## அரவக்கோன்

இயற்பெயர் அனந்தநாராயணன் நாகராஜன். சென்னைக் கவின்கலைக் கல்லூரியில் 1960ம் ஆண்டு டிப்ளமோ பட்டம் பெற்றவர். ஆங்கிலம் மற்றும் இந்தியிலும் பட்டம் பெற்றுள்ளார். இளம் வயதிலேயே பல்வேறு ஓவியப் பட்டறைகளில் பங்குபெற்றவர். இந்தியா முழுக்க நடைபெற்ற பல்வேறு ஓவியக் கண்காட்சிகளில் ஓவியங்களைக் காட்சிப்படுத்தியுள்ளார். பாண்டிச்சேரியில் செயல்பட்டுவந்த 'Pon Art Circle' எனும் கலை அமைப்பின் தலைவராக 1981 முதல் 1986 வரை பணியாற்றியவர். மனைவி எழுத்தாளர் க்ருஷாங்கினியுடன் சென்னையில் வசிக்கிறார்.

இவரது குறிப்பிடத்தக்க பிற நூல்கள்:

1. இந்திய மண்ணில் ஓவிய நிகழ்வுகள்
2. Paint, Brush and Prose
3. இருபதாம் நூற்றாண்டில் ஓவிய நிகழ்வுகள்
4. மதங்கள் வளர்த்த கலைகள்

# நவீன ஓவியக் கலை
## தோற்றமும் வளர்ச்சியும்

அரவக்கோன்

நவீன ஓவியக் கலை - தோற்றமும் வளர்ச்சியும்
அரவக்கோன் ©

சுவாசம் பதிப்பகம்

Naveena Oviya Kalai - Thotramum Valarchiyum
Aravakkon ©

First edition: Dec 2023

ISBN: 978-81-19550-67-8
Title Number: Swasam 136

Published by:
Swasam Publications Private Limited,
52/2, Near B.S Mahal, Ponmar,
Chennai, Tamil Nadu – 600127
Email: swasam.publications@gmail.com

Printed by: Real Impact Solutions, Chennai - 600 004.

To buy the book: Swasam Bookart - +91-8148066645
Website: https://www.swasambookart.com/

Copyright © Swasam Pathippagam - All rights reserved.

No part of this publication may be reproduced, distributed, or transmitted in any form or by any means, including photocopying, recording, or any other electronic or mechanical methods, without prior written permission of the publisher, except in the case of brief quotations embodied in reviews and certain other non-commercial uses permitted by copyright law.

Swasam Pathippagam is an imprint of Swasam Publications Private Limited.

# உள்ளே...

1. பாரிஸ் நுண்கலைப் பள்ளி / 07
2. பாரிஸ் பாணி / 12
3. ஃபொன்டன்ப்ளோ பள்ளி / 19
4. ரொகோகோ (rokoko) / 23
5. ரொமான்டிசிசம் / 26
6. பாம்பியரின் கலை / 28
7. பார்பிஸோன் பாணி / 30
8. வண்ணம், ஒளி, மனப்பதிவு- தினகதியில் / 32
9. புதிய அலையில் கலை வெளிப்பாடு / 37
10. போன்ட் அவென் பாணி / 48
11. ஸிம்போலிஸம் / 51
12. தட்டை வெளியில் வண்ணக்கோலம் / 55
13. வனவிலங்கு / 61
14. கலையில் கூம்பும் கோண வடிவங்களும் / 64
15. சுதந்திரத் தனிமொழி அரூபம் / 70
16. கலையில் அழகியல் தகர்ப்பு / 73
17. மாய யதார்த்த வெளிப்பாடு / 81
18. அரூப வெளிப்பாட்டில் / 96
19. லெட்டரிஸம் / 98
20. பார்வையாளர்களை இட்டுச் செல்லும் / 101
21. நிராகரித்தலிலிருந்து உதித்த கவித்துவம் / 104
22. Figuration Libre (Free Style)-1980s / 107
23. ஜெர்மனி நாட்டில் ஓவிய/கலை நிகழ்வுகள் / 136
24. கித்தான் வாகனத்தில் கலைஞனின் சவாரி / 143
25. இங்கிலாந்து நாட்டில் ஓவியக்கலை நிகழ்வுகள் / 158

26. ஐக்கிய அமெரிக்காவில்
    ஓவிய/கலை நிகழ்வுகள்                            / 177
27. இத்தாலி, ஹாலந்து, இந்தியா, ஜப்பான்,
    கானடா நாடுகளில் ஓவிய/கலை நிகழ்வுகள்.        / 199
28. இன்றைய நாளில் கலை, ஓவிய உலகில்
    பெண்ணியமும், ஓரினச் சேர்க்கையும்             / 240

# 1. பாரிஸ் நுண்கலைப் பள்ளி

Ecole des Beaux-Arts (School of Fine Arts)

'Ecole des Beaux-Arts' என்பது பிரான்ஸ் நாட்டில் உள்ள பல பிரபலமான ஓவியப் பள்ளிகளைக் குறிக்கும் சொல். அவற்றில் மிகவும் புகழ் வாய்ந்தது பாரிஸ் நகரில் இருக்கும் ஓவியப் பள்ளி. இப்பள்ளி தொடங்கி 359 ஆண்டுகள் ஆகின்றன. ஐரோப்பிய நாடுகள் பலவற்றிலிருந்து வந்து இப்பள்ளியில் ஓவியம் பயின்றவர்கள் பின்னாளில் புகழ்பெற்ற ஓவியர்களாகவும், சிற்பிகளாகவும் உருவானார்கள்.

1648ல் பிரான்ஸ் நாட்டின் முதலமைச்சர் 'கார்டினல் மஸாரின்' (Cardinal Mazarin) 'Académie des Beaux-Arts' எனும் கலைப்பள்ளியை பாரிஸ் நகரில் நிறுவினார். ஓவியம், சிற்பம், 'எங்கிரேவிங்' (engraving), கட்டடக்கலை போன்ற பல கலைகளை அங்கு இளைஞர்கள் கற்றனர். மன்னன் 14ம் லூயி (Louis XIV) அங்கிருந்து சிறந்த கலைஞர்களை 'வெர்ஸைல்ஸ்' (Versailles) அரச மாளிகையில் பணிசெய்யத் தேர்வு செய்தான். 1863ல் மன்னன் மூன்றாம் நெப்போலியன் (Napoleon III) அப்பள்ளியை அரசு பொறுப்பிலிருந்து விடுவித்துத் தனித்து இயங்கும் நிறுவனமாக மாற்றினான். அப்போது அதற்கு 'L'Ecole des Beaux-Arts' என்ற பெயர் மாற்றம் ஏற்பட்டது. 1897ல் பெண்களும் பள்ளியில் சேர அனுமதிக்கப்பட்டனர்.

இப்பள்ளியில் ஓவியம்/சிற்பம் மற்றும் கட்டடக்கலை என்று இரு பிரிவுகளில் பயிற்சி அளிக்கப்பட்டன. இங்குப் பழைய கிரேக்க மற்றும் ரோமானிய வழி ஓவியம், சிற்பம், கட்டடக்கலை ஆகியவற்றின் பாணியை முன்னிறுத்தி மாணவர்களுக்குப் பாடம் கற்பிக்கப்பட்டது. தொடக்கத்தில் மாணவர்கள் கோடுகள் மூலம் வரைந்து

(Basic drawing) அடிப்படை ஓவிய முறையில் தமது திறமையை வெளிப்படுத்தி தேர்ச்சி பெற வேண்டும். பின்னரே ஓவியம், சிற்பம் அல்லது கட்டடக்கலை என்று தாம் விரும்பும் வழியைத் தேர்ந்தெடுக்கமுடியும். மாணவர்களுக்கு மூன்று நிலைகளில் தேர்வு வைக்கப்பட்டு அதில் சிறந்தவர்களுக்குக் கல்விக்கான உதவித்தொகை அளிக்கப்பட்டது.

உலகெங்கிலுமிருந்து ஆர்வமுள்ள இளைஞர்கள் இப்பள்ளியில் சேர்ந்து கலைகளில் தங்கள் திறமையைச் செழுமைப்படுத்திக் கொண்டனர். 1968ல் நடந்த மாணவர்கள் கிளர்ச்சியின் விளைவாய்க் கட்டடக்கலைப் பிரிவு கலைப் பள்ளியிலிருந்து பிரிந்து தனித்த நிறுவனமானது. இப்பள்ளியில் பயின்ற 'Gericault, Degas, Delacroix, Fragonard, Ingres, Monet, Moreau, Renoir, Sisley' போன்றோர் உலகப்புகழ் பெற்ற ஓவியர்களாக உருவாகி இப்பள்ளிக்குப் பெருமை சேர்த்தனர்.

## சலோன் (Salon) என்று விளிக்கப்பட்ட கலைக்கூடம்

'Academy of Fine Arts' (Academie des Beaux-Arts) என்ற நிறுவனத்தினால் அரசு அங்கீகாரம் பெற்ற 'சலோன்' (Salon) என்ற அமைப்பு தொடங்கப்பட்டது. இங்கு 1748—1890 ஆண்டுகளுக்கு இடையில் ஆண்டுக்கு ஒருமுறை நிகழ்ந்த கலை நிகழ்ச்சிகள் மிகப் புகழ் வாய்ந்தவை. 1673ல் அரசின் நிதி உதவி பெற்று கலைகளை வளர்த்த 'Academie Royal de Peinture et de Sculpture' (இது 'Academy of Fine Arts'ன் கிளை நிறுவனம்) என்ற நிறுவனம் தனது முதல் சிற்ப/ஓவியக் காட்சியை 'Carre Salon' என்ற அரங்கத்தில் நிகழ்த்தியது. ஆனால், இந்த நிகழ்வு முழுவதுமாகப் பொதுமக்களுக்கானதாக இருக்கவில்லை. (Semy Public). இந்தக் கண்காட்சியின் முக்கிய நோக்கம் ஓவியப் பள்ளியில் பயின்று பட்டம் பெற்று வெளிவரும் கலைஞர்களின் படைப்புகளைக் காட்சிப்படுத்தி அவர்களை மக்களுக்கு அறிமுகப்படுத்துவது. ஒரு கலைஞனின் படைப்பு 'சலோன்'ல் இடம் பெற்றால் அவனது எதிர்காலம் சிறப்பாக அமையும் என்பதால் கலைஞர்கள் அடுத்த 200 ஆண்டுகளுக்கு 'சலோன்' காட்சியகத்தில் தமது படைப்புகள் இடம்பெறுவதைப் பெருமையாகக் கருதினார்கள். அது அரசின் அங்கீகாரமாகவும் பார்க்கப்பட்டது.

சலோன் (Salon) அல்லது பாரிஸ் சலோன் (Paris Salon) என்று அழைக்கப்பட்ட இந்த ஓவியக் கண்காட்சி, 1725ல் லூவ்ரே அரசு மாளிகையில் (Palace of Louvre) நடத்தப்பட்டது. 1737ம் ஆண்டு முதல் பொதுமக்களுக்கானதாக மாறியது, தொடக்கத்தில் ஆண்டுக்கு ஒருமுறையாகவும், பின்னர் ஒற்றைப்படை ஆண்டுகளில் இரண்டு ஆண்டுகளுக்கு ஒருமுறை என்பதாகவும் தொடர்ந்தது. ஆகஸ்டு 25ம் நாளில் தொடங்கிய இக்கண்காட்சி சில வாரங்களுக்கு

மக்களின் பார்வைக்கு வைக்கப்பட்டிருந்தது. 1748ம் ஆண்டு படைப்புகளைத் தேர்வு செய்யக் குழு ஒன்று தொடங்கப்பட்டது. முந்தைய காட்சிகளில் விருது பெற்ற கலைஞர்கள் அதில் உறுப்பினராக நியமனம் செய்யப்பட்டனர்.

## 1748 / 1890 கால இயக்கம்

சலோன் வளாக கண்காட்சியில் ஓவியப் படைப்புகள் கூரை முதல் தரை வரை இடைவெளியின்றிக் காட்சிப்படுத்தப்பட்டன. அதே முறையை மற்ற தனியார் காட்சிக் கூடங்களும் பின்பற்றின. அப்போது அச்சடிக்கப்பட்ட காட்சிக் குறிப்புகள் மற்றும் கையேடுகள் பின்னாட்களில் கலை வரலாற்று அறிஞர்களுக்குப் பேருதவியாக இருந்தன. அரசு இதழ்களில் (Gazettes) வெளிவந்த கண்காட்சியைப் பற்றின விவரங்கள் விமர்சனத் துறையினருக்கு எடுத்துக்காட்டாக அமைந்தது.

பிரெஞ்சு புரட்சி மற்ற நாடுகளை சேர்ந்த கலைஞர்களும் தங்களது படைப்புகளைக் காட்சிப்படுத்தும் வழி செய்தது. 19ம் நூற்றாண்டில் இந்த நிகழ்வு விரிவுபடுத்தப்பட்டு அரசு சார்ந்த விழாவாகத் தோற்றம் கொண்டது. தேர்வாளர்களால் தேர்ந்தெடுக்கப்பட்ட படைப்புகள் அதில் இடம்பெற்றன. மக்கள் நுழைவுக் கட்டணம் கொடுத்து பார்க்க அனுமதிக்கப்பட்டனர். பொதுக்கூடங்களில் (commercial halls) 'வார்னிஷிங்' (Varnishing) என்று அழைக்கப்பட்ட தொடக்க நாள் நிகழ்வு குதூகலமாகக் கொண்டாடப்பட்டது. அங்கு கூடிய மக்கள் குறித்த கோட்டு ஓவியங்கள், விமர்சனம் போன்றவை செய்தித்தாள்களில் இடம்பெற்றன. 1849ம் ஆண்டில் விருதுக்குத் தேர்வு செய்யப்பட்ட கலைஞர்களைப் பாராட்டும் விதமாக, பதக்கம் அணிவித்துச் சிறப்புச் செய்யும் வழக்கம் நடைமுறைக்கு வந்தது. 1881ம் ஆண்டில் பிரான்ஸ் நாட்டு ஓவியர்களும் சிற்பிகளும் ஒருங்கிணைந்து 'Societe des Artestes Francais' எனும் பெயரில் ஓர் அமைப்பை உருவாக்கினார்கள். அதன் ஆண்டுக் கண்காட்சி சலோன் எனும் பெயரில் அழைக்கப்பட்டது.

## 'நிராகரிக்கப்பட்ட' கலைஞர்களின் காட்சி (Salon des Refuses) salon of the Rejected

உறுப்பினர்களின் கட்டுப்பெட்டித்தனமான மனோபாவத்தால் பல இளைஞர்களின் படைப்புகள் கண்காட்சிகளில் இடம்பெறவில்லை. சில படைப்புகள் காட்சியில் இடம் பெற்றாலும், காண்போரின் பார்வையில் இருந்து விலகிய பகுதியில் வைக்கப்பட்டது. 1860களில் வளரும் கலைஞர்களின் 'இம்ப்ரஷனிஸ்ட், ரியலிஸ்ட்' பாணி படைப்புகள் தேர்வுக் குழுவால் காட்சியின் தரத்துக்கு ஏற்றதாக இல்லையென்ற காரணம் காட்டிப் புறந்தள்ளப்பட்டன. இதனால் கோபமடைந்த கலைஞர்கள் அரசன் மூன்றாம் நெப்போலியனிடம்

முறையிடவே, மன்னன் அவர்களின் படைப்புகளைத் தனிக் கண்காட்சியாக நடத்த அனுமதியளித்தான்.

1863 மே 17ம் தேதி 'சலோன் த பாரிஸ்' (Salon de Paris) வளாகத்தில் இக்காட்சி நடந்தது. அதில் இடம்பெற்ற பல படைப்புகள் பலவீனமாகவும், காட்சிக்குப் பொருத்தமற்றும் இருந்ததாகத் திறனாய்வாளர்களின் கடும் விமர்சனத்துக்கு உள்ளாயின. ஆனால், அவற்றுடன் இருந்த 'Edouard Manet, James McNeill, Henri Fantin-Latour, Paul Cezanne, Armand Guillaumin, Johan Jongkind, Camille Pissarro' போன்ற ஓவியர்களின் படைப்புகள் கண்காட்சிக்குச் சிறப்பு சேர்த்தன.

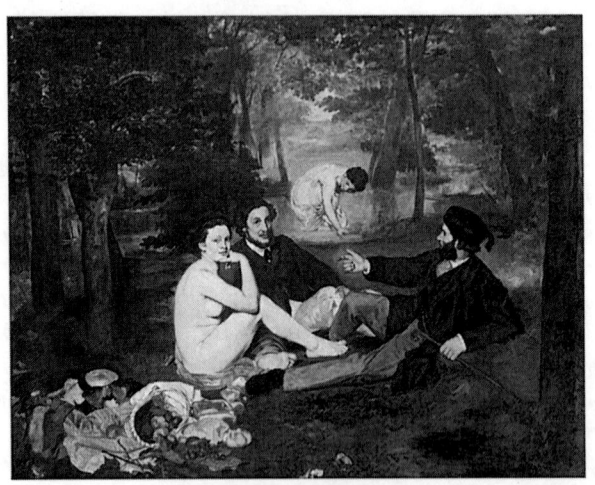

Édouard Manet

'The Palais de l'Industrie', where the event took place.

இந்த அமைப்பின் ஓவியக் காட்சிகள் 1874, 75களில் நடந்தன. 1881ல் அரசு இந்த அமைப்புக்கு அளித்து வந்த பண உதவியை நிறுத்திவிட்டது. எனவே கலைஞர்கள் ஒன்று கூடி 'Societe des Artistes Francais' எனும் குழுவை அமைத்து 1886ல் ஓவியக்காட்சியையும் நடத்தினர். அதையும் சலோன் என்றே அழைத்தனர். குழுவில் பிரான்ஸ் நாட்டுக் கலைஞர்கள் அனைவரும் ஒன்றிணைந்தனர். குழுவின் தலைவர் ஒரு ஓவியர். துணைத்தலைவர் ஒரு சிற்பி. 1890ம் ஆண்டு அதன் தலைவர் 'William-Adalphe Bouguereau' எதிர்காலத்தில் பரிசு பெறாத இளைய தலைமுறை கலைஞர்களின் படைப்புகளைக் காட்சிப்படுத்தவேண்டும் எனும் கருத்தைக் குழுவின் முன் வைத்தார். அதில் ஏற்பட்ட கருத்து வேறுபாட்டால் அமைப்பு உடைந்தது. பிரிந்த கலைஞர்கள் 'Societe Nationale des Beaux-Arts' எனும் பெயரில் புதிய குழுவைத் தொடங்கினர். 1903ல், குழுவின் செயல்பாட்டில் அதிகாரப்போக்கையும், பழைய பாணியைத் தூக்கிப்பிடிக்கும் பிடிவாதத்தையும் விரும்பாத ஒரு பகுதிக் கலைஞர்கள் விலகி 'Pierre-Auguste Renoir, Auguste Rodin' ஆகிய இருவரின் தலைமையில் 'Salon d'Automne' எனும் அமைப்பைத் தொடங்கினர். அக்குழு ஓவியக் காட்சிகளையும் நடத்தியது.

கலைஞர்களின் செயற்பாட்டில் பலவிதக் கருத்து மோதல்கள் தோன்றுவதும், அதைத் தொடர்ந்து புதிய குழுக்கள் தொடங்கப்படுவதும், அமைப்புகள் உருவாவதும் எப்போதும் நடப்பதுதான்.

## 2. பாரிஸ் பாணி

The School of Paris (1910-40) (Ecole de Paris)

1910-40 ஆண்டுகளின் இடையில் உலகின் பல்வேறு நாடுகளிலிருந்தும் வந்து பாரிஸ் நகரின் 'மோன்ட் மார்ட்டியேர்' (Montmartire), 'மோன்ட் பார்னாஸ்' (Montparnasse) குன்றுப் பகுதிகளில் வசித்து ஓவியங்களைப் படைத்த, கிட்டத்தட்ட நூறு கலைஞர்கள் வாழ்ந்த காலம்தான் இவ்வாறு அழைக்கப்படுகிறது. பாரிஸ் நகரம் அப்போது கலையுலகின் மையமாக இயங்கி வந்தது. புதிய ஓவிய உத்திகளான 'இம்ப்ரஷனிஸம், க்யூபிஸம், ஃப்யூசரிஸம்' ஆகியவை தோன்றி, அங்குப் பலவித உத்திகளைப் பழகிய கலைஞர்கள் ஒன்று கூடி ஓவியங்கள் படைக்க ஏற்ற சூழ்நிலையைக் கொண்டதாக பாரிஸ் நகரம் இருந்தது. ஐரோப்பாவில் இருக்கும் கலைஞர்களுக்கு பாரிஸ் நகரம் செல்வதும், அந்தக் கலைச்சூழலில் வாழ்வதும் பெரு விருப்பமாகவும், வாழ்க்கையின் லட்சியமாகவும் இருந்தது.

பாரிஸ் நகரைச் சுற்றி ஆறு குன்றுகள் உள்ளன. அண்மைக் காலத்தில் அவற்றில் மூன்று குன்றுகள் நகர எல்லைக்குள் வந்துவிட்டன. 'மோன்ட் மார்ட்டியேர்' (Montmartire), 'மோன்ட் பார்னாஸ்' (Montparnasse) என்ற இரு குன்றுகளும், இன்னும் கட்டடங்களுக்கு இடையில் பசுமைப் புள்ளிகளாகச் சுற்றுலாப் பயணிகளைக் கவர்ந்து வருகின்றன.

## மோன்ட் மார்ட்டியேர் 'Montmartire' (Mountain of the Martyr)

கிறிஸ்துவத் துறவிகள் 'டெனிஸ்' (St.Denis), 'ருஸ்டிக்' (Rustique), 'எல்யூதேர்' (Eleuthere) மூவருக்கும் ரோம் நாட்டு மன்னன் (Aaretianus 272 A.D) மரண தண்டனை வழங்கினான். துறவி டெனிஸ் பாரிஸ் நகரின் முதல் தலைமைப் பாதிரியாவார். இந்தக் குன்றின் அருகில் அவர்களைத் துன்புறுத்தி பின்னர் தலைகளைக் கொய்து தண்டனை வழங்கப்பட்டது. துறவி டெனிஸ் வெட்டப்பட்ட தமது தலையை நீரினால் கழுவி, குருதி அகற்றிக் கையில் ஏந்தியவாறு குன்றின் மீதேறி இப்போது கோயில் இருக்குமிடத்தில் விழுந்து மரித்தார் என்று கிறிஸ்துவ மத வரலாறு கூறுகிறது.

இக்குன்று 130 மீட்டர் உயரம் கொண்டது. மேலேயிருந்து பாரிஸ் நகரின் எழிலைக் காணலாம். குன்று பாரிஸ் நகர எல்லைக்கு வெளியே இருப்பதால் அங்கு நகரத்தின் வரிகள் வசூலிக்கப்படவில்லை. மேலும் அங்கு வசித்த கிறிஸ்துவப் பெண் துறவிகள் தயாரித்து விற்ற திராட்சை மது தனது சுவையால் மக்களை ஈர்த்தது. காலப்போக்கில் மது விரும்பிகளின் உல்லாச இடமாகவும், 19ம் நூற்றாண்டின் முடிவிலும், இருபதாம் நூற்றாண்டின் துவக்கத்திலும் அது சமூகம் விலக்கிய ஒழுக்கக் கேடுகளின் மையப் பகுதியாகவும் மாற்றம் கண்டது. உலகின் பல பகுதிகளிலிருந்தும் கலைஞர்கள் அங்கு வந்து வாழத்தொடங்கினர். பின்னாட்களில் உலகப்புகழ் பெற்ற 'பிக்காசோ (Picasso), மோடிக்லியானி (Modigliyani), வான்கோ (van gogh), டூலூஸ் லோட்ரெக் (Toulouse-Lautrec)' போன்ற ஓவியர்கள் அங்கு ஒன்றாக வாழ்ந்து ஓவியங்கள் படைத்தனர். அவ்வாறு வாழ்ந்த ஓவியர்களை 'பொஹீமியன் கலைஞர்கள்' (Bohemian Artists) என்று கலைத் திறனாய்வாளர்கள் குறிப்பிட்டனர். (சமூகம் வரையறுத்த ஒழுக்கங்களை ஒதுக்கித் தள்ளிவிட்டு, தன்னிச்சையாக, ஓவியர், சிற்பி, பாடகர், நடிகர், எழுத்தாளர் என்று கூடி வாழ்ந்த விதத்தை பொஹீமியன் வாழ்க்கை என்று அழைத்தனர்) அங்கு 'மூலின் ரூஷ்' (Moulin Rouge) என்ற காபரே திறந்தவெளி நடன அரங்கம், 'லெ சட் நுவார்' (Le Chat Noir) எனும் உணவகம் ஆகிய இரு இடங்களிலும் கலைஞர்களும், மக்களும் கூடியிருப்பது தினசரி நிகழ்வாக இருந்தது.

## மோன்ட் பார்னாஸ் (Montparnasse)

இருபதாம் நூற்றாண்டின் தொடக்கத்தில் இந்தக் குன்று கலைஞர்களின் வாழ்விடமாக மாறி, கலைகளின் அடிநாதமாக அதிரத் தொடங்கியது. 1910லிருந்து இரண்டாம் உலகப்போர் தொடங்கும் வரை அங்குக் கலைஞர்கள் தங்களது ஓவியங்களைப் படைத்தனர். வாழ்க்கையின் அனைத்து ஒழுக்கக் கட்டுப்பாடுகளையும் மறுத்து, முரட்டுத்தனம் கூடிய மன முறுக்கல்களுடன் வறுமையில் வாடிய அவர்கள், ஒருவேளை உணவுக்காக ஓவியங்களைக் கலை வர்த்தகருக்கு விற்றனர். இன்று அவை கோடிக்கணக்கில் மதிப்பிடப்படுகின்றன.

உணவகங்களும், மதுபானக் கடைகளும் அவர்களின் கருத்துப் பரிமாறுதல்களுக்கும், புதிய கற்பனைகளுக்கும் களமாக விளங்கியது. மிகக்குறைந்த பணத்துக்கு மேசை ஒன்றை வாடகைக்கு எடுத்துக்கொண்டு கலைஞர்கள் மாலை தொடங்கிப் பின்னிரவுவரை அங்குத் தங்க உணவக முதலாளிகள் அனுமதித்தனர். உண்ணும் உணவிற்குக் கொடுக்கப் போதிய தொகை இல்லாதவரிடம் கடனாகக் குறித்துக்கொண்டு பின்னர் அவர்களிடம் பணம் வரும்போது வாங்கிக்கொண்டனர். உறங்கிவிடும் கலைஞர்களை எக்காரணம் கொண்டும் எழுப்பக்கூடாது என்று பணியாட்கள் அறிவுறுத்தப்பட்டிருந்தனர். கலைஞர்களுக்குள் எழும் சர்ச்சைகள் அறிவார்ந்ததாகவும், மதுவின் தாக்கம் கொண்டதாகவும் இருவிதமாகவும் இருந்தன. வாய்ச்சண்டை பலசமயங்களில் கைகலப்பில் முடிவதும் உண்டு. இருந்தாலும் உணவக முதலாளிகள் எப்போதும் அதைத் தடுக்கக் காவல்துறையின் உதவியை நாடியதில்லை.

புதிதாக வரும் கலைஞர்களை, அங்கு முன்பே வசிக்கும் கலைஞர் கூட்டம் உற்சாகமாக வரவேற்றது. 1931ம் ஆண்டு ஜப்பானிலிருந்து வந்த 'சுகுஹாரு ஃப்யூஜிடா' (Tsuguharu Foujita) என்ற ஓவியர் வந்த அன்றே 'சூடான்' (Soutine), 'மோடிக்லியானி' (Modigliyani), 'பாஸ்வின்' (Pasuin), 'லாஜெர்' (Lager) போன்ற ஓவியர்களின் நட்பைப் பெற்றார். ஒருவார இடைவெளியில் 'பிக்காசோ' (Picasso), 'ஹென்றி மாட்டிஸ்' (Henri Matisse) இருவருடைய நண்பரானார். அதேபோல், இங்கிலாந்திலிருந்து வந்த பெண் ஓவியர் 'நினா ஹேம்னெட்' (Nina Hamnett) அமர்ந்திருந்த மேசைக்கு அடுத்து இருந்தவர் அவரிடம் புன்சிரிப்புடன், 'நான் ஒரு யூதன், என் பெயர் மோடிக்லியானி' என்று தம்மை அறிமுகப்படுத்திக்கொண்டார். அவர்களது நட்பு பின்னர் இறுகியது. கலைஞர்கள் மட்டுமல்லாது 'வ்ளாடிமீர் லெனின்' (Vladimir Lenin), 'லியோன் ட்ரோஸ்கி' (Leon Trotsky), 'போர்ஃபினோ டியாஸ்' (Porfino Diaz), 'சைமன்

பெட்லியாரா' (Simon Petlyara) போன்ற நாடு கடத்தப்பட்ட அரசியல் தலைவர்களும் அங்கு வசித்தனர்.

பல ஓவியர்கள் மைய ஐரோப்பிய நாடுகளிலிருந்து பயணம் செய்து இடையில் வியன்னா, பெர்லின், முனிச் நகரங்களில் தங்கி, பின் பாரிஸ் நகரம் வந்தனர். அவ்வாறு வந்தவர்கள் தங்களது மண் சார்ந்த அடையாளத்தையும் கூடவே கொண்டு வந்தனர். இதன் காரணமாக, பாரிஸ் பாணி இம்ப்ரஷனிஸம், க்யூபிஸம், ஃபாவிஸம் ஆகியவற்றின் தாக்கத்தில் தோன்றி வளர்ந்தது. இம்ப்ரஷனிஸம் பாரிஸில் தோன்றிப் பரவிய போதும் பிரென்ச் ஓவியர்கள் அதை ஓர் அந்நிய பாதிப்பு என்பதாகவே அணுகினர். ஆனால், இந்த ஓவியர்கள் மிகுந்த ஆர்வத்துடன் அதை நோக்கி நகர்ந்து, இயல்பாக அதைக் கையாளத் தொடங்கினர். தமது மண்ணில் கிடைக்காத ஒரு விடுதலை, பாரிஸ் சூழ்நிலையில் கிடைத்ததாக உணர்ந்தனர். தங்கள் நாட்டிலிருந்து முற்றிலும் மாறுபட்ட, இணக்கமான கலைச் சூழலை அவர்கள் விருப்பத்துடன் அணைத்துக்கொண்டனர். 'கலைப் பரிதி பாரிஸ் பகுதியில்தான் தனது ஒளியைப் பரப்பிக்கொண்டிருந்தது' என்பதாக ஓவியர் செகாவ் ஒருமுறை குறிப்பிட்டிருக்கிறார்.

அவர்கள் தமது நிலத்தின் நினைவுகளுடன், இளமைக்கால குதூகலங்கள், பழக்கங்கள், அனுபவித்த துயரங்கள் அனைத்தையும் சுமந்துகொண்டு பாரிஸ் நகரம் வந்தனர். நிலையற்ற வருமானத்துடன், குறைபாடுகள் கொண்ட, தண்ணீர் வசதியற்ற சிறிய வீடுகளிலும், பரண்களிலும் கூட்டாக வாழ்ந்தனர். வாழ்வின் தோல்வியிலிருந்தும், அழிவிலிருந்தும், நேசமற்ற அந்நியச் சூழலிலிருந்தும் தப்பிக்க விரைவில் தங்களை ஒரு குழுவாக இணைத்துக்கொண்டனர். அன்றாடம் காய்ச்சிகளாக, எந்த நேரமும் இலக்கியம் பற்றியும், கலை பற்றியும் ஓயாத சர்ச்சைகளுடனும், காதல் விவகாரங்களில் ஈடுபட்டுக்கொண்டும், ஏராளமாகக் குடித்தபடியும் இருந்தபோதுகூட, அந்த ஓவியர்கள் தீவிரமாகவும், வெறியுடனும் ஓவியங்களைப் படைத்தனர். அங்கு நிலவிய கலைச்சூழல் ஏற்படுத்திய தாக்கத்தால் அவர்களது படைப்புகளில் முரட்டுத்தனத்துடன் கூடிய வண்ணக் கலவைகளும், மனவலியும், வாழ்க்கைத் துயரங்களை வெளிப்படுத்தும் தன்மையும் தூக்கலாகத் தெரிந்தது.

அறிமுகமில்லாத ஒரு நவீன உலகத்துக்கு வந்துவிட்ட அவர்களால் தங்களது நிலத்தை என்றுமே மறக்கமுடியவில்லை. சர்வாதிகாரியின் கொடுமைகளிலிருந்து தப்பித்து வந்துவிட்ட போதிலும் அந்தப் புதிய விடுதலை என்பது ஒருவித மயக்கமானதாகத்தான் தோன்றியது. அவர்களின் அடி மனதில் எதிர்காலம் குறித்த வினாவும், அச்சமும்

நிரந்தரமாக இருந்தன. பிரான்ஸ் குடிமகன்களிடம் எப்போதுமே அவர்கள் வேற்று நாட்டவனாகவே, அந்நியனாகவே உணரப்படும் நிலைதான் நிலவியது.

1919ம் ஆண்டு 'சலோன் த ஆடோம்' 'Salon d'Automme' காட்சிக்கூடத்தில் நடந்த ஓவியக் காட்சியில் கலந்துகொண்ட 950 ஓவியர்களில் 172 பேர் வெளிநாட்டவர். அடுத்த ஆண்டு, 'சலோன் ட இண்டிபெண்டன்ட்' 'Salon des Indipendants' காட்சியில் 928 பேரில் 181 பேர் வெளிநாட்டவர். அதே கலைக்கூடத்தில் 1924ல் நடந்த ஓவியக் காட்சியில் அவர்களின் எண்ணிக்கை 1150 பேரில் 322ஆக உயர்ந்தது' என்று போலிஷ் எழுத்தாளர் 'மாரியாஸ் ரோசியாக்' (Mariusz Rosiak) குறிப்பிடுகிறார். பல ஓவிய வர்த்தகர்கள் அவர்களது ஓவியங்களை விரும்பித் தமது காட்சிக் கூடத்தில் விற்பனைக்கு வைத்தனர். பாரிஸ் நகர அறிவுஜீவிகள் அந்த ஓவியர்களை ஊக்குவித்து ஏற்றுக்கொண்டனர்.

Portrait_de_Lou_Albert-Lasard_vers_1916

ஆனால், வாழ்க்கைச் சிக்கல்களிலிருந்து மீண்டு வரத் தங்களை இணைத்துக் கொண்ட அந்தக் கலைஞர்கள், படைப்பு என்று வரும்போது தனித்தே இயங்கினர். ஒரே பாணியை வளர்க்கவோ, குழுவாகவோ வளரவில்லை. உண்மையில் அவர்கள் வேறு எந்த இயக்கத்துடனும் இணையாததாலும், ஒரே இடத்தில் சேர்ந்து வசித்ததாலும் மட்டுமே ஒன்றாகச் சேர்த்துப் பேசப்படுகிறார்கள். அவர்களில் பெரும்பாலானோர் யூத மதத்தினராக இருந்தனர். ஆகையால் அவர்களது படைப்புகளில் யூதர்களின் அடையாளம் இயல்பாகவே இருந்தது. இந்த ஓவியர்களை ஜெர்மன் எக்ஸ்ப்ரஷனிச பாணி ஓவியர்களுடன் ஒப்பிடக்கூடாது. 'மார்க் ஷகால்' (Marc Chagall), 'அமிடியோ மோடிக்ளியானி' (Amedeo Modigliani), 'சுடின்' (Soutine) போன்ற புகழ்பெற்ற ஓவியர்கள் யூதர்கள்தான்.

பல நூற்றாண்டுகளாக யூத மதம் உருவம் சார்ந்த ஓவியங்களைப் படைப்பதைத் தடை செய்திருந்தது. 19ம் நூற்றாண்டின் பிற்பகுதியில்தான் ஐரோப்பாவில் யூத மதத்தின் பல பிரிவுகள், மதத்தின் அடிமைத் தளையினின்றும் விடுவிக்கப்பட்டன. அப்போது உருவங்கள் ஓவியங்களில் இடம்பெறுவதும் நிகழத் தொடங்கியது. அவற்றில் யூத மதத்தின் குறியீடுகள், அடையாளங்கள், வழிபாடுகள் போன்றவை இடம்பெற்றன. யூத ஓவியர்களின் பாரிஸ் பாணி படைப்புகளில் இவ்வகை முன்மாதிரி பதிவுகள் இடம்பெற்றன.

அங்குப் பன்னாட்டு ஓவியர்களின் பலதரப்பட்ட எண்ணப் பதிவுகளும், அனுபவங்களும், மன அணுகல்களும் அவர்களது ஓவியங்களில் பதிவாயின. பாரிஸ் நகரம் அவர்களுக்கு ஒரு விரிந்த தளத்தைக் கொடுத்தது. ஓவியர்கள் தங்கள் கற்பனைகளை வண்ணங்களைக் கொண்டு சமதளமற்ற கித்தான் பரப்புகளில் ஓவியங்களாக்கினர். முதல் உலகப் போரின் குரூரமான விளைவுகளைக் காண நேர்ந்த அவர்கள் அதிலிருந்து மீள, வாழ்க்கையின் இனிமையையும் அழகையும், மனம் கிளர்ச்சி கொள்ளும் காமத்தையும் கருப்பொருளாக்கினார்கள். நிலக்காட்சிகள், பெண் உடலின் எழில், அசையாப்பொருள் (Still Life) போன்றவை மீண்டும், மீண்டும் ஓவியங்களாயின. ஒருவேளை, அவர்கள் தமது நாடுகளிலேயே வசித்திருந்தால் இவ்விதப் படைப்புகளை உலகம் பெற்றிருக்குமா என்பது சந்தேகம்தான்.

அவர்களது நாட்டின் கலாசாரமும், ஒத்திசைவும் அவர்களின் போற்றுதலுக்குரியதாக இருந்தாலும், அவற்றை ஒப்புக்கொள்வதிலும், தங்கள் கலையுலகிற்கு அவர்களின் பங்களிப்பு மிகவும் முக்கியமானதென்பதையும் ஏற்றுக்கொள்வதில் பிரான்ஸ் மக்கள் தயக்கம் காட்டினார்கள். அதேபோல் அந்த ஓவியர்களும் பிரான்ஸ் நாட்டு ஓவியர்களிடமிருந்து விலகியே செயல்பட்டனர். காலப்போக்கில் அவர்கள் எதிர்கொண்ட வலிகளும், துயரங்களும், இயல்பு வாழ்க்கைக்கு ஏற்பத் தங்களை மாற்றிக்கொள்வதும், தமது நாட்டின் இளமைக்கால நினைவுகளும், இந்த வாழ்க்கையின் மேல் கசப்பைத் தோற்றுவித்தன.

1930களில் ஐரோப்பிய நாடுகளில் வேற்றுநாட்டுக் குடிமகன்களை வெறுக்கும் மனோபாவம் தோன்றி வளர்ந்தது. பிரான்ஸ் நாட்டிலும், பாரிஸ் பாணி ஓவியர்களிடம் முன்னர் காட்டப்பட்ட அன்பும், சகிப்புத்தன்மையும் மறைந்து போயிற்று. தங்கள் நாட்டின் கலை மரபைக் குலைக்கும் விதமாக அந்த ஓவியர்கள் செயல்படுவதாகக் குற்றம் சாட்டப்பட்டனர். முன்னர் அவர்களின் படைப்புகளைப் போற்றி, உதவிகள் செய்தவர்கள்

இப்போது அவர்களிடமிருந்து விலகிச் சென்றனர். 1920களில் அவர்களைப் போற்றிய 'வால்டெமார் ஜார்ஜ்' (Waldemar George) எனும் கலைத் திறனாய்வாளர் இப்போது, 'அவர்கள் மோன்ட் பார்னாஸ்ஸில் கட்டியது ஒரு சீட்டுக்கட்டு வீடு, பிரான்ஸ் நாட்டுக்கு இப்போது தனது மண்ணில் விளையும் விதையைத் தேடும் நேரம் வந்துவிட்டது. அது தனது கலை மரபை மீட்டு நிறுத்த வேண்டிய நெருக்கடியில் உள்ளது' என்று குறிப்பிட்டார்.

இவ்வித மாற்றங்களால் பாரிஸ் அச்சு ஊடகம் அவர்களைப் பற்றிய கட்டுரைகளை வெளியிடுவதை நிறுத்திக்கொண்டது. அதன் பலனாய் அவர்களுடைய காட்சிகளுக்கு வரும் பார்வையாளரின் எண்ணிக்கை குறையத் தொடங்கியது. ஓவியங்கள் விற்பதும் குறைந்தது. இரண்டாம் உலகப்போர் தொடங்கியதும் இந்த ஓவியர்கள் முற்றிலுமாக நிராகரிக்கப்பட்டனர். பின்னர் தொடர் இன்னல்களாலும் போரின் விளைவாலும் ஓவியர்கள் பலர் பிரான்ஸ் நாட்டை விட்டுச் சென்றனர். பலர் போரில் மடிந்து போயினர். போருக்குப்பின் அனைத்தும் சிதைந்து போயின. மக்களிடம் பல வெளிநாட்டு ஓவியர்கள் தமது தலைநகரில் வசித்து ஓவியங்கள் படைத்தனர் என்ற நினைவு மட்டுமே மிஞ்சியது. மீண்டும் அந்த நாட்கள் வரவே இல்லை.

# 3. ஃபொன்டன்ப்ளோ பள்ளி

Ecole de Fontainebleau

மறுமலர்ச்சிக் காலத்தின் பிந்தைய ஆண்டுகளில் பிரான்ஸ் நாட்டில் ஃபொன்டன்ப்ளோ பண்ணை மாளிகையை மையமாகக்கொண்டு வளர்ந்த ஓவிய பாணியைக் கலை வல்லுநர்கள் 'ஃபொன்டன்ப்ளோ பள்ளி' (Ecole de Fontainebleau) என்று குறிப்பிடுகிறார்கள். இது 1531ல் முதல் ஆரம்ப நிகழ்வாகவும், 1594ல் இரண்டாம் நிகழ்வாகவும் இரண்டு காலகட்டங்களில் நிகழ்ந்தது.

முதல் ஃபொன்டன்ப்ளோ பள்ளி-1531

1527ல் இத்தாலி நாட்டின் தலைநகர் ரோம் ஒரு பெரும் கலவரத்தில் சிக்கிக்கொண்டது. அதை 'ரோமின் கலவரம்' (sack of rome) என்று அழைக்கிறார்கள் அரசியல் வல்லுநர்கள். தனது சொத்துக்களை முற்றிலுமாக இழந்த ஓவியர் 'ரூசோ ஃபியரென்டினோ' (Rooso Fiorentino) உயிர் தப்பி பிரான்ஸ் நாட்டில் தஞ்சம் புகுந்தார். அங்கு 1531ல் மன்னரின் (Francois I) பார்வையில் பட்ட அவர், அரசு கலைக் குழுவில் இடம்பெற்றார். ஃபொன்டன்ப்ளோ மாளிகையை (Chateau) ஓவியங்களாலும், சிற்பங்களாலும் அழகூட்டும் பணி அவர் வசம் கொடுக்கப்பட்டது. பின்னர் அவருக்கு உதவியாக மேலும் சில கலைஞர்கள் இத்தாலியிலிருந்து வந்தனர். அவர்களுடன் பிரான்ஸ் நாட்டுக் கலைஞர்களும் ஈடுபடுத்தப்பட்டனர். மேலும், அங்கிருந்த செல்வந்தர்களின் இல்லங்களிலும் அவர்களது ஓவியங்கள் இடம்பெற்றன. அதற்குத் தகுந்த சன்மானமும் கிடைத்தது.

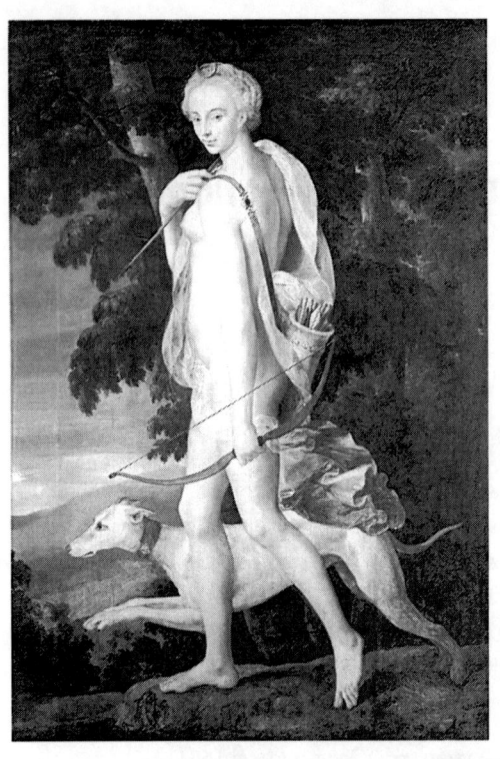

Diana the Huntress - School of Fontainebleau, 1550–1560, (Louvre) is an oil-on-canvas painting by an anonymous artist

சுவர் ஓவியங்களும், கித்தான் ஓவியங்களும் அங்கு இடம்பெற்றன. கருப்பொருளாக அவற்றில் புதிரும், விவரங்களும் கூடிய சிறு சிறு கதைகள், புராணம் சார்ந்த வீரசாகசங்கள், காதல் கதைகள் போன்றவை அதிக அளவில் இடம்பெற்றன. விவரணம் கூடிய, நம்பமுடியாத, அச்சம் தரும் விதமான மறுமலர்ச்சிக் காலக் கற்பனை பாதிப்பு கொண்டவையாக அவை இருந்தன. காம உணர்வு கூடுதலாகவே சேர்க்கப்பட்டது. 'ஸ்டுக்கோ' (Stucco) 'க்ரோடெஸ்க்' (Grotesques), 'ஸ்ட்ராப் வொர்க்' (Strap work), 'புட்டி' (putti) போன்ற உத்திகள் பெருமளவில் பயன்படுத்தப்பட்டன. இத்தாலிய ஓவியர்கள் மைக்லாஞ்சலோ, ரேப்பல் சிற்பி பார்மிகியனினொ (Parmigianino) போன்றோரின் பாதிப்பு கூடுதலாகவே இருந்தது. மேலும் மன்னனின் வேண்டுகோளுக்கிணங்கி சிற்பி 'பார்மிகியனினொ' (Parmigianino) ரோமன் சிலைகளைப் படியெடுத்தார். அதனால் அவ்விதப்பாணி அரசு ஒப்புதலுடன் பின்பற்றப்பட்டது.

Ornament print, 1550s, Hans Vredeman de Vries

ஆனால், அரசியல் மாற்றங்களாலும், அதையடுத்து நடந்த போர்களினாலும் அக்கலைஞர்களின் பல படைப்புகள் அழிந்துபோயின. மாளிகையின் பகுதிகள் பலமுறை மாற்றியமைக்கப்பட்டன. தொடக்கத்தில் படைப்புகளை மாளிகையிலேயே படியெடுப்பது நடந்தது. பின்னர் தலைநகர் வெர்செய்ல்ஸுக்கு (Versailles) இடம் பெயர்ந்தது.

## இரண்டாம் ஃபொன்டன்ப்ளோ பள்ளி (1594 முதல்)

கத்தோலிக்க அமைப்புகளுக்கும், அதிலிருந்து பிரிந்துபோன அமைப்புகளுக்கும் மதக்கலவரம் நிகழ்ந்த காலத்தில் (Wars of Religion- 1562-1598) ஃபொன்டன்ப்ளோ மாளிகை பராமரிப்பு இல்லாமல் கை பாராற்றுக் கிடந்தது. மன்னர் 4ம் ஹென்றி அரியணையில் அமர்ந்த பின் அந்த மாளிகையைப் புதுப்பிகக நினைத்தார். அந்தக் காலகட்டம் இரண்டாம் ஃபொன்டன்ப்ளோ பள்ளி என்று குறிப்பிடப்படுகிறது. அதைச் செயற்படுத்த ஒரு குழுவை அவர் தேர்ந்தெடுத்தார். அது 'ஆம்ப்ரோஸ் டுபோயிஸ்' (Ambroise Dubois), 'டூசான் டுப்ரூயில்' (Toussaint dubreuil), 'மார்ட்டின் ஃபெர்மினெட்' (Martin Freminet) எனும் மூன்று கலைஞர்களைக் கொண்டது. அதில், டூசான் தூப்ரூயில் (Toussaint dubreuil), மார்ட்டின் ஃபெர்மினெட் (Martin Freminet) இருவரும் பிரான்ஸ் நாட்டினர். காலப்போக்கில் அந்தப் பாணியின் தாக்கம் மங்கி இல்லாமல் போனதற்குக் காரணமான டச் (Dutch), ஃபிளெமிஷ் (Flemish) இயற்கைப் பாணி (Naturalist schools) 17ம் நூற்றாண்டில் அங்கு நிலைகொண்டது.

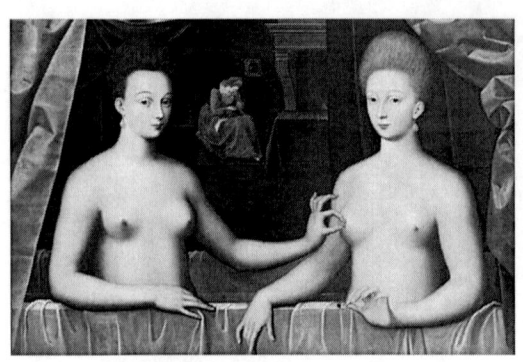

Portrait of Gabrielle d'Estrées and Duchess of Villars, School of Fontainebleau, c.1594

குறிப்புகள்:

1. ஷோடோ (Chateau) ஒரு பண்ணை மாளிகைக்கு ஒப்பானது.

2. ஸ்டுகோ (Stucco) கட்டம் கட்டுவதில் பயன்படுத்தும் ஒருவித நீர் கலவை. உலர்ந்ததும் கெட்டிப்பட்டு உதிராமல் இருக்கும். புடைப்பு சிற்பங்களில் நம் நாட்டுச் சுதை போலப் பயன்படும்.

3. குரோடெக்ஸ் (Grotesque) நம்பமுடியாத, அச்சம் தரும் விதமான கற்பனை கொண்டது. (எ.கா.மனித உடல் இரு மிருகத் தலைகள், கோர முகமும், விலங்கு அல்லது பறவையின் உடலும் கொண்ட ஐந்து.) இதை இந்தியக் கலைப் பாணியில் காணப்படும் யாளி, அசுர கணம், கோரமான தோற்றம் கொண்ட தீய சக்திகளுடன் ஒப்பிடலாம்.

4. ஸ்ட்ராப் வேலைப்பாடு (Strap work) தோராயமாக ½ அகலம் கொண்ட தோல் பட்டையை நினைவுபடுத்தும் விதமான புடைப்பு வடிவம். உருண்டும், நெளிந்தும், ஒன்றுடன் ஒன்று பிணைந்தும் இருக்கும் விதமாக வடிக்கப்படும். அவை கட்டடங்களில் அலங்கார அமைப்புகளாக அமைந்தவை. பிளாஸ்டர் பொடிக் கலவை, மரம், கல் போன்றவற்றிலும் வடிவமைக்கப்பட்டன. இதற்கு இணையாக இந்திய ஆலயங்களில் கருவறையைச் சுற்றியிருக்கும் கற்சுவரில் உள்ள சாளரங்களில் காணப்படும் பாம்புகள் அல்லது கொடிகள் போன்றவற்றைக் குறிப்பிடலாம்.

5. புட்டி (Putti) கொழு கொழுவென்ற செந்நிற உடல் கொண்ட, தோற்பட்டையில் சிறகுகள் கூடிய, வானில் பறக்கும் குழந்தைகள் அந்த ஓவியங்களில் இடம் பெற்றனர். அதன் தாக்கமாக இந்திய ஓவியங்களிலும் இறைவனின் திரு உருவிற்கு வானில் பறந்தவாறு மலர் தூவும் இறக்கை கொண்ட உருவங்கள் இடம்பெற்றன.

## 4. ரொகோகோ (rokoko)

'ரொகோகோ' (rokoko) பாணியின் அறிமுகம் என்பது 1730/1760களில் கட்டடங்களின் உட்புற அலங்கார வடிவமைப்பிலும், அலங்காரம் கூடிய கலை வடிவங்களிலும் தொடங்கியது. 15ம் லூயி மன்னனின் அரியணை அமர்வு அரசவைக் கலைஞர்களிடையிலும் பொதுக் கலை அணுகுதலிலும் ஒரு மாற்றத்தைக் கொண்டுவந்தது. அவரது ஆட்சிக்காலத்தில் 'பரோக்பாணி' (Baroque) அதனினும் எளிய, அதிக வளைவுகளையும் இயற்கை சார்ந்த வடிவங்களையும் கொண்ட ரொகோகோ பாணிக்கு இடம்விட்டு மெல்ல ஒதுங்கியது. அப்போதைய 'பிரதிநிதி' ஆட்சியில் அரசவை நடப்புகள் வெர்சைல்ஸ் (Versailles) பகுதியை விட்டு இடம் பெயர்ந்தது. அச்சமயம்

Capital of the Engelszell Abbey, from Austria (1754–1764)

முதலில் அரசு மாளிகையில் தொடங்கிய இந்தக் கலைமாற்றம் பிரான்ஸ் நாட்டின் செல்வம் மிகுந்த மேட்டுக்குடி மக்களிடம் விரும்பி இடம்பெறத் தொடங்கியது. 15ம் லூயி மன்னனின் ஆட்சிக்காலத்தில் நாட்டில் நிலவிய மிதமிஞ்சிய உல்லாசங்கள், கேளிக்கைகள் கொண்ட வாழ்க்கை முறையின் பிரதிபலிப்பாக இப்பாணி உணரப்படுகிறது.

இதன் தாக்கம் 1730களில் மிகப் பரவலாக இருந்தது. அது, கட்டடக்கலை, கைவினைக்கலை என்பதிலிருந்து ஓவியம், சிற்பம் போன்றவற்றிலும் தடம் பதித்தது. ஓவியர்கள் இறக்கைகளுடன் கூடிய, குழந்தைகள் கொண்ட, மதம் சார்ந்த, காதல் புதினங்களைக் கண்களுக்கு உவப்பான வண்ணங்களைக் கொண்டு உருவாக்கினர். எழிலார்ந்த வளைவுகளைக் கொண்ட, செல்வச் செழிப்பு மிக்க, காதலர்களைப் பசுமை நிறைந்த நிலக்காட்சிகள் கொண்ட தமது ஓவியங்களில் உலவவிட்டனர். அரச குடும்பத்தினர், செல்வந்தர்களது உருவங்களை (Portrait) ஓவியங்களாக்குவது அவர்களுக்கு உகந்ததாக இருந்தது. ஓவியர் 'ழான் ஆந்த்வான் வாட்டோ' (Jean-Antoine Watteau) புகழ்ந்து பேசப்பட்டார். அவரது தாக்கத்தில் 'ஃப்ராங்வா பூஷேர்' (Francois Boucher), 'ழான் ஹோனோர் ஃப்ராகொனார்டு' (Jean-Honore Fragonard) போன்ற பல ஓவியர்கள் பின்னாட்களில் தோன்றினர்.

கட்டடங்களில் நுணுக்கமும், சிக்கலும் கூடிய வடிவங்களைப் படைக்க பரோக் பாணிதான் பொருந்தி வந்தது. ரொகோகோ பாணியின் நுழைவால் அத்துடன் கீழை நாட்டுப் பாணி, இசைவுப் பொருத்தமில்லாத வடிவக் கட்டுமானம் உள்ளிட்ட பல உத்திகளின் தாக்கம் மேலோங்கியது. ஜெர்மனி, போஹிமியோ, ஆஸ்திரியா போன்ற நாடுகளின் கத்தோலிக்கக் கிறிஸ்துவர் வசித்த பகுதிகளில் இப்புதிய பாணி விரும்பி ஏற்கப்பட்டது. முன்பு இருந்த பரோக் பாணியுடன் கலந்து ஒரு புதிய கலைப்பாணி தோன்றியது.

ஆனால், அதன் வேகம் 1760களிலிருந்து குறையத் தொடங்கியது. சிந்தனையாளர் 'வோல்டைர்' (Voltaire), 'ழாக் ஃப்ராங்வா ப்ளாண்டேல்' (Jacques - Francois Blondel) போன்றோர் கலையின் நசிவு என்று அதற்கு எதிராகக் குரல் கொடுக்கத் தொடங்கினர். 1785ல் மக்களுக்கு அதன்மேல் இருந்த ஈர்ப்பு படிப்படியாகக் குறைந்துவிடப் புதிய செவ்வியல் (new classical) பாணி அந்த இடத்தைப் பிடித்துக் கொண்டது. ஜெர்மனி நாட்டில் இப்பாணி 'பன்றிவால்', 'பொய் தலைமுடி' என்றெல்லாம் கேவலமாகப் பேசப்பட்டது. இத்தாலி நெப்போலிய மன்னனின் ஆட்சியில்

பிரான்ஸ் நாட்டுடன் இணைக்கப்பட்டது. அத்துடன் அங்குப் பரவலாக இருந்த ரொகோகோ பாணிக்கு முடுவிழாவும் நடந்தது.

1820/70 களுக்கு இடையில் அதற்கு மறுவாழ்வுக்கான ஒரு வெளிச்சம் கிட்டியது. இங்கிலாந்தில் '14ம் லூயி பாணி' (Louis xiv style) என்று தவறாக அழைக்கப்பட்ட, தரம் குறைந்தவையென பிரான்ஸ் நாட்டில் ஒதுக்கப்பட்ட அந்தப் பாணிப் படைப்புகள் அதிக விலை கொடுத்து வாங்கப்பட்டன.

# 5. ரொமான்டிஸிசம்

ROMANTICISIM 1790 - 1850

காதல், வீரசாகசம் போன்ற உணர்வுகளை வெளிப்படுத்தும் ரொமான்டிக் (romantic) எனப்படும் சொல்லுக்கும் நாம் பார்க்கப்போகும் ரொமான்டிக் கலை பாணிக்கும் (Romantic Art) படைப்பின் கருப்பொருள் காதல், வீரம் என்பதாக இருப்பினும் எந்தத் தொடர்பும் இல்லை.

18/19ம் நூற்றாண்டுகளுக்கு இடையில் மேலை நாடுகளின் வாழ்க்கை முறையில், அவை சார்ந்த நம்பிக்கைகளில் ஒரு புதிய சிந்தனையை உட்புகுத்தியது ரொமான்டிஸிசம் (Romanticism) எனும் கலை. மதம் சார்ந்த, சமூக ஒழுக்கம் முன்னிறுத்தியிருந்த ஒழுக்கக் கட்டுப்பாடுகள், அவற்றுக்கான அளவுகோல் மதிப்பீடுகள் ஆகியவற்றிற்கு எதிரான சிந்தனையை ரொமான்டிஸிசம் பரிந்துரைத்தது. தனிமனித உணர்வின் சிந்தனை வெளிப்பாடு என்பது உயர்வானதாகப் போற்றப்பட்டது. புலனுணர்வைப் பகுத்தறியும் இடத்திற்கும், மன உணர்வை ஒழுங்கான சிந்தனையின் இடத்திற்கும் மாற்றியது. சமூக ஒழுக்கம் என்பது புதிய அளவு கோலால் மாற்றம் கொண்டது. கற்பனை என்பது மனிதனின் அனைத்து ஆற்றல்களினும் உயர்ந்ததாகக் கருதப்பட்டது. அது போலவே இயற்கையும் படைப்புகளில் பெரும்பங்கு வகித்தது. மன உணர்வுகளும், இதிகாசங்களும், குறியீட்டமர்வும் படைப்பின் கருப்பொருளாகக் கையாளப்பட்டன. ஆசியா, கனடா நிலப்பகுதிக் கலைத் தாக்கங்களையும், அப்போது நிலவிய அரசியல் குழப்பத்தையும் எதிர்த்து இச்சிந்தனை செயல்பட்டது.

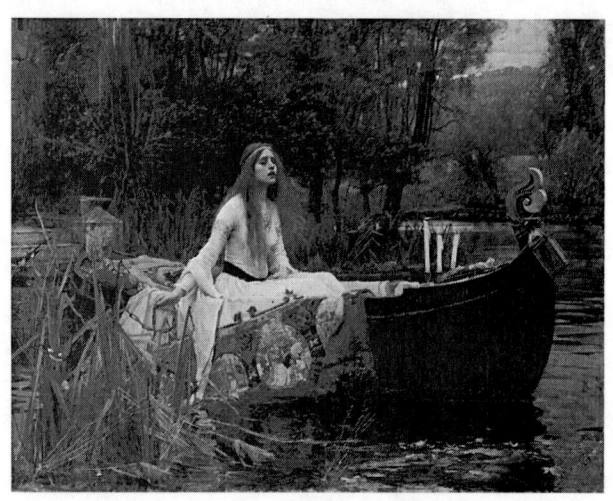

John William Waterhouse, The Lady of Shalott, 1888, after a poem by Tennyson; like many Victorian paintings, romantic but not Romantic.

ரொமான்டிக் படைப்பாளிகள் தம்மைச் சுற்றியிருந்த உண்மையான சமூக அமைப்பிற்கு எதிராகவே செயல்பட்டனர். அரசியலும், சமூகமும் அவர்களுக்கு ஏற்புடையதாக இருந்தபோதிலும் மக்களிடமிருந்து மெதுவாக விலகத் தொடங்கினர். படைப்புகளில் கற்பனை கூடிய, அறிவுக்குப் பொருத்தமற்ற, இயற்கை சார்ந்த கருப்பொருளைக் கையாண்டனர். இந்த சிந்தனையும், செயல்பாடும் இலக்கியத்தில் தொடங்கி, இசை, ஓவியம், சிற்பம், கட்டடக்கலை என்று எங்கும் பரவி ஆதிக்கம் செலுத்தியது. கிழக்கில் ருஷ்யாவிலும், மேற்கில் அமெரிக்காவிலும் அதன் அதிர்வும், தாக்கமும் பரவின.

# 6. பாம்பியரின் கலை

L`art Pompier (Fireman Art)

இந்தப் பிரெஞ்சு மொழிச்சொல்லின் பொருள் ஆங்கிலத்தில் 'ஃபயர்மான் ஆர்ட்' (Fireman Art) எனப்படும். ஆனால், 19ம் நூற்றாண்டின் பிற்பகுதியில் அந்தச் சொல்லுக்கு எவ்வித முக்கியத்துவமும் இருக்கவில்லை. அதிகாரம் ஒப்புக்கொண்டு, ஏற்றுக்கொண்ட (Academic) உருவகம் சார்ந்த நீதி சொல்லும் அல்லது, வரலாறு சார்ந்த கருப்பொருளைக்கொண்ட படைப்புகளைப் பாம்பியரின் கலை (L`art Pompier) என்று அழைத்தனர் கலை வல்லுநர்கள். குதிரை முடி தொங்கும் கிரேக்கப் போர் வீரனின் தலைக்கவசம் போல பிரான்ஸ் நாட்டின் தீ அணைப்பவரது தொப்பி வடிவமைக்கப்பட்டிருந்தது. அந்த ஓவியங்களில் காணப்பட்ட தலைக் கவசங்களுடன் அவை ஒப்பிடப்பட்டு பாம்பியரின் கலை என்று குறிப்பிடப்பட்டன.

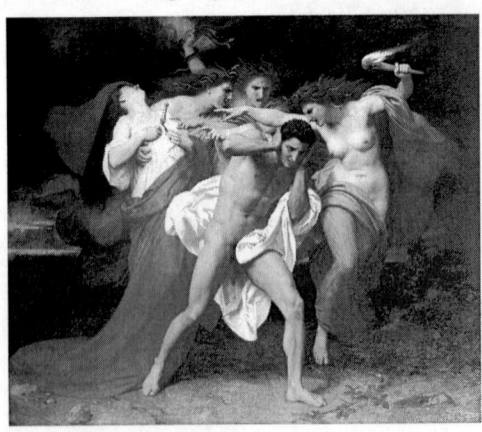

A painting by William-Adolphe Bouguereau in 1862 portraying Orestes Pursued by the Furies

அவற்றை (அப்பாணியை) விரும்பியவர் பாம்பியரின் கலை எனும் பெயரைக் கொண்டு அதைக் குறிப்பிடுவதைத் தவிர்த்தனர். அது அப்பாணிக்குப் பெருமை சேர்க்கவில்லை எனும் எண்ணம்தான் அதற்குக் காரணம். பாரிஸ் நகரில் அப்போது இம்ப்ரஷனிச, தத்ரூபப் பாணி ஓவியங்களைக் காட்சிப்படுத்திய 'ஓர்சேயின் மியூசியம்' (Muse`e d`Orsay) எனும் காட்சிக்கூடம் இவற்றையும் அவற்றுக்கு இணையாகக் காட்சிப்படுத்தியது. இதனால் அவற்றுக்கு ஒரு மறு வரவேற்பும், புதிய கண்ணோட்டம் கொண்ட விமர்சனமும் கிடைத்தது.

# 7. பார்பிஸோன் பாணி

Barbizon School

வடக்கு பிரான்ஸ் பகுதியில் உள்ள 'பார்பிஸோன்' (Barbizon) கிராமத்தின் இயற்கை எழில் பல ஓவியர்களைக் கவர்ந்தது. ஓவியர் 'தியோடர் ரூசொ' (Theodore Rousseau) முன் நடத்திச் செல்ல, பல பிரான்ஸ் ஓவியர்கள் முன்பிருந்த நிலக்காட்சியை ஓவியமாக்கும் முறையை விட்டு விலகி இயற்கையை நேரடியாகக் கண்டுணர்ந்து ஓவியங்கள் தீட்டினர். முற்றிலும் கிராமப்புற மக்களின் அன்றாட வாழ்க்கை நிகழ்வுகள் இயற்கையுடன் இணைந்த யதார்த்த ஓவியங்களாயின. அவற்றில் எவ்வித நாடகத் தன்மையோ, கதை சொல்லலோ இருக்கவில்லை. நிலக்காட்சிகள் அங்கு முதன்மைப்படுத்தப்பட்டன. உருவங்கள் அவற்றுடன் இழைந்து அவற்றின் நேர்த்தியைக் கூட்டின.

1824ல் 'சலோன் ட பரி' (Salon de Paris) அமைப்பு ஓவியர் 'ழான் கோன்டாப்ள' (John Contable) வின் ஓவியங்களைக் காட்சிப்படுத்தியது. அதன் தாக்கத்தில் பல இளைய ஓவியர்கள் நேரிடையாக இயற்கையை நோக்கி நகர்ந்தனர். 1848 புரட்சியின்போது பல ஓவியர்கள் அந்த கிராமத்தை வசிப்பிடமாகத் தேர்ந்தெடுத்தனர்.

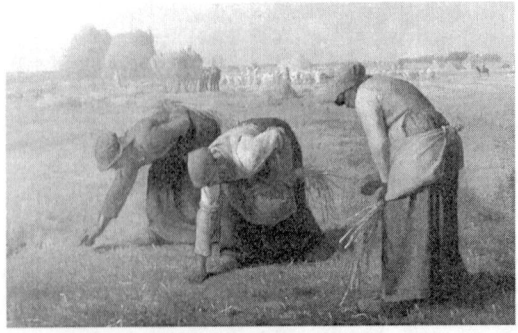

The Gleaners. Jean-François Millet. 1857. Musée d'Orsay, Paris.

பாம்பியரின் கலைப்பாணி என்று அறியப்படும் இந்த இயக்கத்தை முன் நடத்திச் சென்றவர்கள் என்று 'தியோடோர் ரூசோ' (Theodore Rousseau), 'ஜெ.எஃப்.மிலே' (J.F.Millet), 'ழான் பாப்டிஸ்ட்' (Jean-Baptiste), 'காமிய்ய கோரோ' (Camille Corot)' போன்றோரைக் கூறலாம். தியோடோர் ரூசோ, ஜெ.எஃப்.மிலே, இருவரும் அந்தக் கிராமத்திலேயே மரணமடைந்தனர்.

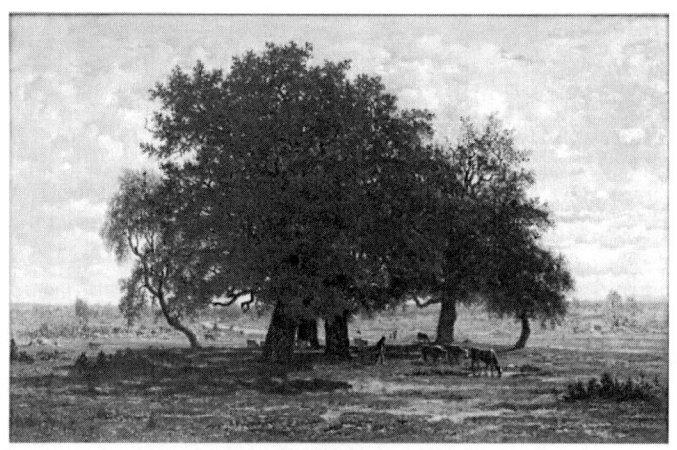

தியோடோர் ரூசோ (Theodore Rousseau Les chênes d'Apremont (Oak Grove, Apremont), 1850-1852

ஹாலந்து நாட்டு நிலக்காட்சி ஓவியங்களில் இவர்களின் தாக்கம் மிகுதியாகக் காணப்படுகிறது.

## 8. வண்ணம், ஒளி, மனப்பதிவு– தினகதியில்

இம்ப்ரஷனிஸம் (IMPRESSIONISM) 1874

19ம் நூற்றாண்டின் இறுதியிலும், 20ம் நூற்றாண்டின் தொடக்கத்திலும் பிரான்ஸ் நாட்டில் ஒரு புதிய இயக்கம், முதலில் ஓவியத்திலும், பின்னர் இசையிலும் தோன்றி மக்களின் கவனத்தை ஈர்த்தது. 'இம்ப்ரஷனிஸம்' (imp-ressionism) என்று பின்னர் அறியப்பட்ட அந்த இயக்கம் 1867 - 1886 க்கும் இடைப்பட்ட காலத்தில் ஓவியர்களின் குழுவால் பல புதிய உத்திகளையும், சோதனை முயற்சிகளையும் தமக்குள் பரிமாறிக்கொண்டு வளர்ந்தது. இதன் முதன்மையான அடையாளம் எப்போதும் பயணிக்கும் சூரிய ஒளியில் நாம் இயற்கையில் காணும் வண்ண மாற்றங்களைத் துல்லியமாகவும், நுணுக்கமாகவும் ஓவியத்தில் பதிவு செய்வதே. கலப்படமற்ற வண்ணங்கள் கொண்டும், தூரிகையின் சிறுசிறு தீற்றல்களுடனும், கித்தானில் இதைச் சாத்தியமாக்கினார்கள் அந்த ஓவியர்கள். அவர்கள் ஒருங்கிணைந்து ஓவியங்களைத் தீட்டினார்கள். அதனால் ஒருவரையொருவர் பாதித்தனர். ஆனால் தமது அடிப்படைத் தனித்தன்மையினின்றும் விலகவில்லை. ஓவியக் காட்சிகளைக் குழுவாகவே பார்வைக்கு வைத்தனர்.

ஓவியர்கள் 'யூஜென் புடின்' (Eugene Boudin), 'ஸ்டானிலா' (Stanislas), 'டச் ஜோன்கின்ட்' (Dutch Jongkind) ஆகியோர் இந்தக் குழுவைத் தோற்றுவித்தார்கள். 'க்ளாட் மோனெ' (Claude Monet) என்ற 15 வயது இளைஞனை 1858ம் ஆண்டில் யூஜென் புடின் சந்திக்க நேர்ந்தது. தன்னுடன் அவனைக் கடற்கரைக்குக் கூட்டி வந்து, அவனிடம் வண்ணங்களைக் கொடுத்து, சின் (Seine) நதி முகத்துவாரத்தில் ஒளியால் நிகழும் வண்ண மாற்றங்களை

அவன் புரிந்து கொள்ளும் விதத்தில் கற்றுக்கொடுத்தார். யூஜென் புடின் அப்போது 'பார்டன் ட செயின்ட் ஆன் வா பாலூ' (Pardon de Saint-Anne-la-Palud) எனும் தேவாலயத்தில் ஓவியங்கள் தீட்டிக்கொண்டிருந்த, பரவலாக அறியப்படாத ஓவியர்தான். ஆனால், பின் நாட்களில் நார்மண்டி கடலோரப் பகுதியில் உள்ள ட்ருவில் (Trouville), லெ ஹார்வ் (Le Havre) நகரங்களின் கடற்கரை எழிலை, இயற்கை அழகை ஓவியங்களாக்க அமர்த்தப்பட்டார்.

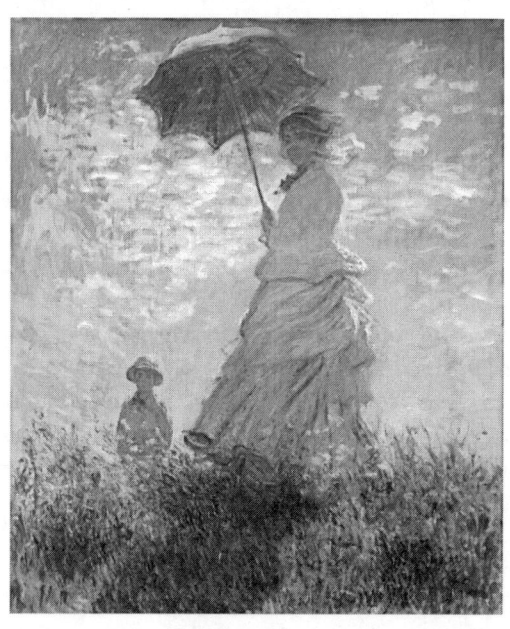

Claude Monet, Woman with a Parasol – Madame Monet and Her Son (Camille and Jean Monet), 1875, National Gallery of Art, Washington, D.C.

இந்த ஓவியப் பாணியைப் பின்பற்றியவர்களை இம்ப்ரெஷனிஸ்ட் (Impressionist) என்பதனைக் காட்டிலும், 'சுதந்திரமானவர்கள்' (Independants) என்றோ, 'திறந்தவெளி ஓவியர்கள்' (Open Air Painters) என்றோ குறிப்பிடுவது பொருத்தமாக இருக்கும். 'யூகென் டெலாக்ரோஸி' (Eugene Delacroix) எனும் ஓவியர் 'ஓவியத்தில் வண்ணங்களும் கோடுகளும் சமமான இடம் வகிப்பவை' என்று தன்னைப் பின்பற்றிய ஓவியர்களுக்குக் கற்றுக்கொடுத்தார். அவ்விதமே, ஆங்கிலேய இயற்கையை நிலக்காட்சிகளாக்கிய 'வில்லியம் டெர்னர் (William Turner), கான்ஸ்டபிள் (Constable), போனிங்டன் (Bonington)' போன்ற ஓவியர்கள் 'இயற்கையை உன்னிப்பாகக் கவனித்து உணர்தலே ஓவியனுக்கான முதற்சட்டம்'

என்று உறுதியாகச் சொன்னார்கள். 1823ல் ஷெவ்ரியல் (Chevreul) எனும் வேதியல் அறிஞர் உறுதிப்படுத்திய 'ஒரே சமயத்தில் ஒன்றுக்கொன்று எதிர்நிலை வண்ணங்களின் சட்டம்' (Law of SimultaneousContrast)பல ஓவியர்களால் கண்டுகொள்ளப்படவில்லை.

இந்தக் காலகட்டத்தில் காமிலெ (Camille), பிஸ்ஸாரோ (Pissarro), பால் செசான் (Paul Cezanne) போன்ற பல ஓவியர்கள் அப்போது நடைமுறையில் பின்பற்றப்பட்ட ஓவிய உத்திகளை ஒதுக்கி, தமக்கான ஒரு புதிய உத்தியை, பாணியைத் தேடிக் கொண்டிருந்தனர். 'எடுஆர்டு மெனைட்' (Edouard Menet)ன் படைப்புகளால் பெரிதும் ஈர்க்கப்பட்ட அவர்கள் அவை 1863ல் பாரிஸ் காட்சிக்கு (Salon) மறுக்கப்பட்டதைக் கேள்வியுற்று கடும் கோபம் கொண்டனர். கலைஞர்களின் அந்த எதிர்ப்பும், கிளர்ச்சியும் மன்னன் மூன்றாம் நெப்போலியனை அவர்களுக்கென்று ஒரு தனி ஓவியக் காட்சியை நடத்த வைத்தது. 'மறுக்கப்பட்டவரின் ஓவியக் காட்சி' (Salon des Refuses) என்று அதை அழைத்தார்கள். மெனைட்டால் ஈர்க்கப்பட்ட இளம் ஓவியர்கள் அவரை 'கஃபே குபெர்புவா 9, அவின்யு த க்ளிஹி' (Cafe' guerbois, 9. Avenue de Clichy) எனும் இடத்தில் தொடர்ந்து சந்திக்கத் தொடங்கினர். 1866ல் காட்சியகம் (Salon) ஓவியர்கள் 'டிகாஸ்' (Degas), 'பாஸில்' (Bazille), 'சிஸ்லே' (Sisley) போன்றோரின் படைப்புகளைக் காட்சிக்கு ஏற்றுக்கொண்டது. ஆனால், 'மெனைட், சிசேன்' (Cezanne), 'ரெனார்' (Renoir) ஆகியோரது படைப்புகள் இடம்பெறவில்லை. அது தொடர்பாக எழுத்தாளர் 'எமிலி ஜோலா' (emile zola) அந்த அமைப்பை மிகக் கடுமையான சொற்களால் தாக்கிக் கட்டுரையொன்றை வெளியிட்டார். அது முதல் அவர் அந்த ஓவியர்களின் நலம் விரும்பி என்பது எழுதப்படாத கொள்கையாயிற்று.

1870ல் நிகழ்ந்த பிரான்ஸ்-ப்ரஷ்யா போர் ஓவியர்களைத் தனிமைப்படுத்தியது. பாஸில் போரில் மாண்டுபோனார். ரெனார் படையில் சேர்க்கப்பட்டார். டிகாஸ் தாமே முன்வந்து சேர்ந்துகொண்டார். சிசேன் எல்லைப் புறத்தில் ஒதுங்கி வாழத் தொடங்கினார். மோனே, சிஸ்லே இருவரும் லண்டன் நகருக்கு இடம் பெயர்ந்தனர். அது இரண்டு விதங்களில் அவர்களது எதிர்காலத்துக்கான முக்கிய நிகழ்வாயிற்று. ஒன்று, 'பால் டுரான் ரூயல்' (Paul Durand Ruel) எனும் ஓவிய வர்த்தகருடன் ஏற்பட்ட உறவு. மற்றது, ஓவியர் டர்னர் (Turner)ன் ஓவியங்களில் அவர் பின்பற்றிய 'ஒளியின் பாதிப்பில் வண்ணங்களின் வேறுபாடுகள்' பற்றின தெளிவு. போர் முடிவுற்றபின் அவர்கள் பிரான்ஸ் நாடு திரும்பி அதன் பல்வேறு நிலப்பகுதிகளுக்குச் சென்று அங்கேயே தங்கி இயற்கையின் அற்புதங்களை ஓவியமாக்கினார்கள்.

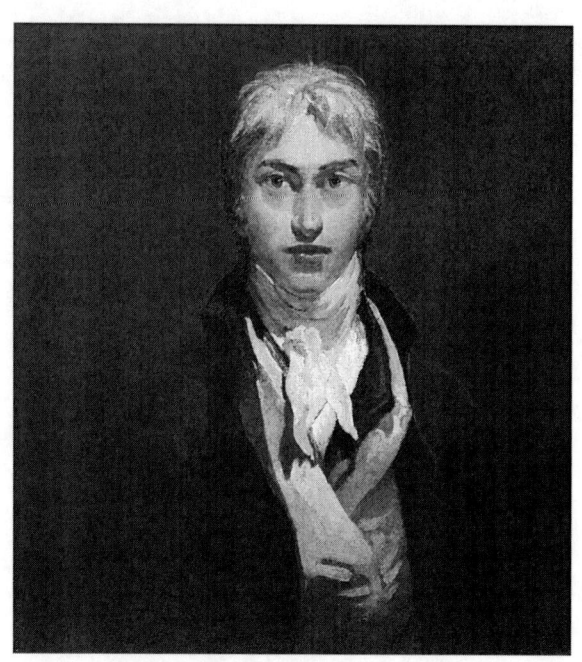

J. M. W. Turner. Self Portrait, Tate Galley, London

ஆனால், இந்தக் குழுவால் தொடர்ந்து ஒற்றுமையாக இயங்க முடியவில்லை. 1879ல் நடந்த குழுவின் கண்காட்சியில் பல ஓவியர்கள் கலந்து கொள்ளவில்லை. டிகாஸ், பிஸாரோ இருவரும் குழுவின் ஒற்றுமைக்குப் பாடுபட்டனர். என்றாலும் அது கைகூடவில்லை. ஏப்ரல் 1880ல் காட்சிப்படுத்தப்பட்ட ஐந்தாவது கலை விழாவில் மோனே Monet, சிஸ்லே Sisley ஆகியோரின் படைப்புகள் இடம் பெறவில்லை. அதில் முதல்முறையாக ஓவியர் 'காகின்' (Gaugin) படைப்புகள் இடம்பெற்றன.

மோனே Monet, சிஸ்லே Sisley ஆகியோரின் படைப்புகளில் ஒளியால் ஏற்படும் வண்ண பாதிப்புகளைப் பற்றிய அறிதல்களில் இருவரும் ஆழ்ந்த பயணம் செய்தனர் என்பதைக் காணமுடிந்தது. 'செஸான் (Cezanne), ரெனார் (Renoir), பிஸாரோ (Pissarro)' மூவரும் ஒருவருக்கொருவர் தொடர்பற்ற வெவ்வேறு பாதைகளில் பயணிக்கத் தொடங்கினர். 'பால் காகின்' (Paul Gauguin), 'ஜார்ஜ் ஸ்யூரட்' (Geroge Seurat), 'பால் சிக்னாக்' (Paul Signac) ஆகியோரின் புதிய அணுகுமுறையில் 'பிஸாரொ' (Pissarro) பெரிதும் ஈர்க்கப்பட்டார். அப்போது இந்தப் பாணி ஓவியர்களின் படைப்புகள் ரசிகர்களின் கவனத்துக்கு வந்தபோதிலும், கலையுலகில் அவர்களின் இடம் சர்ச்சைக்குரியதாகவே இருந்தது. அந்த ஓவியர்களின் படைப்புகளைக் காட்சியகம்

(Salon) நிராகரிப்பது தொடர்ந்தது. 1894ல் 'செயில்போட்' (Caillbotte) என்பவரால் லக்ஸம்பர்க் (Luxembourg) கலைக்கூடத்துக்கு அன்பளிப்பாகக் கொடுக்கப்பட்ட 65 ஓவியங்களில் 25 ஓவியங்கள் காட்சிப்படுத்த ஏற்றவையல்லவென்று நிராகரிக்கப்பட்டன.

இந்தக் குழுவின் தலைவன் என்று கருதப்பட்ட ஓவியர் பிஸாரோ 1903ல் இறந்தபோது, அந்தப்பாணி கலை உலகில் பெரும் தாக்கத்தை உண்டாக்கியிருந்தது. 19ம் நூற்றாண்டின் ஒரு மிக முக்கியமான புரட்சிக் கலைவழி என்றும், அதுசார்ந்த பல ஓவியர்கள் முதல் வரிசை படைப்பாளிகளாகவும் அறியப்பட்டிருந்தனர். ஐரோப்பாவில் அதன் பாதிப்பு ஜெர்மனி, பெல்ஜியம், போன்ற நாடுகளில் தெளிவாகத் தெரிந்தது.

# 9. புதிய அலையில் கலை வெளிப்பாடு

Art Nouveau1880s (New Art for a new Age)

லண்டன் நகரில் தோன்றிய நுண்கலை கைவினைக் கலைகளின் இயக்கம் (Arts and Crafts Movement) சார்ந்த கலைப்பாணி உலகின் பல நாடுகளுக்குப் பரவி விரிந்தது. பிரெஞ்சு மொழியில் 'Art Nouveau' என்பதற்கு, ஆங்கிலத்தில் 'The New Art' என்று பொருள். ஜெர்மனியில் பிறந்து, பிரான்ஸ் நாட்டுக் குடிமகனான 'சிக்ஃப்ரியெட் பிங்' (Sigfried Bing) என்ற கலை வர்த்தகர் 1896ல் தொடங்கிய தமது கடைக்கு 'Maison de l`Art Nouveau Bing *(பிங் என்பவரின் புதிய கலை வர்த்தக வளாகம்* 'interior design Gallery') என்று பெயரிட்டார்.

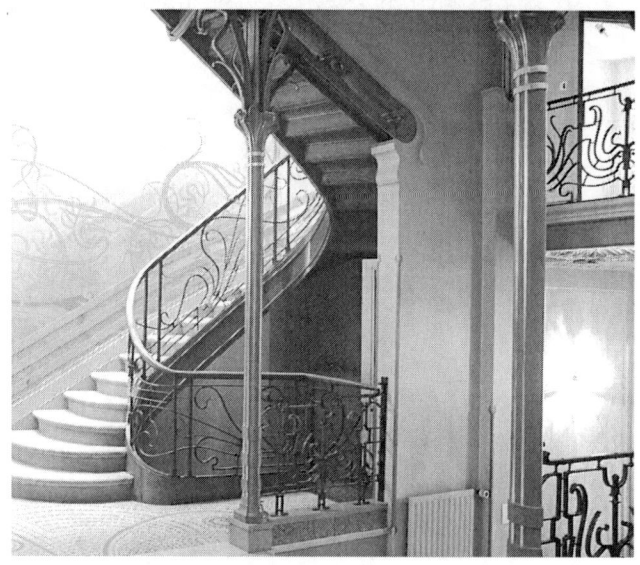

Stairway of Tassel House, Brussels

இதனால் இந்தப் புதிய கலைப்பாணி அந்தப் பெயரால் அறியப்பட்டது மட்டும் அல்லாமல், உலகில் பின்பற்றப்பட்ட அந்த வழிக்கெல்லாம் அடையாளச் சொல்லாயிற்று. ஆனால், 'டி ஜுங்க்' ('Die jugend' The Youth) எனும் பத்திரிகையால் ஜெர்மனி நாட்டில் 'ஜுங்க்ஸ்டில்' ('Jugendstil' அல்லது 'Yellow Book Style') என்றும், இத்தாலியில் 'ஸ்டில் லிபர்டி' ('Stile Liberty') அல்லது 'ஃப்ளோரியால்' ('Floreale') என்றும், ஸ்பெயின் நாட்டில் 'மாடர்னிஸ்ட்' ('Moderniste') என்றும், ஆஸ்திரியாவில் 'செஸஸியோன் ஸ்டில்' ('Sezession Stil') என்றும், நாட்டுக்கு நாடு அதன் பெயர் வெவ்வேறாயிருந்தது.

ஓவியம், சிற்பம், கலை வடிவங்கள் (Art Objects), கட்டடக்கலை, அணிகலன்கள் (Jewelery), இல்ல அலங்கரிப்பு (Home Decor), நெசவுக் கலை (Textile Designs), கண்ணாடிப் பண்டங்கள் (Galass ware) என்று அனைத்துக் கலைப் பிரிவுகளும் இந்த இயக்கத்தில் இடம்பெற்றன. 1900ம் ஆண்டில் பாரிஸ் நகரில் நடைபெற்ற உலகச் சந்தையில் (Exposition Universelle (World Fair)) பன்னாட்டுக் கலைஞர்களின் பங்களிப்பால் இந்தப் பாணி பார்வையாளரிடையே பெரும் வரவேற்பைப் பெற்றது. அச்சமயம் இங்கிலாந்தில் நிகழ்ந்த தொழிற்புரட்சிதான் இதன் ஊற்றுக் கண்ணாக அமைந்தது எனலாம். கலைஞர்கள் தமது படைப்புகளில் நடைமுறைக்கு வந்திருந்த புதிய பொருள்களை (New Meterials) புதிய உத்திகளில் புகுத்தி, முற்றிலும் நவீனமான படைப்புகளைக் கொடுக்கத்தொடங்கினர். என்றாலும் அவர்கள் தமது கைத்தொழிலுக்கு முதன்மையளிப்பதில் உறுதியாக இருந்தனர்.

Chair designed by Arthur Mackmurdo (1882–83)

அவற்றில் ஜப்பான் நாட்டின் மர அச்சுக்கலையும் (Woodblock Prints), 'செல்டிக்' பாணி (Celtic Art)யின் பின்னிப் பிணைந்த கோடுகளும், 'கோதிக்' (Gothic) கட்டட அமைப்பின் எழில்மிகு வளைவுகளும், பிற நாட்டிலிருந்து பெறப்பட்ட பல்வகைக் கருத்தோட்டங்களும், ஆண்-பெண் உறவை (Erotic) முன்னிறுத்தும் கற்பனைகளும் இவ்வகைப் படைப்புகளுக்குத் தூண்டுகோலாயிருந்தன. அதை மரபு சார்ந்த வழியிலிருந்து விலகி கலைஞர்கள் செய்த புரட்சி என்றுதான் சொல்லவேண்டும். ஓவியர்களும், சிற்பிகளும் கைவினைக் கலைஞர்களாகவும் இருப்பதில் பெரிதும் ஆர்வம் காட்டினர். அவ்வாறு அறியப்படுவதில் பெருமை கொண்டனர். பாரிஸ் நகரில் 'ரென் லாலிக்' (Ren`e Lalique) எனும் கலைஞரின் புதிய கலை வடிவம் கொண்ட அணிகலன்களுக்கு மக்களிடையே பெரும் வரவேற்பு இருந்தது. 'ஸாரா பெர்ன்ஹார்ட்' (Sarah Bernhardt) எனும் திரைப்பட நடிகை அவரது பிரதான நுகர்வோராக விளங்கினார்.

இந்தக் கலைப் படைப்புகளில் பறவைகள், பல்வகைப் பூச்சி வகைகள், மலர்கள் இவற்றுடன் கனவுலக நூதன உருவங்களும் (Fantasy Creatures) பெருமளவில் இடம் பெற்றன. கொடி, இலை, மலர், புல்வகைகள் போன்றவை மிகுந்த எழில் கொண்டவையாகவும் பின்னிப்பிணைந்த விதமாகவும் வடிவமைக்கப்பட்டன. ஆனால் அவற்றில் முப்பரிமாணத் தோற்றம் அகற்றப்பட்டு, தட்டைத் தன்மை கொண்டவையாக அவை படைக்கப்பட்டன.

1912ல் 'லாலிக்' கண்ணாடிக் குப்பிகள் வடிவமைக்கும் தொழிற்சாலையைத் தொடங்கினார். அதில் நறுமணத் திரவக் கலவைக்கான குப்பிகள், மலர் ஜாடிகள், பல்வகை விளக்குகள் போன்றவைகளை இந்தப் புதிய வடிவங்களுடன் உற்பத்தி செய்யத் தொடங்கினார். அவை மக்களின் கவனத்தைப் பெரிதும் ஈர்த்தன. அவற்றின் படைப்பு இரகசியத்தைக் கண்டுபிடிக்கப் பலரும் முயன்று தோற்றனர். 1945ல் 'லாலிக்' காலமானார். 1970கள் வரை கலை உலகில் அவர் காணாமல் போனார். பின்னர் கலை ஆர்வலர்களும், ஆய்வாளர்களும் அவரை மீட்டெடுத்து அவரது தொழில்நுட்பம், கலை உன்னதம் ஆகியவற்றைப் போற்றிச் சொல்லத் தொடங்கினர். அமெரிக்காவில் இந்தப் பாணியைப் பரப்பியவர்களில் 'வில்லியம் மோரிஸ்' (William Morris) எனும் கலைஞர் முதன்மையானவர். இந்தப் பாணியில் 'ஓப்ரே பியர்ட்ஸ்லே (Aubrey Beardsley), குஸ்டவ் க்ளிம் (Gustav Klimt), டுலோஸ் லோட்ரெக் (Toulouse Lautrec), அல்போன்ஸ் ம்யுசா (Alphonse Mucha), லூயி கம்ஃபர்ட் டிஃபானி (Louis Comfort Tiffany)', போன்ற ஓவியர்கள் கவனத்துக்குரியவர்களாவர்.

கட்டடக் கலைஞர்கள் 'ரென்னி மெக்கின்டோஷ் (Rennie Mackintosh), மெக்டொனால்ட் (Macdonalad)' சகோதரிகள் இங்கிலாந்தில் இந்த உத்திக்கு முன்மாதிரியாக விளங்கினார்கள். கோடுகளை முன்னிறுத்தும் வடிவங்களில்தான் (Illustrations) இந்த உத்தி பெரிதும் வெற்றியடைந்தது. யெல்லோ புக் (Yellow Book), ஸ்டூடியோ (Studio), சவாய் (Savoy), ஹாபி ஹார்ஸ் (Hobby Horse) போன்ற இதழ்களும், அச்சகங்களும் அவற்றை அச்சேற்றி மக்களிடையே பரிச்சயப்படுத்தின. ஆனால் இதன் புகழும் செல்வாக்கும் முதல் உலகப்போருக்குப் பின் வலுவிழந்தது.

'ஜங்க்ஸ்டில்' (JUGENDSTIL)

19ம் நூற்றாண்டின் இறுதியிலும் 20ம் நூற்றாண்டின் தொடக்கத்திலும் ஜெர்மன் மொழி பேசப்பட்ட ஐரோப்பிய நிலப்பகுதிக் கலைஞர்களின் புதிய உத்தியான இது ஆர்ட் நுவோ (Art Nouveau) வைப் பெரிதும் ஒத்திருந்தது. கட்டடக்கலை, அலங்காரக் கலை (Decorative Art)களில் ஒரு புதிய அணுகுமுறையினை அந்தக் கலைஞர்கள் பின்பற்றத் தொடங்கினார்கள். 'Jugendstil' எனும் ஜெர்மன் சொல்லுக்கு ஆங்கிலத்தில் 'Youth Style' என்று பொருள்.

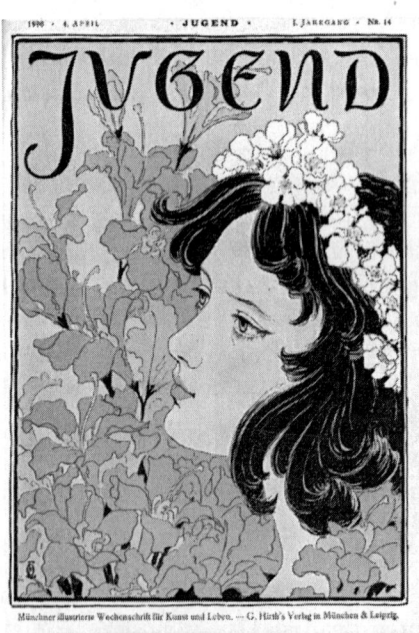

The weekly magazine Jugend no 14/1896.

ஜெர்மன் நாட்டின் முனிச் நகரம் இதன் மையமாக விளங்கியது. 1896ல் இச்சொல் 'டி ஜங்க்' ('jugend') எனும் வார இதழின்

ஆசிரியர் ஜார்ஜ் ஹிர்த் (George Hirth) என்பவரால் முதலில் பயன்படுத்தப்பட்டது. ஜெர்மனியின் மரபு அச்சுக்கலையால் ஈர்க்கப்பட்ட கலைஞர்கள் அதன் தெளிவான கோடுகள், நேர்த்தியான வடிவங்கள் போன்றவற்றை உள்வாங்கிக்கொண்டு அவற்றை இருக்கை, மேசை போன்ற பலவிதப் பயன்பாட்டுப் பொருள்களிலும், கட்டடங்களிலும் பொருந்தும் விதமாகப் புகுத்தினர். ஓவியர்களும் அதில் வயப்பட்டுக் கேலிச் சித்திரம் (Cartoon), விளம்பரம் ஆகியவற்றில் உருவங்களையும், எழுத்துக்களையும் இணைத்து ஒரு கவர்ச்சியும் புதுமையும் கொண்ட உத்தியைப் புகுத்தினர். அதன் காரணமாக, கலைப்படைப்பில் ஒரு புதிய பார்வை கிடைத்தது. டிரெஸ்டன், ம்யூனிச், பிராங்க்பர்ட் (Dresden, Munich, Frankfurt) போன்ற நகரங்களில் இந்தப் பாணியில் புதிய கட்டடங்கள் எழும்பின. பல பிரபலமான நிறுவனங்கள் இவ்வகைப் படைப்புகளை உலகெங்கும் ஏற்றுமதி செய்து இதன் சிறப்பை அறியச்செய்தன. அது ஐரோப்பிய நிலப்பகுதி முழுவதும் பரவியது. அப்போது பெரும்பாலான ஓவியர்கள் பின்பற்றின தத்ரூபப் பாணியிலிருந்து பெரிதும் வேறுபட்டனர்.

மரபை மறுத்த புதிய குழு

Vienna Secession (1897-1939) (Austrian Artist Movement)

'பிளவுபட்ட வியன்னா' Vienna Secession என்று அழைக்கப்பட்ட குழுவின் தோற்றம், வியன்னா அகாதமி பழமைவாதத்தைப் பின்பற்றியதன் காரணமாக, அதன் உறுப்பினர்களில் ஒரு பகுதியினருக்கு (மொத்தம் 40 பேர்) ஏற்பட்ட வெறுப்பின் விளைவாக நிகழ்ந்தது.

1897ம் ஆண்டு ஓவியர் 'ஓடோ வாக்னெர்' (Otto Wagner) அவரது மாணவர்கள், ஓவியர்கள் 'குஸ்டோவ் க்லிம், கொலோமன் மோசெர்' (Gustav Klimt, Koloman Moser) இவர்களுடன் இன்னும் பல கலைஞர்கள் ஒருங்கிணைந்து அந்தப் புதிய கலை அமைப்பைத் தொடங்கினார்கள். அக்குழுவின் முதல் தலைவராக ஓவியர் குஸ்டோவ் க்லிம் செயல்பட்டார். அவருக்கு அகாதமி பின்பற்றிய கட்டுப்பெட்டித்தனமான அணுகுமுறை மக்களிடமிருந்து கலையைத் தனிமை படுத்துவதாகத் தோன்றியது. அதன் காரணமாக, மரபை விடாது பின்பற்றிய பழமைவாதிகளின் பிடியிலிருந்து கலையை விடுவித்து, அதை மக்களுக்கானதாக மாற்றுவதையே அடிப்படை நோக்கமாகக் கொண்டு இளைய தலைமுறையினர், நுண்கலையின் எதிர்காலத்தை முடிவுசெய்யப் புறப்பட்டனர்.

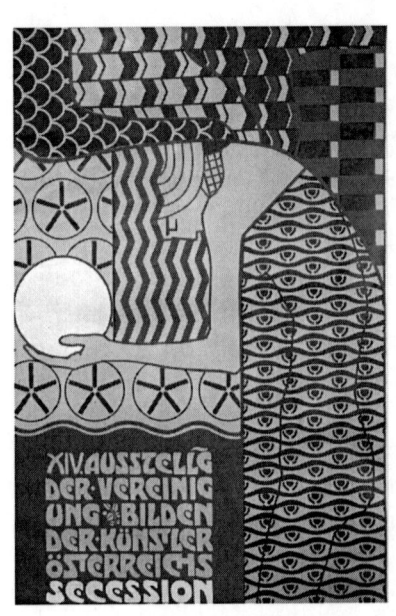

Poster for the 14th Secession Exhibit (1902), by Alfred Roller

நுண்கலை, கைவினைக்கலை இரண்டுக்கும் புத்துயிர் கொடுத்து, கட்டடங்கள், மேசை, நாற்காலி போன்ற இல்லப் பயன்பாட்டுப் பொருள்கள் (Furniture), கண்ணாடிப் பொருள்கள், உலோக அலங்காரப் பண்டங்கள், உடைகளில் புதிய வடிவத் தோற்றங்கள், என்பதாக அனைத்திலும் அருபமும், புதுமையும் கொண்ட படைப்புகளை உருவாக்குவது என்று அவர்கள் செயற்படத் தொடங்கினார்கள். அவர்களுக்கு ஒரு தெளிவான கொள்கையோ, எழுத்து வடிவிலான செயல் திட்டமோ இல்லையென்றாலும் அவர்கள் 'கலையே வாழ்க்கை' (Art as Life) எனும் நோக்கத்துடன் செயல்பட்டனர். ஓவியத்தையும், சிற்பத்தையும் 'உன்னதமான கலை' (Great Art) என்று பார்க்கப்பட்ட முந்தைய வழக்கத்தை மறுத்து, அவற்றுக்கும் கைவினைப் படைப்புக்கும் இருந்த 'மேட்டிமைக் கலை', 'தாழ்ந்த கலை' எனும் பார்வையை நீக்குவதே அவர்களின் கொள்கையாக இருந்தது.

அக்குழுவின் முதல் காட்சி (நவம்பர்-1898) தோட்டக்கலைப் பொறுப்பாளர்களின் வளாகத்தில் (Green houses of the Society of Horticulture) அமைந்தது. அதற்கென்று ஓவியர் குஸ்டோவ் க்லிம் ஒரு சுவரொட்டியை வடிவமைத்தார். அது குழுவின் பிந்தைய அனைத்து நிகழ்வுகளிலும் (அவர் குழுவில் இருந்தவரை) பயன் படுத்தப்பட்டது. பின்னர்ப் படைப்புகளைக் காட்சிப்படுத்துவதற்கென்றுஒருகாட்சிக்கூடத்தைநிர்மாணித்தனர்.

குழுவின் உறுப்பினர்கள் கூடி அதற்கென்று ஓர் உட்குழுவை அமைத்து அதனிடம் கட்டட அமைப்பு, அதன் வடிவம் போன்றவற்றை முடிவு செய்யும் சுதந்திரத்தைக் கொடுத்தனர். முதல் காட்சியின்போது அச்சடிக்கப்பட்ட கையேட்டில் குழுவின் கொள்கையும் கோட்பாடும் முதல் பக்கத்தில் இருந்தன.

'எங்களது முந்தைய காட்சிகளில் பிறநாட்டு ஓவியர்களின் நவீனப் படைப்புகளும் இடம்பெற வேண்டியிருந்ததை வேதனையுடன் ஒப்புக்கொள்கிறோம். பொதுவாக ஓவியக் கலையின் வளர்ச்சி பற்றியும் நமது நாட்டில் அது எங்கே இருக்கிறது என்று நம்மிடையே ஒரு தெளிவு ஏற்படவும்தான் அதைச் செய்தோம். ஆனால், நிச்சயமாக அது ஓர் ஒப்புநோக்குதலுக்கான செயற்பாடல்ல. எங்கள் குழுவின் குறிக்கோள் உறைந்துபோன கலைப் பயணத்துக்குப் புத்துயிர் கொடுத்துத் தொடங்கி வைப்பதுதான். மற்ற உலக நாடுகளுக்கு இணையான படைப்புகளை நாமும் படைக்கவேண்டும். எங்கள் காட்சி நிச்சயம் ஆஸ்திரியாவின் கலை உலகில் ஒரு மைல்கல்லாக அமையும் என்பது திண்ணம்.'

Woman in a Yellow Dress by Max Kurzweil (1907)

காட்சியில் ஆஸ்திரிய நாட்டின் தலைசிறந்த ஓவியர்களின் படைப்புகள் இடம் பெற்றிருந்தன. காட்சியின் மூலம் கிட்டிய தொகையைக்கொண்டு காட்சியில் இடம் பெற்றிருந்த பல ஓவியங்களைக் குழுவே வாங்கிக்கொண்டது. பின்னர் அவை பல பொதுக்காட்சிக் கூடங்களுக்கு அன்பளிப்பாகக்

கொடுக்கப்பட்டன. அங்கு நுண்கலையும், கைவினைக் கலையும் இரு பகுதிகளாகச் சம அளவில் காட்சிப்படுத்தப்பட்டிருந்தன. குழு தனது நிகழ்வுகளைப் பதிவு செய்யும் விதமாக 'வெர் ஸாக்ரம்' (Ver Sacrum-Sacred Spring) எனும் ஒரு கலை இதழையும் வெளியிட்டு வந்தது. அவற்றில், ஓவியங்கள், கோட்டோவியங்கள், கவிதை, கிராபிக் (graphic) வடிவங்கள், அலங்காரமான பக்க ஓரங்கள், வடிவ வரைபடங்கள், லே-அவுட் (Lay out) எனப்படும் புத்தக வடிவமைப்பு, என்பதாகப் பலதரப்பட்ட விஷயங்களும் இடம் பெற்றன. காட்சிக்கூடத்தில் பதினோராவது அறை (Eleventh Room) அவற்றைக் காட்சிப்படுத்த என ஒதுக்கப்பட்டது. அங்கு இதழ்களின் பல பக்கங்கள் படைப்பாளியின் பெரிதாக்கப்பட்ட உருவமாகச் சுவரை அலங்கரித்தன. இன்று அவை ஆஸ்திரிய நாட்டின் தலைநகரில் தொல்பொருட் காட்சியகத்தில் பாதுகாக்கப்பட்டு வருகின்றன.

இருபதாம் நூற்றாண்டின் தொடக்கத்தில் குழுவின் காட்சிக் கட்டடம் பற்பல கேலிகளுக்கும், வசைகளுக்கும் ஆளானது. 'கோயிலுக்கும் சேமிப்புக் கிடங்கிற்கும் பிறந்த தந்தை பெயர் தெரியாத குழந்தை' (A Bastard between Temple and Warehouse), என்பன போன்ற வசைப்பேச்சுக்கள் மக்களிடையே உலாவின. இரண்டாம் உலகப் போரின் போது ஜெர்மன் ராணுவம் குண்டுகள் வீசி அதைச் சேதப்படுத்தியது. போரில் தோற்றுப் பின்வாங்கியபோது அக்கட்டடத்தை நெருப்பிட்டுக் கொளுத்தியது. அக்கட்டடம் நூறு ஆண்டுகளில் பலமுறை மாற்றி அமைக்கப்பட்டது. இப்போது அந்தக் கட்டட வளாகத்தில் ஒரே நேரத்தில் இருபது காட்சிகள் இடம்பெறுகின்றன. அவற்றுடன், அவை பற்றின கையேடுகளும் வெளிவருகின்றன. உரை நிகழ்த்துதல், கலை சார்ந்த கருத்துப் பரிமாற்றங்கள், கருத்தரங்கங்கள் போன்றவை இணை நிகழ்ச்சிகளாக இடம்பெறுகின்றன. அக்கட்டடம் வெளிநாட்டினர் காணவேண்டிய ஒரு சுற்றுலாத் தலமாக விளங்குகிறது.

1902ம் ஆண்டு அக்குழு கட்டடத்தின் முன்புறம் இசைக் கலைஞர் பீத்தோவன் சிலையை நிறுவியது. அதன் வெளிப்புறச் சுவற்றில் ஓவியர் குஸ்டோவ் க்லிம் வடிவமைத்து நிறுவுதல் (Installation) பாணியில் சிலை ஒன்றை நிர்மாணித்தார். 'பீத்தோவன் ப்ரியெஸ்' (Beethovan Prieze) என்றழைக்கப்பட்ட அது அடுத்த ஆண்டு முழுவதும் மக்களின் பார்வைக்கு இருந்தது. பின்னர், அந்தப் படைப்பு உடைக்கப்பட்டுக் கலை ஆர்வலருக்கு விற்கப்பட்டது.

1905ல் குழுவில் இயற்கை வாதிகளுக்கும் (Naturalists) மாற்றம் வேண்டியோருக்கும் (Stylists) தொடர்ந்து வந்த கருத்து இடைவெளி

அதிகமாகியது. ஓவியர்கள் 'குஸ்டோவ் க்லிம், போயெம் (Boehm), ஹாஃப்மான் (Hoffmann)' போன்றோர் அவ்வியக்கத்திலிருந்து விலகிவிட்டனர். 'முழுவதுமான கலை இயக்கம்' (Total work of Art) எனும் கோட்பாடு பின்பற்றப்படவில்லை என்பதே அதன் காரணம். குஸ்டோவ் க்லிம் புதிதாக ஒரு குழுவைத் துவக்கினார். க்லிம் குழு (Klimt Group) என்று பெயர்கொண்ட அது, தனது ஓவியக்காட்சிகளை 1908ல் தற்காலிகமாக அமைக்கப்பட்ட வளாகத்தில் நிகழ்த்தியது.

## வியன்னா கலைப்படைப்புப் பட்டறை

### Vienna Workshop

1903 மே மாதம் 19 அன்று வியன்னா நகரில் வியன்னா கலைப்படைப்புப் பட்டறை 'Vienna Work shop' எனும் புதிய குழு முறைப்படி பதிவுசெய்யப்பட்டது. அதனைத் தொடங்கிய ஓவியர்கள் 'ஹாஃப்மான், கொலோமன் மோஸர்' இருவருமே 'பிளவுபட்ட வியன்னா' குழுவின் உறுப்பினர்கள். குழுவுக்கான பொருளுதவியை 'Fritz Warndorfer' எனும் தொழிலதிபர் தொடக்கமாகக் கொடுத்தார். புதிதாகக் கலைத்துறைக்கு அறிமுகமாகும் இளைஞர்களுக்கு வாய்ப்பளிக்கும் விதமாகவே அது இயங்கியது. இந்தக் குழுவினர் ஆடை, அணிகலன்கள், பீங்கான் பண்டங்கள், இல்லப் பயன்பாட்டுப் பொருட்கள், போன்றவற்றை எளிய ஜியோமிதி வடிவங்களுடனும், குறைவான வேலைப்பாடுகளுடனும் வடிவமைத்தனர். ஆனால் அவர்கள் அவற்றைப் பொதுச் சந்தைக்கானதாகப் படைக்கவில்லை. இங்கிலாந்தில் தோன்றிய 'கலை கைவினைக்கான இயக்கம்' 'Arts and Crafts Movement' சார்ந்த பல தொழிற்கூடங்கள் தமது படைப்புகளைப் பொதுச்சந்தைக்குப் பெரும் எண்ணிக்கையில் கொண்டுசென்றன. ஆனால் 'வியன்னா கலைப் படைப்புப் பட்டறை' குழு 'இவ்வகைப் படைப்புகளை அனைவருக்குமானதாக ஆக்க இயலாதென்பதால் அவற்றை வாங்கக்கூடிய நுகர்வோருக்கானதாகப் படைப்பதில் நம் கவனத்தைச் செலுத்துவோம்' (Since it is not possible to work for the whole market, we will concentrate on those who can afford it- Hoffman) எனும் கோட்பாட்டுடன் செயல்பட்டது. 'Wiener Werkstatte Style' என்று சிறப்பாக இது அழைக்கப்பட்டது. தொடர்ந்து போதிய பொருளுதவி கிடைக்காததால் 1932ம் ஆண்டில் இக்குழு மூடப்பட்டது.

## நவீனத்துவம் (Modernisme)

### Spain

1888-1911 ஆண்டுகளுக்கு இடைப்பட்ட காலத்தில் ஐரோப்பாவில் நிகழ்ந்த 'சிம்பாலிஸம்' (Symbolism), 'டிகார்டென்ஸ் ஆர்ட்' (Dec-

adence Art), 'ஆர்ட் நூவொ' (Art Nouveau), 'ஐங்ஸ்டில்' (Jugendstil) போன்ற கலை இயக்கங்களுக்கு இணையான இது, ஸ்பெயின் நாட்டின் பார்செலோனா (Barcelona) நகரை மையமாகக்கொண்டு இயங்கியது. இதைப் பொதுவாய் அறியப்படும் 'நவீனத்துவம்' (Modernism) இயக்கத்தோடு குழப்பிக் கொள்ளக்கூடாது.

The Castle of the Three Dragons in Barcelona

இவ்வியக்கம் ஒரு கலாச்சார நிகழ்வு. இதை முன்னின்று நடத்தியவர்கள் அப்போதைய பழமைவாதத்திற்கு எதிர்க்குரல் கொடுத்த அறிவு ஜீவிகள். அவர்கள் 'கேட்டலான்' (Catalan Art) கலைப்பாணியை, அது சார்ந்த கருத்துக்களை உலகத் தரத்துக்கு ஈடானதாக மாற்றியமைக்கச் செயல்பட்டனர். அது அந்நாட்டின் கலை, மரபு, இசை, இலக்கியம், மதக்கோட்பாடுகள் போன்றவற்றில் நவீனப் பார்வையைக் கொண்டுவந்தது. கலை, நடுத்தர மக்களின் வாழ்க்கையைப் பிரதிபலிக்கிறது எனும் கோட்பாடு அவர்களுக்கு ஏற்புடையதாக இருக்கவில்லை. எனவே, அவர்கள் இரண்டு நிலைகளைப் பின்பற்றினர். ஒன்று, சமூகத்திலிருந்து விலகியிருப்பது (ஒரு நாடோடி போல [Bohemian]). மற்றது, கலையைப் பயன்படுத்திச் சமுதாய மாற்றம் கொண்டு வருவது. மதம், மரபு சார்ந்த கலைக் கையாளல்களை அவர்கள் ஏற்கவில்லை. அவற்றைத் தங்கள் நாடகங்கள் மூலமாக ஏளனம் செய்தனர்.

19ம் நூற்றாண்டில் ஸ்பெயின் நாட்டில் பின்பற்றப்பட்ட 'குவிக்கப்பட்ட படையதிகாரம்' நீங்கியபின், கேட்டலான் கலாச்சாரம் மற்ற ஐரோப்பிய நாடுகளின் கலாச்சாரங்களுக்கு இணையானது எனும் கோட்பாட்டைத் தூக்கிப்பிடித்தது மற்றொரு சிறப்பு. இவையெல்லாம் நாடகங்கள், இலக்கியப்

படைப்புகள் மூலம் மக்களிடையே பரப்பப்பட்டன. அப்போதைய ஸ்பெயின் நாட்டுக் கட்டடக்கலை, ஓவியம், சிற்பம், கைவினைக் கலைகள் மற்ற ஐரோப்பிய நாடுகளில் பின்பற்றப்பட்ட புதிய இயக்கங்களுடன் இணையாகப் பயணித்தது.

## நூசெந்திஸ்டா (Noucentista) இயக்கம்

'மாடர்னிஸம்' (Modernisme) 1910களை எட்டியபோது அதன் இறங்குமுகம் தோன்றி விட்டது. 'நூசெந்திஸ்டா' (Noucentista) இயக்கம் கேட்டலான் கலாசார இயக்கமாக இருபதாம் நூற்றாண்டின் தொடக்கத்தில் தோன்றியது. 'அவன் கார்ட்டிஸ்ட்' (Avant gardists) என்று அடையாளப்படுத்தப்பட்ட அறிவு ஜீவிகள் முன்மொழிந்த கலை வழியையும், 'மாடர்னிஸம்' அமைப்பின் கலை மற்றும் அது சார்ந்த கோட்பாடுகளையும் மறுத்து அவற்றுக்கு மாற்றாக ஒரு புதிய கலைக் கோட்பாட்டை அறிமுகப்படுத்தியது அவ்வியக்கம். 'என்ஜெனி டோர்ஸ்' (Engeni d'Ors) என்பவரால் அது 'நூசென்டிஸம்' (Noucentisme) என்று பெயரிடப்பட்டது. இவ்விரண்டு இயக்கங்களுக்கும் அடிப்படையில் சில ஒற்றுமைகள் இருந்த போதிலும், மாடர்னிஸம் அமைப்பு பின்பற்றிய நாடோடி வாழ்க்கை, தனிக் கலைஞனின் பார்வை போன்றவற்றை 'நூசென்டிஸம்' இயக்கம் வெறுத்து ஒதுக்கியது. சமூக ஒழுக்கத்தை அது போற்றியது. இருபதாம் நூற்றாண்டில் நாட்டில் நிகழவிருக்கும் கலாசார மாற்றம் பற்றிக் கூறியது. இலக்கியத்தில் புதினத்தின் இடத்தைக் கவிதை வடிவம் பிடித்துக்கொண்டது. அவ்வியக்கத்தின் புதிய கோட்பாடுகளைக் கூற அதுவே உகந்த சாதனமாக இருந்தது. கலைஞர்களும் அரசியல்வாதிகளும் இணைந்து செயல்பட்டனர். ஆட்சியைப் பிடித்த 'லிகா ரெஜியோனால்லிஸ்டா' (Lliga Regionalista)வுடன் 'நூசெந்திஸ்டா' இயக்கக் கலைஞர்கள் மாடர்னிஸம் இயக்கத்தின் கோட்பாடுகளை மறுத்து ஏனம் செய்து, மக்கள் சார்ந்த புதிய கலைப் பார்வையையும், கேட்டலான் தேசியத்தையும் முன் நிறுத்தினர். 'மிக்யூல் ப்ரைமோ த ரிவேரா' (Miguel Primo de Rivera) வின் எதேச்சதிகாரம் இருந்தவரை கேட்டலான் கலாசாரம் அழுத்தி வைக்கப்பட்டிருந்தது.

இரண்டாம் ஸ்பெயின் குடியரசு ஆட்சியில் மாடர்னிஸம் இயக்கத்திற்குப் புத்துயிர் தோன்றியது. இருந்தாலும் 1930க்குப் பின்னர் இந்த இயக்கம் மெல்லக் கரைந்து போயிற்று. கலை, கலாசாரம் போன்றவற்றில் வேறு பாதிப்புகள் வந்துவிட்டன.

## 10. போன்ட் அவென் பாணி

PONT-AVEN SCHOOL - 1850s

பிரான்ஸ் நாட்டின் தெற்குக் கடற்கரைப் பகுதியில், அட்லாண்டிக் கடலில் சங்கமிக்கிறது அவென் நதி. 'போன்ட் அவென்' (Pont-aven) எனும் பெயருடன் விளங்கும் அந்த நிலப்பகுதி நாகரிகத்தின் பாதிப்புகளிலிருந்து தப்பித்துத் தனது அழகு குலையாமல் இருந்தது. 1850களில் அதை நோக்கிப் பல ஓவியர்கள் பயணப்படத் தொடங்கினார்கள். கோடைக்காலத்தில் அங்குச் சென்று வாரக்கணக்கில் தங்கி மனம் கவர் இயற்கையெழிலை அவர்கள் ஓவியங்களாக்கினர். அதுவே பின்னாளில் 'போன்ட் அவென் பாணி' (Pont-aven school) என்று அழைக்கப்பட்டது.

Paul Gauguin, Watermill in Pont-Aven, 1894, Musée d'Orsay, Paris

1886ல் ஓவியர் 'காகின்' (gauguin) அங்கு முதல் முறையாகச் சென்றார். அங்குச் சில மாதங்கள் தங்கி ஓவியங்கள் படைத்தார். மீண்டும் 1888ல் அவர் அங்குச் சென்றபோது கிராமத்தின் முகம் வெகுவாக மாறிவிட்டிருந்தது. உல்லாசம் தேடி வரும் மக்களின் எண்ணிக்கை கூடிவிட்டிருந்தது. இடையூறின்றி ஓவியம் படைப்பது என்பது கடினமாக ஆகிவிட்ட நிலையில் அவர் அதற்குத் தோதாக வேறு இடம் தேடினார். 1889ல் கிழக்குக் கடற்கரைப் பகுதியில் லைடா (laita) நதி முகத்துவாரத்தில் 'லொ புல்டு' (Le Pouldu) எனும் இடத்தைத் தேர்ந்தெடுத்தார். தனது ஓவிய நண்பர்களுடன் அங்குப் பலமாதங்கள் தங்கி ஓவியங்கள் படைத்தார். அவருடைய பல ஓவிய நண்பர்களில் குறிப்பிடப்பட வேண்டியவர்கள் மூவர்.

## எமிலி பெர்னார்டு (Emilie Bernard)

ஓவியர் 'எமிலி பெர்னார்டு' (Emilie Bernard), 'காகின்' (gauguin) சந்திப்பு 1888—89களில் போன்ட் அவென் (Pont-aven)ல் நிகழ்ந்தது. அங்கு மலர்ந்த நட்பு 'லொ புல்டு' (Le Pouldu)விலும் தொடர்ந்தது. இருவரும் ஒன்றாகவே ஓவியங்களைத் தீட்டினர். அதனால் பலசமயங்களில் அவற்றில் 'கரு' ஒன்றாகவே இருந்தது. ஒருவரை ஒருவர் மனரீதியில் பாதிக்கவும் செய்தனர். 'சிம்பாலிஸம்' (Symbolism) பாணிக்கு வித்திட்டவர்கள் இவர்களே.

## மேயர் தொ-ஹான் (Meyer de Haan)

'மேயர் தொ-ஹான்' வசதியான பொருளாதாரப் பின்புலம் கொண்டவர். பெற்றோர் அளித்த பண உதவியுடன் அவருடைய சொந்த ஆலைகளிலிருந்தும் வந்த பணம் அவருக்குப் பணத் தட்டுப்பாடு இல்லாத வாழ்க்கையைக் கொடுத்தது. ஓவியர் காகின் உடனான சந்திப்பும் நட்பும் 'லொ புல்டு' (Le Pouldu) விலும் தொடர்ந்தது. அவருடைய கலை மேதைமையில் மயங்கி எப்போதும் காகினை நிழல் போலத் தொடர்ந்தார். அவருடைய அனைத்துச் செலவுகளையும் தானே ஏற்றுக்கொண்டார்.

## பால் செரூசியேர் (Paul Serusier)

'பால் செரூசியேர்' மற்றொரு குறிப்பிடப்படவேண்டிய ஓவியர். பள்ளியில் சிறந்த மாணவனாக விளங்கிய, மரபு வழியில் சிறந்த ஓவியங்களைப் படைத்த அவர் காகினை 'லொ புல்டு' வில் சந்தித்தபின் அவருக்கு ஒரு புதிய உலகு புலப்பட்டது. தனது பாணியிலிருந்து முற்றிலுமாக மாறி காகின் பாணியில் ஓவியங்கள் தீட்டினார். பின்னர் 'போன்ட் அவென்' பள்ளிக் குழுவுக்குத் தலைமை ஏற்றுச் செயல்பட்டார். பின்னாளில் 'நாபி' (Nabis) பாணி இயக்கத்துக்கு அடிக்கோலியவரும் அவர்தான்.

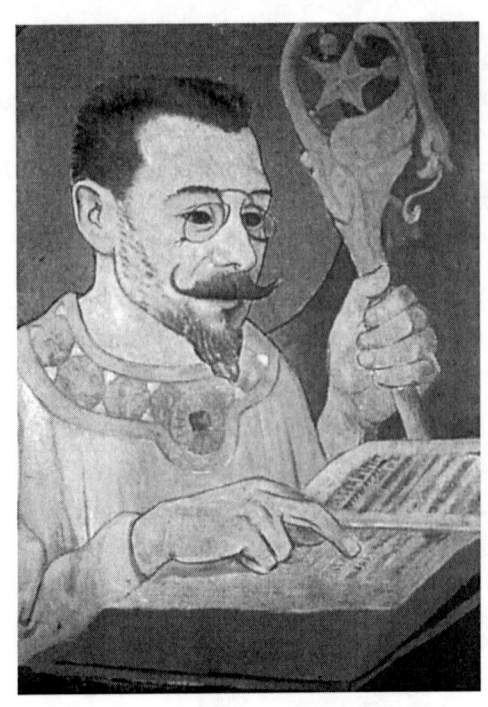

Sérusier, 1890, Portrait of Paul Ranson, oil on canvas, Musée d'Orsay

'Pont-aven' இன்று 'ஓவியர் குடியிருப்பு' (Artist's Colony) என்று குறிக்கப்படுகிறது. கலை ஆர்வலர்களையும், சுற்றுலாப் பயணிகளையும் ஈர்க்கும் நிலமாக விளங்குகிறது. ஒரு நுண்கலைப் பள்ளியும் இயங்குகிறது. (Pont-Aven School of Contemporary Art)

# 11. ஸிம்போலிஸம்

## SYMBOLISM

'ரொமான்டிஸம்' (Romanticisim) எனும் சிந்தனையிலிருந்து விரிவடைந்ததுதான் 'ஸிம்போலிஸம்' (Symbolism) சிந்தனையும், செயல்பாடும். அது இலக்கியத்தில் தொடங்கி ஓவியம், சிற்பம் போன்ற காட்சிவழிக் கலைகளிலும் பரவியது. ஆனால், இரண்டும் பயணித்த பாதை ஒன்றல்ல. படைப்பில் இயற்கையைப் பிரதிபலிப்பது (Naturalism), தத்ரூப அணுகல் (Realism) போன்றவற்றுக்கு எதிர் விளைவாகத் தோன்றிய ஒரு நிகழ்வு அது. ஸிம்போலிஸம் மனித வாழ்க்கையின் யதார்த்தத் தன்மையை ஒளிவு மறைவு இல்லாமல் தோற்றப்படுத்த முயன்றது. சிந்தனையில் சிறந்தது என்று சொல்லப்பட்ட, குறிக்கோள் சார்ந்த மனப்போக்கை அகற்றி, எளிமையும் உண்மையுமான மன உணர்வை அங்கு அமர்த்தியது.

Pornocrates, by Félicien Rops, etching and aquatint, 1878

இந்த உத்தி இலக்கியத்திலும், ஓவியத்திலும் பெருந்தாக்கத்தை உண்டாக்கியது. கனவுகள், கற்பனைகள், ஆன்மிக-அமானுஷ்யம் சார்ந்த சிந்தனைகள் கூடிய படைப்புப்பாணி இரண்டிலும் விரைவாகப் பரவியது. அவை வெவ்வேறான அணுகுதலைப் பின்பற்றினாலும், பல தருணங்களில் ஒன்றையொன்று பாதித்தது. 1880களில் 'சார்ஸ் பொடெலெய்ர்' (Charles Baudelaire), 'எட்கர் அலான் போ' (Edgar allen poe) போன்ற எழுத்தாளர்களின் கற்பனை, ஓவியர்களுக்குத் தமது படைப்பிற்கான கருப்பொருளைத் தேர்ந்தெடுக்கப் பேருதவியாக விளங்கியது. அவர்களது படைப்புக் கருப்பொருள் என்பது வலிந்து திணிக்கப்பட்ட குழப்பமாகவும், அந்தரங்கமானதாகவும், மற்றவருக்குப் புதிரானதாகவும், இருந்தது.

ஸிம்போலிஸம் சிந்தனையைப் பின்பற்றிய, ஆனால் ஒன்றையொன்று பிரதிபலிக்காத பல ஓவியக் குழுக்கள் அப்போது இயங்கி வந்தன. கலைஞர்கள் கருவூலம் போன்ற இதிகாசங்களிலிருந்து உருவகங்களைத் தேர்ந்தெடுத்து அவற்றில் தமது கற்பனையைக் கலந்து, ஆத்மாவின் விழி மொழியாகக் கொணர்ந்தனர்.

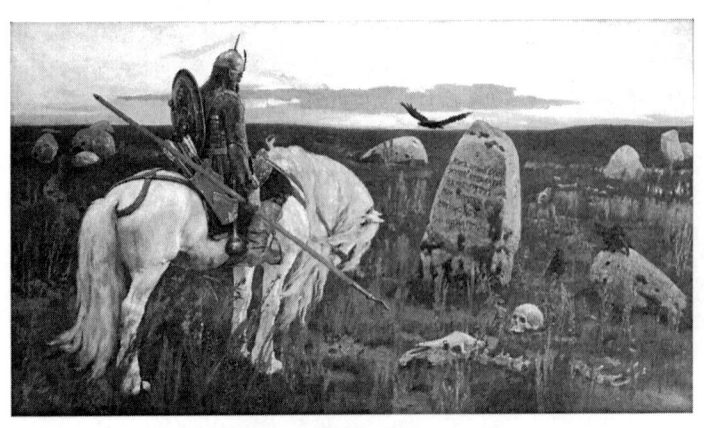

Victor Vasnetsov, The Knight at the Crossroads, 1878

மறைந்து கிடக்கும் சலனமற்ற உள்மன உலகைப்பற்றித் தமது படைப்புகளில் கூற முற்பட்டனர். அதற்கு அவர்கள் பயன்படுத்திய குறியீடுகள் பெரும்பாலானோர் இதற்கு முன் அறிந்ததில்லை. அவை படைப்பாளிக்கு மிகவும் நெருக்கமானதும், குழப்பமானதும், தெளிவற்றதுமான அந்தரங்கம்.

நசிவுக் கலை இயக்கம் (DECADENT MOVEMENT)

மேற்கு ஐரோப்பாவில், குறிப்பாக பிரான்ஸ் நாட்டில் இலக்கியம், கலை சார்ந்த புதிய சிந்தனையையும் அதையொட்டிய

படைப்புகளும் 'ரொமான்டி-ஸிஸம்' சிந்தனையிலிருந்து நவீனத்துவம் நோக்கி நிகழ்ந்த பயணம் என்று வகைப்படுத்துகின்றனர் கலை வரலாற்று ஆவணக்காரர்கள். சிம்போலிஸ்ட் (Symbolist) இயக்கம் அடிக்கடி நசிவுக்கலை இயக்கத்துடன் (DECADENT MOVEMENT) குழப்பிக்கொள்ளப்பட்டுள்ளது. நசிவுக் கலை இயக்கம் எனும் பெயரால் அதை அதன் எதிர்ப்புச் சிந்தனாவாதிகள் இழிவு செய்தனர். ஆனால் அந்த இழிவான சொல்லையே தங்களது அடையாளமாகப் பயன்படுத்திக்கொண்டனர் சிலர். பல படைப்பாளிகள் தாங்கள் நசிவுக்கலை இயக்கத்துடன் தொடர்புப் படுத்தப்படுவதை விரும்பவில்லை. இவையிரண்டும் தத்தமது வளர்ச்சியில் ஒன்றுடன் ஒன்று குறுக்கிட்டாலும் அவற்றின் தனித்தன்மை என்பது எப்போதும் தெளிவானதாகவே காணக்கிடைத்தது.

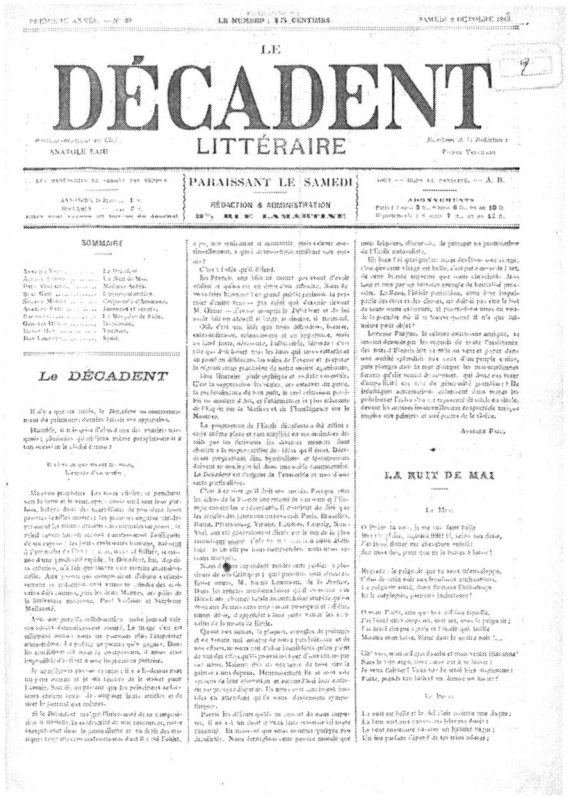

Title page of the magazine Le Décadent

பின்னாட்களில் இந்தச் சிந்தனை பல கலை இயக்கங்களுக்கு உந்து சக்தியாகப் பயன்பட்டது. பல படைப்பாளிகள், குறிப்பாக

ஓவியர்கள், எஸ்ப்ரஷனிஸம் பாணிக்கோ அல்லது அதன் தொடர்புடைய பாணிக்கோ நேரிடையாக நகர்ந்தனர். 'வாஸ்லி கன்டின்ஸ்கி' (W.Kandinsky), 'மெலெவிச்' (Melevich) இருவரும் அருபப் பாணியில் புதுமைகளை நிகழ்த்தினர். 'குஸ்டாவ் க்ளிம்ட்' (Gustav Klimt) போன்ற ஓவியர்களுக்கு 'ஆர்ட் நுவோ' (Art Nouveau) பாணிப் படைப்பு உத்திகள் தோன்றக் காரணமாயிற்று. 1920களில் இந்தச் சிந்தனைதான் சர்ரியலிஸம் எனும் படைப்பு சிந்தனைக்குத் தளம் அமைக்க உதவியது.

## 12. தட்டை வெளியில் வண்ணக்கோலம்

லெ நாபி (LE NABIS)

(Post Impressionism- 1880-1900)

நூறு ஆண்டுகளுக்கு முன்பு ஓவியர்களும், கலை விமர்சகர்களும் ஒரு பெருங்குழப்பத்தில் சிக்கியிருந்தனர். 19ம் நூற்றாண்டின் பெரும்பகுதி போர்க் களத்தில் வீணாகியது. 18ம் நூற்றாண்டின் கலை, இலக்கிய வளர்ச்சிக் குழு அங்கத்தினர்களும் இம்பெரசனிசம் (Impressionism) என்று அடையாளம் காணப்பட்ட படைப்புகளும் கலை ஆர்வலர்களுக்கு அந்நியமாகவே இருந்தன.

இன்று நாம் இம்ப்பெரசனிஸம் பின்னர் (Post Impressionism) என்று குறிப்பிடும் பாணிப் படைப்புகள் பார்வையாளரிடம் அதிர்ச்சியையும், வெறுப்பையும் உண்டாக்கின. அவற்றை மனநோயாளியின் வெளிப்பாடுகள் என்று விமர்சித்தனர். இன்று உலகம் போற்றும் ஓவியர்களான 'வான்கோ (Vangogh), குவாகின் (Gauguin), செசான் (C`ezanne)' போன்றவர்களும் இதில் அடங்குவர். அவ்விதம் மனநோயாளி என்று குறிப்பிடப்பட்டவர்களின் பாதிப்புக்குள்ளான ஒரு ஓவியர் கூட்டம் இருக்கத்தான் செய்தது. இன்று அதுபற்றி எங்கும் பேசப்படுவதில்லை. என்றபோதிலும், அவர்கள்தான் நவீன ஓவியப் படைப்புக்களுக்கான பரிசோதனைகளை மேற்கொண்ட பின்னாளையக் கலைஞர்களுக்கு முன்னோடிகள்.

1888ல் ஜூலியன் அகாடமி (Julian Academy) எனும் தனியார் கலைப்பள்ளி மாணவன் பால் செருஸியே (Paul Serusier), பிரான்ஸ் நாட்டின் கடற்கரை நகரமான

Henri Rousseau, The Centenary of Independence, 1892, Getty Center, Los Angeles

பிரிட்டனி (Brittany) யில் ஓவியர் பால் குவாகின் (Paul Gauguin) ஐ சந்திக்கும் வாய்ப்புக் கிடைத்தது. அவரது பாணி இளைஞனை வெகுவாகக் கவர்ந்தது. அவரிடம் அவன் பயிற்சியும் பெற்றான். அவர் இளைஞனை உள்ளக் கற்பனை வெளிப்படும் விதமாக ஓவியம் படைக்க உற்சாகப்படுத்தினார். தூய வண்ணங்களைப் பயன்படுத்தி ஓவியப்பரப்பைச் சீராகவும், அடர்த்தியாகவும் நிரப்பும் உத்தியையும் காட்டிக் கொடுத்தார். ஒரு காட்சியை நேரிடையாக, காணும் விதத்தில் படைப்பதிலிருந்து விலகி, அக்காட்சியை மனத்தில் பதிந்துகொண்டு, பின்னர் ஓவியமாக்குவதின் சிறப்பையும் காட்டிக்கொடுத்தார். முப்பரிமாண அணுகல்களிலிருந்து விலகி இரு பரிமாணம் கொண்டு உருவங்களில் படிமங்களைத் தோற்றுவித்துப் படைப்பது அவரது பாணியாக இருந்தது.

Paul Gauguin (1848–1903)

அதே ஆண்டு அக்டோபர் மாதம் அந்த இளைஞன் பாரிஸ் நகரம் திரும்பினான். ஓவியர் பால் காகின்னுடைய கவனிப்பில் தான் படைத்த நிலக்காட்சி ஓவியத்தை நண்பர்களுக்குக் காண்பித்தான். 'ப்வான் அவ்' (Point Ave) எனும் பகுதியில் ஒரு சுருட்டுப் பெட்டியின் மூடியில் எண்ணெய் வண்ணம் கொண்டு தீட்டப்பட்ட அது வழக்கமான இயற்கையைப் பிரதிபலிக்கும் பாணியில் இல்லாமல் கலைஞனின் கற்பனை வெளிப்பாடாக இருந்தது. அவனுடைய உற்சாகமான பேச்சு நண்பர்களிடையே புதிய விழிப்புணர்வை ஏற்படுத்தியது. நண்பர்கள் பால் செருஸியேவின் யோசனைப்படி ஒரு குழுவைத் தொடங்கினார்கள். குழுவுக்கு 'நாபி' (Nabis) எனும் பெயரைத் தேர்வு செய்தான் பால் செருஸியே. அது இறைத் தூதரைக் குறிக்கும் ஒரு ஹிப்ரு மொழிச்சொல். 'மாரிஸ் டெனி (Maurice Denis), ப்யெர் போனார்ட் (Pierre Bonnard), எடுஆர்ட் வுய்யார்ட் (Edouard Vuillard), மற்றும் ஆங்கிலேய ஓவியன் (Walter Sickert)' ஆகியோர் குழுவின் முதன்மை உறுப்பினர்கள். இருபதே வயது நிரம்பிய 'மாரிஸ் டெனி', குழுவின் முதன்மைக் கோட்பாடுகளை விளக்குபவனாகத் திகழ்ந்தான். இலக்கிய இதழ்களுக்குப் பல கலைக்கட்டுரைகளையும் தொடர்ந்து எழுதினான்.

அவர்கள் படைத்த ஓவியங்களில் இறை நம்பிக்கை கொண்ட ஆத்மபலம் வெளிப்பட்டது. தொன்மையான கிறிஸ்துவ இறை நம்பிக்கை, புத்தமதத்தின் தாக்கம், சமூகம் விடுதலை அடைய அரசு அதிகாரத்தைக் களைந்து எறிய வேண்டும் எனும் கொள்கை (Anarchism) போன்ற பார்வைகள் அவர்களிடம் இருந்தன. என்றாலும், அவர்களை 'ஓவியத்தில் உருவங்களை எளிமைப் படுத்துவதும், வண்ணங்களைக் கொண்டாடுவதும்' எனும் பொது அணுகல் தொடர்ந்து ஒற்றுமையுடன் குழுவாக இயங்க உதவியது.

ஓவியத்துடன் நின்றுவிடாமல் மக்களின் அன்றாட வாழ்க்கைக்குப் பயன்படும் பொருட்களை எளிய கலை அம்சம் கொண்டதாகக் கொடுக்கவேண்டும் எனும் உந்துதலில் அவர்கள் செயல்பட்டனர். தங்கள் படைப்புத் தாத்தை விளம்பரச்சுவர் ஒட்டல்கள், நூதன உடுப்புகள், கண்ணாடி ஓவியங்கள் (Stained Glass) டெபஸ்ட்ரி (வண்ண நூல் கொண்டு கைகளால் உருவாக்கப்பட்ட ஓவியத் துணிகள்) (Tapestry), இருக்கை, மேசை போன்ற பயன்பாட்டுப் பொருட்கள் (Furniture), மடக்கும் அமைப்பு கொண்ட திரைத் தடுப்புகள், அரங்க அமைப்புகள், அலங்கார வடிவங்களை அறைகளின் உட்புறச் சுவர்களில் தீட்டுதல் என்று விரித்துக்கொண்டு சென்றனர். புதிய அச்சுக்கலை உத்திகொண்டு ஜப்பான் நாட்டு மர அச்சுகளை நூதன விளம்பரப் பிரதிகள் செய்யப் பயன்படுத்தினார்கள். நூவொ (Nouveau) இயக்கத்துக்கு இணையாகச் சமகாலத்தில் தங்கள் சோதனைகளை மேற்கொண்டவர்கள் இவர்கள்.

Ennui (1914), Tate Britain

1888/1896 களுக்கு இடையிலான ஆண்டுகளில் தொடர்ந்து மாதம் ஒருமுறை இரவு உணவுடன் கூடிய சந்திப்பு அவர்களிடையே நிகழ்ந்தது. அந்த இரவுகளில் வெண்மையான நீண்ட அங்கியை அனைவரும் அணிந்துகொள்வது எனும் ஒழுக்கம் கடைப்பிடிக்கப்பட்டது. சந்திப்பின் தொடக்க நிகழ்வாக, கூட்டத்தை வழி நடத்துபவர் செங்கோல் போன்ற அமைப்பைக்கொண்ட தடியை உயர்த்தி, தேவாலயப் பாதிரி போன்ற பாவனையில், 'ஒசைகள், வண்ணங்கள் மற்றும் சொற்களாகியவை ஓர் அதீத வலிமை கொண்டதாக, சொற்களில் வெளிப்படும் பொருளைத் தாண்டிய தளத்தில் உலாவுகின்றன' ('Sounds, colours and words have a miraculously expressive power beyond all represntation and even beyond the literal meaning of the words') என்று உரத்த குரலில் கூறுவார். உறுப்பினர்கள் அனைவரும் தங்கள் அண்மைப் படைப்பு ஒன்றை அனைவரின் பார்வைக்கு வைப்பதும் அவை பற்றின கருத்துப் பரிமாறல்களும், சர்ச்சைகளும் நிகழ்ந்தன. அரங்கம், இலக்கியம், நாட்டியம், சமூக விழிப்புணர்வு சார்ந்த கருத்துப் பகிர்தல்களும் அங்கு இடம்பெற்றன. இலக்கியப் படைப்புகள் அங்கு உரக்கப் படிக்கப்பட்டன.

அவ்வித மாதாந்திர சந்திப்புகளுடன் சனிக்கிழமை பிற்பகல்களில் 'பால் ரான்சன்' (Paul Ranson) தம்பதியர் தங்கள்

இல்லத்தில் குழுவின் உறுப்பினர்களை அழைத்துக் கூட்டங்கள் நடத்தினர். அவற்றில் ஓவியர் காகின்னும் அவ்வப்போது கலந்துகொண்டு சிறப்பித்தார். குழு உறுப்பினர்கள் தங்களுக்குள் அனுப்பிக்கொண்ட கடிதங்களில் 'எனது எண்ணமும் சொல்லும் உந்தன் உள்ளங்கைகளில்' (D.T.P.M.V.E.M.P.[D`an ta paume mon verbe et me pensee] இதன் ஆங்கிலப்பொருள் (In your palm my word and thought) எனும் வாக்கியத்துடன் கையெழுத்திட்டனர். குழுவில் எல்லோருக்கும் தனித்தனி அடையாளப்பெயர் சூட்டப்பட்டது. அது அவர்களது படைப்பின் தன்மையை அடையாளப்படுத்தும் விதமாக {(ஓவியர் பால் செருஸியே 'லெ நாப் அ வா பார்பெ' (`Le Nabi `a la barbe) என்றும், சிற்பி லகோம் (lacombe) 'லெ நாப் ஸ்கல்ப்டொர்' (`Le Nabi Sculpteur) என்றும் பெயரிடப்பட்டனர்)} அமைந்தது.

'லா ரெவூ ப்ளன்ஷ்' (La Revue Blanche) எனும் கலை இதழ், 'டெனி (Denis), செருஸியே (Serusier)' இருவரின் கலை சார்ந்த கட்டுரைகளைத் தொடர்ந்து வெளியிட்டது. அக்குழுவில் 'பொன்னார்டு (Bonnard), வியார்டு (Vuillard)' ஆகிய இருவர் மட்டுமே ஓவியர்கள் எனும் ஒப்புதல் பெற்றனர். இருவருமே தமக்கெனத் தேர்ந்தெடுத்த வழியில் ஓவியங்கள் தீட்டினர். இருபதாம் நூற்றாண்டுப் பரிசோதனைகளை (Cubism, Absractionism) அவர்கள் ஏற்கவில்லை. குழுவின் முதல் ஓவியக் கண்காட்சி 1892ம் ஆண்டு வைக்கப்பட்டது. ஆனால், 1899க்குப் பிறகு அக்குழு உறுப்பினர்கள் அதிலிருந்து விலகி, தனித்துப் பயணிக்கத் தொடங்கினர். குழுவின் பொதுவான கொள்கையைத் தொடர்ந்து பின்பற்ற அவர்களால் முடியவில்லை. ஆனால், இருபதாம் நூற்றாண்டிற்கு ஒரு புதிய கலைப் பயணத்தைத் தொடங்கியவர்கள் எனும் பெருமை கிட்டியது.

குறிப்பு

Academie Julian

சர்க்கஸ் நிர்வாகி, மல்யுத்த வீரர், வர்த்தக உரிமையாளர் என்று பல தளங்களில் செயல்பட்ட ருடால்ப் ஜூலியன் (Rodolph Julian) ஒரு ஓவியரும்கூட. 1868ல் அவரால் நிறுவப்பட்டதுதான் 'Academie Julian' ஓவியப்பள்ளி. 19ம் நூற்றாண்டின் இரண்டாம் பகுதியில் இது புகழ்பெற்ற தனியார் ஓவியப்பள்ளியாக பிரான்ஸ் நாடு முழுவதும் விளங்கியது. அச்சமயம் அரசு உதவித் தொகை பெற்று வந்த ஓவியப்பள்ளி 'எகோல் தெ போ-ஆர்ட்ஸ்' (E'cole des Beaux - Arts)ல் பெண்களுக்குப் பயில அனுமதி மறுக்கப்பட்டது. உடை களைந்த பெண்ணைப் பார்த்து வரைவதும், ஓவியம் படைப்பதும் பெண்களுக்கானது அல்ல எனும் மனோபாவம் நிலவிய சமயம்

அது. ஆனால், இங்குப் பெண்களும், ஆண்களுக்குச் சமமாக ஓவியம் பயிலச் சேர்த்துக்கொள்ளப்பட்டனர்.

வெளிநாடுகளிலிருந்து இளைஞர்கள் அதிக அளவில் அங்குச் சேர்ந்து ஓவியம் பயின்று பின்னாட்களில் புகழ்பெற்ற ஓவியர்களாகச் சிறந்து விளங்கினர். அவர்களது படைப்புகள் 'ப்ரிக்ஸ்டு ரோம்' (Prixde Rome) எனும் விருதுக்குப் பரிசீலிக்க அனுமதிக்கப்பட்டன. ஓவியத்தைப் பொழுதுபோக்காகக் கற்க விழைந்தவருக்கும் அங்கு இடம் இருந்தது. 1968ல் இப்பள்ளி 'எ கோல் சுபிரியர் டொஆர்ட்ஸ் கிராபிக்ஸ்' (E'cole Superiure d'Arts Graphiques) எனும் நிறுவனத்துடன் இணைந்தது.

# 13. வனவிலங்கு

## ஃபாவிசம் (FAUVISM)

ஃபாவிசம் (Fauvism) என்று குறிக்கப்படும் ஓவிய வழி/பாணிக்குப் 'பாயின்ட்லிசம்' (Pointillism), பின் 'இம்ப்ரெசனிசம்' (Post-Impressionism) இரண்டு பாணிகளுமே அடித்தளமாக அமைந்தன. ஆனால், அதில் பழங்குடிக் கலையின் தாக்கமும், இயற்கையிலிருந்து விலகுதலும் முதன்மை அணுகுமுறையாக இருந்தன. கலைஞனின் நவீன எண்ணங்களுக்கு வடிகால் கொடுத்த முதல் இயக்கமாக ஃபாவிச பாணியைக் குறிப்பிடுகிறார்கள். 1901— 1906 களுக்கு இடைப்பட்ட காலத்தில் பாரிஸ் நகரில் தொடர்ந்து பரவலாகக் காட்சிப்படுத்தப்பட்ட ஓவியக் காட்சிகளில் 'வின்சன்ட் வான்கோ (Vincent Vangogh),

Henri Matisse. Woman with a Hat, 1905. San Francisco Museum of Modern Art

பால் காகின் (Paul Gauguin) மற்றும் பால் செசான் (Paul Cezanne)' போன்ற ஓவியர்களின் படைப்புகள் தொடர்ந்து இடம்பெற்றன. ஓவியங்கள் படைப்பதில் காணப்பட்ட அவர்களின் அச்சமற்ற அணுகுமுறையும், வண்ணங்களைக் கையாண்ட நுட்பமும் இளைய ஓவியர்களிடையே பெருந்தாக்கத்தைத் தோற்றுவித்தன.

அவர்கள் மரபுத் தளையிலிருந்து விடுபட அவை பயன்பட்டன. புதிய பாணி ஓவியங்களைப் படைக்கும் சோதனைகள் நிகழத்தொடங்கின. வண்ணங்கள் அங்குக் கோலோச்சின. 'நான் காண்பவற்றைப் பதிவு செய்வதை விட அக்காட்சி என்னுள் ஏற்படுத்தும் உணர்வுகளை வண்ணங்களின் வழியாக வெளிப்படுத்துவதையே விரும்புகிறேன்' என்று கூறிய ஓவியர் வான்கோ அவர்களை மிகவும் ஈர்த்தார். ஃபாவிச இயக்கத்தினர் இந்தக் கோட்பாட்டைப் பின்பற்றி அதற்கு மேலும் வலுச்சேர்த்தனர்.

1905ல் பாரிஸ் நகரில் சலூரன் டி ஆட்டம் (Salon d`Automne) எனும் வளாகத்தில் காட்சிப்படுத்தப்பட்ட ஓவியக் காட்சியை நவீன பாணி ஓவியத்தின் வருகை என்பதாகவும், அறிவுஜீவிகள் (avant garde) என்று அறியப்படும் இயக்கத்தின் வளர்ச்சி விரிவாக்கம் என்றும் குறிப்பிடுகிறார்கள் கலை வல்லுநர்கள். இயற்கையிலிருந்து விலகிய வண்ணக்கலவைகள் அந்த ஓவியங்களில் இடம்பெற்றன. நூதன வண்ணக் கோர்வைகளும், நளினம் தவிர்த்த திண்மையான கோடுகளும் மேலோங்கியிருந்தன. ஓவியர்கள் வண்ணத்தை உணர்வுகளுடனேயே தொடர்புபடுத்தினர். வண்ணங்கள் அவற்றின் முந்தைய மரபு சார்ந்த குணங்களை விலக்கி, ஒளியைப் பிரதிபலிக்காமல் தாமே புதிய ஒளியாக ஒளிரவும் தொடங்கின.

இயக்கத்தை ஓவியர் 'மத்தீஸ்' (Matisse) வழி நடத்திச் சென்றார். 'வ்ளாமினிக் (Vlaminick), டெரான் (Derain), மார்க் (Marquet), ருவோல்ட் (Rouault)' ஆகிய ஓவியர்கள் அவ்வியக்கத்துடன் தம்மை இணைத்துக்கொண்டனர்.

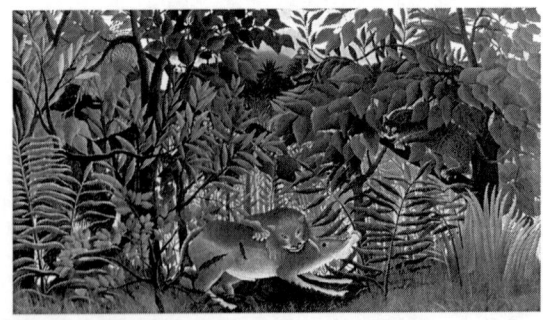

Henri Rousseau, The Hungry Lion Throws Itself on the Antelope, 1905, oil on canvas, 200 cm × 301 cm, Beyeler Foundation, Basel

என்றாலும் படைப்பு எனும்போது அவர்கள் தனித்தே இயங்கினர். இயக்கத்தினர் தங்களது கொள்கை அல்லது கோட்பாடு என்று எவ்விதப் பிரகடனமும் செய்யவில்லை. மறுமலர்ச்சிக் காலத்தின் வழியிலிருந்த ஓவியக் கலையை, நவீனப் பாணிப் பாதைக்கு அறிமுகப்படுத்தியது அந்த இயக்கம்தான்.

1905ல் நடந்த ஓவியக்காட்சியைக் காண நேர்ந்த கலைப் பிரியர்களுக்கு அது கடும் அதிர்ச்சியை அளித்தது. விமர்சகர் 'லூயி வாக்ஸெல்' (Louis Vauxcelles) காட்சியரங்கின் மையத்தில் இருந்த ஓர் இளைஞனின் மரபுவழிச் சிற்பத்தைச் சுற்றிலும் சுவற்றில் காட்சிப்படுத்தப்பட்டிருந்த ஓவியங்களைப் பார்த்தபின், 'வனவிலங்குகளின் நடுவில் சிக்கிக்கொண்ட மனிதன்' என்று குறிப்பிட்டார் (Like a Donatello among the wild Beasts). காட்சியை விரும்பாத விமர்சகர்கள் அதைத் தமக்குச் சாதகமாகப் பயன்படுத்தினர். அதன் பயனாகப் பெயர் நிலைத்துவிட்டது.

இந்த இயக்கம் குறுகிய காலமே இயங்கியது. அதன் தொடக்கமாக இருந்த ஓவியர் 'ஹென்றி மத்தீஸ்' (Henri Matisse-1869/1954) மரபு சார்ந்த ஓவியப் பாணியிலிருந்து விலகி, தனக்கான ஒரு புதிய பாணியை உருவாக்கும் முயற்சியில் இயங்கிய காலகட்டத்தில்தான் இவ்வியக்கமும் துடிப்புடனிருந்தது. 1908ல் அதன் பல உறுப்பினர்கள் இயக்கத்திலிருந்து விலகி க்யூபிஸம் பாணிக்குச் சென்றுவிட்டனர். குறுகிய காலமே உயிர்த்திருந்தாலும், 20ம் நூற்றாண்டின் நவீனப் படைப்புப் பயணத்துக்கு முகமன் கூறியபடி இவ்வியக்கம் உலாவந்தது. இதன் தாக்கத்தில் ஜெர்மன் நாட்டில் தோன்றிய 'டி பர்க்' (Die Brucke), 'தி ப்ளூ ரைடர்' (The Blue Rider) போன்ற அமைப்புகள் கலையுலகில் பெரும் தாக்கத்தையும் புதுமையும் ஏற்படுத்தின.

# 14. கலையில் கூம்பும் கோண வடிவங்களும்

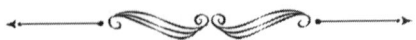

க்யூபிஸம் (Cubism)

ஓவியம், சிற்பம், கட்டடக்கலை என்று பல்வேறு கலைத்தளத்திலும் இன்றளவும் ஆதிக்கம் செலுத்தும், மிகச்சிறப்பாகப் பேசப்படும் ஒரு புரட்சிகரமான படைப்பு உத்தியை 'பாப்லோ பிகாசோ' (Pablo picasso) 'ப்ராக்' (Broque) எனும் இரு ஓவியர்கள் 20ம் நூற்றாண்டின் தொடக்கத்தில் நடைமுறைக்குக் கொண்டுவந்தார்கள்.

19ம் நூற்றாண்டின் இறுதிகளிலும், 20ம் நூற்றாண்டின் தொடக்கத்திலும் ஐரோப்பியக் கலாச்சார அறிவு ஜீவிகளுக்கு ஆப்பிரிக்கா, மைக்ரோனேசியா [ (Micronesia) நான்கு தீவுகள் ஒருங்கிணைந்த தனி நாடு நியூ கினியா தீவுக்கு வடக்கில் உள்ளது. அமெரிக்க நிலப் பழங்குடியினரின் கலை, கலாச்சாரம் பற்றின அறிமுகம் நிகழ்ந்தது. அவர்களின் பாசாங்கற்ற, வெளிப்படையான கலைப் படைப்புகள் ஐரோப்பியக் கலை உலகிற்கு முற்றிலும் ஒரு புதிய கலை வழியை எடுத்துரைத்தன.1890களின் இறுதியில் ஓவியர் 'பால் காகின்' (paul gauguin), 'ஹென்றி மதிஸ்' (Henri Matisse), 'பாப்லோ பிகாசோ' (Pablo picasso) போன்ற இளம் கலைஞர்களை வழிநடத்திச் சென்றார். அந்தப் பழங்குடியினரின் கலை வெளிப்பாடு அவர்களை வெகுவாக உலுக்கியது. ஹென்றி மதிஸ் (Henri Matisse), பாப்லோ பிகாசோ (Pablo picasso) சந்திப்பு என்பது 1904ல் நேர்ந்தது. இருவருமே அந்த நேரத்தில் ஆப்பிரிக்கப் பழங்குடியினரின் படைப்புகளின் அழகிலும், வலிமையிலும் ஈர்க்கப்பட்டிருந்தனர்.

1907ல் பாப்லோ பிகாசோவின் படைப்புகளில் கிரீக், இப்ரியா, ஆப்பிரிக்கப் பழங்குடியினரின் படைப்புத் தாக்கம், குறிப்பாக முகமூடிகள் அழுத்தமாக வெளிப்பட்டது. அவரது க்யூபிசம் பாணிக்கு அவற்றைத் தொடக்கமாகக் குறிப்பிடுகிறார்கள்.

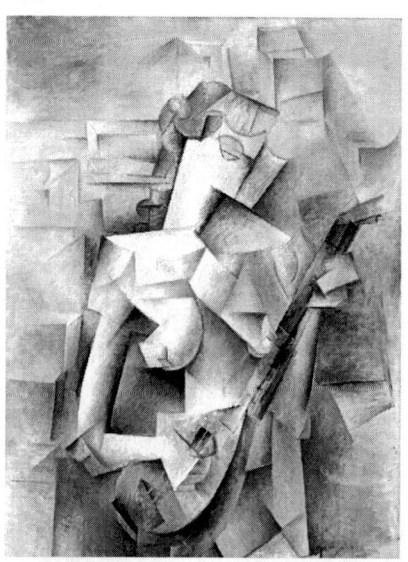

Pablo Picasso, 1910, Girl with a Mandolin (Fanny Tellier), oil on canvas, 100.3 × 73.6 cm, Museum of Modern Art, New York

அவரது 'லெ தெம்வொசெல் டாவினோன்' ('Les Demoiselles d'Avignon') எனும் ஓவியம் இந்த உத்தியின் முதல் முயற்சி என்று ஏற்றுக்கொள்ளப்பட்டுள்ளது.

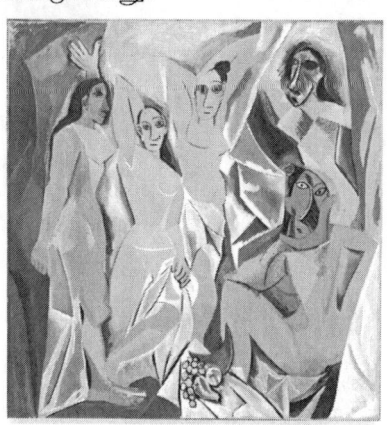

Les Demoiselles d'Avignon, Pablo Picasso, 1907, oil on canvas, 244 x 234 cm; arguably the first cubist painting

அவர் ஓர் உருவத்தை (அல்லது வடிவத்தை) ஒரே சமயத்தில் பல்வேறு கோணங்களில் ஒரே ஓவியத்தில் பதிவு செய்தார். அவற்றை ஒருங்கிணைத்தார். இவ்வகைப் படைப்புகள் காண்போருக்கு அரூபமாகவும், வடிவியல் சார்ந்த கூட்டமைப்பில் அமைந்ததாகவும், குழப்பம் தருவதாகவும் இருந்தபோதும், உண்மையில் நிஜ உருவங்களையே பிரதிபலித்தன. அந்தப் படைப்புகளில் உருவங்கள் தட்டையாக வடிவமைக்கப்பட்டுக் (flattend) காண்போரின் பார்வையிலிருந்து மறைந்திருக்கும் பகுதிகளும் பதிவு செய்யப்பட்டன.

ஐரோப்பாவில் மறுமலர்ச்சிக் காலத்திலிருந்து ஓவியர்கள் உருவங்களைத் தட்டைப்பரப்பில் ஒளியின் உதவிக்கொண்டு கிட்டிய முப்பரிமாணத்தைத் தீட்டி அவை நிஜம் போன்ற ஒரு மாயத்தோற்றத்தை உருவாக்கினார்கள். இதற்கு மாற்றாக க்யூபிசம் பாணியில் ஓவியங்கள் இரு பரிமாணத் தோற்றம் கொண்டதாகத் தீட்டப்பட்டன. உருவங்களுக்கும் வெளிக்கும் (Form and Space) இடையிலான உறவைப் பற்றிய ஒரு புதிய சித்தாந்தத்தை அது தோற்றுவித்து, மேலைக் கலாச்சாரப் போக்கை நிரந்தரமாக அது மாற்றியமைத்துவிட்டது.

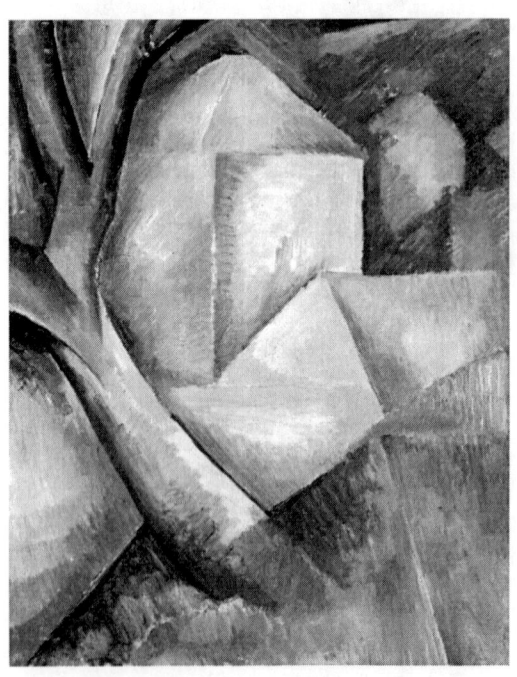

Georges Braque, 1908, Maisons et arbre (Houses at l'Estaque), oil on canvas, 40.5 x 32.5 cm, Lille Métropole Museum of

பிகாசோ, பிராக் இருவருமே பாரிஸ் நகர்ப்புறத்தில் அமைந்துள்ள 'மோண்டமார்ட்ரா' (Montmartre) பகுதியில் வாழ்ந்தனர். இருவரும் ஒருங்கிணைந்து ஒரே கூரையின் கீழ் ஓவியங்களைப் படைத்தனர். இதனால் ஒருவரை ஒருவர் பாதித்தனர். ஒருவருக்கொருவர் துணையாகவும் பயணித்தனர். அவ்விதம் இவ்விருவரும் இணைந்து பயணித்து வெற்றி கண்ட உத்திதான் க்யூபிசம் பாணி. இவர்களுடன் பின்னர் ஸ்பெயின் நாட்டு ஓவியர் 'ழுவான் கிரி' (Juan Gris)இணைந்து கொண்டார். முதல் உலகப்போர் தொடங்கும் வரை இது தொடர்ந்தது. பிரான்ஸ் குடிமகனான ப்ராக் படையில் சேர நேர்ந்தது. போரில் தலையில் கடுமையான காயத்துடன் உயிர்பிழைத்தார். பின்னாளில் அவர் பிகாசோவுடனான தமது அனுபவத்தை 'ஒரே கயிற்றில் பிணைக்கப்பட்ட இரண்டு மலையேறிகள்' என்று நினைவு கூர்கிறார்.

இந்த இருபரிமாண அணுகுமுறை உத்தி என்பது இந்தியா, சைனா போன்ற கீழை நாடுகளில் பல நூற்றாண்டுகளுக்கு முன்பிருந்தே கையாளப்பட்டு வந்த ஒன்றுதான் என்பது இங்கு நினைவுகொள்ளத்தக்கது.

க்யூபிசம் பாணியின் வளர்ச்சியை இரு கிளைகளாகக் கலை வல்லுநர்கள் பிரிக்கின்றனர். அவை:

1. அனலிடிக் க்யூபிசம் (Analytic cubism)
2. சிந்தடிக் க்யூபிசம் (Synthetic cubism)

அனலிடிக் க்யூபிசம் (Analytic cubism)

1908 /1912 களுக்கு இடைப்பட்ட காலத்தில் பிரான்ஸ் நாட்டில் நிகழ்ந்த ஓவிய சோதனையை 'அனலிடிக் க்யூபிசம்' என்று கலை வல்லுநர்கள் அடையாளப் படுத்தினார்கள். ஓவியர்கள் இயற்கைத் தோற்றங்களை நுட்பமாக ஆராய்ந்து அவற்றின் அடிப்படை வடிவமைப்பை மட்டும் வடியியல் அமைப்புகளில் இருபரிமாணம் கொண்டவையாக ஓவியங்களைக் கட்டமைத்தனர். அவற்றில் ஒளிரும் வண்ணங்களுக்குப் பதிலாகச் சாம்பல், வெளிரிய நீலம், சந்தன மஞ்சள் போன்ற வண்ணங்கள் ஒளிர்வற்றதாக இடம்பெற்றன. உருளை, கோளம், கூம்பு போன்ற வடியியல் வடிவங்கள் முதன்மைப்படுத்தப்பட்டன. பிகாசோ, ப்ராக் இருவரது படைப்புகளிலும் இருந்த ஒருமைப்பாடு காண்போரைக் குழம்ப வைத்தது.

ஆப்பிரிக்கப் பழங்குடியினரின் கலைப்படைப்பு உத்திதான் க்யூபிசம் பாணிக்கு வித்தாக அமைந்தது என்போர் ஒரு சாரார். இன்னொரு சாரார், ஓவியர் பால் செசான் படைத்த பிந்தைய ஓவியங்களில் இரண்டு கூறுகள்தான் க்யூபிசம் பாணிக்கு

வித்தாக அமைந்தது என்று கூறினர். அவை பால் செசான் தமது ஓவியங்களில் வண்ணப் பரப்பைச் சிறுசிறு பகுதிகளாகப் பிரித்துக்கொண்டு அவற்றில் வண்ண பேதத்தால் புதிய கட்டமைப்பைத் தோற்றுவித்தது. மற்றது, அவற்றில் உருவங்களுக்கு உருளை, கோளம், கூம்பு போன்ற ஜியோமிதி வடிவங்களாக மாற்றுருவம் கொடுத்தது.

## சிந்தடிக் க்யூபிஸம் (Synthetic cubism)

கித்தானில் தூரிகைகொண்டு வண்ணங்களைத் தீட்டுவது என்பதிலிருந்து விலகி, பல்வேறு உத்திகளை ஒருங்கிணைத்து ஓவியங்கள் படைப்பது என்பது க்யூபிசம் பாணியின் இரண்டாவது வளர்ச்சியாகும். 1912-19 களுக்கு இடைப்பட்ட காலகட்டத்தில் பிகாசோ, ப்ராக் இருவரும் இதனை முன்னெடுத்துச் சென்றனர். ஓவியங்களில் செய்தித்தாள் துண்டுகள், கெட்டி அட்டை, தகரத் தகடு போன்றவை ஓவியரின் கற்பனைக்கு ஏற்றவாறு பொருத்தப்பட்டன. வண்ணங்களைத் தூரிகைகொண்டு தீட்டுவதிலிருந்து விலகி, உலராத வண்ணத்தில் சீப்பைக் கொண்டு வடிவங்களை வரைவதும், மணலைப் பசைகொண்டு கித்தானில் பரப்பி அதன்மீது வண்ணம் தீட்டுவதும், எழுத்துக்கள் தமது அடையாளம் இழந்து ஓவியத்தின் பகுதியானதும் அப்போது நிகழ்ந்தது.

## கொல்லாஷ் (Collage) - 1912

'அனலிடிக் க்யூபிஸம்' பாணியின் ஒரு கிளைதான் 'கொல்லாஷ்' (Collage) பாணி ஓவியங்கள். 1912ம் ஆண்டில் பாரிஸ் நகரம் பெரும் எண்ணிக்கையில் மக்களின் பயன்பொருள்களையும், அவற்றின் பிரதிகளின் உற்பத்தியையும் சந்தித்தது. மக்களின் அன்றாட வாழ்க்கையில் அவை நிரந்தரமாக இடம்பிடித்துக் கொண்டன. எங்கும் சுவரொட்டிகளும், நவீன விளம்பரப் பலகைகளுமாக நகரின் முகத்தையே புதியதாக்கிக் காண்பித்தன. மக்களின் மனதில் அவை புதியதொரு கலைதளத்தைக் காட்டிக்கொடுத்தன.

ஓவியர் பிகாசோ தமது படைப்புகளில் அந்த அனுபவத்தைப் புதைத்தார். ஒன்றுடன் ஒன்று தொடர்பற்ற பல்வேறு பொருள்களை ஒரே ஓவியத்தில் இணைத்து ஒரு நூதன அனுபவத்தைத் தந்தார். 'ஸ்டில் லைஃப்வித் சேர்-கேனிங்' (Still life with Chair-Caning) என்னும் தலைப்பிடப்பட்ட ஓவியம்தான் இந்த உத்தியின் தொடக்கம். ஓவியத்தின் பரப்பில் ஒரு துணித்துண்டு ஒட்டப்பட்டது. இது மேற்புறத்தில் 'Jou' எனும் எழுத்துகள் இடம்பெற்றன. செய்தித்தாளின் துண்டு, விளம்பரத்தாளின் கிழித்த பகுதி போன்றவை ஓவியத்தின் அங்கங்களாயின.

Henri Matisse, Blue Nude II, 1952, gouache découpée,
Pompidou Centre, Paris

பிகாசோவின் சோதனை முயற்சியை ப்ராக்கும் தமது ஓவியங்களில் பயன் படுத்தினார். ஆனால், அதில் சிறு வேறுபாடு இருந்தது. செய்தித்தாள்கள் பல்வேறு உருவங்களாக வெட்டப்பட்டுக் கித்தானில் ஓவியமாக மாறியது. அது 'பபியேர் கோல்' (Papier colle) என்று அழைக்கப்பட்டது.

## 15. சுதந்திரத் தனிமொழி அரூபம்

Puteaux Group (Orphism) or Section d'e Or (Golden Section) - 1912-1914

க்யூபிசம் பாணியிலிருந்து உருவான இயக்கம்தான் 'புடோ குழு' (Puteaux Group). பாரிஸ் நகரின் எல்லையில் புடோ பகுதியில் ஓவியர்களும், விமர்சகர்களும் தங்கி ஒரு குழுவாகச் செயல்படத் தொடங்கினர். 'ஓர்ப்பிசம்' (Orphism) என்றும் அது குறிக்கப்பட்டது. இந்த இயக்கம் 1912ல் பாரிஸ் நகரில் காலரி லா புதிக் (Galerie La Boetic) எனும் அரங்கத்தில் ஓவியக் காட்சியுடன் தொடங்கியது. நிகழ்வின் தொடக்க உரையை ஓவியர் 'கில்லோம் அப்போலினெர்' (Guillaume Apollinaire) வாசித்தார். இயக்கத்தின் மையமாக ஓவியர் 'ராபெர்ட் டிலானே' (Robert Delaunay) செயல்பட்டார். ஓவியர் 'ழாக் வியோன்' (Jacques Villon) குழுவின் பெயரைத் தேர்வு செய்தார்.

அந்த நேரத்தில் க்யூபிசம் பாணியில் அறிவுஜீவி தன்மை கூடிய, வண்ணங்கள் விலக்கப்பட்ட ஓவியங்கள்தான் படைக்கப்பட்டன. ஆனால் ஓர்ப்பிசம் பாணியில் மிளிரும் வண்ணங்கள் கொண்ட ஓவியங்கள் தீட்டப்பட்டன. கவிதைக்கும், இசைக்கும் அதிபதியான 'ஆர்பியஸ்' (Orpheus) எனும் கிரேக்க புராண நாயகனிடம் ஈர்ப்புகொண்ட அவர்கள் தமது படைப்புகளில் அதன் அனுபவத்தைக் கொண்டு வறண்டிருந்த க்யூபிசம் பாணியில் உயிரூட்ட முனைந்தனர். அவர்களுக்கு ஜியோமிதி சார்ந்த வடிவம், அதன் அளவுகள், அவை மனதில் எழுப்பும் அதிர்வுகள், இயற்கையுடன் அவை ஒன்றியிருத்தல் போன்றவை ஓவியப் படைப்பில் ஒரு புதிய கற்பனையைத் தருவதற்கு உதவின. தொடக்கத்தில் புறவுலகம் சார்ந்த கருப்பொருட்களைக்

கொண்ட ஓவியங்களைப் படைத்த அந்த ஓவியர்கள் (ஓவியர் ராபெர்ட் டிலானே ஈஃப்பில் கோபுரத்தைப் பல கோணங்களில் ஓவியமாக்கினார்) பின்னர், முற்றிலும் அரூப வடிவ ஓவியங்களைப் படைத்தனர். அவை பின்னாளில் முதலில் பிரெஞ்சு ஓவியர்கள் படைத்த அரூபப் பாணி படைப்புகள் என்று இன்றைய கலை வல்லுநர்களால் போற்றப்படுகின்றன.

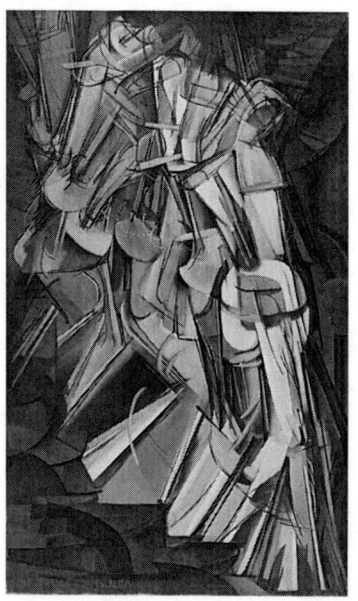

Marcel Duchamp, 1912, Nude Descending a Staircase, No. 2, oil on canvas, 147 cm × 89.2 cm (57.9 in × 35.1 in), Philadelphia Museum of

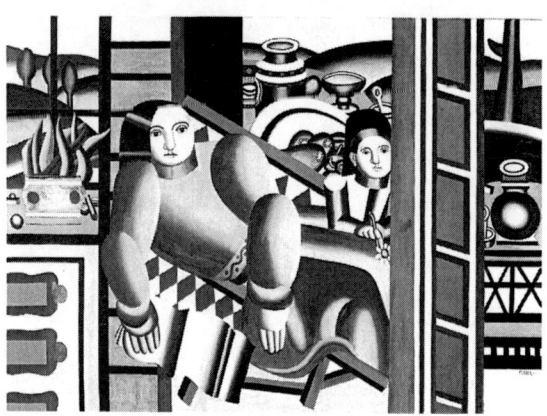

Art.

Fernand Le'gerLa femme et l'enfant (Mother and Child), 1922, oil on canvas, 171.2 x 240.9 cm, Kunstmuseum Basel

குழுவின் உறுப்பினர்கள்

ராபெர்ட் டிலானே (Robert Delaunay), ஃபெர்ன்ட் லெகெர் (Fernand Le'ger), மார்செல் டுசாம்ப் (Marcel Duchamp), ஃப்ரான்சிஸ் பிக்காபியா (Francis Picabia), ஃப்ரான்ஸ் குப்கா (Franz Kupka)

இந்த இயக்கம் உடைய முதல் உலகப்போர் காரணமாயிற்று. என்றாலும், பால் லீ (Paul Klee), ஃப்ரான்ஸ் மார்ச் (Franz Marc) போன்ற ஜெர்மன் ஓவியர்களைப் பெரிதும் கவர்ந்து, அங்கு முன்னேற்றம் கண்டது. பாரிஸ் நகரில் வசித்த அமெரிக்க ஓவியர்கள் 'மோர்கன் ரஸ்ஸெல் (Morgan Russel), ஸ்டான்டன் மாக்டொனால்டு ரைட் (Stanton Macdonald-Wright)' இருவரும் அமெரிக்காவில் (USA) அவ்வியக்கம் பரவக் காரணமானார்கள்.

## 16. கலையில் அழகியல் தகர்ப்பு

டாடா (DADA)

இருபதாம் நூற்றாண்டில் முதல் உலகப்போர் நிகழும் நேரத்தில் பல நாடுகளிலிருந்து போரையும் அதன் விளைவுகளையும் வெறுத்த கலைஞர்கள் பலர் தங்கள் நாடுகளிலிருந்து வெளியேறி அகதிகளாக நடுநிலை நாடான ஸ்விட்சர்லாந்தில் தஞ்சம் புகுந்தனர். அவர்களில் பலர் கட்டாயப் படை சேர்ப்பிலிருந்து தப்பித்தவர்கள். அந்நாட்டின் தலைநகர் ஜூரிச் அவர்களின் மைய இயக்கமாக விளங்கியது.

அங்குதான் 'டாடா' சிந்தனை தோற்றம் கண்டது. 1916-1923 களுக்கு இடையில் இச்சிந்தனை வளர்ந்து ஐரோப்பியக் கலை உலகில் பெரும் பாய்ச்சலை ஏற்படுத்தியது. ஓவியம், சிற்பம், இலக்கியம், அரங்கம், இசை என்று அனைத்துத் தளங்களிலும் அப்போது நடைமுறையிலிருந்த, சிறந்தது என்று போற்றப்பட்ட சிந்தனைகளைப் புறந்தள்ளி, கலையில் அதுவரை இருந்த அழகியலைப் புரட்டி உடைத்து உலகின் கவனத்தைத் தன்வசம் திருப்பியது அவ்வியக்கம். உண்மையில் 'டாடா' ஒரு கலை இயக்கமல்ல அது கலைக்கு எதிரானது. அதன் நோக்கமே அப்போதிருந்த கலாசாரத்தையும், கலையையும் கொல்வதுதான். அனைத்தையும் அழிப்பதுதான். ஒன்றன்மேல் ஒன்றாகப் பரப்பி அடுக்கிய விதமாக மின்னல் வேகத்தில் அது செயற்பட்டது. உலகின் பல பகுதிகளிலும் சீற்றத்துடன் புறப்பட்ட இளைய படைப்பாளிகளின் குழுக்கள் முந்தைய அனைத்துக் கலை கலாசாரக் கோட்பாடுகளையும் உலுக்கின. அந்த கலைப்புரட்சியிலிருந்து தோன்றிய 'சர்ரியலிசம்' (Surrealism), 'பாப் ஆர்ட்' (Pop art) பாணி சிந்தனைகள் அடுத்த

அரை நூற்றாண்டில் உலகின் ஒட்டுமொத்தக் கலை, கலாசாரம் சார்ந்த சிந்தனைகளை முற்றிலுமாக உடைத்துப்போட்டன.

1916ம் ஆண்டு பிப்ரவரி மாதம் ஐந்தாம் நாள் ஹியூகோ பால் (Hugo Ball), தனது நண்பர் எம்மி ஹென்னிஸ் (Emmy Hennings), ட்ரிஸ்டன் சாரா (Tristan Tzara) ஆகியோருடன் காபரே வோல்டெர் (Cabaret Voltaire) எனும் பெயர்கொண்ட இரவுக் கேளிக்கை விடுதி (Night Club) ஒன்றைக் கலை, அரசியல் சார்ந்த கருத்துப் பகிர்தலுக்கானதாகத் தொடங்கினார்.

Dada artists, group photograph, 1920, Paris. From left to right, Back row: Louis Aragon, Theodore Fraenkel, Paul Eluard, Clément Pansaers, Emmanuel Fay (cut off). Second row: Paul Dermée, Philippe Soupault, Georges Ribemont-Dessaignes. Front row: Tristan Tzara (with monocle), Celine Arnauld, Francis Picabia, André Breton.

அப்போது வெளிவந்த அது பற்றிய பத்திரிகை செய்திக்குறிப்பு:

காபரே வோல்டெர் எனும் அமைப்பு இளம் கலைஞர்கள், எழுத்தாளர்களை உள்ளடக்கிய ஓர் இரவு விடுதி. கலை விரும்பிகள் கலை நிகழ்வுகளைக் கண்டு களிக்கும் விதமாக இயங்குவதுதான் அதன் நோக்கம். அங்கு அதன் உறுப்பினரல்லாதவரும் கலந்துகொண்டு ரசிகர்களை மகிழ்விக்கலாம். தினமும் இரவில் கூடும் சந்திப்புகள் இலக்கிய வாசிப்புகள், கலை நிகழ்ச்சிகள் என்பதாக அமையும். இளைஞர்கள் தமது நோக்கம் எதுவாயினும் தங்களது சிந்தனைகளையும், ஆக்கப்பூர்வமான கருத்துகளையும் அனைத்து விதமான கலைப் பங்களிப்பையும் அங்குப் பகிர அழைக்கப்பட்டனர்.

தங்கள் நிகழ்ச்சிகளை வினோதமாகவும், மிகுந்த எதிர் விளைவுகளைத் தோற்றுவிப்பதாகவும் அவர்கள் அமைத்தனர்.

அங்கு இடம்பெற்ற இசை, நடனம், பேச்சுமொழி (spoken Word) போன்றவை இங்கிதமற்றதும், முரட்டுத்தனம் கூடியதுமான நிகழ்வுகளாக அமைந்தன. பலமொழிக் கவிதைகள் ஒரே நேரத்தில் வெவ்வேறு ஏற்றத்தாழ்வுக் குரல் ஒலியளவில் படிக்கப்பட்டன. அதற்கு எந்தத் தொடர்பும் இல்லாத விதமாகத் தோல் கருவி (drum) ஒலிக்கப்பட்டது. அவை பார்வையாளரை முகம் சுளிக்க வைத்தன. அப்போது உலகில் நிலவிய குழப்பம் மற்றும் போர்ச் சூழலைப் பிரதிபலிப்பதாகவே அவை அமைந்தன. வெவ்வேறு பாணிகளைப் பின்பற்றிய 'கன்டின்ஸ்கி (Kandinsky), பால் லீ (Paul Klee), ஜியோரிகோ தெர சிரிகோ (Giorigo de Chirico), மாக்ஸ் ஏர்ன்ஸ்ட் (Max Ernst)' போன்ற ஓவியர்கள் தமது படைப்புகளை அங்குக் காட்சிப்படுத்தினர்.

இரண்டு மாதங்களுக்குப் பின்னர் தங்கள் இயக்கத்திற்கு 'டாடா' (Dada) என்ற பெயரையும் அக்குழு தேர்ந்தெடுத்தது. அது தேர்வு செய்யப்பட்ட விதமும் வினோதமானதுதான். பிரெஞ்சு-ஜெர்மன் மொழி அகராதியை ஒரு கத்தியால் குத்தி கத்தியின் முனை குத்திய இடத்தில் இருந்த சொல்லைத் தேர்ந்தெடுத்தனர். பிரெஞ்சு மொழியின் பேச்சு வழக்கில் dada எனும் சொல்லுக்குப் பொழுதுபோக்கு என்பது பொருள். அச்சொல் சிறுவர் ஆடும் குதிரை பொம்மையைக் குறிக்கும். ருமானிய மொழியில் 'dada' என்றால் 'ஆம் ஆம்' என்பது பொருள். ஓவியர்கள் சாரா, மார்செல் இருவரும் பிறருடன் உரையாடும்போது அதை அதிக அளவில் பயன்படுத்தியதால் அச்சொல்லே குழுவுக்குத் தேர்வு செய்யப்பட்டது என்றும் கூறுவர். ஆனால் பின்னாளில் அவையெல்லாவற்றையும் 'டாடா'வின் தோற்றத்திற்குக் காரணமானவர்கள் கடுமையாக மறுத்தனர்.

Cover of Anna Blume, Dichtungen, 1919

ஜூலை 14, 1916 அன்று கூடிய கூட்டத்தில் ஓவியர் பால் இயக்கத்தின் கோட்பாடுகளைப் (Manifesto) பட்டியலிட்டார். 'எங்களது கலாச்சாரத்தின் மீது நம்பிக்கை இழந்துவிட்டோம். அனைத்தையும் உடைத்து எறியவேண்டிய தருணம் இது. பின்னர் அனைத்தையும் புதிதாகத் தொடங்குவோம்' எனும் கருத்து அப்போது வலியுறுத்தப்பட்டது. 'டாடா'வின் இயக்கம், பொதுக்கூட்டங்கள், செயல்முறை விளக்கங்கள், கலை இலக்கிய இதழ்கள் வெளியிடுதல் என்று விரிந்தது. போரை மறுத்தும், அதை எதிர்த்தும் அது எடுத்துச் செல்லப்பட்டது. இன்று நமக்கு அவை பொருளற்றுத் தோன்றினாலும், போர் ஏற்பட மூல காரணம் அப்போது நிலவிய கலாச்சாரம்தான் என்று அவர்கள் திடமாக நம்பியதாலேயே அவ்விதம் செயல்பட்டனர் என்பதை நாம் புரிந்துகொள்ளவேண்டும்.

போர் முடிவுக்கு வந்தபின் தத்தம் நாடுகளுக்குத் திரும்பிய குழுவின் உறுப்பினர்கள், டாடா இயக்கத்தை ஐரோப்பாவின் பல பகுதிகளுக்கு அறிமுகப்படுத்தினர். ஒரு சூறாவளிபோல பரவிய அது, உலகின் மறுபுறத்தையும் விட்டுவைக்கவில்லை. குறிப்பாக, பெர்லின், பாரிஸ், நியூயார்க் போன்ற நகரங்களில் அதன் தாக்கமும், அதிர்வும் கூடுதலாக இருந்தன.

## பெர்லின்

ரிச்சர்டு 'ஹ்யூல்சென்பெக்' (Richard Huelsenbeck) பெர்லின் நகரத்து எழுத்தாளர்களை ஒருங்கிணைத்து டாடா இயக்கத்தை நடத்தினார். முதல் உலகப்போரில் தோல்வி கண்ட ஜெர்மனி, மிகுந்த குழப்பத்திலிருந்தது. அங்கு இடதுசாரிச் சிந்தனை வலுவாகச் செயல்பட்டது. நாட்டில் பஞ்சமும், வறுமையும் தலைவிரித்தாடின. டாடா சிந்தனையாளர் இடதுசாரி சிந்தனைகளை முன்னெடுத்துச் சென்றனர். ஆனால், அவர்களின் செயல்பாடுதான் முற்றிலும் வேறாயிருந்தது. மக்கள் கூடும் தேவாலயங்களில் குழுவினர் தங்கள் நிகழ்ச்சிகளால் தொழுகைக்கு இடையூறு விளைவித்தனர். அரசவை கூடிய நேரத்தில் ஆர்ப்பாட்டத்தில் ஈடுபட்டனர். தங்களது கொள்கைகள் அச்சடித்த தாள்களை வினியோகித்தனர். பொருளற்ற விதமான எழுத்துக்களைக் கொண்ட அட்டைகளை ஏந்தி நின்றனர். நகரின் ஒரு பகுதியை 'டாடா குடியரசு' (Dada Republic) என்றும் அறிவித்தனர். அரங்கம், நடன நிகழ்வுகள் விளக்க உரைப் பயணங்கள், காட்சிகள், நூல் இதழ் வெளியிடுதல் என்று பலதளங்களில் தங்கள் சிந்தனையை மக்களிடையே எடுத்துச்சென்றனர். ஆனால், அவை எப்போதுமே எதிர்பாராத

தருணத்தில் பிறரைத் திகைக்கவைக்கும் விதமாகவே உருவானது. எங்கிருந்தோ தோன்றும் இதழ்கள் மக்களைச் சென்றடையும். அரசு தணிக்கைக் குழுவின் கண்களில் மண்ணைத் தூவிவிட்டு அவற்றை வினியோகித்த கும்பல் மறைந்துவிடும். அரசால் தடை செய்யப்பட்ட அது வேறு உருவில் மீண்டும் மக்களிடையே உலாவரும்.

ஆனால், டாடா சிந்தனையாளர்கள் இடதுசாரி இயக்கத்தினருடன் இணைந்து செயல்பட்டது பற்றிப் பின்னர் வெகுவாக வருந்தும் நிலை உருவாயிற்று. ஜெர்மனியில் இடதுசாரி சிந்தனை தோல்வியுற்றது. டாடாவின் வீரியமும் அதன் செயல்பாடும் முற்றிலுமாக நின்றுபோனது. கலைஞர்கள் அவரவர்க்கு விருப்பமான பாதையில் பயணித்தனர்.

பாரிஸ்

போருக்குப் பின் பாரிஸில் ரெவ்யூ லிட்ரேச்சர் (Review Literature) எனும் இலக்கிய இதழுடன் தொடர்புகொண்ட இளைஞர் குழு ஒன்று ஜுரிச் நகரிலிருந்து திரும்பிவந்த சாரா (Tristan Tzara) வை உற்சாகத்துடன் எதிர்கொண்டது. 'லூயி அரகான் (Louis Aragon), ஆந்த்ரே ப்ரெடன் (Andre Breton), பால் லூவார்டு (Paul Eluard)' போன்றோர் அவர்களில் சிலர். இவர்கள் பாரிஸ் நகரில் தொடர் நிகழ்ச்சிகளை நடத்தினர். அவற்றில் நாடகம், நகைச்சுவை நாடகம், இசை, டாடாவின் கொள்கையை விளக்கும் சொற்பொழிவுகள் போன்றவை இடம்பெற்றன. ஆனால், அவை பார்வையாளர்களை மகிழ்விக்கவில்லை, மாறாக, அவர்களது கடுமையான மதிப்பீடுகளை வெளிக்கொணர்ந்தது. டாடா வேண்டியதும் அதுதானே. தங்கள் நிகழ்ச்சிகளைப் பார்த்துவிட்டு அதுபற்றி ஒன்றும் கூறாமலோ அல்லது மகிழ்ச்சியுடனோ பார்வையாளர்கள் செல்வது என்பது அங்கு இல்லை. பார்வையாளர்களை ஏளனம் செய்து அவரது கோபத்தைத் தூண்டுவதும் அதனால் ஏற்படும் கூச்சலும் குழப்பமும் தவிர்க்க முடியாததாகப் போவதும் எங்கும் நிகழ்ந்தது.

கலை வரலாற்றுப் பதிவாளர்களுக்கு பாரிஸ் நகரக் கலை நிகழ்வுகள் பற்றின செய்திகள் அதிகம் கிட்டாது. அங்கு அரசியல்வாதிகளின் கருத்துப் போக்கும், இலக்கியச் சண்டைகளும்தான் மேலோங்கியிருந்தன. டாடா இயக்கம் அங்கு 'டச் கேம்ப் (Duchcamp), பிகாபியா (Pikabia)' எனும் இரு ஓவியர்களைத் தோற்றுவித்தது.

Francis Picabia, 1913, Udnie (Young American Girl, The Dance), oil on canvas, 290 x 300 cm, Musée National d'Art Moderne, Centre Georges Pompidou, Paris

டாடா இயக்கம் தொடங்கிய வேகத்திலேயே அங்குக் கருத்து மோதல்களும் தோன்றிவிட்டன. பிகாபியா, சாரா போன்ற ஓவியர்களின் அணி ஒருபுறமும், 'ரெவ்யூ லிட்ராதூர்' இலக்கிய இதழின் எழுத்தாளர் அணி (லூயி அரகான், ஆந்தரே ப்ரெதன், பால் லூவார்ட்டு) மறுபுறமுமாக ஓர் அணியை மற்றது விமர்சிப்பதும், மறுப்பதுமாகப் பயணித்த டாடா இயக்கம், பாரிஸ் நகரில் வெறும் நான்காண்டுக் காலம்தான் செயல்பட்டது. பின்னர் அதன் வேகமும், தாக்கமும் வலுவிழந்தன. என்றாலும், அந்த இடைப்பட்ட காலத்தில் டாடா ஏராளமான ஓவியக் காட்சிகள், கலை நிகழ்ச்சிகள், தொடர் அறிக்கைகள், அச்சிட்ட கையேடுகள், இலக்கிய இதழ்கள், நூல்கள் போன்றவற்றைக் கொண்டுவந்தது. அதன் விளைவுகள் எப்போதும் வலிமை கூடியதாக, முரட்டுத்தனம் குறையாததாக, பிறருக்குக் கோபத்தையும், எரிச்சலையும் தோற்றுவிப்பதாகவுமே இருந்தன. ஆந்தரே ப்ரெதன் தலைமையில் இயங்கியவர்கள் 1924ல் 'ஸர்ரியலிசம்' எனும் புதிய கலை சார்ந்த சிந்தனையை அறிமுகப்படுத்தினர்.

நியூயார்க்

அதே காலகட்டத்தில் (1915) 'டச் கேம்ப் (Dutchcamp), பிகாபியா (Pikabia)' இருவரின் வருகை அமெரிக்கக் கலையுலகச் சிந்தனையில் டாடாவை இறக்குமதி செய்தது. 1913 லேயே அந்நகரில் 'ஆர்மரி

ஷோ' எனும் ஓவியக் காட்சியில் அவ்விருவரின் படைப்புகளும் இடம்பெற்று, பார்வையாளர்களை, வரவிருந்த புதிய கலைச் சிந்தனைக்கு ஆயத்தப்படுத்தியிருந்தது. 'கலை விடுதலை சிந்தனை இயக்கம்' (Movement of Artistic Libaration) சார்ந்த ஓர் இளைஞர் கூட்டம் ஐரோப்பிய நாடுகளின் கட்டாயப் படை சேர்ப்புக்குத் தப்பி அடைக்கலமாக நியூயார்க் வந்தவர்களுடன் இணைந்து உற்சாகமாக டாடாவை முன் நடத்திச் சென்றது. அந்தச் சூழலில்தான் டச் கேம்ப் தனது புதிய படைப்பு அணுகுமுறையான 'ரெடி மேட்' (Ready made) என்ற பெயரிட்ட படைப்புகளைக் காட்சிப்படுத்தினார்.

Photograph of Duchamp's Fountain (1917) by Alfred Stieglitz

'தனித்தியங்கும் கலைஞர் குழு' வுடன் (Society of Indipendent Artists) அவருக்குத் தொடர்பு ஏற்பட்டது. ஆனால், இன்று மிகச்சிறப்பாகப் பேசப்படும் அவரது படைப்பான 'ஃபௌன்டன்' (Fountain) (சிறுநீர் கழிக்கும் பீங்கான் தொட்டி) எனும் சிற்பம் தேர்வுக் குழுவின் தகுதி குறைவு எனும் முடிவு காரணமாக அவர்களது ஆண்டு காட்சியில் இடம்பெறவில்லை.

நெதர்லாந்து

நெதர்லாந்து நாட்டில் டாடா இயக்கம் ஓவியர் 'தியோவான் தோயஸ்பர்கோ' (Theovan Doesburgo) வை மையமாகக்கொண்டு

வளர்ந்தது. அவர் தோற்றுவித்த 'டெஸ்டில்' (Destijl) இயக்கம் தனது கலையிதழ்களில் டாடா தாக்கம் கொண்ட கட்டுரைகள், கவிதைகளைத் தொடர்ந்து வெளியிட்டது. 'டாடா என்றால் என்ன?' எனும் தலைப்பில் அவர் கையேடுகளை அச்சிட்டு 1923ல் டச் டாடா (Dutch Dada) சந்திப்பில் வந்தவர்களுக்கெல்லாம் வினியோகித்தார்.

1924ல் டாடா சிந்தனை 'சர்ரியலிசம்' என்று மாற்றுருக் கொண்டது. 'சர்ரியலிசம்', 'சோசிலிஸ்ட் ரியலிசம்' போன்ற புதிய பாணிகளுக்குக் கலைஞர்கள் இடம்பெயர்ந்தனர். இரண்டாம் உலகப்போர் தொடங்கிய நேரத்தில் பல ஐரோப்பிய டாடா இயக்கக் கலைஞர்கள் தமது நாட்டை விட்டுச் செல்ல நேர்ந்தது. அவர்களில் பலர் ஹிட்லரின் போர்க்கால மரணச் சிறைகளில் மாண்டு போயினர். எனினும், டாடா சிந்தனை மட்டும் இன்றளவும் உலகெங்கும் பேணப்பட்டு வருகிறது.

## 17. மாய யதார்த்த வெளிப்பாடு

சர்ரியலிஸம் (Surrealism) - 1924

முதல் உலகப்போரின் தாக்கம் பாரிஸ் நகரில் வசித்த பல கலைஞர்களை, எழுத்தாளர்களை, சிந்தனாவாதிகளைச் சிதறடித்ததையும், அழிவிலிருந்து தங்களைக் காத்துக் கொள்ளவேண்டி, அப்போது நடுநிலை நாடாக அறிவித்துக்கொண்ட ஸ்விட்சர்லாந்துக்குப் பலர் தப்பி ஓடியதையும், அங்கு ஜுரிச் நகரில் எவ்வாறு 'தாதா' எதிர் கலைச் சிந்தனை தோன்றி ஒரு பெரும் வலுவான இயக்கமாகப் பின்னர் பாரிஸ் நகரில் வளர்ந்து விரிவடைந்தது என்பதையும் 'தாதா' கட்டுரையில் கண்டோம்.

முதலாவது உலகப்போரின் காலத்தில் மருத்துவத்திலும், மனநோய் சார்ந்த மருத்துவப் படிப்பிலும் பட்டம் பெற்றிருந்த ஆந்தரே ப்ரெடன் பின்னாளில் சர்ரியலிஸ இயக்கத்துக்கு அச்சாணியாக இயங்கினார். அவர் நரம்பியல் சார்ந்த சிகிச்சைக்கான மருத்துவமனையில் பணிபுரிந்தார். அங்குப் பல போர் வீரர்களுக்கு, குறிப்பாக Shell-Shoked எனும் எலும்பை உலுக்கும் அதிர்ச்சி காரணமாகச் சிந்தனை உறைந்துபோன வீரர்களுக்கு 'சிக்மென்ட் ஃப்ராய்டு' (Sigmund Freud) பரிந்துரைத்த 'சைகோ அனலிடிக்' (Psychoanalytic) முறையைக் கையாண்டு சிகிச்சையளித்தார்.

பாரிஸ் நகரம் திரும்பிய அவர் 'டாடா' சிந்தனாவாதிகளுடன் தன்னை இணைத்துக் கொண்டார். 'லிட்றாதூர்' (Litterature) எனும் இலக்கிய இதழை 'லூயி அரகான் (Louis Aragon), பிலிப் சூபௌல்ட் (Philippe Soupault)' இருவரின் துணையுடன் தொடங்கினார். அவர்கள் 'தன்னிச்சையான எழுத்து' (Automatic writing) எனும் உத்தியைத் தோற்றுவித்து எழுதத்தொடங்கினர். தங்கள் படைப்புகளில் மனச்சிந்தனைக்கு எவ்விதத் தடையும் போடாமல்

அனைத்தையும் படைப்பு மூலம் வெளிக் கொணர்ந்தனர். எதையும் ஒளிக்கவோ, ஒழுங்குபடுத்தவோ, மறைக்கவோ இல்லை.

சர்ரியலிஸம் எனும் கலாச்சாரச் சிந்தனை சார்ந்த இயக்கம் 1920 களின் தொடக்கத்தில் 'டாடா' இயக்கத்தில் கிளைத்த ஒன்றாக பாரிஸ் நகரை மையமாகக் கொண்டு தோன்றியது. சமூக ஒழுக்க நெறி அழுத்தி வைத்திருக்கும் மனதை அதிலிருந்து விடுவிக்கவும், பின்னர் சமூகத்தளையிலிருந்து தன்னை விடுவித்துக் கொள்ளவும் தொடங்கியது. அகமனம் சார்ந்த சிந்தனைகளை, மென்னுறக்கத்தில் காணும் கனவுகளில் கிட்டும் தொடர்பற்ற அனுபவங்களை எழுத்திலும், ஓவியத்திலும் பதிவு செய்வதும் அதிலடங்கும். தினசரி விழிப்பு நிலையில் நிகழும் உண்மையை விட இதுதான் மெய்யானது எனும் தங்கள் கோட்பாட்டை முன் நிறுத்தினர். முதலாவது உலகப்போரினால் விளைந்த பேரழிவும், தொழிற்புரட்சியின் தாக்கமும், அப்போதிருந்த வறட்டுத்தனமான சிந்தனைப் போக்கும்தான் கலாச்சாரச் சீரழிவிற்குக் காரணம் என்று உறுதியாக நம்பிய அவர்கள், அதற்கு மாற்றாக இந்த அணுகுமுறை ஒரு புதிய கலாச்சாரக் கட்டுமானத்துக்கு வழிவகுக்கும் எனத் திடமாக நம்பினார்கள். அவர்களது இயக்கத்துக்கு சிக்மென்ட் ஃப்ராய்டின் மனம் சார்ந்த பிரச்சினைகளுக்கான விளக்கங்கள், சிந்தனைகள் ஆகியவை பெரும் ஈர்ப்புடையனவாக இருந்தன. மனிதனின் ஆழ்மனச் சிந்தனைப் போக்கைப் படைப்பு உத்திக் கருவாக எடுத்துக்கொண்ட அவர்கள் மனப் பிறழ்வையும், இருள் மனத்தையும் நிராகரித்தனர். அதன் தன்னிலை விளக்கமாக, ஓவியர் டாலி "ஒரு மனநிலை பாதிக்கப்பட்டவனுக்கும், எனக்கும் உள்ள வித்தியாசம் நான் பைத்தியமில்லை என்பதுதான்" (The only difference between myself and a mad man is I am not mad) என்று ஒருமுறை கூறினார்.

Salvador Dalí 1939

இந்த ஓவியர்கள் ஆழ்மன அலசல்களில் தங்களுக்குக் கிட்டிய அனுபவங்களைத் தங்கள் படைப்பின் கருப்பொருளாக்கினர். ஆழ்மனக் கொந்தளிப்புகளைக் கூட்டுவதோ, குறைப்பதோயின்றி முற்றிலுமாக வெளிக் கொணர்ந்தனர். அவை காண்போர் அச்சுற்று மிரளும் விதத்தில், எந்த வரம்புக்கும் கட்டுப்படாமல் இயல்புக்கு முரணானதாக இருந்தன. மேலும் அவை வேறு உலகத்தைச் சார்ந்த, கனவுலகின் உறைந்த தன்மையையோ அல்லது அச்சுறுத்தும் கனவு கண்டு உறக்கத்திலிருந்து விழித்துப் பதறவைப்பது போன்ற வகையிலோ இருந்தன.

Max Ernst, The Elephant Celebes, 1921

தங்கள் சிந்தனை சார்ந்த பாதையில் பயணித்த அவர்களுக்கு 'டாடா' சிந்தனையாளர் வெறுத்து ஒதுக்கிய முந்தைய சிந்தனை ஓட்டத்திலிருந்து விலகி மக்களிடையே அன்றாடப் புழக்கத்திலிருக்கும் எளிய பொருள்களைத் தமது படைப்பின் கருப்பொருளாகத் தேர்ந்தெடுப்பதுதான் உண்மையான கலாச்சார வளர்ச்சியாக இருக்கும் என்பது தெளிவாகியது. ஆனால், அவற்றைத் தமது படைப்பில் கட்டமைக்கும் விதத்தில் பெரும் வேறுபாடுகளைக் காட்ட முனைந்தனர்.

Salvador Dalí. (Spanish, 1904-1989). The Persistence of Memory. 1931. Oil on canvas, 9 1/2 x 13" (24.1 x 33 cm)

1924ல் குழுவினர் தங்களது படைப்புச் சிந்தனை சார்ந்த எதிர்காலத் திட்டங்கள் பற்றின அறிக்கை ஒன்றை வெளியிட்டனர். அந்த அறிக்கை ஆன்ரை ப்ரெடன் ஆல் வடிவமைக்கப்பட்டது. அதே ஆண்டில் சர்ரியலிஸ ஆராய்ச்சி அமைப்பு ஒன்றை நிறுவி 'லா ரெவலூரஷன் சர்ரியலிஸ்டிக்' (La Revolution Surrealiste) என்ற கலையிதழ் ஒன்றையும் வெளியிடத் தொடங்கினர். நான்காவது இதழ் முதற்கொண்டு ஆன்ரை ப்ரெடனை ஆசிரியராகக் கொண்டு டிசம்பர் 1924 முதல் 1929 வரை தொடர்ந்து வெளிவந்தது. இதழில் வந்த கட்டுரைகள் நெருக்கமான கட்டமைப்பில் இருந்தபோதும் ஆங்காங்கே 'கியொரிகொ டெ சிரிகோ (Giorigo de Chirico), மாக்ஸ் ஏர்ன்ஸ்ட் (Max Ernst), ஆந்த்ரே மாசோன் (Andre Masson), மான் ரே (Man Ray)' போன்றோரின் ஓவியங்களும் இடம்பெற்றன. இதழில் அரசை எதிர்த்தும், அதன் செயல்பாடுகளைக் கடுமையாகச் சாடியும் கடிதங்கள் வெளியிடப்பட்டன. கம்யூனிசச் சிந்தனைக்கு ஆதரவாக அவர்களது செயல்பாடுகள் இருந்தன. அந்த நேரத்தில்தான் ஓவியர் 'சால்வடார் டாலி' (Salvador Dalí) குழுவில் இணைவதும் நிகழ்ந்தது. 1920களில் உணவகங்களில் கூடி ஓவியங்களைப் படைத்ததும், தங்கள் சிந்தனைப்போக்குச் சார்ந்த சர்ச்சைகளில் ஈடுபட்டதும், அதன் பயனாகப் பல புதிய உத்திகளைக் கைக்கொண்டு படைப்பதும் நிகழ்ந்தது.

ஓவியர்கள் 'மிரோ, மாசன்' இருவரும் 1925ல் ஸர்ரியிலிஸ சிந்தனையை ஓவியத்தில் கருப்பொருளாக்கி வெற்றி கண்டனர். 'சர்ரியலிஸ்ட் ஓவியக் காட்சி' (La Painture Surrealiste Exhibition) எனும் பெயரில் பாரிஸ் நகரில் 'காலரி பியர்' (Gallerie Pierre) ஓவியக் கூடத்தில் ஓவியக்காட்சி நிகழ்ந்தது. அக்காட்சியில் 'மேசன் (Masson), மான் ரே (Man Ray), லீ (Klee). மிரோ (Miro)' போன்ற பலரது ஓவியங்கள் இடம்பெற்றன. அடுத்த ஆண்டில் (26-மார்ச் 1926) சர்ரியலிஸ காட்சிக்கூடம் (Gallerie Pierre) ஓவியர் மான் ரே யின் ஓவியக் காட்சியுடன் திறக்கப்பட்டது. 1928ல் ப்ரெடன் 'சர்ரியலிஸமும் ஓவியமும்' (Surrealism and Painting) எனும் தலைப்பில் அதன் சிந்தனை, சாதனை போன்றவற்றை விளக்கி ஒரு நூல் வெளியிட்டார். அறுபதுகள் வரை அவர் தொடர்ந்து இயக்கத்தின் வளர்ச்சி, மாற்றங்கள் பற்றின பதிவுகளைத் தொடர்ந்து செய்துவந்தார்.

சர்ரியலிஸத்தின் சிந்தனை என்பது எப்போதும் ப்ரெடனை மையமாகக் கொண்டே செயல்பட்டது. குழுவினர் தங்கள் இயக்கம் சார்ந்த சிந்தனை பற்றின விவரங்களைச் சிறுசிறு ஆய்வுக் கட்டுரைகள் மூலமும், குறிப்பேடுகள் மூலமும் மக்களிடையே பரப்பினார்கள். பலவித நூதன விளையாட்டுக்களைக் கற்பிதம் செய்து குழுவாக விளையாடினர். (e.g. le cadavre exquis) குழுவாக

எழுதிய படைப்புகளை நூலாக்கி அச்சிட்டனர். இயக்கம் தன் வளர்ச்சி பற்றின மீள் பார்வையைக் கொண்டிருந்தது. அதுபற்றிய மதிப்பீடுகள் கவனத்தோடு செய்யப்பட்டன. கவிதைகளை வெளியிடுதல், கனவுகளில் கிட்டிய அனுபவங்களைப் பதிவு செய்தல், தடையற்ற எழுத்து, ஓவியம் படைத்தல், புகைப்படக்கலை, திரைப் படமெடுத்தல் போன்றவற்றுடன் வாழ்க்கை சார்ந்த புதிர்களுக்கான தீர்வுகளைக் காணக் கேள்விகளை முன்னிறுத்திக் குழுவாக விவாதித்து அவற்றுக்கான தீர்வுகளைக் கண்டறிய முனைந்தனர். அவற்றில் சில கேள்விகள்:

'இதை யாருக்காகவென்று நீ படைத்தாய்?' ('Pourquoi e`crives-vous?),

'அது ஒரு தீர்வைக் கொடுக்குமா?' (Lesuicideest-il une solution?),

'உன் காதலிக்கு/காதலனுக்கு என்னவிதமான உதவியை அவளுடைய/அவனுடைய மனக் குழப்பத்தின்போது கொடுத்தாய்?' (Quelle sorte d'espoir mettez-vous dans l'amour?')'

1925ல் ப்ருசெல் (Brussels) நகரில் சர்ரியலிஸ குழு ஒன்று தோன்றியது. அது பாரிஸ் நகரக் குழுவுடன் தொடர்ந்து தொடர்புகொண்டு கருத்துப் பரிமாற்றம் செய்துவந்தது.

இரண்டாவது உலகப்போர் சர்ரியலிஸ இயக்கத்துக்குத் தடையாக அமைந்தது. அதன் காரணமாகப் பல கலைஞர்களும், சிந்தனாவாதிகளும் பிரான்ஸ் நாட்டை விட்டு வேறிடம் சென்றனர். ஓவியர்கள் 'டாலி (Dali), டான்கி (Tanguy), மட்டா (Matta)' மூவரும் ஐக்கிய அமெரிக்காவுக்கும், 'ப்ரெடன் (Breton) மெக்ஸிகோவுக்கும், ஓவியர் மாக்ரிட் (Magritte)' பெல்ஜியத்துக்கும் இடம்பெயர்ந்தனர். அவர்களின் வரவால் அமெரிக்காவில் கலாச்சாரச் சிந்தனையில் பெரும் மாற்றம் ஏற்பட்டது. ஆனால், போர் முடிவுக்கு வந்து, பிரான்ஸ் விடுதலை அடைந்தபின் நாடு திரும்பிய அறிவு ஜீவிகள், கலைஞர்கள் கூடி இயங்குவது என்பது முன்புபோல நிகழவில்லை.

பெண்ணியவாதிகள் சர்ரியலிஸ இயக்கத்தைப் பற்றி விமர்சிக்கையில் அடிப்படையில் அதுவொரு ஆணாதிக்கச் சிந்தனை இழையோடிய இயக்கம் எனும் எதிர்க் கருத்தை முன்வைத்தனர். சர்ரியலிஸ குழு உறுப்பினர்களும் மற்ற எல்லா ஆண்களையும் போலவே பெண்ணைத் தேவையற்றுப் போற்றுவதும், பெண்களை உடல்ரீதியாக அணுகுவதும், பெண் எப்போதும் ஆணின் காம உணர்வுடன் கூடிய தேவைகளைப் பூர்த்தி செய்யும் ஜீவன் என்பதாகத்தான் இயங்கினர் என்று கடுமையாகச் சாடியபோதிலும் இயக்கத்தில் சில பெண்

கவிஞர்களும் பெண் ஓவியர்களும் இருக்கத்தான் செய்தனர். 'லியொனா ஃபினி (Leonor Fini), லாம்பா ப்ரெடென் (Lamba Breton), டோரோதியா டேனிங் (Dorothea Tanning), ரெனெட்வாவாரோ (Renedios varo)' போன்றவர் அவர்களில் சிலர்.

குழுவின் இயக்கம் எப்போது நின்று போயிற்று என்பது -அப்படி ஒன்று நிகழ்ந்திருந்தால் - தெளிவான ஒன்றல்ல. சில கலை வரலாற்று வல்லுநர்கள் இரண்டாம் உலகப் போர்தான் அதைச் சிதைத்தது எனும் கருத்தை முன் வைக்கின்றனர். 1989ல் இறந்த ஓவியர் டாலியுடன் இதை இணைப்போரும் உண்டு. ஆனால், கலை வரலாற்று ஆசிரியர் 'சரீன் அலெக்ஸ்சாண்டியன்' (Sarene Alexandian) (1927-2009) 1966ல் நிகழ்ந்த ஆன்றே ப்ரெடென் மரணம்தான் இயக்கத்தின் சிதைவுக்குக் காரணம் என்கிறார். அதற்கு மூன்று ஆண்டுகளுக்குப் பின்னர் இயக்கத்தின் உறுப்பினர் குழுவைக் கலைத்துவிட வெளிப்படையாக ஒப்புக் கொண்டனர்.

சர்ரியலிஸ இயக்கத்தின் ஆண்டு ரீதியான குறிப்புகள் *(1922 முதல் 1939 வரை)*

### 1922

கவிஞர் 'ஆன்றே ப்ரெடொன்' (Andre Breton) தனது இலக்கிய இதழான 'லிட்றாதூர்' ('Litterature')ல் 'டாடா' சிந்தனையை மதிப்பீடுகள் செய்து கட்டுரைகள் எழுதுகிறார். அதன் விளைவாக 'டாடா' குழுவிலிருந்து விலகிய அவருடன் 'ராபர்ட் டெஸ்னோ (Robert Desnos), பென்ஜமின் பொரட் (Benjamin Peret)' போன்ற கவிஞர்களும் விலகி அவரைச் சார்ந்து இயங்குகின்றனர். 'ஆன்றே ப்ரெடென், பிலிப் சூபௌல்ட்' (Philippe Soupault) இருவரும் தொடங்கிய 'தன்னிச்சையான எழுத்து' (Automatic writing) படைப்புகளைத் தொகுத்து 1919ல் பதிப்பிக்கின்றனர். அந்த உத்தியில் படைப்பது தொடர்கிறது. குழு தன்னை 'மூவ்மெண்ட் ஃப்லோ' (Movement Flou) என்ற பெயரில் அழைத்துக்கொள்கிறது 1924ல் முறைப்படி 'சர்ரியலிஸம்' எனும் பெயருடன் இயக்கம் அறிமுகமாகிறது.

### 1924

ஆன்றே ப்ரெடென் தொகுத்த 'கரையும் மீன்' ('Soluble Fish') எனும் 'தன்னிச்சையான எழுத்து' உத்தி கவிதை நூலுக்கு அவர் எழுதிய முன்னுரை இயக்கத்தின் சிந்தனைகள், கோட்பாடுகள் ஆகியவற்றின் திறந்தவெளி அறிக்கையாக மறுபடியும் அச்சடிக்கப்பட்டு இயக்கத்தை முறையாக அறிவிப்புச் செய்கிறது. நரம்பியல் மருத்துவ வல்லுநரான 'சிக்மெண்ட் ஃப்ராய்டு' (Sigmund Freud)தான் ஆன்றே ப்ரெடொனுக்கு உந்து சக்தியாகத் திகழ்ந்தார்.

அவரால் மருத்துவத் துறையில் அறிமுகம் செய்யப்பட்ட 'சைகோ அனலிடிக்' (Psychoanalitic) சிகிச்சை முறை சித்தாந்தம் ஆன்ட்ரே ப்ரெடொனால் கலைப் படைப்புச் சிந்தனையாக அறிமுகமாகிறது. அவர் கனவுகளுக்குப் பொருளும், விளக்கமும் கொடுத்து ஒரு புதிய சிந்தனையைக் கலை, இலக்கியப் படைப்புகளில் உலவவிடுகிறார். 'லிட்ராதூர்' இலக்கிய இதழுக்கு மாற்றாக 'லா ரெவலூஷன் சர்ரியலிஸ்டிக்' ('La Revolution Surrealiste') எனும் புதிய பெயருடன் இதழ் அறிமுகமாகிறது. உறுப்பினர்கள் கூடிச்செயற்பட 'பீரோ ஆஃப் சர்ரியலிஸ்ட் ரிசர்ச்' ('Bureau of Surrealist Research') எனும் அமைப்புத் தொடங்கப்படுகிறது. ஓவியர்கள் 'ஆன்ட்ரே மாசோன் (Andre Masson), ஜான் மிரோ (Joan Miro)' இருவரும் இயக்கத்தில் இணைகிறார்கள்.

1925

இயக்கத்தினரின் முதல் ஓவியக்காட்சி பாரிஸ் நகரில் 'Galerie Pierre' எனும் ஓவியக்கூடத்தில் 13 நவம்பர் அன்று நள்ளிரவில் திறக்கப்படுகிறது. அதில் 'ஜார்கியோ தெ சிரிகோ (Giorgio De Chirico), ஹான்ஸ் ஆர்ப் (Hans Arp), மாக்ஸ் ஏர்ன்ஸ்ட் (Max Ernst), பால் லீ (Paul Klee), மான் ரே (Man Ray), ஆன்ட்ரே மாசோன் (Andre Masson), ஜான் மிரோ (Joan Miro), பிக்காசொ (Picasso), பியெர் ராய் (Pierre Roy)' ஆகியோரின் படைப்புகள் இடம்பெறுகிறன. 'ஓவியர் மாக்ஸ் ஏர்ன்ஸ்ட்' தனது படைப்பில் புதிய உத்தியான 'உரசுதல் உத்தி' (Frottage) கொண்டு படைக்கத் தொடங்குகிறார். 'லூயி அரகோன்' (Louis Aragon) தமது 'லெ பெசான் டெ பரி' (Le Paysan de Paris) எனும் புதினத்தை வெளியிடுகிறார். அது ஓவியர் ஆன்ட்ரே மாசோனுக்குக் காணிக்கையாக்கப்படுகிறது.

ப்ருஸெல் (Brussels) நகரில் எழுத்தாளர் 'பால் நூஷ்' (Paul Nouge), E.L.T.மெசன் (E.L.T.Mesens) இருவரின் முயற்சியால் சர்ரியலிச குழு ஒன்று தோற்றம் கொள்கிறது. பின்னர் அது தன்னை பாரிஸ் நகரக் குழுவுடன் இணைத்துக்கொண்டு செயல்படுகிறது. பெல்ஜிய நாட்டு ஓவியர் 'ரென் மாக்ரிட்' (Rene Magritte) குழுவை வழிநடத்திச் செல்கிறார்.

1926

ஓவியர் ஆன்ட்ரே மாசோன் பசை கூடிய மணல் கொண்டு படைத்த ஓவியத்தில் 'பொருளும் - யதேச்சையான விளைவும்' (Matter and Chance) எனும் உத்தியை முதன்மைப்படுத்தியது நிகழ்ந்தது.

மார்ச் மாதம் பாரிஸ் நகரில் 'ஆன்ட்ரே ப்ரெடோன், ஷாக் ட்ருவால் (Jacques Trual)' இருவரின் முயற்சியால் சர்ரியலிஸ்ட் காட்சிக்கூடம் (Surrealist Gallery) தோன்றுகிறது. அதில் தொடக்கமாக ஓவியர்

'மான் ரே' (Man Ray) யின் படைப்புகளுடன், ஓஷனியா (Oceania) தீவுகளின் பழங்குடி மக்களின் கலைப் படைப்புகளும் காட்சிப்படுத்தப்படுகின்றன. அது, இயக்கம் பழங்குடியினரின் கலை அனுபவத்தை உள்வாங்கிக் கொண்டதைக் கூறுகிறது. காட்சியின் கையேட்டின் முகப்பட்டையில் காணப்பட்ட பழங்குடிச் சிலை உருவம் தரக்குறைவாக இருப்பதாகக் குறை கூறப்படுகிறது. ஓவியர் மான் ரேதான் அதைத் தேர்வு செய்து காட்சிக்கூடத்தின் நுழைவாயிலில் காட்சிப்படுத்தியிருந்தார்.

## 1927

ஜனவரி மாதத்தில் 'ஆன்றே ப்ரெடொன்' பிரெஞ்சு கம்யூனிசக் கட்சியில் இணைகிறார். ஜூன் மாதத்தில் ஓவியர் 'வெஸ் டான்கி' (Yves Tanguy) ஸர்ரியலிஸ்டு காட்சிக் கூடத்தில் தனது படைப்புகளைக் காட்சிப்படுத்துகிறார். ஆன்றே ப்ரெடொன் மனநிலை தவறிய தனது காதலி நாடா (Nadja) வை கருப்பொருளாக கொண்ட புதினம் படைக்கிறார். 'அழகு நல்விளைவைத் தருவதாக இருக்கும். அல்லது அது அவ்வாறு இல்லாமலும் போகும்' (Beauty will be CONVULSIVE or it shall not be) எனும் பதிவுடன் புதினம் முடிவுறுகிறது.

## 1928

பிப்ரவரி மாதத்தில் 'சர்ரியலிஸமும் ஓவியமும்' (Surrealism and Painting) நூல் ஆன்றே ப்ரெடொனால் எழுதி வெளியிடப்படுகிறது. அதில் அவர் இயக்கத்தின் பல படைப்பாளிகளின் படைப்பாற்றல் பற்றின ஆய்வுக் கட்டுரைகளைத் தொகுக்கிறார். ஸால்வடோர் டாலி, லூயி புனுயெல் (Luis Bunuel) இருவரும் இணைந்து 'ஓர் ஆண்டலூசிய நாய்' (Un Chien Andalou) எனும் பதினாறு நிமிடங்கள் ஓடும் ஒலியற்ற திரைப்படம் எடுக்கிறார்கள். ஷான் காக்டோ (Jean Cocteau) என்பவரால் 'ஓவியனின் குருதி' ('The Blood of the Poet'/Le Sang D'un Poete') எனும் பெயரில் மற்றொரு சர்ரியலிஸத் திரைப்படம் எடுக்கப்படுகிறது.

## 1929

பிப்ரவரி மாதத்தில் ஆன்றே ப்ரெடொன் சர்ரியலிஸ இயக்கத்தில் பற்றுகொண்ட, குழுவிலிருந்த படைப்பாளிகளுக்குத் தனிப்பட்ட முறையில் இயக்கத்தில் அவர்களுக்கு இருக்கும் நெஞ்சார்ந்த ஈடுபாடு பற்றிக் கேள்வியெழுப்பி, அதற்கான பதிலை வேண்டிக் கடிதங்கள் அனுப்புகிறார். அது பலருக்கும் உடன்பாடானதாக இருக்கவில்லை. அது சார்ந்த சர்ச்சை உருவாகிறது. அதன் விளைவாக, டிசம்பரில் சர்ரியலிஸம் பற்றிய உருமாற்றம்

கொண்ட சித்தாந்தங்கள் அடங்கிய இரண்டாவது அறிக்கை வெளிவருகிறது. அதில் வெளிப்படையாகச் சில உறுப்பினர்களின் செயல்பாடுகளைக் குறித்த விமர்சனங்கள் குழு பிளவுபடக் காரணமாகிறது.

மாக்ஸ் ஏர்னஸ்ட் 'நூறு தலைகள் கொண்ட மனங்கலங்கிய உடன் பிறந்தாள்' (Perturbation Masoeur La Femme 100 tetes) எனும் தலைப்பில் தமது கொலாஜ் பாணிப் புதினத்தை வெளியிடுகிறார். பழங்காலச் செதுக்கல்களிலிருந்து வடிவங்களைப் (Engravings) படியெடுத்து, பக்கங்களில் தொடராக அச்சிட்டுப் பாதி உறக்க நிலையில் கிட்டும் கனவுலகக் காட்சிகளைத் தோற்றுவிக்கிறார்.

டாலியின் ஓவியப் படைப்புகள் முதன்முறையாக நவம்பர் 20 முதல் டிசம்பர் 5 வரை பாரிஸ் நகரில் உள்ள காலரி கோமான் (Galerie Goemans) கூடத்தில் பார்வைக்கு இடம்பெறுகின்றன.

### 1930

இரண்டாவது அறிக்கைக்கு எதிர்வினையாக ஜனவரியில் 'ஆன் காடவ்ர' ('Un Cadavre') என்று தலைப்பிட்ட கையேட்டை 'ஜியோஜெ பாதைல' (Geoges Bataille) வெளியிடுகிறார். அதில் ஆன்றே ப்ரெடொன் முன்வைக்கும் சர்ரியலிஸ சிந்தனைகளில் காணப்படும் குறைபாடுகளைச் சுட்டிக்காட்டி அறிக்கையை முற்றிலுமாக ஒதுக்குகிறார். கட்டுரையின் முடிவில் இக்கருத்துடன் உடன்படும் மேலும் சிலரது கட்டுரைகளும் இடம்பெறுகின்றன. ஆன்றே ப்ரெடொன் தலைமையில் இணக்கமில்லாதவர்களில் 'ஜியோஜெ பாதைல' முதன்மையானவர்.

ஜூலை மாதத்தில் லூயி அரகோன் தந்த பரிந்துரையை ஏற்றுக்கொண்டு இயக்கத்தினர் வெளியிடும் கலை இலக்கிய இதழ் 'புரட்சிக்குத் தொண்டாற்றும் சர்ரியலிஸம்' ('La Revolution Surrealiste' 'Surrealisme au service de la Revolution' Surrealism in the Service of the Revolution) எனும் பெயர் மாற்றத்துடன் வெளிவரத் தொடங்குகிறது.

டிசம்பரில் 'பொற்காலம்' (L'age d'or/The Golden Age) எனும் திரைப்படம் டாலி, புனுயெல் இருவரின் தயாரிப்பில் பாரிஸில் திரையிடப்படுகிறது. தேசபக்தர்களின் அமைப்பு, யூதருக்கு எதிரான அமைப்பு (The League of Patriots, Ante-Jewish Leage) போன்ற அமைப்புகளின் உறுப்பினர்கள் அதற்குக் கடும் எதிர்ப்புத் தெரிவிக்கின்றனர். காட்சியின்போது அரங்கத்தில் திரைச்சீலை கிழிக்கப்படுகிறது. காட்சி அரங்கில் வைக்கப்பட்டிருந்த ஓவியங்கள் சிதைக்கப்படுகின்றன. கூடியிருந்தவர்கள் மீது கலகக்கூட்டம் வன்முறையில் இறங்குகிறது. திரைப்படம் தடை செய்யப்படுகிறது.

1931

சர்ரியலிஸ இயக்கக் குழுவினரின் படைப்புகள் முதன்முறையாக அமெரிக்காவின் கனெக்டிகட் பகுதி தலைநகரில் (Hartford) காட்சிப்படுத்தப்படுகின்றன. அல்பெர்டோ ஜியகோமெட்டி (Alberto Giacometti) தனது, ஆர்கானிக் உருவங்கள்' (organic forms) சிற்பங்களைப் படைக்கத் தொடங்குகிறார்.

1932

நவம்பரில் ஆன்ரே ப்ரெடொன் கனவு நிலைக்கும், விழிப்பு நிலைக்கும் உள்ள அழுத்தமான தொடர்பு பற்றி (The Communicating Vessels) ஒரு நூலை வெளியிடுகிறார். அதில் ஓவியர் டாலியின் படைப்பு ஆய்வுக்குள்ளாகிறது. அவரது சர்ரியலிஸ அணுகுமுறை கேள்விக்குள்ளாகிறது.

1933

பதிப்பாளர் ஆல்பெர்ட் ஸ்கிரா (Albert Skira) ஆன்ரே ப்ரெடொனை சந்திக்கிறார். அவருடைய உதவியுடன் ஒரு கலை இலக்கிய இதழ் கொண்டுவர முடிவு செய்கிறார். இதழின் பெயர் மினோடொளர் (Minotaure) ஆன்ரே ப்ரெடொன் அதில் சமூகம், அரசியல் சார்ந்த கட்டுரைகளை எழுதுவதில்லை என்று ஒப்புக்கொள்கிறார். முதல் இதழ் முற்றிலுமாக ஓவியர் பிக்காஸோவுக்கு ஒதுக்கப்படுகிறது. வண்ண ஓவியங்களைத் தாங்கி வந்த அந்த இதழ் 1939 வரை வெளிவருகிறது. ஆனால் அது மாத, மும்மாத இதழ்கள் போல இல்லாமல் தொகுப்பாக வருகிறது. இதழ்களுக்கு எண்கள் கொடுக்கப்படுகின்றன.

1934

ப்ருஸேல்ஸ் நகரில் ஐரோப்பாவின் அனைத்துப் பகுதி சர்ரியலிஸப் பாணி படைப்புகளை ஒருங்கிணைத்து பெல்ஜியம் சர்ரியலிஸ்டு குழு ஒரு காட்சி நிகழ்த்துகிறது. இக்காட்சிக்கு மினோடொளர் எனும் பெயர் கொடுக்கப்படுகிறது. ஜெர்மனி நாட்டு ஓவியர் 'ஹான்ஸ் பெல்மெர்' (Hans Bellmer) மினோடொளர் ஆறாவது இதழை வெளியிட்டபோது சர்ரியலிஸ இயக்கத்தில் இணைகிறார். அவரது 'பொம்மை' (The Doll) எனும் படைப்பின் புகைப்படம் அவ்விதழில் இடம்பெறுகிறது.

1935

ஓவியர் ஆல்பெர்டோ ஜியகோமெட்டி குழுவிலிருந்து விலக்கப்படுகிறார்.

## 1936

மே மாதத்தில் 'காலரி சார்ல்ஸ் ராலோன்' (Galerie Charles Rallon) வளாகத்தில் சர்ரியலிஸ அணுகுமுறையில் 'கிட்டிய பொருள்' 'இயற்கைப் பொருள்' மற்றும் கலைஞர்களின் கற்பனையில் உருவான பொருள்களைக் கொண்ட படைப்புக்காட்சி இடம்பெறுகிறது.

கலை, வரலாற்று வல்லுநர் 'ஹெர்பெர்ட் ரீட்' (Herbert Read) லண்டன் நகரில் பன்னாட்டு சர்ரியலிஸக் கலைஞர்களின் படைப்புகளைக் காட்சிப்படுத்துகிறார். அக்காட்சி பற்றின ஓர் அறிமுகக் கட்டுரையை ஆன்ரே ப்ரெடொன் தருகிறார்.

டிசம்பரில் நியூயார்க் நகரில் நவீன பாணிக் கலைகளுக்கான கலைக்கூடம் 'MOMA' (Museum of modern art) பென்டாஸ்டிக் ஆர்ட், டாடா, சர்ரியலிஸம் (Fantastic Art, Dada and Surrealism) ஆகிய மூன்று பாணிப் படைப்புகளையும் காட்சிப்படுத்துகிறது.

## 1937

மினோடௌர் இதழின் ஆசிரியர் குழுவின் தலைமைப் பொறுப்பை ஆன்ரே ப்ரெடொன் ஏற்கிறார். அவரது 'லாமுர் பூ' (L'Amour Fou) எனும் படைப்பு வெளிவருகிறது.

## 1938

பாரிஸ் நகரில் 'போ ஆர்ட் காலரி' (Beaux-art Gallery) வளாகத்தில் 'பன்னாட்டு சர்ரியலிஸக் கண்காட்சி' நடக்கிறது. ஓவியர் 'மார்ஸல் டச்கேம்ப்' (Marcel Duchamp) அதனை வடிவமைக்கிறார். காட்சியின் தலைப்பு 'பொருள்கள்' (Objects). அறுபது படைப்பாளர்களின் முந்நூறு கொலாஜ், புகைப்படங்கள், கட்டமைப்புகள் (Instalations), ஓவியங்கள் அங்கு இடம்பெறுகின்றன. காட்சிக்கூடத்தின் நுழைவாயிலில் டாலியின் படைப்பான 'ரைனி டாக்ஸி' (Rainy Taxi) இடம்பெறுகிறது. பழுதுபட்ட அந்த வண்டியின் உட்புறத்தில் நீரூற்றுப் பொருத்தப்பட்டிருக்கிறது. ஒரு சுறா மீன் தலை கொண்ட உருவம் வண்டி ஓட்டியின் இருக்கையில் அமர்ந்துள்ளது. பின்னிருக்கையில் வினோத ஆடை களையணிந்த ஓர் இளம்பெண் தன்மேனியில் ஊரும் நத்தைகளுடன் பார்வையாளர்களுக்கு முகமன் கூறி வரவேற்கிறாள். வழிநெடுக விதம்விதமான உடைகளணிந்து வேடமிட்டவரின் உற்சாக வரவேற்பு. காட்சிக்கூடத்தின் தளம் காய்ந்த இலையின் சருகு கொண்டு பரப்பப்பட்டுள்ளது. கரிப்பைகள் (coal Bags) விதானத்திலிருந்து தொங்குகின்றன. உட்புறமோ புல், இலை போன்றவை நெருப்பிலிடப்பட்டும் புகையுடன் கூடிய நெடியால் நிறைந்திருக்கிறது. காட்சிக் கூடத்தின்

நடுவில் ஒரு மங்கலான ஒளியுடன் விளக்குத் தொங்குகிறது. படைப்புகளைக் காணவரும் பார்வையாளருக்கு ஒரு கைவிளக்கு (Flash Light) கொடுக்கப்படுகிறது. இவ்விதம் பார்வையாளருக்கு மிகப்பெரும் அதிர்ச்சியைக் கொடுத்ததில் அமைப்பாளர்களுக்குப் பெருமகிழ்ச்சி. டாடா குழுவினர் நிகழ்த்திய காட்சி நினைவுக்கு வருகிறதா?

1939

ஓவியர் டாலி குழுவிலிருந்து வெளியேற்றப்படுகிறார்.

இரண்டாம் உலகப்போர் குழுவைச் சிதறடிக்கிறது. அமெரிக்கா பல கலைஞர்கள், அறிவுஜீவிகள், எழுத்தாளர்கள் போன்றோருக்குப் புகலிடம் அளிக்கிறது. பின்னாளில் நவீன இலக்கிய, கலைச் சிந்தனை அங்கு வேர்பிடித்து வளர்ந்து பரவுகிறது. பாரிஸ் நகரின் இடம் பறிபோகிறது.

**சர்ரியிலிசப் படைப்பாளிகள் கண்டுபிடித்துக் கையாண்ட உத்திகளில் சில**

சர்ரியிலிசப் படைப்பாளிகள் கண்டுபிடித்துக் கையாண்ட உத்திகள், கலை, கவிதை, இலக்கியம், அரங்கம், புகைப்படக் கலை, திரைப்படம் போன்ற பல்வேறு துறைகளில் பயன்படுத்தப்பட்டு அவர்களது சிந்தனையாக்கத்தை வளம் பெறவைத்தன. அகமன நிகழ்வுகளும், கனவுகளும்தான் அவர்களைச் சுண்டியிழுத்த தளங்களென்பதை நாம் அறிவோம்.

இயக்கம் தோன்றும்போதே தோன்றிவிட்ட சிடுசிடுக்கும் சிந்தனை வேறுபாடுகளுடன்தான் அவர்கள் கூடிச்செயற்பட்டனர். பல்வேறு உத்திகளும், முறைகளும் அவர்களுள் தோன்றியபோது ஒருமித்த, ஏற்றுக் கொள்ளும் மனோபாவம் அங்கு நிலவவில்லை. சிலர் அவை படைக்கத் தொடங்கக்கிட்டும் உற்சாக பானம் என்றும், சிலர் நிறைவடைந்த படைப்பின் புதிய தொடக்கம் என்றும், இன்னும் சிலர் அவையே முற்றிலுமாக நிறைவடைந்த படைப்பு என்றும் மேலே தொடரவேண்டியதில்லை என்றும் கருத்தில் வேறுபட்டனர். அவ்விதம் அவர்கள் பயன்படுத்திய உத்திகள் 32 என்று கலை வல்லுநர் வரிசைப்படுத்துகின்றனர். நாம் அவற்றில் குறிப்பாக ஓவியம் சார்ந்த சில உத்திகளைப் பார்ப்போம்.

கொலாஜ் (Collage)

பல்வேறு பொருள்களின் பகுதிகளை முன்னரே திட்டமிடாமல் கித்தான் பரப்பில் அந்தக் கணத்தில் மனதில் தோன்றிய விதத்தில் ஒட்டி ஒரு புதிய முழுமையைப் படைப்பில் கொண்டுவருவது,

வண்ணக் காகிதத்துண்டுகள், புகைப் படங்கள், செய்தித்தாள் கத்தரிப்புகள், துண்டுத்துணி, ரிப்பன் (Ribbon) போன்றவை அவற்றில் சில. எந்தப்பொருளும் அவர்களுக்கு விதிவிலக்கல்ல.

### கூலாஜ் (Coulage)

முன்னரே முடிவேதும் செய்யாது, படைக்கத் தொடங்கும்போது அந்தக் கணத்திலெழும் கற்பனைக்கேற்ப சிலைவடிக்கும் முறை. குளிர்ந்த நீர் சேமிப்பில் உருகிய உலோகம், மெழுகு போன்றவற்றை ஊற்றுவது. அவை நீரில் இறுகி உருண்டையான (ஏறக்குறைய) திட உருவம் பெற்றவுடன் அவற்றில் படைப்பாளி காணும் உருவத்தை மெருகேற்றுவது.

### கபோமானியா (Cabomania)

ஒரு படம் அல்லது ஓர் உருவம் உள்ள தாள் சதுரங்களாக வெட்டப்பட்டுப் பின்னர் மீண்டும் ஒன்றிணைக்கப்படும். அப்போது முன்னர் இருந்த உருவம் முற்றுமாக ஒதுக்கப்பட்டுக் கைக்குக் கிட்டும் சதுரம் கித்தானில் ஒட்டப்படும்.

### டிகால்கொமானியா (Decalcomania)

கித்தான் பரப்பில் ஏதேனும் ஒரு வண்ணப்பசையைக் கனமாகப் பூசவேண்டும். அது உலராமல் இருக்கும்போதே அப்பரப்பின் மீது தாள் அல்லது அலுமினிய வலை ஒன்றைக்கொண்டு அழுத்திப் போர்த்தவேண்டும். வண்ணம் உலரும் முன்னரே தாள்/அலுமினிய வலை உரித்தெடுக்கப்படும். வண்ணப்பரப்பில் உண்டாகியிருக்கும் பதிவுகளையும், வடிவங்களையும் அடித்தளமாகக்கொண்டு ஓவியங்கள் படைப்பது நிகழும் (இந்த உத்தியைச் சிறப்பாகப் பயன்படுத்திய ஓவியர் 'Max Ernst'.

### எக்லாபூசூர் (Eclaboussure)

இந்த உத்தியில் வண்ணம் (தைல அல்லது நீர் வண்ணம்) கித்தான் பரப்பில் தாராளமாகப் பூசப்பட்டபின் நீர் அல்லது டர்பன்டைன் திரவத்தை அதன்மேல் தெளிக்க, அது பட்ட இடங்களில் வண்ணம் நீங்கியோ அல்லது வெளிறியோ காணப்படும். அதைத் தளமாகக்கொண்டு ஓவியம் படைப்பது நிகழும். (இந்த உத்தியைச் சிறப்பாகப் பயன்படுத்திய ஓவியர் 'Remedios Varo'.

### என்டாபிக் க்ரா·போமானியா (Entopic Graphomania)

வெற்றுத்தாளின் பரப்பில் ஆங்காங்கே தோன்றிய விதமாகப் புள்ளிகளை உண்டாக்கிப் பின் அவற்றைக் கோடுகளால் இணைப்பது. கோடுகள் வளைந்தோ நெளிந்தோ அல்லது

நேராகவோ எப்படியும் இருக்கலாம். (இது Automatic உத்தி சார்ந்தது.)

### ஃப்ரொட்டாஷ் (Frottage)

உரசுவது அல்லது அழுத்தித் தேய்ப்பது என்று பொருள்படும். இதுவும் Automatic உத்தி முறையில் ஒன்றுதான். சொரசொரப்பான பரப்பில் பென்சில் அல்லது கரியால் தோன்றிய விதமாகத் தீற்றிக் கிட்டும் வடிவத்தை அப்படியே விட்டுவிடுவது அல்லது அப்பரப்பையே தளமாகக்கொண்டு இன்னும் மனம் போன போக்கில் படைப்பது.

### க்ராடாஷ் (Grattage)

முன்னரே தீட்டிக் காய்ந்த எண்ணெய் வண்ணத்தைக் கித்தானிலிருந்து சுரண்டி எடுத்து அப்போது அமையும் வடிவத்தில் மெருகு ஏற்றுவது. (ஓவியர்கள் Max Ernst Joan Miro இருவரும் இவ்வடிவத்தில் ஓவியங்கள் படைத்தனர்).

### Movement of Liquid down a Vertical Surface

செங்குத்தாக நிறுத்திய கித்தான் பரப்பின் மேலிருந்து வண்ணங்களை ஒழுகவிட்டு அதில் கிட்டும் விளைவை ஓவியமாக மாற்றுவது. இந்த உத்தி ருமானிய நாட்டு சர்ரியலிச ஓவியர்கள் உருவாக்கியது. அவர்கள் அதை 'surautomatic' என்று அழைத்தனர்.

### பார்சமாஷ் (Parsemage)

ஓவியர் 'Ithell Colquhoun' பயன்படுத்திய உத்தி இது. கரிப்பொடி அல்லது க்ரெயான் வண்ணப்பொடியை தேக்கிய நீர்ப் பரப்பில் தூவி, பின் நீர்ப்பரப்பின் மேல் கெட்டியான தாள் அல்லது அட்டையைப் படியவிட்டு, தூவிய துகள் அதில் படியும்விதமாக இழுத்து எடுப்பது. (இந்த முறையில் புதுவையில் உள்ள அரபிந்தோ காகிதத் தொழிற்கூடத்தில் 'மார்பில் டிசைன்' (Marble Design) எனப்படும் விதவிதமான தாள் மற்றும் சேலைகள் உற்பத்தி செய்யப்படுகின்றன)

### டிகால்கொமானியா (Decalcomania)

பழைய செதுக்கல்களைப் படியெடுத்து (Tracing) அவற்றைப் பயன்படுத்தி ஓவியங்கள் படைப்பது. 1750ல் பிரான்ஸ் நாட்டுக் கைவினைக் கலைஞர் (Engraver) இங்கிலாந்து நாட்டிற்குக் குடிபெயர்ந்து வாழ்ந்தார். இந்த உத்தி அவரால் முதன் முறையாக அங்கு அறிமுகமாயிற்று. 1865ல் அது அமெரிக்காவுக்குப் பரவியது. அந்த உத்தியை அவர் 'டிகால்கர்' (Decalquer) என்று அழைத்தார்.

ஓவியர் 'ஆஸ்கார் டொமின்குயெ' (Oscar Dominguez) 1936ல் இந்த உத்தியைக்கொண்டு ஓவியங்கள் படைத்தார். ஒரு தாளிலோ அல்லது கண்ணாடிப் பரப்பிலோ வண்ணத்தை (தொடக்கத்தில் கருப்பு) திடமாகப் பூசி அதன்மீது கித்தான் அல்லது தாளைப் பரப்பி ஒற்றியெடுத்துக் கிட்டும் வடிவங்களைச் செழுமைப்படுத்தி ஓவியம் படைப்பது.

பள்ளிச் சிறுவர்கள் ஒரு தாளை இரண்டாக மடித்து ஒருபுறம் வண்ணங்களைப் பூசிப் பின் தாளின் மடித்த பகுதியை அதன்மேல் படியவைத்துக் கையால் அழுத்தி வியப்பூட்டும் வண்ண அமைப்புகளை உருவாக்குவதை நாம் அறிவோம்.

## 18. அரூப வெளிப்பாட்டில்

வண்ணப் புள்ளிகளும் கறைகளும்

'டாஷிசிம்' Tachisme (1940 - 1950)

இரண்டாம் உலகப் போருக்குப் பின்னர் அதுவரை உலக அரங்கில் கலைகளின் மையமாக விளங்கிய பாரிஸ் இறங்குமுகம் காணத்துவங்கியது. அமெரிக்கத் தலைநகர் நியுயார்க் கலைகளின் மையமாக செயல்படத் தொடங்கியது. வண்ணங்களை முதன்மையாகக் கொண்ட அரூப ஓவியங்கள் கலை ஆர்வலர்களை ஈர்த்தன.

அப்போது பாரிஸ் நகரில் தோன்றிய ஓவிய இயக்கம்தான் 'டாஷிசிம்' (Tachisme). பிரான்ஸ் நாட்டுக் கலை விமர்சகர் 'சார்ல்ஸ் எஸ்டியென்' (Charles Estienne) இவ்வித ஓவியங்களைப் பற்றியும், அவை வண்ணங்களைக் கித்தான் பரப்பில் தெளித்தும், தூவியும் படைக்கப்படுவதையும் குறிப்பிட 'டாஷ்' (Tache) எனும் சொல்லைப் பயன் படுத்தினார். இந்தப் பாணிக்கு 'அப்ஸ்ட்ராக்குயோன் லிரிக்' (Abstraction Lyrique), 'லார்ட் இன்ஃபார்மல்' (L`Art Informal) என்று பெயர்கள் உண்டு.

ஓவியர்கள் கித்தான் பரப்பில் பசை கலந்த மாவைப் பூசி ஒழுங்கற்ற மேடு பள்ளங்களை உண்டாக்கி அதன்மீது தன்னிச்சையாகவும் விரைவாகவும் தூரிகையை வீசி, அழுத்தமும் திடமும் கொண்ட கோடுகளைத் தீட்டியும், வண்ணங்களை நேரிடையாக கித்தானில் வண்ணக் குழாயிலிருந்து பிதுக்கியும், எழுத்தைப்போன்ற வரிவடிவங்களை உண்டாக்கியும் ஓவியங்களைப் படைத்தனர்.

ஓவியர் 'ஜார்ஜ் மாத்யூ' (Georges Mathieu) தனது படைப்புகளில் இவ்வித உத்தியைக் கையாண்டு வேகம் மிகுந்த விதத்தில் குறுகிய நேரத்தில் ஓவியங்களைப் படைத்தார். பொதுஇடங்களில் இவ்வித ஓவியங்களைப் பார்வையாளர்கள் முன்னிலையில் ஒரு நிகழ்வுபோலத் தீட்டிக்காட்டினார். 1959ல் வியன்னா நகரின் ஆட்டிறைச்சி அங்காடியில் பார்வையாளர் முன்னிலையில் அளவில் பெரிய கித்தான் பரப்பில் வெறும் 40 நிமிடங்களில் ஓவியத்தைத் தீட்டி முடித்தார். ஓவியர் 'ழான் ஃபோட்ரியேர்' (Jean Fautrier) 'ஹோஸ்டாஜெஸ்' (Hostages) எனும் தலைப்பிட்ட தொடர் ஓவியங்களில் 2ம் உலகப்போரில் மக்கள் கூட்டம் கூட்டமாகக் கொல்லப்பட்டதைப் பதிவு செய்தார். 1932ல் பாரிஸ் நகரம் வந்த ஜெர்மன் ஓவியர் 'வோல்ஸ்' (Wols) முடிச்சும் சிக்கலும் கொண்ட நூலிழைகளை வண்ணங்களில் தோய்த்து, கித்தான் பரப்பில் ஒட்டி ஓவியங்களைப் படைத்தார். இவ்வித உடன் நிகழும் ஓவியங்களில் அப்போது சமூகத்தில் நிலவிய பரபரப்பையும், குழப்பத்தையும் காணமுடிகிறது. ஓவியனுக்குள் ஓடிய சிந்தனைக் குழப்பமும் அவற்றில் வெளிப்பட்டது.

'கோப்ரா' (Cobra) என்று அழைக்கப்பட்ட குழுவினரின் படைப்புகளும், 'கடாய்' (Gutai-Japan) குழுவினரின் படைப்புகளும் இவ்வகையைச் சார்ந்தவையே. இந்த ஓவிய உத்தியை ஐரோப்பிய அமெரிக்க அருபப் பாணி வெளிப்பாட்டிற்கு (Abstract Expressionism) இணையானதாக வைத்துக் கலை வல்லுநர்கள் பேசுகிறார்கள்.

## 19. லெட்டரிஸம்

LETTERISM

1946ல் 'இஸிடோர் இசோ' (Isidore Isow) என்பவரின் சிந்தனையின் பயனாக பாரிஸ் நகரைக் களமாகக்கொண்டு மொழியின் வரிவடிவம் என்பதைக் கருப்பொருளாக எடுத்துக்கொண்டு அதில் பல்வேறு சோதனை உத்திகளைக் கையாண்ட ஓர் இயக்கம் உருவெடுத்தது. இவர் ருமேனியா நாட்டவர். எனினும் பாரிஸில் வாழ்ந்த பிரெஞ்சு மொழிக் கவிஞர். மொழியின் வரி வடிவங்கள், எண்கள், கிழக்கு நாடுகளைச் சார்ந்த எழுத்து வடிவங்கள் ஆகியவற்றை ஒருங்கிணைத்து ஓவியத்திலும், கவிதையிலும் எழுத்துக்களின் இசையொன்றை வெளிக்கொணர அவர் பயன்படுத்தியதுதான் லெட்டரிஸம் (Letterism) எனும் உத்தி. இந்த முயற்சி பிரெஞ்சு மொழிக் கவிஞர் போடோலெய்ர் (Baudelaire) தமது கவிதைப் படைப்பில் பயன்படுத்தியதிலிருந்து தொடங்கியது. நீண்ட விவரணைகளை அவர் தமது கவிதைகளில் வெகுவாகக் குறுக்கியிருந்தார். பின்னர் கவிஞர் ரிம்பார்டு (Rimbard) அந்த உத்தியிலிருந்து நகர்ந்து கவிதைகளை வெறும் எழுத்தும் வரியுமாக்கினார். கவிஞர் மல்லார்ம் (Mallarme) சொற்களை அவற்றின் பொருள் நீக்கிய இடைவெளிகள் கொண்ட வெறும் ஓசையாக்கினார். 'டாடா' இயக்கமோ சொல்லை முற்றிலுமாக அழித்தது. இஸிடோர் இசோ அங்கிருந்து ஒரு புதிய தொடக்கமாக 'லெட்டரிஸம்' உத்தியை அறிமுகம் செய்தார்.

'டாடா' இயக்கம் கலையைச் செதுக்கி வெறும் சொல்லாக்கியது. ஆனால் 'லெட்டரிஸ்'மோ அதை வரிவடிவமாக மீட்டெடுக்கத் தோன்றியது. அதன் காரணமாகவே இயக்கத்துக்கு இப்பெயர் என்பது

Image of Isou, from his film "Traité de bave et d'éternité" (1951).

இஸிடோர் இசோவின் விளக்கமாக இருந்தது. 'டாடா' இயக்கம் கலையை அறிவுக்குப் பொருத்தமற்ற தோற்றமாக மக்களுக்கு மாற்றிக்கொடுத்தது. ஆனால், 'லெட்டரிஸம்' அதை எளிமைப்படுத்தி மக்களிடம் கொண்டு செல்லும் வழியைத் தேடியது. இக்கலை உத்தியின் எளிமையான தோற்றம் என்பது அரூபமாகவே இருந்தது என்றபோதும் ஒரு குறிக்கோளின்றி அலைந்து திரியும் சர்ரியலிஸ பாணியின் எதிர் வழியாகவே அது பயணித்தது. இரு இயக்கங்களும் 'டாடா' இயக்கத்திலிருந்துதான் கிளைத்தன என்பதில் சந்தேகமில்லை.

எந்தக் கலையும் இரு பகுதிகளை உள்ளடக்கியது. ஒன்று, இணைத்தல் அல்லது கூட்டுதல். மற்றது பிரித்தல் அல்லது கழித்தல். இதில் இணைந்த கலைஞர்கள் படைப்பை எளிமைப்படுத்துதல் எனும் வகையில் இசை, ஓவியம், சிற்பம் போன்றவற்றில் புதிய உத்திகளைப் புகுத்தி, நவீனப் படைப்புகளை அறிமுகப்படுத்தினர். கவிதையில் இடைவெளிகளைப் புகுத்தி வரி வடிவங்களை நீக்கி புதிய வடிவம் கொண்ட கவிதை படைப்பது என்று இப்பாணி வளர்ந்தது. அக்கவிதைகள் குழுவாகப் பாடப்பட்டன (Choral Groups). பின்னர், இப்படைப்புத் தளம் திரைப்படத் துறையிலும் நுழைந்தது. இஸிடோர் இசோவின் 'வெனம் அண்டு எடர்னிடி' (Venom and Eternity) எனும் திரைப்படம் 1952ல் கேன்ஸ் விழா (Cannes Festival என்பது பிரான்ஸ் நாட்டில் கேன்ஸ் நகரில் நிகழும் பன்னாட்டுத் திரைப்பட விழா) வில் திரையிடப்பட்டுப் புதுமையான அணுகுதலுக்கான விருதையும் பெற்றது. இப்பாணியைப் பின்பற்றின குழுவின் இயக்கத்தில் பிளவு ஏற்பட்டு புதிய குழுக்கள் தன்னிச்சையாகச் செயல்படத்

தொடங்கின. அவை பின்வந்த ஆண்டுகளில் காட்சி சார்ந்த படைப்புகளை உருவாக்கின. 'அல்ட்ரா லெட்டரிஸ்ட்ஸ்' (Ulatra Letterists) போன்ற சிதறிப்போன, அல்லது ஒதுக்கப்பட்ட, முனை உடைந்த குழுக்கள் அரசியல் சார்ந்த குழுக்களாக முதலில் 1952ல் 'த லெட்டரிஸ்ட் இன்டெர்நேஷனல்' (The Letterist International) என்றும், பின்னர் (1957—72) 'சிட்சுவேஷனிஸம்' (Situationism) என்றும் தோற்றம் கொண்டன.

இவ்வியக்கம் இன்றளவும் நுணுக்கம் கூடிய 'ஹைபர்·பர் கிரா·பிகல்' (Hypergraphical) ஓவியங்களைப் படைப்பதில் இயங்கி வருகிறது.

# 20. பார்வையாளர்களை இட்டுச் செல்லும்

பன்னாட்டு சூழ்நிலைவாதிகளின் புதிய வழி
The Situationist International

பன்னாட்டுச் சூழ்நிலைவாதம் எனும் சிந்தனை 1956ல் 'விடுதலைக் கலைஞர்கள்' எனும் பெயரில் இத்தாலியிலுள்ள ஆல்பா (Alba) நகரில் கூடிய விழாவில் (First World Congress Of Liberated Artists) தோற்றம் கண்டது. அது ஐம்பதுகளில் குழப்பமான கொள்கைகளுடன் இயங்கிய பல்வேறு குழுக்களிலிருந்து பங்கேற்ற கலைஞர்களின் கூட்டம். அதில் 'கோப்ரா' ('COBRA' சர்ரியலிஸ சிந்தனைக்கு எதிரான பெல்ஜிய நாட்டுக் குழு) 'பஹஸ்' சிந்தனைக்கு எதிரான 'அன் ஏன்டி-மாக்ஸ் பில் குழு' (An anty-max bill Group) போன்றவை அடங்கியிருந்தன. அதில் 'லெட்டரிஸ்ட் இன்டெர்நேஷனல்' (Letterist International) சார்ந்த கலைஞர்களும் இருந்தனர்.

மேல்தட்டு நாகரிகம், முதலாளித்துவம் சார்ந்த சமுதாய அமைப்புகளுக்கு எதிர்ப்புக்குரல் எழுப்பும் விதத்தில் இந்த ஓவியர்கள் இயங்கினார்கள். இவ்வகை வாழ்க்கை முறை மக்களைத் திசை திருப்பி, அவர்களுக்குக் கலை பற்றிய சரியான பார்வையை அளிக்கும் என இந்த ஓவியர்களின் குழு கருதியது. ஆகவே புரட்சிகரமாகத் திட்டமிட்டு, கலைப்படைப்புகளைப் புதிய கோணத்தில் மக்களிடம் எடுத்துச்சென்றனர். இந்த அணுகுமுறை பழைய வழி, மரபு, சிந்தனை ஆகியவற்றை ஒதுக்குவதாகவும் அவைகளை மறு ஆய்வுக்கு உட்படுத்திக் கேள்விகள் கேட்பதாகவும் அமைந்தது.

இடைவிடாத மாற்றங்களும், புரட்சி சார்ந்த புதுமைகளும் நிகழும் உலகத்தைக் காட்சிப்படுத்தும் விதமாகச் சிந்தித்த கூட்டம் அதற்கு இருவிதக் கருவிகளை முன்வைத்தது. ஒன்று, பழைய கலையம்சம் கொண்ட உத்தியைத் திருடுவது. மற்றது, நகரச் சூழலின் மயக்க நிலையைக் கலைஞன் அணுகிப் புரிந்துகொள்வது. ஆனால், அறுபதுகளில் அவர்களது சிந்தனை நிறம் மங்கி ஒரு குழப்ப நிலையை அடைந்துவிட்டது. அதன் விளைவாகத் தோன்றிய கருத்து வேறுபாடுகள் இயக்கத்தில் பிளவுகளைத் தோற்றுவித்தது. குழுவினை வழி நடத்துபவராகக் கருதப்பட்ட 'கை டுபோர்டு' (Guy Dubord) என்பவரைச் சுற்றி ஒரு சிறுகூட்டம் இயங்கியதுதான் அதன் உயிர்ப்பாக இருந்தது. எப்போதாவது மெழுகில் படி எடுக்கப்பட்ட கைப்பிரதிகளின் நடமாட்டம் குழு இயங்குவதான பிரமையைத் தோற்றுவித்தது.

1966ல் தமது சக மாணவரிடம் கொண்ட சலிப்பால் ஐந்து பேர் கொண்ட மாணவர்க் குழு உறுப்பினர் 'ஸ்ர்ராஸ்ப்ரூக்' (Strasbourg) பல்கலைக்கழகத்தில் நடைபெற்ற மாணவர் அரசாங்க அமைப்புத் தேர்தலில் வெற்றிபெற்று உறுப்பினரானார்கள். அங்கு நிகழ்ந்த, பின்பற்றப்பட்ட நடைமுறைகளைக் கண்டு உள்ளம் வெதும்பி 'சிட்சுவேஷனிஸ்ட் இன்டர்நேஷனல்' இயக்கத்துடன் கடிதம் மூலம் தொடர்புகொண்டனர். தங்களைச் சுற்றிக் காணப்பட்ட புதுமையற்ற அற்பமான சிந்தனைத் தேக்கத்தை எவ்வாறு அப்புறப்படுத்துவது என்று அதில் வினவியிருந்தனர். பலமுறை கடிதத் தொடர்பு கொண்டபின், இயக்கத்திடமிருந்து வந்த கடிதத்தில் பல்கலைக்கழகத்தில் உள்ள உண்மை நிலையைப் பற்றி வெளிப்படையாக விவாதித்துக் கட்டுரை ஒன்றை எழுதுமாறு யோசனை கூறப்பட்டிருந்தது. மாணவர்களால் அதைச் செயலாற்ற இயலாததால் SI குழுவைச் சேர்ந்த 'முஸ்டபா கயாடி' (Mustapha Khayati) என்பவரே 'மாணவப் பருவத்தில் ஏழ்மை' (On Poverty Of the Student Life) எனும் தலைப்பில் ஒரு கட்டுரை எழுதினார். கடுஞ்சொற்களாலான, அங்கதம் கூடிய அந்த ஆய்வுக் கட்டுரை, மாணவரிடையே நிலவிய வறுமை, கோட்பாடுகள், சூழல் சார்ந்த சிந்தனைகள் போன்றவற்றைப் பல்கலைக்கழகம் எப்படிப் புறக்கணிக்கிறது என்பதைப் பற்றி விரிவாகப் பேசியது. இருபத்து எட்டுப் பக்கங்களைக் கொண்ட நீண்ட கட்டுரை அது. அங்குப் பணி செய்த ஆசிரியர்கள், அரசு, சர்ச் என்று அனைவரையும் சாடுவதாக அது இருந்தது. அதன் பயனாக, பல்கலைக்கழகம் அந்த மாணவர்களை உறுப்பினர் பொறுப்பிலிருந்து உடனடியாக நீக்கியது.

இந்நிகழ்வின் தொடர் அலைகளாய் ஆங்காங்கே நிகழ்ந்த தாக்கங்களின் பலன், 1968ல் பாரிஸில் வேலை நிறுத்தத்தில்

வந்து முடிந்தது. மாணவர்கள், தொழிலாளர்கள் இணைந்து மேற்கொண்ட, பல நாட்கள் தொடர்ந்த கடையடைப்பு, வேலை நிறுத்தப் போராட்டமான அது இரண்டாம் உலகப்போருக்குப் பின் அரசு எதிர்கொண்ட மிகச் சிக்கலான பிரச்சினையாக இன்றளவும் கருதப்படுகிறது. அப்போதிலிருந்து ஒரு புதிய சிந்தனை பாரிஸ் நகரில் எழுந்தது. அமெரிக்காவில் தோன்றிப் பரவிய 'பங்க்' (Punk) சிந்தனாவாதிகளுடன் IS இயக்கத்தினருக்கு ஏற்பட்ட தொடர்பால் எதிர் கலாசாரச் செயல்பாடு தீவிரமடைந்தது. இதில் என்ன வினோதமென்றால், இந்த இயக்க உறுப்பினர் பெரும்பொழுது ஏதேனும் ஒரு மதுக்கடையில் அமர்ந்தவாறு தங்களைச் சுற்றி நிகழ்ந்தவற்றைக் கவனமாகப் பார்த்த வண்ணம் பொழுதைக் கழித்தனர்.

பின் வந்த ஆண்டுகளில் அவர்களின் சிந்தனையை வெளிப்படுத்திய சுற்றறிக்கைகளும், அவர்கள் செயல்பட்ட நிகழ்வுகளின் மீள் காட்சிகளும் (Retrospectives) பல மொழிகளில் பதிப்பிக்கப்பட்டு இன்றைய தலைமுறையினருக்கும் வெளிச்சமிட்டுக் காட்டுகிறது. இயக்கத்துக்கான வலைத் தளம் ஒன்றும் இயங்குகிறது.

## 21. நிராகரித்தலிலிருந்து உதித்த கவித்துவம்

'நியூ ரியலிஸம்'

New Realism

மிலன் நகரில் மே மாதம் 1960ல் 'அபொலினைர்' (Apollinaire) கலைக்கூடத்தில் ஒரு ஓவியக்காட்சி நடைபெற்றது. பல புகழ்பெற்ற கலைஞர்களின் படைப்புகள் அங்குக் காட்சிப்படுத்தப்பட்டிருந்தன. கலை விமர்சகர் 'பியெர் ரெஸ்டனி' (Pierre Restany), ஓவியர் 'வெஸ் க்ளெயின்' (Yves Klein) ஆகிய இருவரும் இதனை முன் நின்று நடத்தினர். அப்போதுதான் 'நியூ ரியலிஸம்' (New Realism) எனும் பெயருடன் ஒரு புதிய குழு தொடங்கியது. ஏப்ரல் 1960ல் 'பியெர் ரெஸ்டனி' இந்தக் குழுவின் சிந்தனைக் கோட்பாடு பற்றி ஓர் அறிக்கையை வெளியிட்டார். அது, 'புதிய விழிப்புணர்வின் ஒழுங்குமுறை அறிவிப்பு' (Constitutive Declaration Of New Realism) என்று தலைப்பிடப்பட்டது. 'புதிய தத்ரூபம் - உண்மையைக் கண்டடையும் புதிய உத்திகள்' என்ற விளக்கம் கொண்டது அது. ஓவியர் 'வெஸ் க்ளெயின்' படைப்புக் கூடத்தில் 27 அக்டோபர் 1960ல் குழுவில் இணைந்த ஒன்பது படைப்பாளிகளின் கையொப்பத்துடன் அது உறுதி செய்யப்பட்டது. பின்வந்த ஆண்டுகளில் மேலும் சில ஓவியர்கள் குழுவில் இணைந்தனர்.

குழுவுக்குப் பெயர் தேர்ந்தெடுப்பதில் கருத்து வேற்றுமை ஏற்பட்டது. ஓவியர் 'வெஸ் க்ளெயின்' அது 'நுவோ ரியலிஸம்' ('Nouveaux Re`alisme') என்று அழைக்கப்படுவதை விரும்பவில்லை. மாறாக, 'இன்றைய தத்ரூபம்' (Today's Realism) எனும் பெயர்தான் பொருத்தமாக இருக்குமென வாதிட்டார். 17 மே 10

ஜூன் 1961ல் வடிவமைக்கப்பட்டக் குழுவின் இரண்டாவது அறிக்கையில் '40* Above Dada' என்று பெயர் மாற்றம் நிகழ்ந்தது. அதே சமயம் மேலும் ஆறு ஓவியர்கள் குழுவில் உறுப்பினராக இணைந்தனர்.

குழுவின் முதல் ஓவியக்காட்சி நவம்பர் 1960ல் 'நூவோ ரியலிஸ்ட்' (Nouveaux Realistes) எனும் தலைப்பில் பாரிஸ் நகரில் 'தவன் கார்டு' கலை விழாவில் 'Festival d`avant-guard' காட்சிப்படுத்தப்பட்டது. அதனைத் தொடர்ந்து 1962ல் நியூயார்க் நகரிலும், 1963ல் இத்தாலியில் 'ஸான் மரினோ' (San Marino) நகரில் நிகழ்ந்த 'பியன்னேல்' (Biennale) கலை விழாவிலும் குழுவின் ஓவியப் படைப்புகள் காட்சிப்படுத்தப்பட்டன.

குழுவின் சிந்தனைக் கோட்பாடு நியூயார்க் நகரில் தோன்றிப் பரவிய 'பாப் ஆர்ட்' (Pop Art) எனும் பாணியுடன் ஒப்பிடப்பட்டது. அதிலிருந்து பெற்ற பாதிப்புதான் பிரான்ஸ் நாட்டில் இதன் தோற்றம் எனும் கலை வல்லுநர்களும் உண்டு. 1960களில் தோன்றி இயங்கிய 'ப்ளாக்ஸ்' (Flaxus) போன்ற பல குழுக்களைப்போல் எழுத்தாளர், ஓவியர், இசைக் கலைஞர் ஏனையோரின் பரிசோதனை கூடிய புதிய உத்திகளைக் கொண்ட இயக்கங்கள் அப்போது பலராலும் தொடங்கப்பட்டன. ஆனால், இக்குழுவின் சிந்தனைப் போக்கு என்பது தாதா இயக்கத்துடன்தான் பொருந்தி இருந்தது.

இக்கலைஞர்கள் உலகை ஒரு பயன்பாட்டுப் பொருளாகவே நோக்கினர். அதிலிருந்து தமக்குத் தேவையான பகுதியைத் தேர்ந்தெடுத்து அவற்றைத் தமது படைப்புகளில் பொருத்தி ஓவியங்கள் தீட்டினர். வாழ்க்கை, கலை இரண்டையும் அருகருகே கொண்டு வரும் முயற்சிதான் அது. தங்களுக்குள் இருக்கும் தாம் சார்ந்த சிந்தனைகளை மீறி 'ஒன்றிணைந்த சிந்தனை' எனும் குறிக்கோளை முன் நிறுத்தி வேற்றுமைகளிடையே ஒற்றுமை என்பதாக இயங்கினர். கலை விமர்சகர் 'பியேர் ரெஸ்டனி' இதை, 'விளம்பரம், தொழில், நகர வாழ்க்கை ஆகியவற்றின் கவித்துவம் கூடிய மீள் சுழற்சி' என்றார். இக்காரணத்தால் அவர்களின் படைப்பு சார்ந்த கரு என்பது பொதுவானதாகவே இருந்தது.

'அரூப' படைப்புப் பாணிக்கு மாற்றாக அக்குழு 'தத்ரூப' பாணியை முன்னிறுத்திப் படைத்தது. ஆனாலும், மிகுந்த எச்சரிக்கையுடன் 'உருவம் சார்ந்த ஓவிய உத்தி' எனும் பொறியில் விழாமல் விலகிக்கொண்டது. அதன் கருப்பொருள் கொச்சைப்படுத்தப்பட்ட தொழிலாளர் வர்க்கம் சார்ந்து என்றும், ஸ்டாலினுடைய சிந்தனை தாக்கம் கொண்டது என்றும் அதற்கு விளக்கம் கொடுத்து, அதிலிருந்து ஒதுங்கியது.

தங்கள் காலத்து வாழ்க்கை சார்ந்த உண்மைகளை எளிய, வெளிப்படையான பொருள்களைப் பயன்படுத்திப் படைப்புகள் தீட்டியது. 'கொலாஜ்' எனும் உத்திக்கு எதிரான 'டி கொலாஜ்' பாணியைத் தோற்றுவித்தவர்கள் அவர்கள். சுவரொட்டிகளைச் சிதைத்துப் பின் மீண்டும் அவற்றுக்கு மாற்றுருவம் கொடுத்துக் காட்சிப்படுத்தியதில் 'ஃப்ரான்குவா டுஃப்பெர்ன்' (Francois Dufrene), 'ஷாக் வியகில்' (Jacque Villegle), 'மிம்மோ ரோடெலா' (Mimmo Rotella), 'ரெமான் ஹெயின்ஸ்' (Raymond Hains) ஆகியோர் சிறந்து விளங்கினர். ஒரே படைப்பைப் பலர் ஒன்றிணைந்து படைப்பதும் தொடர்ந்து நிகழ்ந்தது. அவற்றில் யாருடைய பெயரும் இடம் பெற்றிருக்கவில்லை. அவ்விதம் அடையாளமற்று காட்சிப் படுத்துவதையே குழு விரும்பியது. ஓவியர் 'வெஸ் க்ளெயின்' காலமான பின்னர், குழு ஒற்றுமை என்பது குறையத் தொடங்கி 1970ல் குழு முற்றிலுமாகக் கலைக்கப்பட்டது.

## 22. Figuration Libre (Free Style)–1980s

*1980ல்* பாரிஸில் 'Robert Combas' தமது ஓவிய நண்பர்கள் மூவருடன் இணைந்து ஒரு புதிய ஓவியக் குழுவைத் தொடங்கினார். அதற்கு 'Figuration Libre' எனும் பெயரை 'Ben Vautier' எனும் ஓவியர் தேர்ந்தெடுத்தார். இவர் Fluxus பாணி ஓவியர். 1982-85 களுக்கு இடையில் இக்கலைஞர்கள் அமெரிக்க சக கலைஞர்களுடன் இணைந்து நியூயார்க், இலண்டன், பாரிஸ், பிட்ஸ்பர்க் நகரங்களில் ஓவியக் காட்சிகளை நிகழ்த்தினர்.

இந்தப் படைப்புச் சிந்தனை, அமெரிக்காவில் 'Bad Painting' என்றும், ஐரோப்பாவில் 'Neo-Expressionism' என்றும், ஜெர்மனியில் 'Junge Wilde' என்றும், இத்தாலியில் 'Transvanguardia' என்றும் நிகழ்ந்த கலை சோதனைகளுக்கு இணையானது. இக்குழுவினரின் படைப்புகளில் எந்தவிதக் குறிக்கோளும் இருக்கவில்லை. யாதொரு சிந்தனை சார்ந்தும் இல்லாத, எந்தவொரு பாணியையும் பின்பற்றாத உதிரிகளாகவே அவர்களின் கலைக்குழு இயங்கியது.

ருஷ்யாவில் ஓவிய/கலை நிகழ்வுகள்

ருஷ்யாவில் ஓவிய/கலை நிகழ்வுகளென்பது 16/17ம் நூற்றாண்டுகளிலிருந்து வெளிச்சத்திற்கு வருகின்றன. அவை

1. ஸ்ரோகனோவ் பாணி (Stroganov School) (16th/17th Century)
2. பெரெட்விஷ்னிகி (Peredvizhniki) 1870
3. அப்ராம்ட்சிவோ காலனி (Abramtsevo Coliny) 1870s

4. சிம்பொலிசம் (Symbolism) 1890
5. மிர் இஸ்குஸ்ட்வா (Mir Iskusstva) 1898
6. ராயோனிஸம் (Rayonism {Cubo-Futurism}) 1913
7. சூப்பர்மாடிஸம் (Supermatism) 1913
8. கன்ஸ்ட்ரக்டிவிஸ்ட் ஆர்ட் (Constructivist Art) 1914
9. சோஷியலிஸ்ட் ரியலிஸம் (Socialist Realism) 1917
10. யுனோவி (Unovis) 1919-1926
11. சோவியத் நான்-கன்·போர்மிஸ்ட் ஆர்ட்
    (Soviet Non-conformist Art) 1953-1986
12. சோவியத் ஆர்ட் (Soviet Art) ஒரு பார்வை 1917-1991

ஸ்ரோகனோவ் பாணி

Stroganov School - 16th/17th Century

செல்வந்தர்களான 'ஸ்ரோகனோவ்' (Stroganov) குடும்பத்தினரின் தொழில் வர்த்தகம். 16,17ம் நூற்றாண்டின் இறுதிப் பகுதியில் அக்குடும்பத்தினர் கலைப் பொருட்களை மிகுந்த ஆர்வத்துடன் விலை கொடுத்து வாங்கிச் சேமித்தனர். அப்போதைய 'குறியீட்டு ஓவியங்கள்' (Icon-Painting) என்று சொல்லப்பட்ட ஓவியங்களை அவர்கள் பெருமளவில் தமது இல்லத்தில் வாங்கிச் சேர்த்ததால் அந்தவழி ஓவியப்பாணிக்கு 'ஸ்ரோகனோவ் பாணி' (Stroganov School) எனும் பெயர் வந்தது.

The Stroganov icons are characterized by unusually fine, meticulous brushwork and mild, sandy colours. Icon Desert Angel John the Forerunner (ИоаннПредтечаангел)

அந்த ஓவியங்கள் அக்கறை மிகுந்த, நேர்த்தி கூடிய தூரிகைக் கையாளலும், கண்களை உறுத்தாத இதமான வண்ணங்களும் கொண்டவை. அவற்றின் அடிப்படை வண்ணக் கட்டமைப்பு மண்ணின் நிறம் (Sandy colour) சார்ந்ததாக இருந்தது. அவை அளவில் மிகவும் சிறியதாகவும், தங்க, வெள்ளி நிறங்களுடனும், திடமாகப் பூசப்பட்ட வண்ணங்கள் கொண்டதாகவும், மிக நுணுக்கமான விவரணைகளை உள்ளடக்கியதாகவும் அமைந்திருந்தன. அவற்றில் உருவங்கள் அமைந்த விதம் நளினம் கூடியதாக இருந்தது. உருவங்களின் உடைகளில் செல்வச்செழிப்பு வெளிப்பட்டது. சிக்கல்கள் கொண்ட அமானுஷ்ய நிலக்காட்சிகள் அவற்றின் பின்புலமாக இருந்தன.

ஆனால் அந்த ஓவியங்களைத் தீட்டிய பல ஓவியர்கள் இந்தப் பாணி வழியில் வந்தவர்கள் அல்ல. அவர்கள் மன்னன் 'ழார்' (Tzar) அரசவையில் குறியீட்டு ஓவியங்களைப் படைத்தார்கள். தமது ஓவியங்களின் பின்புறம் 'Stroganov' (ஸ்ரோகனோவ்) எனும் சொல்லை எழுதி வைத்தனர். பின்னாளில் அது இப்பெயர்கொண்ட ஓவியப் பாணியாக வரலாற்றில் இடம்பெற்றது.

பெரெட்விஷ்னிகி

Peredvizhniki -1870

ருஷ்யாவில் செயின்ட் பீட்டர்ஸ்பர்க் (St.Petersburg) நகரில் அரசுக் கலை மையமான 'செயின்ட் பீட்டர்ஸ்பர்க் அகாதெமி ஆஃப் ஆர்ட்ஸ்' (St.Petersburg Academy of Arts) பின்பற்றிய கல்விமுறை மிகவும் சலிப்பூட்டுவதாகவும், காலாவதியாகி விட்டதாகவும்

Description du Sacre et du Couronnement de... Alexandre III et l'Imperatrice Marie Féodorovna en l'année 1883.

கூறி, ஓவிய நண்பர்களின் வட்டம் அதை விமர்சித்தும், புதிய கலைவழிகளைத் தேடியும் 1870ல் பெரெட்விஷ்னிகி (Peredvizhniki) எனும் ஓர் அமைப்பைத் தோற்றுவித்தது. 'சுற்றி அலைபவர்' (ஆங்கிலத்தில் The Wanderers) என்று பொருள்படும் அது. 'இவான் க்ராம்ஸ்கோய்' (Ivan Kramskoy), 'மாயா சூடோவ்' (G.G. Mayasoedov), 'நிகோலே ஜி' (Nikolay ge), 'வாசிலி ஓயெரோவ்' (Vasily Oerov) ஆகியோரின் கூட்டு முயற்சியால் ருஷ்யாவில் கலைஞர்களின் கூட்டுறவுச் சங்கம் (Artist's Co-opperative Society) அப்போதுதான் உருக்கொண்டது. அதன் தலைமைப் பொறுப்பில் ஓவியர் இவான் க்ராம்ஸ்கோய் சங்கத்தை வழிநடத்திச் சென்றார்.

சங்கத்தின் வளர்ச்சிக் காலமான 1870-90களில் ஓவியர்கள் சுதந்திரமான யதார்த்தத்தை நோக்கி நகர்ந்தனர். முன்னர் வண்ணம் தீட்டும் முறையில் பின்பற்றப்பட்டு வந்த ஆழ்ந்த தன்மையை (Dark palette) கைவிட்டுவிட்டு ஒளியை ஒளிரும் வண்ணங்களைத் (Lighter palette) தேர்ந்தெடுத்தனர். ஓவியர்கள் மக்களின் இயல்பு வாழ்க்கையை உள்ளவாறே தமது ஓவியங்களின் கருப்பொருளாக்கினர். அவற்றில் ஏழ்மை மட்டுமின்றிக் கிராமிய எழிலும் இருந்தது. மனிதர்கள் துயரத்தால் வாடுவது மட்டுமின்றி, அவற்றை எதிர்கொள்ளும் மனவலிமையும் இடம்பெற்றது. அரசின் வரம்பற்ற அதிகாரம்கொண்ட ஆட்சிக்கு எதிரான, அடிமைத் தளையினின்றும் விடுதலை பெற நிகழ்த்திய புரட்சி போன்றவை ஓவியங்களில் பதிவு செய்யப்பட்டன. அத்துடன், நகர்ப்புறம் சார்ந்த ஏழை மக்களின் வாழ்க்கை அவலங்களையும் அவர்கள் ஓவியமாக்கினார்கள்.

நாட்டின் ஏறக்குறைய அனைத்துக் கலை இயக்கங்களும் சங்கத்துடன் இணைக்கப்பட்டன. யுக்ரேன் (Ukraine), லாட்வியா (Latvia), அர்மேனியா (Armenia) பகுதி ஓவியர்களும் இயக்கத்தில் இணைந்தனர். சங்கத்தின் வளர்ச்சியும், விரிவாக்கமும் ஆட்சிக்குத் தலைவலி கொடுத்ததால், அதை ஒடுக்கவும் அடக்கவும் ஆட்சியாளர்கள் எடுத்த முயற்சிகள் பலனளிக்கவில்லை. எனவே, சங்கத்தை அரவணைத்துக்கொண்டு அரசின் கலை அமைப்பை வலுப்படுத்த முன் வந்தனர். கலைப்பள்ளியின் பாடத் திட்டமிடுதலிலும் அது இடம்பெற்றது. பிந்தைய ஆண்டுகளில் இச்சங்கம் ருஷ்யத் தொழிலாளர் புரட்சி இயக்கத்துக்கு ஊக்கமும் வலிமையும் கொடுத்தது. 1871 / 1923 களுக்கு இடையில் சங்கம் நாற்பத்து எட்டுப் பயணக்காட்சிகளை (Mobile Shows) நிகழ்த்தியது.

இருபதாம் நூற்றாண்டின் தொடக்கத்தில் 'இயல்பு வாழ்க்கையை முன்னிறுத்தும் இயக்கம்' எனும் அடையாளத்தை அது மெல்ல இழக்கத்தொடங்கியது. 1898 'லேயேமிர் இஸ்குஸ்ட்வா' (Mir Iskuss-

tiva) இயக்கம் இதைப் பின்னுக்குத் தள்ளிக்கொண்டு நவீனச் சிந்தனைகளுடன் வளரத்தொடங்கிவிட்டது. பெரெட்விஷ்னிகியின் 48 வதும் கடைசியுமான ஓவியக்காட்சி 1923ல் நடந்தது. பல ஓவியர்கள் சங்கத்திலிருந்து விலகி 'புரட்சி ருஷ்யாவின் ஓவியர் குழு' (Association of Artists in Revolutionary Russia)வில் தம்மை இணைத்துக்கொண்டனர். மக்களுக்கான, அரசின் சிந்தனைகளை மக்களிடம் எடுத்துச்செல்லும் ஓவியங்களைப் படைப்பதில் உண்மையான ஆர்வத்துடன் ஈடுபட்டனர்.

## அப்ராம்ட்சிவோ காலனி

### Abramtsevo COLONY - 1870s

'அப்ராம்ட்சிவோ காலனி' என்பது மாஸ்கோ நகரின் வடப்புறத்தில் அமைந்திருக்கும் ஒரு பண்ணை. 19ம் நூற்றாண்டில் ருஷ்ய கலை சார்ந்த மரபை முன்னிறுத்தி மேலை (ஐரோப்பிய) நாட்டுப் பாதிப்பை ஒதுக்கிய இயக்கத்தின் மையமாக அது இயங்கியது.

தொடக்கத்தில் எழுத்தாளர் 'செர்கி அக்ஸகோவ்' (Sergei Aksakov) அதன் சொந்தக்காரராகஇருந்தார். அப்போது பல எழுத்தாளர்களும், ஓவியர்களும் அங்கு வருகை தந்தனர். அவர்களிடையில் ருஷ்ய கலையியலை மேலைநாட்டுப் பாதிப்புகளினின்றும் மீட்டெடுத்துப் பாதுகாப்பது, வளர்ப்பது என்பது பற்றின கருத்துப் பரிமாறல் நிகழ்ந்தது. 1870ல் 'செர்கி அக்ஸகோவ்' மரணமடைந்தார். பதினொரு ஆண்டுகளுக்குப்பின் அந்தப் பண்ணையை 'சாவ்ரா மமோன்டோவ்' (Savra Mamontov) என்பவர் வாங்கினார். அவர் கலைகளில் ஆர்வம் கொண்ட செல்வம் மிகுந்த தொழிலதிபர். அவரது ஆதரவில் ருஷ்ய கிராமியக் கலைகள் புத்துயிர் பெற்றன. 1870-80களில் அவர் ஓவியர்களுக்கென்று பண்ணையில் ஒரு பகுதியைத் தேர்ந்தெடுத்து, அவர்கள் அங்குத் தங்கி ஓவியங்கள் படைக்கவும், ருஷ்யக் கலைக்குப் புத்துயிர் கொடுக்கவும் வசதிகள் செய்துகொடுத்தார். கலையும், கைவினையும் அங்கு ஒருங்கிணைந்து வளரத்தொடங்கின. அது, இங்கிலாந்தில் நிகழ்ந்த கலை கைவினை சார்ந்த எழுச்சி (Arts and Crafts Movement) உடன் ஒப்பிடத்தக்கது. அங்குப் பல தொழிற்கூடங்கள் நிர்மாணிக்கப்பட்டு, கைவினைக் கலைகள், பீங்கான் பண்டங்கள் உருவாக்கல், பட்டு நெசவு போன்றவற்றில் ருஷ்யாவின் தொன்மையான கருப்பொருள்களும், கற்பனையும் இடம்பெற்றன.

ஓவியர்கள் 'வாஸ்லி பொலனோவ்' (Vasily Polenov), 'விக்டர் வாஸ்னெட்சோவ்' (Viktor Vasnetsov) இருவரும் இணைந்து ஒரு கூட்டுறவு மனோபாவத்துடன் எளிமையும், கலை நேர்த்தியும் கூடிய கிறிஸ்துவ ஆலயம் ஒன்றை அங்குக் கட்ட வரைபடம்

தயாரித்தனர். அதில், சுவர் ஓவியங்களும், உத்தரத்திலிருந்து தொங்கிய பொம்மைகளும், குழுப்பாடகர்கள் அமரும் மேடை அமைப்பும் காண்போரைப் பெரிதும் கவர்ந்தன. இருபதாம் நூற்றாண்டின் தொடக்கத்தில் அங்கு நாடகங்களும், ருஷ்ய நாட்டுப்புறக் கற்பனைகளை அடிப்படையாகக் கொண்ட நிகழ்வுகளும் இடம்பெற்றன. அவற்றுக்கான அரங்கத்தில் சிறந்த ஓவியர்களின் படைப்புகள் அமைந்தன.

Polenov's celebrated painting of a traditional Russian courtyard (1878)

இன்று, அந்தப் பண்ணை நிலம் அரசின் பராமரிப்பில் ஒரு சுற்றுலாத் தலமாகத் திகழ்கிறது. அன்று ஓவியர்கள் படைத்த படைப்புகள் கலைக் கூடத்தில் காட்சிப்படுத்தப்பட்டுள்ளன.

சிம்பொலிசம்

## Symbolism

19ம் நூற்றாண்டுகளின் முடிவுகளிலும், 20ம் நூற்றாண்டின் தொடக்கத்திலும் சிம்பொலிசம் (Symbolism) ருஷ்யாவில் அறிவு சார்ந்தும், ஓவிய இயக்கமாகவும் வளர்ந்தது. குறிப்பாக இலக்கியத்தில் கவிதை அதன் தாக்கத்தில் பெரும் மாற்றங்கொள்ளத் தொடங்கியது. இசை, நாடகம், நடனம் போன்ற கலை வடிவங்களும் அதன் முலம் நவீனமுகம் கொண்டன. ஓவிய உலகில் 'மிக்கேயில் ருபெர்' (Mikhail Vruber), 'மிக்கேயில் நெஸ்டெர்வோ' (Mikhail Nesterov), 'நிகோலஸ் ரோரிச்' (Nicholas Roerich) போன்ற ஓவியர்கள் குறிப்பிடத்தக்கவர்கள்.

Alexandre Benois, Illustration to Alexander Pushkin's The Bronze Horseman, 1904. The Russian capital was often pictured by symbolists as a depressing, nightmarish city.

மிர் இஸ்குஸ்ட்வா (Mir Iskusstva 1898)

(The World of Art)

1898ம் ஆண்டில் 'அலெக்சாண்டர் பெனோயி' (Alexandre Benois), 'டிமிட்ரி ஃபிலாசபர்' (Dmitry Filosofor), 'யூஜின் லான்ஸர்' (Eugene Lansere) போன்ற கலை மாணவர்களின் கூட்டு முயற்சியில் தோன்றியது 'மிர் இஸ்குஸ்ட்வா' (Mir Iskusstva) குழுவின் இயக்கம். செயின்ட் பீட்டர்ஸ்பர்க் (St.Petersburg) நகரில் சியெஜ்லிட்ஸ் கலைக் காட்சிக் கூடத்தில் (Stieglitz Museum of Applied Arts) ருஷ்ய, பின்லாந்து ஓவியர்கள் இணைந்து அப்போது நடத்திய ஓவியக் காட்சியே இக்குழு தோன்றுவதற்குக் காரணமாயிற்று. குழுவின் உறுப்பினர்களாக வெளிநாட்டுக் கலைஞரும் சேர்ந்தனர்.

அடுத்த ஆண்டில் குழு தனக்கென ஒரு கலை இதழையும் தொடங்கியது.

Mir iskusstwa cover 1899 by Maria Yakunchikova

'செர்கி டயாஜில்வ்' (Sergei Diaghilve) அதன் ஆசிரியராக இயங்கினார். காண்போரைச் சலிப்படையச் செய்யும் பழைய பாணிப் படைப்புகள், தரம் குறைந்த படைப்புகள் போன்றவற்றைக் கடுமையாக விமர்சித்துக் கட்டுரைகளை ஏந்திவந்தது அந்தக் கலையிதழ். அத்துடன், நவீனக் கலை (Art Nouveau) வழியைப் பின்பற்றித் தனிக் கலைஞனின் திறமையை வெளிக்கொணர்வதும், கலையுடன் கைவினைக் கலையையும் ஒன்றிணைப்பதையும் முன்னிறுத்திப் பல கட்டுரைகளும் வந்தன.

மிர் இஸ்குஸ்ட்வா குழுவைத் தொடங்கிய ஓவியர் பெனோயி மற்றும் சக உறுப்பினர்கள் அழகியலுக்கு எதிராகத் தோன்றிய நவீனத் தொழிற்சங்கச் செயல்பாடுகளால் மிகவும் சலிப்புற்றனர். ருஷ்ய அழகியலை மீண்டும் பொலிவுறச் செய்யவேண்டும் எனும் சிந்தனையில் குழு இயங்கியது. குழுவினர்கள் 18ம் நூற்றாண்டின் கிராமியக் கலையான 'ரோகோகோ' (Rococo)வின் புகழைப் பரப்பவேண்டும் என்று முனைந்தனர். அவர்களது படைப்புகளில் முகமூடிகள், கயிற்றில் ஊசலாடும் பொம்மைகள், கனவுகள், அவற்றில் தோன்றும் தேவதைகள், அவை தொடர்பான கதைகள் (Fairy Tales), மகிழ்விக்கும் தோற்றம் கொண்ட விலங்குகள், பறவைகள், தாவரங்கள் கூடிய அலங்கார உருவங்கள் போன்றவை, அதிக அளவில் கருப்பொருளாகத் தேர்வு செய்யப்பட்டன. காண்போரின் மன உளைச்சல்களைக் கிளறிவிடும் உணர்வுகள் சார்ந்த, படைப்புகளைக் காட்டிலும் அவ்வகைப் படைப்புகள் கலை ரசிகர்களால் விரும்பி ஏற்கப்பட்டன. ஓவியர்கள் தங்கள் ஓவியங்களில் எண்ணெய் வண்ணங்களுக்குப் பதிலாக நீர் வண்ணங்களையும் குச்சே (Gouache) வகை வண்ணத்தையும் பயன்படுத்தினர். கலை என்பது அனைவருக்குமானது எனும் முயற்சியில் அவர்கள் புத்தகங்களையும் இல்லங்களின் உட்புறங்களையும் ஓவியங்களால் நிரப்பினர். 'பாக்ஸ்ட் (Bakst), பெனோயி (Benois)' இருவரும் அரங்க அமைப்பு,திரைத் தொங்கல்கள், நாடக மாந்தரின் உடை வடிவமைப்பு போன்றவற்றில் புதுமையைப் புகுத்தி அவற்றில் பொலிவைக் கொண்டுவந்தனர்.

செவ்வியல் காலம் (Classical Period) என்றழைக்கப்பட்ட 1898-1904 களுக்கு இடையில் அந்தக்குழு ஆறு ஓவியக் காட்சிகளை நடத்தியது. அதில் ஆறாவது காட்சி, குழு உறுப்பினரில் சிலர் விலகி புதியகுழு அமைக்கும் எண்ணத்தைத் தடுத்து நிறுத்தும் முயற்சியாகவே இருந்தது. குழுவில் இருந்த மாஸ்கோ ஓவியர்கள் 1901ல் '36 ஓவியர்களின் படைப்புகள்' எனும் ஓவியக் காட்சியை நடத்தினர். 1903ல் ருஷ்ய கலைஞர்களின் சங்கம் (The Union of Russian Artist's Group) எனும் அமைப்பும் தமது குழு உறுப்பினர்களின் படைப்புகளைக் காட்சிப்படுத்தியது. மிர் இஸ்குஸ்ட்வா குழு

1904 / 1910 களுக்கு இடையே தனது தனித்துவம் இல்லாமல்தான் இயங்கியது. அதன் இடத்தை ருஷ்ய கலைஞர்களின் சங்கம் (URAG அமைப்பு) பிடித்துக்கொண்டது. 1910 வரை அரசின் ஒப்புதலுடனும், பின்னர் 1924 வரை அந்தத்தகுதி இல்லாமலும் இயங்கியது. இரண்டு குழுக்களும் பழைமை வழியை ஒதுக்குவதிலும், காட்சிகளுக்கு ஓவியங்களை நடுவர்கள் தேர்வு செய்யும் செயல்பாடில்லாத இயக்கத்தை ஆதரிப்பதிலும் ஒத்த கருத்தையே கொண்டிருந்தன. 1910ல் மாஸ்கோவில் காட்சிக்கு வைக்கப்பட்ட URAGன் தரம் குறித்தும், குழுவின் செயல்பாடுகள் குறித்தும் ஓவியர் பெனோயி 'ரெச்' (Rech) எனும் கலை இதழில் ஒரு விமர்சனக் கட்டுரை எழுதினார். மாஸ்கோ ஓவியர்கள் குழுவில் தொடர்ந்தாலும் செயின்ட் பீட்டர்ஸ்பர்க் நகர ஓவியர்கள் URAG அமைப்பிலிருந்து விலகிக்கொண்டனர்.

மிர் இஸ்குஸ்ட்வா குழு மீண்டும் உற்சாகத்துடன் இயங்கத் தொடங்கியது. இப்போது அதன் தலைவராக ஓவியர் நிகோலஸ் ரோரிச்பொறுப்பேற்றார். ஆனால், அது முன்பு போல் ஓர் இயக்கமாக இல்லாமல் ஓவியக் காட்சிகளை ஏற்பாடு செய்யும் அமைப்பாக மாறிவிட்டது என்று பலர் கருதினார்கள். 1917ல் 'ஜேக் ஆஃப் டையமெண்ட்ஸ்' (Jack of diamonds) எனும் குழுவின் உறுப்பினர் பலர் இங்கு வந்து தங்களை இணைத்துக்கொண்டனர். குழுவின் கடைசி ஓவியக்காட்சி 1927ல் பாரிஸ் நகரில் வைக்கப்பட்டது. பல உறுப்பினர்கள் குழுவிலிருந்து விலகி வேறு புதிய குழுக்களுக்குச் சென்றனர்.

ரயோனிஸம்

Rayonism (Cubo-Futurism)

மிகக்குறுகிய காலமே (ஓர் ஆண்டுதான்) உயிர்த்திருந்த 'ரயோனிஸம்' (Rayonism [Cubo-Futurism]) பாணி, கணவனும் மனைவியுமான 'மிச்செல் லாரியோனோவ் (Mikhail Larionov), நடாலியா கான்சரோவா (Nataliya Goncharova)' எனும் இரண்டு ஓவியர்களையே சார்ந்திருந்தது. ருஷ்யாவுக்கு மட்டுமல்லாமல், கலை உலகிற்கே அது ஒரு புதிய அணுகுமுறையாக அறிமுகமாயிற்று. 1913ல் மாஸ்கோ நகரில் 'டார்ஜெட் கலைக்காட்சி' (Target Exhibition) மூலம் பார்வையாளர்களுக்கு இது முதன்முறையாகக் காட்சிப்படுத்தப்பட்டது. 'நடப்பில் பின்பற்றப்படும் பாணி, பழைய கைவிடப்பட்ட பாணி என்று அனைத்துப் பாணி ஓவியம் படைப்பதையும் தன்னுள் ஏற்றுக்கொண்டது. ஒரு வாழ்க்கையைப்போல, பயணத்தின் தொடக்கப் புள்ளியாக அது ஓவியத்தை அமைக்கவும், ஒத்திசைவைத் தோற்றுவிக்கவும் செய்கிறது' என்று இந்தப் பணி விளக்கம் பெற்றது. தத்ரூபம்

எனும் கோட்பாட்டில் கட்டுண்டு முடங்கிக்கிடந்த ஓவியக் கலையை அதிலிருந்து விடுவித்துக் கட்டற்ற சுதந்திரக் கலையாக உலவவிடுவதுதான் அவர்கள் இருவரின் லட்சியம்.

Natalia Goncharova, Cyclist (1913), oil on canvas, 78×105 cm, State Russian Museum

1913ல் 'கழுதையின் வால்' (Donkey's Tail)*, 'டார்ஜெட்' (Target) ஓவியக் காட்சிகளின்போது வெளியிடப்பட்ட கட்டுரைகளின் தொகுப்பில் மிச்செல் லாரியோனோவ் ஒரு கையேட்டை அச்சடித்து வந்தோரிடம் வினியோகித்தார். அது, 'ரேயோனிஸ்ட் ஓவியம்' (Rayonist Painting) என்று தலைப்பிடப்பட்டிருந்தது. தாங்கள் எப்படி அந்தப் பாணியில் ஓவியங்கள் படைக்கிறோம் என்பதை விரிவாகச் சொல்லியிருந்தார் ஓவியர்.

'நான், உருவங்களைப் படங்களில் உருவகப்படுத்தப்பட்ட விதத்தில் உண்மையில் காண்பதில்லை. அது நாமாக உருவாக்கிக் கொண்டுவிட்ட தோற்றம்தான். ஒளியின் ஒரு கற்றைத் தொகுப்பு பொருளின் மீது பட்டுத் தெறித்து மீள்கிறது. நமது பார்வைக்குட்பட்ட பரப்பில் அவை தென்படுகின்றன.

உண்மையில், நாம் காண்பதை அவ்விதமே ஓவியமாக்க வேண்டுமென்றால் அந்த ஒளிக் கற்றைகளைத்தான் வண்ணம் கொண்டு கித்தானில் தீட்டவேண்டும். உருவத்தைத் தவிர அதன் அண்மையில் இருக்கக்கூடிய மற்ற உருவங்களின் ஒளிக்கற்றைகளும் நமது பார்வைப் பரப்பில் தெரியும். நாம் படைக்கத் தேர்ந்தெடுக்கும் உருவத்துடன் அவற்றையும் ஓவியமாக்கினால்தான் நாம் காண்பதை அவ்வாறே படைக்க இயலும்.

நாம் உருவங்களைப் பற்றிச் சிந்திக்காமல் ஒளிக்கற்றைக் கூட்டத்தை மட்டுமே தேர்ந்தெடுத்தால் 'அ' எனும் உருவத்துக்கும்

'ஆ' எனும் உருவத்துக்குமான இடைவெளியில் இரண்டின் ஒளிக் கற்றைகளும் கலக்கும். ஓவியன் அதைப் பிரித்தெடுத்துவிட்டு ஓவியம் படைக்கவேண்டும். பாலைவனத்தில் நமக்குத் தோன்றும் கானல்நீர் போன்ற தோற்றம் கொடுப்பதுதான் உண்மை.'

இந்தப் பாணியில் ஓவியம் படைப்பதின் அடிப்படைக் கோடுகளும் வண்ணங்களும்தான். ருஷ்யாவில் கலைப்பயணத்தில் இதை அரூப வழி படைப்புகளின் முதல் தடமாக கலை வல்லுநர்கள் கணிக்கிறார்கள்.

குறிப்பு

ஜேக் ஆஃப் டயமண்ட்ஸ்/ Jack of diamonds

'நாவ் ஆஃப் டயமண்ட்ஸ்' (Knave of Diamonds) என்றும் 'ரஷ்யன் பப்னோவி வேலெட்' (Russian Bubnovy Valet) என்றும் அறியப்பட்ட இந்தக் குழு 1909ல் மாஸ்கோ நகரில் ஓவியர்களின் ஒருங்கிணைப்பில் உருவாகியது. அடுத்த சில ஆண்டுகளுக்கு அவர்களது இயக்கம் கலையுலகை வெகுவாக ஈர்த்தது. 1910ல் அவர்களது முதல் காட்சி நடந்தது.

டாங்கிஸ் டேயில்/ Donkey's Tail *(கழுதையின் வால்)*

'Jack of diamonds' குழுவிலிருந்த பல ஓவியர்கள் இங்கும் உறுப்பினர்களாக இருந்தனர். இதனைத் தோற்றுவித்த ஓவியர் மிச்செல் லாரியோனோவ் அறிமுகப்படுத்திய ரயோனிஸம் பாணியின் பாதிப்புகொண்ட குழுவின் முதலாவதும் கடைசியுமான ஓவியக்காட்சி 1912ல் மாஸ்கோ நகரில் காட்சிப்படுத்தப்பட்டது. 1913ல் குழு உடைந்து சிதைந்துபோனது.

சூபர்மாட்டிசம் (SUPERMATISIM) 1913

வெள்ளைக் கித்தானில் வெண்மைச் சதுரம்

தொன்மையான கிராமியக் கலைகள், அரங்கம், இலக்கியம் குறிப்பாகக் கவிதை, ஓவியம் என்று பல கலைத் தளங்களில் விரைவாகப் பரவிய நவீனச் சிந்தனைத் தாக்கம் புதிய பாதையில் பயணிக்க உகந்த களமாக அப்போது 20ம் நூற்றாண்டின் தொடக்ககால ருஷ்யா அமைந்தது.

குறியீட்டு ஓவியர்களுக்குப் பின்னர் (Icon Painters) அங்கு அலுப்பூட்டும் அகாடமிக் (Academic) வழிதான் பின்பற்றப்பட்டது. வரவிருக்கும் 1817ன் புரட்சியை முன்னரே அறிந்து போலக் கலையியக்கம் செயல்பட தொடங்கியது. ஓவியர்கள் 'சாகால் (M.Chagall), சூடின் (Soutine)' இருவரும் தங்கள் கலைத்தேடலுக்கு

பிரான்ஸ் நாட்டுக்குப் பயணப்பட்டுவிட்டனர். ஒருவர் பின் ஒருவராகப் பல ஓவியர்கள் சொந்த மண்ணில் கிட்டாத புகழையும், மரியாதையையும் நாடி அண்டை நாடுகளுக்கு (குறிப்பாக பிரான்ஸ் நாடு) செல்லத்தொடங்கினர். என்றாலும், சில ஓவியர்கள் தாய்நாட்டிலேயே வாழ்ந்து தங்களைக் கலை வளர்ச்சிக்கு அர்ப்பணித்துக் கொண்டனர். அவர்களில் ஓவியர் 'காசிமிர் மாலவிச்' (Kasimir Malevich) முதன்மையாக வைத்துப் பேசத்தகுந்தவர்.

Supremus 55 (Malevich, 1916)

தொடக்கமாக அவரை க்யூபிஸம் மற்றும் பழங்குடியினரின் கலைப் பாணியுமே பாதித்தன. பின்னர் அவர் எந்த மெய்மையுடனும் தொடர்பில்லாத சதுரம், வட்டம் போன்ற அடிப்படை வடிவியல் அமைப்புகளைக் கருப்பொருளாக அறிமுகப்படுத்தி ஒரு புதிய பாணியில் தமது ஓவியங்களைப் படைத்தார். தாமே ஓர் இயக்கமாக வாழ்ந்தவர் ஓவியர் காசிமிர் மாலவிச். 1912ல் 'டாங்கிஸ் டேயில்' (Donkey's Tail), 'ப்ளூ ரெய்டர்' (Blaue Reiter) போன்ற குழுவினர்களின் ஓவியக்காட்சிகளில் அவரது படைப்புகள் இடம்பெற்று அப்போதே பரவலாக அறியப்பட்டவர்தான் ஓவியர் காசிமிர் மாலவிச். அவர் 1913ம் ஆண்டு 'சூபர்மாட்டிஸம்' (Suprematism) எனும் ஓர் இயக்கத்தைத் தொடங்கினார்.

1913ல் 'பரிதி மீதான வெற்றி' (Victory over the Sun) எனும் நாடகத்துக்கு அவர் உடைகளையும், அரங்க அமைப்பையும் வடிவமைத்தார். அரங்கின் பின்தொங்கிய திரையில் ஒரு பெரிய சதுரம் இரண்டு சமமான முக்கோணங்களாகப் பிரிக்கப்பட்டு ஒன்று கருப்பும் மற்றது வெண்மையுமாக வடிவமைக்கப்பட்டது. ஓவியர் பின்னாளில் தமக்கு ஒரு புதிய கலைவடிவம் தோன்ற இந்த நாடகம் காரணமாய் இருந்ததாகக் குறிப்பிடுகிறார்.

1915ம் ஆண்டு 0.10 என்றழைக்கப்பட்ட ஓவியக்காட்சியில் அவர் தமது தொடக்கச் சோதனை ஓவியங்களைக் காட்சிப்படுத்தினார். அவற்றில் சதுரமும், வட்டமுமே அடிப்படை உருவங்களாக இருந்தன. அவற்றில் எந்தக் கருப்பொருளும் ஓவியமாக்கப்படவில்லை. வெண்மைப் பின்புலத்தில் கருப்பு சதுரம் அமைந்த ஓவியம் காண்போரை வியக்கவைத்தது. அது 'Golden Corner' என்று கருதப்பட்ட இடத்தில் தொங்கவிடப்பட்டிருந்தது மிகப் பொருத்தமாகத்தான் இருந்தது. 'என் உள்ளத்தில் தோன்றிய இருளின் கருமையைத்தான் நான் அவ்விதம் ஓவியத்தில் வடிவமைத்தேன்' என்று 'த நான் ஆப்ஜெக்டிவ் வோல்டு' (The Non-Objective World') எனும் தமது நூலில் அவர் குறிப்பிடுகிறார். அவரைப் பாதித்த மற்றொன்று, ருஷ்ய கணிதமேதை 'P.D.Ouspensky' தமது நூலில் கூறியிருந்த 'நமது புலன்களுக்கு எட்டும் மூன்றாவது பரிணாமத்துக்கு மேலான நான்காம் பரிணாமமாகும்' (A forth dimention beyond the three, to which our ordinary senses have access) எனும் கருத்தாகும்.

1915-18 களுக்கு இடையில் அவர் படைத்த பல ஓவியங்கள் இவ்விதப் பாணியில் மிகக்குறைந்த வண்ணங்களுடன் அமைந்தன. அவற்றில் எவ்வித ஒளி பாதிப்புமற்ற இரு பரிமாண வடிவங்கள் அந்தரத்தில் மிதப்பதாகத் தோற்றமளித்தன. அந்த வடிவங்கள் யாருக்கும் எந்தச் செய்தியையும் கூறவில்லை. வேறு எதையும் படிமமாகக் குறிப்பிடவும் இல்லை. தமது சோதனையின் உச்சமாக அவர் 'வெண்மையில் வெண்மை' (White on White) ஓவியத்தைப் படைத்தார்.

குழு உறுப்பினர்கள் 1915 முதல் தொடர்ந்து சந்தித்துக் கொண்டனர். இப்பாணியின் தத்துவத்தை விரிவுபடுத்தி அறிவு சார்ந்த தளங்களிலும் கொண்டு செல்லத் தொடங்கினர். 'நடாலியா கான்சரோவா' (Natalia Goncharova) மற்றும், 'லியுபோவ் பொபோவா' (Liubov Popova) எனும் இரு பெண் ஓவியர்கள் இந்தப் பாணியில் சிறந்து விளங்கினார்கள். 1920ம் ஆண்டிலிருந்து அங்குக் கலைஞர்களின் கற்பனை சுதந்திரத்துக்கு அரசு சட்டதிட்டங்கள் கொண்டுவர முற்பட்டது. உண்மையில் அது 1918லேயே தொடங்கிவிட்டது.

## கன்ஸ்ட்ரக்டிவிஸ்ட் ஆர்ட் (CONSTRUCTIVIST ART- 1914)

### கட்டமைப்பும் இயந்திரமும்

1913ம் ஆண்டில் ஓவியர் 'விலாடிமிர் டாட்லின்' (Vladimir Tatlin) தோற்றுவித்த கட்டடக்கலை சார்ந்த புதிய உத்திதான் 'கன்ஸ்ட்ரக்டிவிஸ்ட் ஆர்ட்'. இது ருஷ்யா முழுவதும் கட்டடக்

கலையில் புதிய வடிவங்களை அறிமுகப்படுத்தி அதற்கு ஒரு புதிய தளத்தைக் கொண்டுவந்தது. இதற்கு சூபர்மாட்டிசம் (ருஷ்யா) டி ஸ்டில் (ஹாலந்து) பஹஸ் (ஜெர்மனி) ஆகிய மூன்று இயக்கங்களுமே முக்கியக் காரணங்களாயின.

கலை, சமூகச் சீரமைப்புக்கான கருவியாகப் பயன்படவேண்டும். அதை வெறும் கலைக்கானதாக மட்டும் முடக்கிவிடக்கூடாது என்பது அதன் மையக் குறிக்கோளாக விளங்கியது. அன்றைய இளைஞரின் புத்தியக்கமாக மக்களின் இயல்பு வாழ்க்கை, செயல்பாடு, ஆன்மீகம் சார்ந்த நம்பிக்கைகள் பற்றின நிலைப்பாடு போன்றவை புதுப்பிக்கப்பட்டன. இந்தப் புதிய கலை அணுகல் மக்களுக்குப் பழைய கலையமைப்பிலிருந்து விடுதலையளித்து அவர்களையும் தம்முள் இழுத்துக்கொள்ளும் முயற்சியாக நிகழ்ந்தது.

1916 களுக்குப் பின், ஓவிய, கட்டடக் கலைஞர்கள் 'நௌம் கோபோ (Naum Gobo), ஆந்தொனி பெவ்ஸ்னெ (Antoine Pevsnes)' சகோதரர்கள் அதற்கு ஒரு புதிய பார்வையைக் கொண்டு வந்து, கட்டடங்களில் அருப வடிவங்களைப் புகுத்தினர். அதில் க்யூபிஸம், ஃப்யூசரிஸம் பாணி சிலை வடிவங்களைப் படைத்தனர். ஆனாலும், அவற்றில் தொழில் புரட்சியால் அறிமுகமான இயந்திரத் தாக்கம் மிகுந்து பெரும்பாலான வடிவங்கள் புரட்சியை நினைவுறுத்தும் அரசு சார்ந்ததாகவே இருந்தன. பல ஓவியர்கள் கலை அரசியல் இரண்டையும் ஒன்றிணைத்து தீவிர ஈடுபாட்டுடன் படைத்தனர்.

Klinom Krasnim by El Lisitskiy (1920)

1920ல் 'விளாடிமிர் டாட்லின்' (Vladimir Tatlin) மூன்றாவது பன்னாட்டு நிகழ்வுக்காக அரங்கில் அமைப்பதற்கு ஒரு பெரும் சிற்பத்தைச் சோதனை முறையில் வடிவமைத்தார். அது பாரிஸ் நகரில் உள்ள ஈஃபில் கோபுரத்தை விட உயரமானது. இயந்திர அழகியல் சார்ந்த நவீன சிந்தனை கொண்டது. ஆனால் அதை நௌம் கோபோ குறை கூறி விமர்சித்தார். 'கலப்பற்ற கலை வடிவம் அல்லது மக்களுக்குப் பயன்படும் பாலங்கள், இல்லங்கள் போன்ற ஏதாவது ஒன்றைச் செய்வதுதான் சரியாக இருக்கும். இவ்விரண்டையும் கலந்து குழப்பக்கூடாது' என்பது அவர் பார்வையாக இருந்தது. அது, மாஸ்கோ குழு உடைவதற்குக் காரணமாக அமைந்துவிட்டது. நௌம் கோபோ, ஆந்தொனி பெவ்ஸ்னெ இருவரும் குழுவிலிருந்து விலகிச் செயல்படத் தொடங்கினர். தங்கள் குழுவுக்கு 'ப்ரொடக்டிவிசம்' (Productivism) எனும் புதிய பெயரைத் தேர்ந்தெடுத்துப் பயன்படுத்தத் தொடங்கினார். குழு ஓவியர்கள் வர்த்தகம் தொடர்பான பல விளம்பரங்களைப் படைத்தார்கள். தங்களை 'விளம்பரக் கட்டுமானக்காரர்கள்' ('Advertising Constructors') என்று பெருமையுடன் அழைத்துக்கொண்டனர். அந்த விளம்பரங்கள் வடிவியல் சார்ந்த உருவங்களும், காண்போரை ஈர்க்கும் விதமான வண்ண அமைப்பும், அளவில் பெரிய எழுத்துகளும் கூடியதாக இருந்தன.

விளாடிமிர் டாட்லின் தொடங்கிய கன்ஸ்ட்ரக்டிவிஸ்ட் ஆர்ட் குழுவின் வளர்ச்சிக்குப் பெரிதும் உறுதுணையாக விளங்கிய கம்யூனிஸ்ட் கட்சித் தலைவர் 'லியோன் ட்ரோஸ்கி' (Leon Trotsky) 1921களுக்குப் பின்னர் தனது ஆதரவை விலக்கிக்கொண்டார். கட்சி நாளேடான 'ப்ராவ்டா' (Pravda) கட்சிப்பணம் அந்தக் குழுவுக்காக வீணடிக்கப்படுவதாகக் குறைகூறத் தொடங்கியது. 1921ல் ருஷ்யாவில் புதிய பொருளாதாரக் கொள்கை அரசால் அறிமுகப்படுத்தப்பட்டது. நடைமுறையில் இருந்த அனைத்துக் கலை சார்ந்த வழிகளும் மக்களுக்குப் பயன் தரும் விதமாக அமையவில்லையென்று கட்சி ரீதியாக இகழப்பட்டன. கட்சியால் மக்களின் பயன்பாட்டுக்கும் அரசியல் சார்ந்த விளம்பரங்களுக்கும் ஏற்றவாறு கலைக்கொள்கை உருவாகி, சோஷியலிஸ்ட் ரியலிசம் (Socialist Realism) எனும் பெயருடன் அரசால் நடைமுறைப்படுத்தப்பட்டது. நௌம் கோபோ, ஆந்தொனி பெவ்ஸ்னெ இருவரும் நாட்டை விட்டு வெளியேறினர். நௌம் கோபோ ஐக்கிய அமெரிக்கப் பிரஜையாகி அங்கேயே காலமானார். ஆந்தொனி பெவ்ஸ்னெ பிரான்ஸ் குடிமகனாகி அங்கேயே வாழ்ந்து மறைந்தார். ஓவியர் விளாடிமிர் டாட்லின் தாய்நாட்டிலேயே தொடர்ந்து வசித்தார். அவரது மரணம் 1943ல் மாஸ்கோ நகரில் நிகழ்ந்தது.

## யுனோவி (UNOVIS 1919 - 1926)

'விடெப்ஸ்க்' (Vitebsk) கலைப்பள்ளியின் முதல்வர் பொறுப்பில் இருந்த ஓவியர் சாகால் அந்த இடத்தில் ஓவியர் 'காசிமிர் மாலவிச்'ஐ 1919ம் ஆண்டு ஜனவரி மாதத்தில் அமர்த்தினார். தொடக்கத்தில் பள்ளி மாணவர்களால் தோற்றம் கண்ட 'மால்பாஸ்னோவிஸ்' ([Molposnovis] [Young Followers of the New Art]) எனும் குழு புதிய கலைச் சிந்தனைகளையும், கோட்பாடுகளையும் தெளிவாக விளங்கிக் கொள்வதற்காக அமைக்கப்பட்டது. பின்னர் அதில் பள்ளியின் ஆசிரியர்களும் உறுப்பினர் ஆனபோது அது 'பாஸ்னோவிஸ்' (Posnovis (Followers of the new art) என்று பெயர் மாற்றம் கொண்டது. ஓவியர் காசிமிர் மாலவிச் முதல்வர் ஆனபின் அது 'யுனோவி' (Unovis) The Champions of the new art ) என்று மாற்றம் கொண்டது. ஓவியர் காசிமிர் மாலவிச் குழுவை இறுக்கமான கட்டுமானம் கொண்ட அமைப்பாக மாற்றியமைத்தார். அத்துடன், பள்ளியின் கற்பிக்கும் முறையிலும் மாற்றங்களை அறிமுகப்படுத்தினார்.

The seal of UNOVIS; Kazimir Malevich's Black square

அவரது தலைமையில் குழு ஓவியரின் சூபர்மாடிஸம் வழிகலைப் பாணியைப் பின்பற்றி வியக்கத்தக்கச் செயல்பாடுகள் கொண்டதாக இயங்கியது. பல சோதனைகளை மேற்கொண்டது. அவற்றைச் செயல்படுத்த வீதியில் இறங்கியது. அதன் செயல்பாடுகள் குறித்த அறிக்கை பரவலாக விளம்பரப்படுத்தப்பட்டது. அதன் குறிக்கோள் சூபர்மாடிஸம் வழி கலை பாணியை முன்னிறுத்தும் விதமாக சோவியத் அரசுக்கு ஆதரவு தரும்

விதத்திலும், கலையை மக்களுக்கானதாகவும் மாற்றுவதாக அமைந்தது. பள்ளி மாணவர்களை முதல்வர் அளவில் பெரிய படைப்புகளைக் கட்டடக்கலை மூலம் செயலாக்கம் கொள்ளத் தூண்டினார். பள்ளியின் கட்டடக்கலைப் பிரிவின் தலைவராகப் பணிபுரிந்த 'எல் லிஸ்சிட்சி' (El Lissitzxy) தமது மாணவி 'லைலா சாஷ்னிக்' (Lila chashnik) உடன் இணைந்து நகரச் சதுக்கத்தில் புதிய பாணிக் கட்டடம் ஒன்றையும், தலைவர்கள் உரை நிகழ்த்த மேடை ஒன்றையும் நூதன வடிவில் அமைத்தார். நாட்டில் பின்பற்றப்பட்ட கம்யூனிச சிந்தனைகளை உள்வாங்கிக்கொண்டு இயங்கிய அந்தக் குழு உறுப்பினர்கள் தமது படைப்புகளை குழுவின் படைப்புகளாகப் பாவித்து, அவற்றில் குழுத்தலைவரின் படைப்பை நினைவுறுத்தும் விதமாக 'கருப்புச் சதுரத்தை' ஒரு குறியீடாகத் தங்களது கையெழுத்துடன் இணைத்தனர்.

மாஸ்கோ நகரில் 1920ம் ஆண்டு 'அனைத்து ருஷ்யாவின் முதல் கலை மாணவர் - ஆசிரியர் சந்திப்பு' (First All-Russian Conference of Teachers and students of Art) ஏற்பாடு செய்யப்பட்டது. விடெப்ஸ்க்கலைப் பள்ளியின் மாணவர் குழு (Unovis) அதில் பங்கேற்றது. புதிய சோதனைகளையும், கோட்பாடுகளையும் விளக்கும் கையேடுகள், கலைப்படைப்புகள், அவை சார்ந்த கட்டுரைகள், முதல்வர் காசிமிர் மாலவிச் எழுதிய பள்ளியிலேயே அச்சேறிய நூலான 'கலையில் புதிய செயல்முறைகள்' (On new Systems in Art) ஆகியவை குழு உறுப்பினர்களால் வினியோகிக்கப்பட்டன. இதற்கு ஒரு நல்ல பலன் கிட்டியது. அனைவரும் குழுவை ஒரு முன்னேறும் அமைப்பாகச் சிறப்பித்தனர். 'காசிமிர் மாலவிச்' எழுதிய 'சூபர்மாடிஸம் -34 கோட்டோவியங்கள்' (Suprematism-34 Drawings) எனும் மற்றொரு நூலும் பள்ளியின் லிதோகிராப் அச்சுக்கூடத்தில்தான் அச்சேறியது.

ஆனால், குழுவின் ஒற்றுமையும் அனைவரையும் கவர்ந்த மறுமலர்ச்சி இயக்கமும் தொடரவில்லை. 1922ல் அமைப்பில் கருத்து வேறுபாடுகள் முற்றி அது இரண்டாக உடைந்தது. காசிமிர் மாலவிச் தன்னைப் பின்பற்றிய மாணவர்களுடன் பெட்ரோகார்டு (Petrogard) நகருக்கு இடம் பெயர்ந்தார். மாஸ்கோ நகரில் இயங்கிய கலைப்பள்ளியுடன் ('INKhUK' Institute of Artistic Culture) தொடர்பு (1923-26) வைத்துக் கொண்டார்.

சூப்பர்மாட்டிஸம் எனும் புதிய பாணி தொடர்பற்ற ஒரு வழியல்ல. மாறும் உலக ரீதியான கலைத்தளங்களுக்கு ஏற்ப அது தோற்றம் கண்டது. குழுவிலிருந்து பலர் ஊர் மாறிச் சென்றனர். சிலர் வேறு பாணிக்கு மாறினர். 'எல் லிஸ்சிட்சி, லைலா சாஷ்னிக்'

போன்றோர் தமது வாழ்நாள் முழுவதும் இந்தப் பாணியை விட்டு விலகாமல் ஓவியங்களைத் தொடர்ந்து படைத்தனர்.

## சோஷியலிஸ்ட் ரியலிஸம் (Socialist Realism)

### 'கலை' அரசு உத்தரவு வழி

கம்யூனிஸ்ட் கட்சியின் கொள்கைப்படி மக்களால் உற்பத்தி செய்யப்படும் அனைத்துப் பொருள்களும் சமூகத்துக்குப் பொதுவானது. அதில் கலைப் படைப்புகளும் அடக்கம். கலையும், இலக்கியமும் பிரசாரத்துக்கு மிகுந்த வலுவூட்டுவதாக உணரத்தொடங்கியது கட்சித் தலைமை. 1917 அக்டோபர் புரட்சியின்போது போல்ஷெவிக் (Bolsheviks) கட்சி அனைத்துக் கலை/கலாசார இயக்கங்களையும் ஒருங்கிணைத்து, அதற்கு 'ப்ரோலெகல்ட்' (Prolekult 'The Proletarian Cultural and Enlighenmant Organi-zaions') என்று பெயரிட்டது. கட்சியின் கட்டளைப்படி அந்த அமைப்பு உழைக்கும் வர்க்கத்து மேன்மைக்காகச் செயல்பட்டது.

Isaak Brodsky stalin

புரட்சிக்கு முன்னர் கலைஞர்கள் பல புதிய பாணி இயக்கங்களை நடுத்தர வர்க்கத்தின் ஆதரவுடன் தோற்றுவித்துக் கலைத்தளங்களில் நவீனத்தைப் புகுத்தினர். ஆனால், கம்யூனிசக் கட்சியின் அடிப்படை உறுப்பினரிடமிருந்து அதற்கு எதிரான கருத்துகள் வரத்தொடங்கின. மேலைநாட்டு நவீன பாணிகளான இம்ப்ரஷனிசம், க்யூபிசம் இரண்டும் கட்சி மேலிடத்துக்கு ஏற்புடையதாக இல்லை. புரட்சிக்கு முற்பட்ட அவை நடுத்தரவர்க்க மக்களின் தரம் குறைந்த கலைப்பாணியாக அடையாளப்படுத்தப்பட்டன.

ஆனால், இந்தக் கலைக் கொள்கையைக் கம்யூனிச கட்சியின் கண்டுபிடிப்பாகக் கூறிவிட முடியாது. மன்னர் ஜார் (Tzar)

ஆட்சிக்காலம் தொடங்கியே இந்தக் கலைத் தணிக்கை என்பது தொடர்ந்து செயல்பாட்டில் இருந்து வந்துள்ளது. அப்போது அனைத்து எழுத்துக்களும் தணிக்கைக் குழுவின் ஒப்புதல் பெற்ற பின்பே மக்களைச் சென்றடைந்தன. 19ம் நூற்றாண்டு கலைஞர்களும், எழுத்தாளர்களும் தணிக்கைக் குழுவின் கண்களிலிருந்து தப்பிக்கும் ரகசியத்தை அறிந்திருந்தனர். ஆனால், அது அவ்வளவு எளிதானதாக இருக்கவில்லை.

1932ல் கம்யூனிசக் கட்சியின் தலைவரும் நாட்டின் அதிபருமான ஸ்டாலின் சோஷியலிஸ்ட் ரியலிஸம் எனும் கோட்பாட்டை 'இலக்கிய, ஓவிய நிறுவனங்களை மறுசீரமைப்பு செய்தல்' (On the Reconstruction of Literary and Art Organizaions) எனும் ஓர் அரசு ஆணையாக அறிவித்து உலவவிட்டார். அதன் நோக்கம், கலை, எழுத்து போன்ற அனைத்துப் படைப்பு சார்ந்த இயக்கங்களையும் 'ஞானக் குளியல்' செய்வதுதான். இலக்கியத்தைத் தணிக்கை செய்யும் அரசின் பிரிவாக 'சோவியத் எழுத்தாளர் கழகம்' (The Union of Soviet writers) நிறுவப்பட்டு இயங்கியது. 1934ல் கூடிய சோஷியலிச எழுத்தாளர் மாநாட்டில் புதிய சட்டம் ஒருமனதாக ஏற்கப்பட்டு, நாட்டின் அனைத்துக் கலைத் தளங்களிலும் மிகுந்த கண்டிப்பு புகுத்தப்பட்டது. அதிலிருந்து விலகிச் செயல்படும் படைப்பாளிகள் கடும் தண்டனைக்குள்ளாகி 'லேபர் காம்ப்' (Labour Camps) என்று சொல்லப்பட்ட சைபீரியப் பகுதி சிறைகளில் பல ஆண்டுகள் வாட நேர்ந்தது. சிலருக்கு மரணதண்டனையும் நிறைவேற்றப்பட்டது. அப்போதைய 'கிரேட் பர்ஜ்' (great purge) என்று அறியப்பட்ட அரசின் 'சமுதாயத்தைத் தூய்மைப்படுத்தும்' நடவடிக்கையாக அது அமைந்தது.

Statue outside Kaysone Pomvihane Museum, Vientiane, Laos

அத்தகைய கடும் சட்டம் 1953ல் ஸ்டாலினின் மறைவுக்குப் பின்னர் அறிவிக்கப்படாமல் பெயரளவுக்குத் தளர்த்தப்பட்டது.

என்றபோதும், படைப்புச் சுதந்திரம் என்பது அரசின் பிடியில்தான் இருந்தது. அதிலிருந்து தப்பிக்கப் பல படைப்பாளிகள் வேறு நாடுகளில் அடைக்கலமாயினர். தொடர்ந்து நாட்டிலேயே வசித்த கலைஞர் கூட்டத்தின் மீது வேவு பார்ப்பதும், அரசின் நெருக்கடியும் தொடர்ந்தன.

'உழைப்பாளி வர்க்கத்தின் புரட்சி வெற்றிகளையும், கட்சி மேற்கொண்ட சோஷியலிஸ வளர்ச்சியையும் பிரதிபலிப்பதுதான் ஒரு கலைப்படைப்பின் நோக்கமாக இருக்கவேண்டும். அவைதான் உண்மையில் போற்றப்படத் தக்கவை' என்று சோஷியலிஸ்ட் ரியலிஸம் கருதியது, அதை உறுதியாகப் பின்பற்றியது. கலைஞன் நாட்டின் புரட்சி பற்றிய நிகழ்வுகளையும், நாட்டுக்காகத் தன்னுயிரை அர்ப்பணித்த வீரர்களின் உருவங்களையும், தனது படைப்புகளில் பதிவு செய்யவேண்டும் என்று வலியுறுத்தியது. அது மட்டுமல்லாது அப்படைப்புகள் உழைப்பாளிகளின் சமுதாய மனோபாவத்தை மாற்றி, கல்வி மூலம் சோஷியலிஸ தத்துவங்களை அவர்கள் புரிந்துகொள்ள உதவியாகவும், அவர்களை வழி நடத்தும் கருவியாகவும் இயங்கவேண்டும் என்றும் வலியுறுத்தியது. தலைவர் லெனினின் கூற்றுப்படி 'சோவியத் குடிமகன் முற்றிலுமாக ஒரு புதிய மனிதனாக மாறவேண்டும்' அந்த இயக்கம் 'சோவியத் குடிமகனின் உள்ளதை வடிவமைக்கும் புதிய பொறியாளர்' என்று ஸ்டாலின் விளக்கம் கொடுத்தார்.

ரியலிஸம் எனும் சொல் அடர்த்தியான பொருள் கொண்டது. ஓவியமாகவோ, சிற்பமாகவோ படைக்கப்படும் உழைப்பாளியின் தோற்றம் அவனது தொழில் சார்ந்த கருவிகளுடன் எப்படி மிடுக்குடன் இருக்கவேண்டும் என்பதை அரசு முடிவுசெய்தது. ஐரோப்பிய, அமெரிக்க நாடுகளில் ஒரு குடிமகன், அவனது அன்றாட வாழ்க்கை நியதிகள் போன்றவை படைப்பாளியின் கருப்பொருளாயின. ஆனால், சோவியத் ருஷ்யாவில் அவ்விதம் நிகழவில்லை. கட்சியின் செயல்பாடு, அதன் கொள்கை, இயக்கம் அனைத்தும் உழைப்பாளியை மையப்படுத்தியே நகர்ந்ததால் அவன் ஒரு போற்றப்படும் மனிதனாக உருக்கொண்டான். புரட்சிக்கு முன்னர் படைப்பாளிகள் தேர்வு செய்த கருப்பொருளிலிருந்து இது முற்றிலும்வேறானது.ஆனால்,சாமானியனை கலைப்படைப்புகளில் கருப்பொருளாக்கியது என்பது அப்போதைய காலகட்டத்தில் (1915) பரவலாகப் பின்பற்றப்பட்ட உத்திதான். ஓவியர்கள் உறுதியான உடற்கட்டுடன் வயல்வெளிகளிலும், தொழிற்சாலைகளிலும் உற்சாகமாக உழைக்கும் குடிமகனை ஓவியங்களாக்கினர். தலைவன் ஸ்டாலினின் உருவத்தை ஏராளமாக ஓவியங்களாகவும் சிலையுருவாகவும் படைத்து அவர் புகழ்பாடி தமது ராஜ விஸ்வாசத்தை அறிவித்துக் கொண்டனர். தொழிற்சாலை,

வயல்வெளிகளில் கிட்டிய கட்சியின் சோவியத் பொருளாதாரக் கொள்கை பெற்ற வெற்றியை அந்த ஓவியங்கள் பதிவு செய்தன. கட்சி, தான் வரையறுத்த புதிய கம்யூனிஸ சித்தாந்தங்களை எழுத்தாளர், கவிஞர் போன்றோர் தமது படைப்புகளின் மூலம் மக்களிடையே கொண்டு செல்லவேண்டும் என்றும், இசைக் கலைஞர்கள் அவற்றை மக்களை ஈர்க்கும் விதமாகப் பாடல்களில் புகுத்தவேண்டும், உழைப்பாளியின் வலிமையையும், பெருமையையும் போற்றுவதாக அவை அமையவேண்டும் என்றும் வற்புறுத்தியது. 'மாக்ஸிம் கார்கி'யின் (Maxim Gorky) புதினமான 'தாய்' ('Mother') சோஷியலிஸ தத்ரூபத்தைப் பிரதிபலிக்கும் முதல் படைப்பாகக் கருதப்பட்டது. ஓவியர் 'அலெக்ஸாண்டர் டெய்னெகா' (Alexander Deineka) 2ம் உலகப்போரில் சோவியத் வீரர்கள் விளைத்த வீரம் செறிந்த போர்க் காட்சிகள், கூட்டுறவுப் பண்ணைகள், விளையாட்டுகள் போன்றவற்றைத் தத்ரூப வடிவில் ஓவியங்களாக்கினார். யூரி பிமெனோவ் (Yuri Pimenov), போரிஸ் லொகான்சன் (Boris Loganson), கெலி கோர்செவ் (Geli Korzev) போன்றோர் அவ்விதப் படைப்புகளைத் தந்த ஓவியர்களில் குறிப்பிடத் தக்கவர்கள்.

சோஷியலிஸ தத்ரூபக் கலைக் கோட்பாட்டால் கலைஞர்கள் சுதந்திரமாக இயங்குவது என்பது அநேகமாக நாட்டில் இல்லாமல்போனது. அவர்களது படைப்புகள் தணிக்கை செய்யப்பட்டன. அரசு வழிமுறைக்குள் அடங்காததாகக் கருதியவை காட்சிகளிலிருந்து ஒதுக்கப்பட்டன அல்லது நிராகரிக்கப்பட்டன. நாட்டில் பின்பற்றப்பட்ட கடுமையான கலைத்தணிக்கை முறையால் வெளிநாட்டு இலக்கியம், கலைப் படைப்புகள் போன்றவை தடை செய்யப்பட்டன. மக்களின் நடுத்தர வாழ்க்கையைப் பிரதிபலித்த அனைத்துக் கலைப்படைப்புகளும் 'அழுகி நாற்றம் வீசுபவை' எனும் பெயரில் நிராகரிக்கப்பட்டன. அவை கம்யூனிஸ சித்தாந்தத்திற்கு எதிரானவை என்ற பார்வை மக்களிடையே பரப்பப்பட்டது. 1980 களுக்குப் பின்னர்தான் மேற்கத்திய இலக்கியம், கலை போன்றவற்றுடன் தடையற்ற தொடர்பு அங்கு ஏற்பட்டது. கட்சியில் கலை முடக்கத்தை ஏற்காதவரும் சிலர் இருக்கத்தான் செய்தனர். ஆனால், எண்பதுகளுக்குப் பின்னர்தான் அவர்களுக்குத் தமது கருத்தை அச்சமின்றி வெளிப்படையாகக் கூற முடிந்தது. என்றாலும், 1991கள் வரை சோஷியலிஸ்ட் ரியலிஸம் அரசு சார்ந்த கலை கொள்கையாகவே இருந்து வந்தது. ஒருங்கிணைந்த சோவியத் நாடு (U.S.S.R) என்பது உடைந்து சிதறுண்ட பின்னரே கலைஞர்கள் தணிக்கையின் கோரப் பிடியினின்றும் விடுதலை பெற்றனர்.

சோவியத் ருஷ்யாவின் இந்தக் கலாசார அணுகுமுறை கம்யூனிஸத்தை ஏற்றுப் பின்பற்றிய அனைத்து நாடுகளுக்கும்

ஏற்புடையதாயிற்று. ஆனால், அதனை நடைமுறைப்படுத்திய பாங்கில் நாட்டுக்கு நாடு வேறுபட்டது. தொடர்ந்து ஐம்பது ஆண்டுகள் அதுதான் அவற்றின் கலைவடிவமாகப் பின்பற்றப்பட்டது. இன்று வடகொரியா மட்டுமே இன்னும் அதைப் பின்பற்றி வருகிறது. சைனா அவ்வப்போது அதைத் தனக்குச் சாதகமாக இழுத்துக்கொள்ளும். கம்யூனிசம் இல்லாத, அல்லது அதை ஏற்காத நாடுகளில் இந்தக் கலைத் தணிக்கை என்பது எதேச்சதிகாரத்துடன் இணைத்துத்தான் பேசப்படுகிறது.

## சோவியத் நான் - கன்ஃபர்மிஸ்ட் ஆர்ட்

### Soviet Non-conformist Art-1953 / 1986

சோவியத் ருஷ்யாவில் 1953/1986 களுக்கு இடையில் நிகழ்ந்த இயக்கங்கள், கலைப்படைப்புப் பாணி போன்றவற்றை வரலாறு 'சோவியத் நான்-கன்ஃபர்மிஸ்ட் ஆர்ட்' (Soviet Non-conformist Art) என்று பெயரிட்டு அழைக்கிறது. அவை அப்போது அரசின் கலைக் கொள்கையாக விளங்கிய சோஷியலிஸ்ட் ரியலிஸம் எனும் தணிக்கைமுறையைத் தாண்டி மறைவாகவே இயங்கின. கம்யூனிச அரசின் ஆட்சியில் கலைக்கொள்கை வரையறுக்கப்பட்டு மிகக் கடுமையாகச் செயல்படுத்தப்பட்டது பற்றி நாம் முன்னரே பார்த்தோம். இந்தக் கற்பனை சுதந்திரத்துக்குத் தடைபோட்ட அரசு ஆணைக்கு அடிபணியாமல் கலைஞர்கள் பலர் இரகசியமாகத் தாம் விரும்பிய விதமாகப் படைக்க முற்பட்டனர். அவை திருட்டுத்தனமாகக் கலை ஆர்வலரிடையே வலம் வந்தது. அந்த உணர்வு சார்ந்த பல படைப்பாளிகள் கூடிப் பயணித்ததுதான் நான்-கன்ஃபர்மிஸ்ட் ஆர்ட் (Non-conformist Art) இயக்கம். அது, 'அன்-அஃபிஷியல் ஆர்ட்' (Un-official Art) என்றும், 'அண்டர்கிரௌண்ட் ஆர்ட்' (Under-Ground Art) என்றும் கூடக் கூறப்படுகிறது.

USSR stamp by Aleksandr Gerasimov

சர்வாதிகாரியாகச் செயல்பட்ட ஸ்டாலின் 1953ல் மரணமடைந்தார். பதவியில் அமர்ந்த நிகிதா குருஷேவ் பிரகடனப்படுத்தின கொள்கையான 'த்வா' (Thaw) கலை மீதான அரசின் பிடியைச் சிறிது தளர்த்தியது. அதிகாரப்பூர்வமான எந்த மாற்றமும் நிகழாவிடினும், கலைஞர்களுக்கு அரசின் கட்டுப்பாட்டிலிருந்து மீண்டு கலை உணர்வுகளையும் சுதந்திரமான சிந்தனைகளையும் அச்சமின்றி வெளிப்படுத்தலாம் எனும் நம்பிக்கை துளிர்விடத் தொடங்கியது.

பிரபல அமெரிக்க இதழ் 'லைஃப்' (LIFE) அப்போது ருஷ்ய நாட்டில் பிரபலமான இரு ஓவியர்களின் படைப்புகளை (Portraits) வெளியிட்டது. ஒன்று, ஓவியர் செரோவ் (Serov) வரைந்த சோவியத் அரசின் அதிகாரபூர்வமான லெனின் உருவம் (Official Soviet Icon) மற்றது, அரசு நிர்ணயித்த படைப்பு விதியிலிருந்து விலகி மறைவாகச் சுதந்திரப் படைப்புகளைத் தீட்டிய ஓவியர் 'அனடாலி வெரெவ்' (Anatoly zverev)ன் சுய உருவம் (Self Portrait). கிறிஸ்துவ மதத்தில் கடவுளுக்கும், சாத்தானுக்கும் காலம் காலமாக நிகழும் யுத்தத்தின் பிரதிபலிப்பாக அது மேலைநாடுகளில் விமர்சிக்கப்பட்டது. அதிபர் குருஷேவுக்கு இந்த விவரம் தெரியவந்தவுடன் அவர் மிகுந்த சினமும் ஆத்திரமும் கொண்டு அனைத்து வெளிநாட்டு விருந்தினரிடமிருந்தும் தமது தொடர்பைத் துண்டித்தார். காட்சிக் கூடங்களில் நடைபெறும் ஓவியக் காட்சிகளுக்குத் தடை போடப்பட்டது. புதியவற்றுக்கு அனுமதி மறுக்கப்பட்டது. ஓவியர் 'அனடாலி வெரெவ்' மீது அவரது கோபம் திரும்பியது.

1962ம் ஆண்டு மாஸ்கோ ஓவியர் சங்கத்தின் 30வது கலைக் காட்சி மெனேஜ் காட்சி (Manege Exhibition) வளாகத்தில் நிகழ்ந்தது. அதில் அரசின் கலைக் கொள்கையிலிருந்து விலகிக் கப்பட்ட ஓவியங்களும் இடம்பெற்றிருந்தன. அதிபர் குருஷேவ் காட்சிக்கு வருகை தந்தார். ஓவியரும், சிற்பியுமான எர்னெஸ்ட் நெய்ஸ்லாஸ்னியுடன் அரங்கிலேயே அதுபற்றி விவாதித்து, அவ்வகைப் படைப்புகளை எள்ளி இகழ்ந்து, அவற்றைச் சாணி (Shit) என்றும், ஓவியர்களை ஓரினச்சேர்க்கையாளர் (Homosexuals) என்றும் வெளிப்படையாக இகழ்ந்தார். 'போற்றுதலுக்குரிய ருஷ்யக் குடிமகனை இவ்வாறு ஏன் சிதைத்துப் படைக்கிறீர்கள்?' என்று சாடினார்.

மாஸ்கோ நகருக்கு வெளியே 'பெல்யேவோ' (Belyaevo) என்று ஒரு வனம் பராமரிக்கப்பட்டு வந்தது. அதில் இருந்த திறந்தவெளி திடலில் 1974 செப்டம்பர் 15ல் ஓவியக் காட்சி ஒன்றை நிகழ்த்த அனுமதிகோரி அரசின் கலை கொள்கையின்றும் விலகிச்

செயல்படும் சில ஓவியர்கள் அரசுக்கு விண்ணப்பித்தனர். ஆனால் அரசிடமிருந்து எவ்விதப் பதிலும் வரவில்லை. எனினும், தங்கள் எண்ணத்தைச் செயலாக்க முடிவு செய்தனர் ஓவியர்கள். அன்றைய தொடக்க விழாவுக்குத் தமது உறவினர்கள், நண்பர்கள் மற்றும் கலை விமர்சகர்களையும் அழைத்தனர். மொத்தமாக அங்கு இருபது அல்லது முப்பது பேர் இருந்திருப்பார்கள்.

காட்சி தொடங்கிய சிறிது நேரத்திலேயே அரசு இயந்திரம் செயல்பட்டது. சீருடையில் இல்லாத நூறு பேர் கொண்ட காவல்துறையின் ஒரு பிரிவு புல்டோசர் (Bull dozer), தண்ணீர் வண்டி, குப்பை வண்டி சகிதம் காட்சி நடக்கும் இடத்துக்கு வந்தது. அரசு அறிவித்தபடி அந்தக்குழு காட்டைச் சீர்திருத்த அனுப்பப்பட்ட தோட்டக்காரர்கள். அதிகாரியின் உத்தரவுக்கு ஏற்ப காவல்துறை பிரிவு, காட்சியை அடித்து நொறுக்கி முற்றிலுமாக அழித்துவிட்டது. அப்போது அங்குக் குழுமியிருந்த பலரும் தாக்குதலுக்கு உள்ளானார்கள், கைது செய்யப்பட்டனர். ஓவியர் 'ஆஸ்கர் ரபைன்' (Oscar Rabine) புல்டோசரின் முன்புற இரும்புத் தகட்டைப் பிடித்துத் தொங்கியபடி காட்சியை அழிவிலிருந்தும் காப்பாற்ற முயன்றார். "உங்களையெல்லாம் சுட்டுத் தள்ளவேண்டும். ஆனால், அதற்கான தோட்டாக்கள் உற்பத்தி செய்யும் செலவுக்குக்கூட நீங்கள் அருகதை அற்றவர்கள்" (You should be shot, but only you are not worth the ammunition) என்று தாக்குதலை நடத்திய அதிகாரி கத்தினார்.

அந்த நிகழ்ச்சி வெளியுலகில் மற்ற நாடுகளில் பெரும் கண்டனத்துக்குள்ளாகியது. வேறு வழியின்றிச் சோவியத் அரசு இரு வாரங்களுக்குப் பின்பு மாஸ்கோ நகரில் Izmailovsky பூங்காவில் வேறொரு ஓவியக்காட்சியை நடத்த அனுமதி கொடுக்கும்படியாகியது. வரலாற்றில் அந்த நிகழ்ச்சி 'Bull dozer Exhibition' என்று பதியப்பட்டது. 1980களில் அதிபரின் 'திறந்த அணுகல்' 'புனர் கட்டமைப்பு' போன்ற கொள்கைகளினால் கலைஞர்கள் மீதிருந்த அரசின் இரும்புப்பிடி வெகுவாகத் தளர்ந்தது. ஒருங்கிணைந்த சோவியத் அரசின் வீழ்ச்சியும், சிதறலும் அரங்கேறியபின் இந்த இயக்கத்துக்கு அவசியமில்லாமல் போனது.

Non-conformist Art groups

சோவியத் ருஷ்யாவில் குருஷேவ் அதிபராயிருந்த காலத்தில் அவர் அறிவித்த 'Thaw' கொள்கை வலுவிழந்து போனபின் அரச கலைவிதியிலிருந்து விலகிப் பயணித்த கலைஞர்கள் தங்களுக்குள் குழுக்களாகவும் இயக்கங்களாகவும் செயல்பட்டுக் கலைப் பயணத்தைத் தொடர்ந்தனர். ஆனால் அவர்கள் ஒருபோதும் ஒரு குறிப்பிட்ட பாணியைப் பின்பற்றவில்லை. எப்போதும்

இறுக்கமற்று அவரவர் வழியே பயணித்தனர். என்றாலும், அரசின் கலைவிதியிலிருந்து விலகிப்போன பொது அம்சம் மட்டுமே அவர்களை ஒன்றிணைத்தது. இவ்விதம் இயங்கிய கலைஞர்கள் மாஸ்கோ, பீட்டர்ஸ்பர்க் நகரங்களில் மையம் கொண்டிருந்தனர்.

## A-Lianozovo group

'Lianozovo' என்பது மாஸ்கோ நகரத்தின் எல்லைப்புறத்தில் அமைந்துள்ள ஒரு கிராமம். கலைஞர்கள் பெரும் எண்ணிக்கையில் அங்கு வசித்தனர். கிராமத்தின் பெயரைத் தமது குழுவுக்கானதாக அமைத்துக்கொண்டு அவர்கள் துடிப்புடன் செயல்பட்டனர். குழுவில் பலர் அருபப்பாணி ஓவியங்களைப் படைத்தனர். 1957ல் அரசின் 'Thaw' கொள்கை ருஷ்யாவின் தொன்மையான கலை உத்திகளையும், மேலைநாட்டு புதிய கலை சார்ந்த சோதனைகளையும் பற்றி இளைய தலைமுறை அறிய உதவியது. 1962ம் ஆண்டு Manege Exhibition வளாகத்தில் நிகழ்ந்த மாஸ்கோ ஓவியர் சங்கத்தின் 30வது கலைக்காட்சி அரசின் கலைக் கொள்கையில் மீண்டும் இறுகத்தைத் தோற்றுவித்தது. இருப்பினும், கலைஞர்கள் அரசின் கலைச்சட்டத்தில் சிக்காமல் தப்பித்து வாழக் கற்றுவிட்டிருந்தனர். ஸ்டாலின் ஆட்சியில் தோன்றிய அச்சம் இப்போதில்லை. அதிபர் குருஷேவ் மக்களுக்கான இல்லங்களை மேம்படுத்தும் திட்டத்தைச் செயல்படுத்தினார். அது ஓவியர் தமக்கான கலைக்கூடம் அமைத்துக்கொள்ள வழிசெய்தது. ஒருவரது கலைக்கூடத்தில் பலரும் கூடி ஓவியங்கள் படைப்பதும் சாத்தியமாயிற்று. அரசு அமைப்புப்படி, அந்தக் குழுவின் உறுப்பினர் மாஸ்கோ கிராஃபிக் ஓவியர் சங்கத்தின் (Moscow Union of Graphic Artists) அரசுப் பணியாளர். ஓவியர் சங்கம் என்பது இன்னொரு அரசு அமைப்பு. எனவே அவர்களுக்கு ஓவியக் காட்சிகளில் பங்கேற்க அனுமதியில்லை. ஆனாலும் இக்குழு தொடர்ந்து உறுப்பினர்களின் படைப்புகளைப் பொது இடத்தில் காட்சிப்படுத்த முயன்று வந்தது. அதனால் அரசின் கோபத்துக்குள்ளானதும் நிகழ்ந்தது (Bull dozer Exhibition)

## B-Sretensky Boulevard group

மாஸ்கோ நகரின் ஒரு பகுதியில் 1960களில் ஒத்த கருத்துள்ள ஓவியர் குழு ஒன்று இயங்கியது. இவர்களும் அரசின் ஒப்புதல் பெற்ற கிராஃபிக் சங்கத்தில் வேலை செய்தார்கள். இதனால், அரசு அவர்களுக்குக் கலைக்கூடம், படைப்புக்கான பொருள்கள் போன்றவற்றைக் கொடுத்தது. அரசு வெளியிட்ட புத்தகங்களுக்கு கிராஃபிக் ஓவியங்கள், கோட்டோவியங்கள் போன்றவற்றை அவர்கள் வரைந்தனர். அத்துடன் தமது சுதந்திர கலை வேட்கைக்கும் அரசு அறியாமல் நேரம் ஒதுக்கினர். இந்தக்குழு

ஓரிடத்தில் வசித்தமையால் மட்டுமே இந்தப் பெயருடன் பேசப்படுகிறது.

## C-Moscow Conceptualists

1970களில் அரசு விதி செய்த கலைப் பாதையில் பயணிக்காத ருஷ்ய சமகாலக் கலைப் பயணத்தை உண்மையில் உலகுக்கு உரைத்த பணியை இக்குழுதான் செய்தது. அந்த ஓவியர்கள் தங்களுக்கு அரசால் உண்டான தடைகளையும், கண்காணிப்பையும் மீறி வாழ்க்கையின் சுவையான பகுதியையும், கடந்த கால மகிழ்ச்சியான தருணங்களையும் கருப்பொருளாக்கி ஓவியங்களைப் படைத்தனர். 'Non-conformist Art' என்னும் அணுகுமுறையில் ஒரு புதிய தோற்றத்தைக் கொடுத்தனர்.

## D-The Petersburg Group

1964ல் Hermitage அருங்காட்சியக கூடத்தில் நிகழ்ந்த ஓவியக் காட்சி இந்தக்குழு அமைவதற்குக் காரணமாயிற்று. அவ்வருடம் மார்ச் மாதம் 30/31 தேதிகளில் தொடங்கிய அக்காட்சி ஏப்ரல் முதல் தேதியன்று அரசு அதிகாரியால் இழுத்து மூடப்பட்டது. காட்சியகத்தின் அதிகாரி 'Mikhail Artamonov' பதவியிலிருந்து நீக்கப்பட்டார். 1967ல் அக்குழு தனது படைப்பு லட்சியத்தை அனைவரின் கையெழுத்தோடு அறிக்கையாக வெளியிட்டது. 1979 களுக்குப் பின்னர் குழுவாக இயங்குவது நின்றுபோனது.

## E-Odessa group

கருங்கடலின் துறைமுகமான Odessa நகரம் உக்ரைன் பகுதியில் உள்ளது. 1794ல் ருஷ்யப் பேரரசி 'காதரைன்' (Catherine-The great) வடிவமைத்த நகரம் அது. எப்போதும் கலைஞர்கள், மாலுமிகள், வர்த்தகர்கள் என்று அந்நகரம் துடிப்புடன் இயங்கியது. Odessa group ஓவியர்கள் Non-conformist Art வழியில் அரசின் கலைக் கொள்கையை எதிர்த்து இரகசியமாக 1960,70,80களில் இயங்கினர்.

'ApartmentExhibition' என்று அழைக்கப்பட்ட இல்ல ஓவியக் காட்சிகள் அப்போது அங்குப் பிரபலமாயின. மிக நெருக்கமான நண்பர்கள் கூட்டம், கலை ஆர்வலர்கள் போன்றோர் மட்டுமே அவற்றிற்கு அழைக்கப்பட்டனர். வயலின் கலைஞரும், கலைப்பொருள் வர்த்தகருமான 'Vladimir Asriev' தமது இல்லத்தில் இத்தகைய காட்சிகளைத் தொடர்ந்து ஏற்பாடு செய்தார். 1977களில் அவரது இல்லம் அதிகாரப்பூர்வமற்ற கலைக்கூடமாகச் செயல்பட்டது.

## Soviet Art 1917 முதல் 1939 வரை

1917 அக்டோபர் புரட்சி முடிந்த பின் போல்ஷெவிக் கட்சி (Bolshevik Party) கலை, கலாசாரம் சார்ந்த கழகங்கள், இயக்கங்கள்

அனைத்தையும் ஒருங்கிணைத்தது. 1932ல், ஸ்டாலின் அரசு கலை/கலாசாரப் பிரிவின் நிர்வாகத்தைத் தானே நேரிடையாக எடுத்துக்கொண்டது. அனைத்துக் கலைஞர்கள் சங்கங்களும் ஒன்றிணைக்கப்பட்டுக்கம்யூனிஸ கட்சியின் நேரிடைப் பராமரிப்பின் கீழ் செயல்படத் தொடங்கின. அவை கட்சியின் பிரசாரச் சாதனமாகப் பயன்படவும், அரசின் விளம்பரத் தேவைகளைப் பூர்த்திச் செய்யும் விதமாகவும் கொண்டு செலுத்தப்பட்டன. இரு ஆண்டுகளுக்குப் பின் அதிபர் ஸ்டாலின் கலை-கலாசாரம் சார்ந்த ஒரு புதிய அரசு நிலைப்பாட்டை அரசு ஆணையாக அறிவித்தார். அதன்படி, ஓவியம், சிற்பம், இசை, நாடகம் எனும் கலைப்பிரிவுப் படைப்பாளிகள், எழுத்தாளர்கள் அனைவரும் அரசு வகுத்துக் கொடுத்த தளத்தில்தான் தமது படைப்புகளை உருவாக்கவேண்டும். அதிலிருந்து விலகிச் செயல்படுவோர் மீது அரசு கடும் நடவடிக்கை எடுத்து உரியத் தண்டனையும் வழங்கும். அரசால் நடைமுறைப்படுத்தப்பட்ட அது 'Socialist Realism' என்று அழைக்கப்பட்டது. அத்துடன், அரசியல், மதம், பாலியல் சார்ந்த (Erotic Art) படைப்பு உத்திகள், Abstraction, Expressionism, Conceptual உத்தி படைப்புகளையும் நிராகரித்தது. 1936ல் அரசின் இந்தக் கலாசாரக் கட்டளைக்குக் கட்டுப்பட மறுத்து, அதை மீறிச் செயற்பட்ட படைப்பாளிகள் அதற்கான தண்டனையாகத் தங்களது பதவியிலிருந்து அகற்றப்பட்டு, சைபீரிய சிறைவாசமோ, மரண தண்டனையோ பெற்றனர். அது ஸ்டாலினின் கலாசார சுத்திகரிப்பு திட்டத்தின் (Great Purges) ஒரு பகுதியாக விளங்கியது.

Kazimir Malevich: Mower. 1930

## 1945 முதல் 1953 வரை

நாட்டின் மீது மக்களுக்கு இருக்கும் நாட்டுப்பற்றை உலகுக்குப் பறைசாற்றிய 2ம் உலகப்போர் முடிந்த கையோடு 1946-48களில் அப்போதைய கட்சிக் கோட்பாட்டு விளக்கத்துறையின் தலைவர் 'Andrei Zhdanov', மேற்கத்திய கலாசாரத் தாக்கங்களுக்கு எதிராக அறிக்கைகள் கொடுத்தும், அவற்றை இகழ்ந்து புறந்தள்ளியும் வெளியிட்ட அரசு அறிக்கை 'பனிப்போர்' (Cold war) என்று பின்னர் அழைக்கப்பட்ட இயக்கத்துக்குத் தொடக்கமாக அமைந்தது. எஸ்தோனிய நாட்டைச் சேர்ந்த ஓவிய மாணவன் 'Ulo Sooster' போன்ற பலர் சைபீரிய சிறைகளில் அடைக்கப்பட்டனர். 1955ல் மாஸ்கோ கலைப்பள்ளியின் ஆசிரியரான ஓவியர் 'Oleg Tselkov' 'Formalism' பாணியை அறிமுகப்படுத்தியதற்காகப் பதவி நீக்கம் செய்யப்பட்டார். கட்சிக்கு எதிராகச் சதி செய்ததாக அவர் மீது குற்றம் சாட்டப்பட்டது.

## 1953 முதல் 1962 வரை

1953ல் ஸ்டாலினின் மரணமடைந்தார். அவரது இடத்தைப் பிடித்த குருஷேவ், ஸ்டாலினை ஒரு தேசியக் குற்றவாளியாக மக்களுக்கு வெளிச்சம் போட்டுக் காட்டினார். மக்கள் பார்வையிலிருந்து அவரது அடையாளங்களை (சிலைகள், ஓவியங்கள்) அழித்தார். ஸ்டாலின் உருவத்தை ஓவியமாகத் தீட்டிய 'Alexander Gerasimov' போன்ற பல கலைஞர்கள் அரசுப் பணியிலிருந்து கட்டாயப் பணி நீக்கம் செய்யப்பட்டனர். 1956ல் கட்சியின் இருபதாவது கூட்டத்தில் அவர் 'Thaw' எனும் புதிய கோட்பாட்டை அறிவித்தார். படைப்பாளிகளின் மீது அரசு மேற்கொண்ட தணிக்கைமுறையில் தளர்ச்சிகொணரப்பட்டு, தண்டனையின் கடுமை குறைந்தது. கலைஞர்கள் அரசிடமிருந்து வரக்கூடிய கண்டன நடவடிக்கைகளின் அச்சத்திலிருந்து மீண்டு தமது படைப்புகளை மக்கள் முன் காட்சிப்படுத்த முனைந்தனர். ஆனாலும், நடைமுறையில் முந்தைய கலை-கலாசாரக் கோட்பாடான Socialist Realismதான் பின்பற்றப்பட்டது.

## 1962 முதல் 1970களின் முற்பகுதி

'Thaw' என்று அறிவிக்கப்பட்ட கொள்கை அதிகக் காலம் நீடிக்கவில்லை. அதன் முடிவு 1962ல் நிகழ்ந்தது. அந்த ஆண்டு மாஸ்கோவில் ஏற்பாடு செய்யப்பட்ட தேசிய அளவிலான ஓவிய/ சிற்பக் காட்சிக்கு அதிபர் வருகை தந்தார். காட்சிக் கூடத்தில் அரசு வழி படைப்புகளுடன் அதிலிருந்து விலகிப் பயணித்த சிலரது படைப்புகளும் இடம்பெற்றிருந்தன. அதிபர், ஓவியரும், சிற்பியுமான 'Ernst Neizvestny' என்பவருடன் நாட்டின் கலை வெளிப்பாடு குறித்த கோட்பாட்டு விவாதத்தில் ஈடுபட்டார்.

'போற்றுதலுக்குரிய ருஷ்ய உழைப்பாளி வர்க்கத்தை ஏன் இவ்வாறு சிதைத்து அவமானப்படுத்துகிறீர்கள்? அரசு வகுத்த கட்டுப்பாட்டிலிருந்து விலகிய உங்களது படைப்புகள் மலத்துக்குச் சமம். நீங்கள் சுயமைதுனம் செய்துகொள்ளும் மனநோயாளிகள்' என்று கடுமையாக விமர்சித்தார்.

ஆனால் அந்த நிகழ்ச்சி அரசின் கொள்கைக்கு முற்றிலும் எதிரான விளைவைத் தோற்றுவித்தது. அரசுத் திட்டம் செய்த வழியிலிருந்து விலகிப் பயணித்த கலைப்பாணி (Unofficial Art) ஓர் இயக்கமாக மாறிப் பயணிக்கத் தொடங்கியது. அதை வரவேற்று ஆதரவளிக்கும் கூட்டமும் அதிகமாயிற்று. அடைக்கப்பட்ட காற்று இடுக்கு வழி கசிந்து வெளியேறிப் பரவுவதுபோல அது வளரத்தொடங்கியது. அரசும் முன்புபோலத் தண்டிப்பதில் கடுமை காட்டவில்லை.

*1970 முதல் 1991 வரை*

1980களில் அரசு அறிவித்த சோவியத் பொருளாதாரம் மற்றும் சமூகம் சார்ந்த புதிய கொள்கையான 'திறந்த அணுகல்' Glasnost (Openness) புனர் கட்டமைப்பு (Perestroika) பிரகடனங்கள் 1991ல் ஒருங்கிணைந்த சோவியத் ருஷ்யா உடைந்து சிதறுவதற்குக் காரணமாயிற்று. பல கலைஞர்கள் நாட்டை விட்டு வெளியேறி வேற்று நாட்டுக் குடியுரிமை பெறுவது என்பது தொடர்ந்து நிகழ்ந்தது. அரசின் எவ்வித எதிர்ப்பும் இல்லாமல்போன அங்கு, மக்களும் படைப்பாளிகளும் வெளி உலகின் கிறக்கம் தரும் காற்றை உள்வாங்கிச் சுவாசிக்கத் தொடங்கினர்.

## 23. ஜெர்மனி நாட்டில் ஓவிய/கலை நிகழ்வுகள்

*ஜெர்மனி 1916 / 1933*

1916-33 களுக்கு இடையில் ஜெர்மனி நாட்டில் கலை மற்றும் கலைஞர்களுக்கு நாஸி (Nazi) அரசு கொடுத்த தொல்லைகளையும், அதன் பயனாக அவர்கள் அடைந்த அல்லல்களையும் பற்றின தெளிவான புரிதலுக்கு இக்கட்டுரை உதவி செய்யும். கலைகளைப் பாதித்த, அரசியல் சார்ந்த சில முக்கிய நிகழ்வுகளை வருட வாரியாகப் பார்ப்போம்.

1916: ஜெர்மன் படை முதல் உலகப்போரில் பெற்ற தோல்விகளால் தொடக்கத்தில் அரசு சார்ந்து இருந்த கலைஞர்களும், மக்களும் தங்கள் முடிவு தவறானது என உணர்கின்றனர். அரசியலை முதன்மைப்படுத்திய 'டி அகிடோன்' (Die Aktion / The Action) 'ஜெயிட் எக்கோ' (Zeit Echo / Echo of the Times) என்ற இரு பத்திரிகைகளும் வெளிப்படையாகப் போர் நடவடிக்கைகளுக்கு எதிராகக் கருத்துகளை வெளியிடத் தொடங்குகின்றன. அரசு அவற்றைத் தடை செய்து விடவே நாட்டைவிட்டு வெளியேறி நடுநிலை நாடான ஸ்விட்சர்லாந்தில் இயங்க வேண்டியதாகிறது. சமூக, கலாச்சார மாற்றங்களுக்காகப் புரட்சியில் ஈடுபட்ட அறிவுஜீவிகளும், அரசியல் தலைவர்களும் தமது இயங்குகளமாக ஸ்விட்சர்லாந்தைத் தேர்ந்தெடுக்கின்றனர். 'டாடா' (Dada) சிந்தனையும், செயல்பாடும் தோன்றக் காரணமான கலைஞர்களும், எழுத்தாளர்களும் அங்குதான் முதன் முறையாகச் சந்தித்துக் கொள்கின்றனர். 'வோல்டைர் கேளிக்கை மற்றும் நடனக்கூடம்' (Cabaret Voltaire) அவர்களது 'எதிர் கலை' (Anty Art) சார்ந்த நடவடிக்கைகளுக்கான தளமாக ஆகிறது.

1917: ஸ்விட்சர்லாந்திலிருந்து ஜெர்மனி திரும்பிய 'ரிச்சர்டு ஹூயல் சென்பெக்' (Richard Huelsenbeck) போருக்கு எதிர்க்குரல் கொடுத்த சிலருடன் இணைந்து 'நியோ ஜுகண்டு' (Neue Jugend (New youth) எனும் இதழைப் போர் எதிர்ப்புக் குரல் கொடுக்கும் தளமாக மாற்றுகிறார். அரசின் தணிக்கையிலிருந்து தப்பிக்க 'மாலிக் வெர்லாக்' (Malik Verlag) எனும் இன்னொரு இதழையும் பதிப்பிக்கின்றனர். 'Neue Jugend' இதழ் அரசால் தடை செய்யப்பட்டபின் அது தொடர்ந்து வெளிவருகிறது.

ருஷ்யாவில் போல்ஷ்விக் (Bolsheviks) கட்சி ஆட்சியைப் பிடிக்கிறது. ஜெர்மனியில் சோஷிலிசக்கட்சி (Socialist Party-SPD) உடைந்து பிரிகிறது. சுதந்திர சோஷியலிஸ்ட் (Independant Socialists - USPD) எனும் பெயரில் புதிய கட்சி பிறக்கிறது.

1918: நவம்பர் 9ம் தேதி ஜெர்மனி அரசர் 'கெய்சர் வில்ஹெல்ம்-2' (Kaiser Wilhelm-2) தனது அரச பதவியைத் துறக்கிறார். முதல் உலகப்போரின் விளைவாக நாட்டில் ஏற்பட்ட அழிவுகளும், வறுமையின் கொடூரமும் அதன் பின்புலமாகின்றன. 11ம் தேதி ஜெர்மனி ருஷ்யா இரு நாடுகளும் தற்காலிகப் போர் நிறுத்த ஒப்பந்தம் செய்து கொள்கின்றன. ருஷ்யாவில் நிகழ்ந்தது போன்ற ஒரு புரட்சியை ஜெர்மனியிலும் மக்கள் எதிர்பார்க்கின்றனர். ஆனால், SPD கட்சியின் அரசு திடமாகவே இருக்கிறது. என்றாலும் பல கலைஞர்கள் ஒரு புதிய ஆட்சியைக் காணும் நம்பிக்கையுடன்தான் இருக்கிறார்கள். 'நவம்பர் குழு' (November Group) எனும் பெயரில் புதிதாகத் தோன்றிய ஓவியர் குழுவின் உறுப்பினர்கள் பலர் உற்சாகத்துடன் 19 ஜனவரி 1919ல் வரவிருக்கும் முதல் குடியரசு தேர்தலுக்கான விளம்பரச் சுவரொட்டிகளை வடிவமைக்கிறார்கள்.

1919: கலை மக்களை ஒரு புதிய ஆக்க ரீதியான தளத்துக்கு இட்டுச் செல்லும் என்றும், புதிய கட்சி (USPD) கலைஞனின் கற்பனைச் சுதந்திரத்துக்கு மதிப்பளிக்கும் என்றும் நம்பி, கலைஞர்கள் அரசியல் சார்ந்து இயங்குவதில் தீவிரமாக ஈடுபடுகிறார்கள். ருஷ்யாவில் போல்ஷ்விக் - அறிவுஜீவிகளுக்கு இடையில் தோன்றிய புதிய உறவு போன்று ஜெர்மனியிலும் நிகழ விரும்பினார்கள்.

'நவம்பர் குழு'வும் 'கலை செயற்குழு' (Working Council for Art) வும் இணைந்து நாட்டின் எதிர்காலக் கலாச்சாரக் கொள்கையை அமைக்கும் அறிக்கைகளை வெளியிடுகின்றன. 'அனைத்துக் கலைஞர்களுக்கும்' (To All Artists) எனும் 'நவம்பர் குழு'வின் அறைகூவல் உண்மையில் அரசின் விளம்பரத் துறையின் வழிகாட்டுதலுக்கு ஏற்பவே முறைப்படுத்தப்படுகிறது. 'கலை செயல்குழு'வின் 'கட்டடக் கலைதான் மற்ற அனைத்துக்

கலைகளுக்கும் அடி நாதம்' எனும் கொள்கையைப் பின்பற்றி 'செயல்பாட்டுக் கலைகளுக்காக 'வெய்மர் பள்ளி' (Weimar School of Applied Arts) எனும் கலைக்கல்லூரி அதன் புதிய மேலாளர் 'வால்டர் க்ரோபியே' (Walter Gropies) என்பவரால் 'பஹாஸ்' (Bauhaus) என்று பெயர் மாற்றம் செய்யப்படுகிறது. அங்குக் கைவினைக் கலைகளுக்கு முதலிடம் அளிக்கப்பட்டு அவை கல்வித் திட்டத்தில் இணைக்கப்படுகின்றன. கற்பிக்கும் ஆசிரியர்கள் பலரும் செயற்குழுவின் உறுப்பினர்களாக இருக்கிறார்கள்.

இதனிடையில், UPSD கட்சி 'ஜெர்மன் கம்யூனிஸ்ட் கட்சி' (German Cummunist Party-KPD) என்று பெயர் மாற்றம் செய்துகொள்கிறது. வலதுசாரி, இடதுசாரி கட்சிகளுக்கு இடையில் விரிசல் வலுக்கிறது. வேலை நிறுத்தங்களும், உட்பூசல்களும் வன்முறையில் முடிகின்றன. அரசு தனிப்படை 'ஃப்ரெய் கோர்' (Frie Korps) முதல் உலகப்போருக்குப் பின் ஜெர்மனியின் போர்ப் படையைச் சேர்ந்த முன்னாள் முதுநிலை அதிகாரிகள் தங்களுக்கெனத் தனிப்படைகளை அமைத்துக் கொண்டு ருஷ்யாவின் செம்படை தமது நாட்டு எல்லையை நோக்கிப் படையெடுப்பதைத் தடுக்க உபயோகித்துக் கொண்டனர். பின்னாளில் அது ஜெர்மனியப் புரட்சிக்கு எதிராகப் பயன்படுத்தப்பட்டது. பல புரட்சித் தலைவர்கள் நேரிடையாகவோ அரசு கற்பிக்கும் காரணங்களைக் காட்டியோ கொலை செய்யப்படுகின்றனர். வர்த்தக முதலாளிகளும், காவல்துறையும் அரசின் ஒப்புதலுடன் அச்சமின்றி விருப்பம் போல் தவறுகள் செய்கிறார்கள். இவ்விதக் குழப்பங்களால் 'ஜெர்மன் தாதா குழு' (German Dada Group) தனது எதிர்வினைகளைக் கடுமையாக்குகிறது. அவை விளம்பர ஓவியங்களாகவும், அரங்குகளில் நடிக்கப்படும் மக்களிடையே எடுத்துச் செல்லப்படுகின்றன.

1920: பிப்ரவரி மாதம் 'நாஸி' கட்சி பிறக்கிறது. நாட்டில் நிகழும் கலகங்களை விரும்பாத பல கலைஞர்கள் தங்களை அதன் நடவடிக்கைகளிலிருந்து விலக்கிக்கொள்கிறார்கள். தொடர்ந்து செயல்படும் ஓவியர்கள், அதிகரிக்கும் அரசின் கட்டுப்பாடுகளை எதிர்கொள்ள நேரிடுகிறது. ஜூன் மாதம் ஜெர்மன் டாடா குழுவின் ஓவியக் காட்சியில் ஒரு ஓவியத்தில் பன்றித் தலையுடன் மனித உருவம் போர்வீரனின் உடையில் இருந்ததால் காவலரால் அது தாக்குதலுக்கு உள்ளாகிறது.

1921: SPD, KPD கட்சிகளுக்கிடையில் பகைமை தொடர்ந்தாலும் ஜெர்மனி, ருஷ்யாவுடன் சுமுகமான நட்புறவுடன் பழகுகிறது. 'கலைச் செயற்குழு' கலைக்கப் படுகிறது. 'நவம்பர் குழு' 'ப்ரஷ்யன் கலாச்சார அமைச்சரக'த்தை (Prussion Ministry of

Culture) தனது ஓவியக் காட்சிக்கான படைப்புகளைத் தணிக்கை செய்ய ஒப்புக்கொண்டதால் பல ஓவியர்கள் அதற்கு எதிர்ப்புத் தெரிவித்துக் குழுவிலிருந்து விலகுகிறார்கள். என்றாலும், *1930*கள் வரை 'நவம்பர் குழு' ஓவியக் காட்சிகளை ஏற்பாடு செய்யும் அமைப்பாக உயிர் வாழ்கிறது. தனது அனைத்து அரசியல் சாயல்களையும் களைகிறது. அக்டோபரில் USPD கட்சியைத் தன்னுடன் KPD இணைத்துக் கொள்கிறது. நாட்டில் தோன்றிய பணவீக்கத்தின் காரணமாகப் பொருளாதாரம் சிதையத் தொடங்குகிறது.

1922: IAH எனும் (International Worker's Aid) பன்னாட்டு தொழிலாளர் உதவி அமைப்பு ருஷ்ய ஓவியர்களின் ஓவியக்காட்சி ஒன்றை பெர்லின் நகரில் காட்சிப்படுத்தப் பொருளுதவி செய்கிறது. ஜெர்மனியில் 'ஆர்ட் ஷீட்' (The Art Sheet) எனும் கலை இதழ் 'காட்சிக் கலைகள்' (Visual Arts) பற்றின தனது நிலைப்பாட்டை யதார்த்தம் நோக்கி நகர்த்துகிறது. அவ்விதமே, 'பஹூஸ்' கல்லூரி நடைமுறைக்கு ஒத்துவராத நிலையிலிருந்து விலகி மக்களுக்குப் பயன்படும் கலையைப் பேணத் தொடங்குகிறது. ருஷ்யாவின் அறிவுஜீவிகளிடம் அதிகரித்த போலித்தனத்தால் தனித்துப்போன ஓவியர் 'கன்டின்ஸ்கி' (Kandinsky) ஜெர்மன் நாட்டுக்கு வந்து 'பஹாமாஸ்' கல்லூரியில் ஆசிரியராகப் பணியாற்றத் தொடங்குகிறார்.

Wassily Kandinsky, The Blue Rider (1903)

1923: முதல் உலகப்போரின் முடிவில் ஜெர்மனியும், பிரான்சும் செய்துகொண்ட ஒப்பந்தப்படி நஷ்ட ஈட்டுத் தொகையைக் கொடுப்பதில் ஜெர்மனி சுணக்கம் காட்டியதால், பிரான்ஸ் ரூர் பள்ளத்தாக்குப் (Ruhr Valley) பகுதியைத் தன்வசம் கொண்டுவந்து விடுகிறது. பொது எதிரிக்கு முன் வலது, இடதுசாரிக் கட்சிகள் இணைந்து செயற்படுகின்றன.

'பஹாஸ்' பள்ளி மரபு சார்ந்த கலைக்கல்வி முறையிலிருந்து விலகி, நவீன உத்திகளை உட்புகுத்துகிறது. ஆனால் பள்ளி வெகு குறுகிய காலமே இயங்குகிறது. அரசுத்துறை அதற்குக் கொடுத்து வந்த மானியங்களை ஒவ்வொன்றாக நிறுத்திவிடுகிறது.

KPD கட்சிக்காக அதன் 'குண்டாந்தடி' (The Truncheon) எனும் அங்கத இதழுக்கு ஹார்ட் ஃபீல்டு (Heartfield) என்பவர் பொறுப்பேற்கிறார். ஓவியர்கள் 'க்ரோஸ் (Groz), ஸ்லிட்ச்டெர் (Schlichter)' இருவரும் அதில் கேலி, அங்கதக் கோட்டுச் சித்திரங்கள் (Illustrations) வரைகிறார்கள்.

1924: ருஷ்யாவில் லெனின் மரணமடைகிறார். அங்கு அப்போது கருத்துச் சுதந்திரத்துக்கான எல்லைகள் சுருங்கத் தொடங்கிவிட்டன. ஜெர்மனியில் SPD கட்சியை ஃபாஸிஸ்டுகள் (Fascists) என்று KPD கட்சி வெளிப்படையாகக் குற்றம் சாட்டுகிறது.

அந்த ஆண்டு நவம்பரில் பன்னாட்டுத் தொழிலாளர் உதவி அமைப்பு 'IAH' (International Worker's Aid) 'உழைப்பாளிகளின் தினசரி' (Worker's Illustrated News Paper - AIZ) எனும் செய்தித்தாளை வெளியிடத் தொடங்குகிறது. அதில் ஹார்ட் ஃபீல்டு (Heartfield)ன் பல ஓவியங்கள் முகப்பு அட்டையில் இடம்பெறுகின்றன. 'IAH' ஜெர்மனி ஓவியர்களின் படைப்புகளை ருஷ்யாவில் மாஸ்கோ, லெனின்கிராடு நகரங்களில் காட்சிப்படுத்தும் பொறுப்பை (Sponsors) ஏற்கிறது. ருஷ்ய கலைத் திறனாய்வாளர்கள், 'விலைமாதிற்குத் தேவையற்ற அழுத்தம் கொடுத்து, முதலாளித்துவக் கொள்கைகளின் தீமைகளை ஓவியமாக்கியதற்குப் பதிலாக, பாட்டாளி மக்களைக் கருப்பொருளாக்கி அவர்கள் படைப்புகள் அமைந்திருந்தால் அது உற்சாகம் தருவதாக இருந்திருக்கும்' என்று அக்காட்சிப் படைப்புகளைப் பற்றிக் கடுமையான விமர்சனத்தை முன்வைக்கின்றனர்.

1925: அனைத்து அரசு நிதி உதவியும் நிறுத்தப்பட்டதால் 'வெய்மர் பௌஹாஸ்' (Weimar Bauhaus) கல்லூரியை மூடும் நிலை ஏற்படுகிறது. பின்னர் அதே ஆண்டில் அது டெஸ்ஸோ (Dessau) நகரில் தொடங்கப்படுகிறது. ஓவியர் 'கஸ்டாவ் ஹார்ட்' லௌப் (Gustav F. Hartlaub) இன் 'தத்ருபத்தை நோக்கி' (New

Objectivity) எனும் காட்சி மான்ஹெய்ம் (Mannheim) நகரில் திறக்கப்படுகிறது. பின்னர் அது ஜெர்மனியின் பல நகரங்களுக்குக் கொண்டு செல்லப்படுகிறது. அதில் 32 ஓவியர்களின் படைப்புகள் இடம்பெறுகின்றன. ஆனால், காட்சியில் 'மாயத் தத்ரூபம், புதிய கிளாசிசம்' (Magic Realism, Neo classicism) போன்ற உத்திகள் கொண்ட படைப்புகளும் இடம்பெற்றது கொடுக்கப்பட்டிருந்த காட்சியின் தலைப்புக்கு முரணாகப் பார்க்கப்படுகிறது. 'தத்ரூபத்தை நோக்கி' (New Objectivity) எனும் பாணியின் தாக்கம் நாடகக் கலையிலும் நிகழ்ந்தது. முன்னர் புழக்கத்தில் இருந்த உணர்வு சார்ந்த கருப்பொருளை அகற்றி, பெர்டோல்ட் ப்ரெச்ட் (Bertolt Brecht) யின் நாடகங்கள் ஒரு புதிய சமூகப் பார்வையை ஏற்படுத்துகின்றன.

1926: 'செங்குழு' தனது கடைசி அறிக்கையை வெளியிடுகிறது. ஓவியர் க்ரோட்ஸ் (Grosz) திரும்பவும் இடைநிலை மக்களின் வாழ்க்கையைக் கருப்பொருளாகக் கொண்ட ஓவியங்களைப் படைக்கிறார். அவை பெர்லின் நகரில் 'பிளெச்தெய்ம்' (Flechtheim) கூடத்தில் காட்சிப்படுத்தப்படுகின்றன.

1927: 'குண்டாந்தடி' (The Truncheon) வெளிவருவது நின்றுபோகிறது.

1928: 'க்ரோபியஸ்' (Gropius) பஹஸ் பள்ளியின் தலைமைப் பொறுப்பிலிருந்து விலகுகிறார். 'ஹான்மெஸ் மெயர்' (Hanmes meyer) அதன் பொறுப்பை ஏற்கிறார். 'ஷெவெய்ச் நல்ல போர்வீரன்' (The good soldier Sehweik) எனும் நாடகத்துக்குப் படைத்த பின்திரை ஓவியம் கடவுளை இழிவு செய்வதாக ஓவியர்கள் 'Grosz, Herzfelde' இருவர் மீதும் வழக்குப் பதிவு செய்யப்படுகிறது. KPD கட்சி ஒரு புதிய ஓவியக் குழுவைத் தொடங்குகிறது. (The German Revolutionary Artist's Association- ARBKD) ஓவியர்கள் 'எவான் டிக்ஸ் (Even Dix), க்ரோட்ஸ் (Grosz)' இருவரும் முற்றிலுமாக தங்களை அரசியலிலிருந்து விலக்கிக் கொள்கிறார்கள்.

1929: நாஸி கட்சி கலைகளைத் தூய்மைப்படுத்துவதற்காக 'மிலிடென்ட் லீக் ஃபார் ஜெர்மன் கல்ச்சர்' (Militant League for German Culture) எனும் அமைப்பைத் தொடங்குகிறது.

1930: நாஸி கட்சியின் உறுப்பினர் 'வில்ஹெர்ம் ஃப்ரிக்' (Wilhelm Frick) துரிங்கியா (Thuringia) வின் கல்வி அமைச்சராக நியமிக்கப்படுகிறார். ஏப்ரல் மாதத்தில் கறுப்பர் கலாச்சாரத்துக்கு எதிரான அரசு ஆணையை வெளியிடுகிறார். கட்டடக் கலைஞரும் கலை இலக்கண அறிஞருமான 'பால் ஷுல்ட்ஸ்-நௌம்பூர்' (Art Theoreticion) Paul Schultze-Naumbure, 'வெய்மர்' (Weimar) நகர அருங்காட்சியகங்களிலிருந்து பல ஓவியங்களை 'தர குறைந்த

கலைப் படைப்புகள்' என்று நீக்கிவிடுகிறார். பஹஸ் பள்ளியின் தலைமைப் பொறுப்பிலிருந்து 'Hanmes meyer' விலக்கப்படுகிறார். ஓவியர் 'Fritz Hampl', Worker's Illustrated News Paper (விளக்கப் படங்களுடன் கூடிய தொழிலாளர் செய்தித்தாள்)-AIZயின் போர்ப்படை அமைப்பை (National Army) விமர்சனம் செய்ததற்காக மூன்றரை ஆண்டுகள் சிறைத் தண்டனை விதிக்கப்படுகிறார்.

செப்டம்பர் பாராளுமன்றத் தேர்தலில் நாசி கட்சி 95 இடங்களைக் கைப்பற்றி SPD கட்சிக்கு அடுத்த வலிமையான கட்சியாகிறது. கிறிஸ்துமஸ் தினத்தன்று ஜெர்மனியில் 'அவசரநிலை' நடைமுறைக்கு வருகிறது.

1931: ஓவியர்கள் 'ஹார்ட்ஃபீல்ட் (Heartfield), பிஸ்கேடர் (Piscator)' இருவரும் ருஷ்யாவுக்குப் பயணம் எனும் போர்வையில் செல்கிறார்கள். பல வங்கிகள் செயலிழந்து போகின்றன. டெசு (Dessau) நகரக் கவுன்ஸில் நவம்பரில் நாசி வசம் வருகிறது.

1932: அதிபர் தேர்தலில் ஹிட்லர், பால் வான் ஹிண்டன்பர்க்கிடம் (Paul von Hindenburg) குறுகிய ஓட்டுகளில் பின்னடைகிறார். ஆனால், நாசி கட்சி பாராளுமன்றத்தில் பெரும்பான்மை பெறுகிறது. உள்ளாட்சித் தேர்தல்களிலும் பெருமளவில் வெற்றிபெறுகிறது. டெசு (Dessau) நகரக் கவுன்ஸில் 'பஹஸ்' பள்ளியை அரசாணை மூலம் நிரந்தரமாக மூடிவிடுகிறது. Grosz நியூயார்க் நகரம் சென்று பயில்விக்கத் தொடங்குகிறார்.

1933: ஹிட்லர் சான்ஸ்லர் பதவியில் நியமனம் செய்யப்படுகிறார். SS, SA எனும் இரு அமைப்புகளும் (Storm Troops) அதிகாரப்பூர்வமாக 'உதவிக் காவலர்' (Auxiliary Police) அமைப்பாகச் செயல்படத்தொடங்குகின்றன. பிப்ரவரியில் 'ரெய்ஷ்ஸ்டாக்' (Reichstag) நகரில் ஏற்பட்ட மர்மமான தீ விபத்தால் ஹிட்லர் சர்வாதிகாரியாகச் செயல்படத் தொடங்குகிறார். KPD கட்சி தடை செய்யப்படுகிறது.

நாடு முழுவதிலும் உள்ள அருங்காட்சியகங்களிலிருந்து பல ஓவியங்கள் 'தரக்குறைவான படைப்புகள்' எனும் பெயரில் அகற்றப்பட்டு, நாசி கட்சியால் மக்களுக்குக் காட்சிப்படுத்தப்படுகின்றன. பின்னர் அவற்றை அரசு அழித்தும் விடுகிறது. நாட்டில் கலைச் சிந்தனையை அரசே வழி நடத்தத் தொடங்குகிறது. நாட்டில் யூதர்களின் வர்த்தக அமைப்புகள் புறந்தள்ளப்படுகின்றன. கெஸ்டாப்ஸ் (Gestaps) என்று சுருக்கமாக அழைக்கப்பட்ட உளவு காவல்துறை நிறுவப்படுகிறது.

டெசு (Dessau) நகரில் மார்ச் மாதத்தில் 'கான்சென்ட்ரேஷன் கேம்ப்' (Concentration camp) எனும் சிறைக்கூடம் அமைக்கப்படுகிறது.

## 24. கித்தான் வாகனத்தில் கலைஞனின் சவாரி

எக்ஸ்பரஷனிசம் (Expressionism) 1905 - 1940

வடக்கு ஐரோப்பியப் பகுதிகளில் 'ஃபாவ்' (Fauves) களின் வண்ண அணுகுமுறை வெற்றியடைந்து புதிய உணர்வுகளாகவும், ஆழ்மன உளைச்சல்களாகவும் விரிவடைந்தன. 'எக்ஸ்பரஷனிசம்' (Expressionism) என்று பொதுவாக அறியப்பட்ட அது ஒரே காலகட்டத்தில் பல ஐரோப்பிய நாடுகளில் வளரத்தொடங்கியது. அந்தப் படைப்புகளில் வண்ணங்கள் குறியீடுகளாகவும், (Symbolic Colours) இயற்கைக்கு ஒவ்வாத கற்பனை உருவத் தோற்றங்களும் (Imagery) மேலோங்கி இருந்தன. ஓவியர்கள் தங்களைப் பாதித்த காட்சியைத் தமது உணர்வுகளுக்கும், அப்போதைய மனநிலைக்கும் ஏற்றவாறு புதிய உருக்கொடுத்து ஓவியங்களாக்கினர். என்றாலும் குறிப்பாக, ஜெர்மன் நாட்டில் இந்தப்பாணி ஓவியர்கள் மனித மனத்தின் இருண்ட பகுதியை, அவனது தீய இயல்புகொண்ட செயற்பாடுகளை, தமது படைப்புகளில் ஏற்றி, ஓவியக் கலையை ஒரு புதிய தளத்துக்கு எடுத்துச் சென்றார்கள்.

1905-1940 களின் இடைப்பட்ட காலத்தில் ஜெர்மனியை மையமாகக்கொண்டு இயங்கிய இப்பாணியில் குறிப்பாக நான்கு குழுக்கள் தீவிரமாகச் செயல்பட்டன. ஒன்றை ஒன்று பாதித்தாலும், அவற்றின் தனித்தன்மை என்பது தெளிவாகவே காணப்பட்டது.

1. 'தி ப்ரூக்' DIE BRUCKE (THE BRIDGE) 1905- 1913
   கடந்த காலத்தையும் எதிர் காலத்தையும் இணைக்கும் பாலம்

2. 'டெர் ப்ளௌ ரெய்டர்' DER BLAUE REITER (THE BLUE RIDER) 1911-1914 நீலச்சாரதி

3. 'ப்ஹௌஹாஸ்' BAUHAUS 1919-1933
   இயல்பு வாழ்க்கையில் கட்டடமும் வண்ணமும்

4. தி நாய் சாக்ஸ்லிச்கெயிட் DIE NEUE SAXHLICHKEIT (THE NEW OBJECTIVITY)

1923 முதலாம் உலகப் போரும், சமூக அரசியல் விமர்சனமும்

கடந்த காலத்தையும் எதிர் காலத்தையும் இணைக்கும் பாலம்- 1905-1913

DIE BRUCKE (தி ப்ரூக்) (THE BRIDGE)

Die Brucke (The Bridge)ன் தோற்றம் 1905ல் டிரெஸ்டன் (Dresden) நகரில் ஹெர்மன் ஓபிரிஸ்ட் (Hermann Obirist) எனும் கலைஞரின் கீழ் இயங்கிய நான்கு கட்டடக் கலைஞர்களின் கூட்டு முயற்சியில் உருவானது. பின்னர் அவ்வியக்கத்துடன் பல ஓவியர்கள் தங்களை இணைத்துக்கொண்டனர்.

'பிரெய்ட்ரிட்ச் நீட்ஷெ' (FRIEDRICH NIETZSCHE) என்பவரின் 'ஜராதுஷ்டரர் இவ்வாறு பேசினார்' (THUS SPOKE ZARATHUSTRA) எனும் நூலில், மனித நற்பண்புகளுக்கான படிப்படியான வளர்ச்சிப் பாலமாக மனித வாழ்க்கை அமையவேண்டியதைப் பற்றிச் சொல்லப்படுகிறது. அதன் பாதிப்பில் அக்கலைஞர்கள் மரபுசார்ந்த கலை இயக்கத்துக்கும், நவீன அணுகுமுறை இயக்கத்துக்கும் தங்கள் இயக்கம் ஒரு பாலமாக இருக்கவேண்டும் எனும் கோட்பாட்டை முன்வைத்துச் செயல்பட்டனர்.

இந்த இயக்கத்தின் உறுப்பினர்கள் நகரின் ஒதுக்குப்புறத்தில், தொழிலாளர் குடியிருப்புப் பகுதியில், நகரின் பரபரப்பிலிருந்து விலகி வாழ்ந்து, படைப்பதில் ஒரு பொதுவான பாணியைப் பின்பற்றினர். அதில், பழங்காலக் கலைப்பாணியின் தாக்கம், தெளிவான வண்ணத்தேர்வு, உணர்வுப்பூர்வமான அழுத்தங்கள், முரட்டுத் தன்மையை வெளிப்படுத்திய கற்பனைகள் (Violent Imagery) ஆகியவற்றின் பயன்பாடு தெளிவாகக் காணப்பட்டது.

1906ம் ஆண்டில் இவ்வியக்கத்தினர் ஓவியம் குறித்த தங்களின் நிலைப்பாட்டை ஒரு பிரகடனம் மூலம் அறிவித்தனர். அதில் 'கலப்படமற்ற படைப்புத்திறன் கூடிய, தெளிவும் நேர்மையும் கொண்ட எந்த ஒரு படைப்பாளியும் எங்கள் இயக்கத்தில் ஒருவர் என்றே கருதுகிறோம்' என்று வலியுறுத்தினார்கள். வரையறுக்கப்படாத படைப்புத்திறன், ஆழ்மனதின் மர்மங்களை நேரிடையாக வெளிக்கொணரும் உத்தி, எந்தவொரு பாணியையும் பின்பற்றாத அணுகுமுறை ஆகியவை அவர்களது பொதுத்தன்மையாக இருந்தது. வறண்ட கற்பனையில் வெளிப்படும் போலியான உல்லாசங்களுக்கு அங்கு இடமிருக்கவில்லை. தினசரி

Fritz Bleyl poster for the first Brücke show in 1906

வாழ்க்கையில் காணக் கிடைத்தவற்றையே அவர்கள் தமது படைப்புகளுக்கான கருப்பொருளாகப் பயன்படுத்தினர்.

தங்கள் படைப்புகள் பிற பாணிகளின் பாதிப்பு இல்லாதபடி அமையவேண்டும் என்று அவர்கள் விரும்பிச் செயல்பட்ட போதும், மரபும் நவீனமும் அவற்றைப் பாதிக்கவே செய்தன. தொடக்கமாக 'ஜுகெண்ட் ஸ்டில்' (Jugend Stil) பாணி பாதித்தது. பின்னர், அவர்களது படைப்புகள் 'பாயின்டிலிஸ்ட்' (Pointillist) பாணியை ஒட்டி அமைந்தன. ஓவியர் 'எட்வர்டு மன்ச்' (Edvard Munch)ன் படைப்புகள் அவர்களை ஃபாவிஸம் (Fauvism) பக்கம் நகர்த்தியது. தீர்க்கமான கோடுகள் கொண்ட வடிவங்கள், அகண்ட பரப்பை நிரப்பிய ஒளிர் வண்ணங்கள், இவற்றுடன் ஐரோப்பிய நிலம் சாராத 'பாலாவ்' தீவின் பழங்குடி மக்களின் (Palau Island's Native) செதுக்கிய உருவச் சிலைகளின் (Carvings) சாயல் ஆகியவை கொண்டதாக அது அமைந்தது. இவற்றின் பயனாக, இக்குழு தனக்கான ஒரு புதிய பாணியைக் கண்டெடுத்தது. அதன் விளைவாக, நிலக்காட்சிகள், நிர்வாணப் பெண்கள், மக்களின் பலவித முகத் தோற்றங்கள் போன்ற ஓவியங்கள் படைக்கப்பட்டன.

1911ல் இக்குழு ட்ரெஸ்டென் (Dresden) நகரிலிருந்து இடம் பெயர்ந்து பெர்லின் நகரில் நிலைகொண்டது. அந்தக் காலக்கட்டத்தில் அதன் கலை வெளிப்பாடு மிக உயர்ந்த நிலையை அடைந்தது. அந்த இயக்கம் நகரைப் பெரிதும் பாதித்தது. அத்துடன், க்யூபிஸம், ஃப்யூசரிஸம் (Cubism, Futurism) போன்ற மற்ற இயக்கங்களின்

தாக்கமும் அதன் படைப்பாக்க மேம்பாட்டுக்கு அடிக்கோலியது. இப்போது, தூய வண்ணங்களின் இடத்தில் கலப்பு வண்ணங்கள் இடம்பெற்றன. நகரம் சார்ந்த பலவிதக் காட்சிகள், இசைநிகழ்ச்சி, சர்க்கஸ் சாகசங்கள், நடன அரங்கம் போன்ற கருப்பொருள்களைக் கொண்ட ஓவியங்களை 'க்ரிச்னெர், ஹெக்கல்' (KIRCHNER, HECKEL) போன்ற ஓவியர்கள் படைத்தனர். நகரத்தின் இருண்ட பகுதியின் அவலங்கள் ஓவியங்களில் இடம்பெற்றன. ஓவியர்கள் தாங்கள் கண்டதை ஒரு ரசாயன மாற்றம் செய்து தத்ரூபம் எனும் தளத்திலிருந்து விலகி, அருப வகை அடுக்குதல்களும், வண்ணங்களும் கொண்டவையாகப் படைத்த ஓவியங்களில் கலப்படமற்ற உண்மையையும், அதிர்ச்சியையும் வெளிப்படுத்தினார்கள். இவற்றுடன்கூட, நீர் வண்ணம், கோட்டு ஓவியம் போன்ற உத்திகளில் மட்டுமின்றி, 'கிராஃபிக் பிரிண்ட்' (Graphic Print) எனும் அச்சு உத்தி மூலம் படைக்கப்பட்ட பிரதிகளிலும் தமது தாக்கத்தை ஏற்படுத்தினார்கள். இருபதாம் நூற்றாண்டில் கலை உலகுக்கு அது ஓர் அழுத்தமான கொடுப்பினையாகக் கருதப் படுகிறது. பெர்லின் நகரில் ஓவியர்கள் தங்களது தனித்தன்மையைப் பற்றின விழிப்புணர்வையும், சமூகத்தில் தங்கள் பங்களிப்பைப் பற்றிய தெளிவையும் பெற்றதும் அப்போதுதான்.

1913ல் அதன் இயக்கம் நின்று போயிற்று. அதற்கு முதன்மையான காரணம் ஓவியர்களுக்குள் தோன்றி வளர்ந்த கருத்து வேறுபாடுகள்தான். ஆனால், உலகெங்கும் அதன் தாக்கம் அலையெனப் பரவிவிரிந்தது.

## நீல சவாரிக்காரன் (DER BLAUE REITER)
## (THE BLUE RIDER) 1911-1914

1909ம் ஆண்டு ஜெர்மனி நாட்டில் மூனிச் (Munich) நகரில் 'புதிய கலைஞர் குழுமம்' (New Artist Assiociation) எனும் பெயரில் ஒரு ஓவியர் குழு தோன்றியது. 'வாஸ்லி கண்டின்ஸ்கி' (Wassily Kandinsky) எனும் ஓவியர் அதற்குத் தலைவராய் இருந்தார். ஓவியர் 'பால் க்ளீ' (Paul Klee) யும் அதில் ஓர் உறுப்பினர். அந்தக் குழுவின் லட்சியம் வெறும் உணர்வு சார்ந்த கருப்பொருளை மையமாகக்கொண்ட ஓவியங்களை விடவும் மற்ற தளங்களில் இயங்கும் விதமாகப் படைப்பதுதான். குழுவிலுள்ள ஓவியர்களின் படைப்புகளை ஜெர்மனியிலும், மற்ற நாடுகளிலும் காட்சிப் படுத்துவதையும், பொதுக் கூட்டங்களில் குழுவின் கலை அணுகல் பற்றின விளக்க உரைகள் நிகழ்த்துவதையும் தனது மையச் செயல்பாடாகக் கொண்டு இயங்கியது. பவேரிய (Bavariya) கிராமப் பாணியில் ஈர்க்கப்பட்ட ஓவியர் 'வாஸ்லி கண்டின்ஸ்கி' Wassily Kandinsky கண்ணாடியில் ஓவியம் படைப்பது அப்போதுதான் நிகழ்ந்தது.

அவரது படைப்புகளில் அருபத் தன்மையின் தாக்கம் அதிகமாகத் தொடங்கியது.

Franz Marc, Blue Horse I, 1911

1911ல் 'புதிய கலைஞர் குழுமம்' (New Artist Assiociation) தனது ஓவியக் காட்சியில் 'வாஸ்லி கண்டின்ஸ்கி', 'ஃப்ரான் மார்க்' (Wassily Kandinsky, Franz Marc) இருவரது படைப்புகளையும் இக்காரணம் காட்டி ஒதுக்கியது. அது அவ்விருவரும் குழுவிலிருந்து விலகக் காரணமாயிற்று. அவ்விருவரும்தான் குழுவைத் தொடங்கி, ஒரு நோக்கத்துடன் செயல்பட்டு வளர்த்தவர்கள். அதன் விளைவாக, 'வாஸ்லி கண்டின்ஸ்கி' (Wassily Kandinsky) யுடன் 'ஃப்ரான் மார்க்' (Franz Marc) அகஸ்ட் மாக், (August Macke,) அலெக்ஸ் வான் ஜாவ்லென்ஸ்கி (Alexcj Von Jawlensky) போன்ற ஓவியர்கள் இணைந்து ஒரு புதிய குழுவைத் தொடங்கினர். அதற்கு 'The Blue Rider' என்று பெயர் சூட்டினர். Franz Marc புரவிகளைக் கருப்பொருளாக்கி ஓவியமாக்குவதில் விருப்பம் காட்டினார் என்றால், Wassily Kandinskyயை அதன்மேல் அமர்ந்து ஓட்டும் மனிதன் ஈர்த்தான். இருவருக்குமே நீலநிறம் விருப்பமானதாக இருந்தது. Wassily Kandinsky கருநீல நிறத்தில் ஆன்மீகம் சார்ந்த அதிர்வுகளை உணர்ந்தார். அது மனிதனின் என்றும் நிலைக்கும் நிலைக்கான தேடலைத் தோற்றுவிப்பதாகக் கூறினார். அவரது ஓவியம் ஒன்றின் தலைப்பு 'தி ஃப்ளூ ரைடர்' ('The Blue Rider') என்று அமைந்தது தற்செயலாக நிகழ்ந்த ஒன்று. ஆனால், அந்த அமைப்பு வெறும் ஓவியர் குழு மட்டுமோ அல்லது, இயக்கம் மட்டுமோ அல்ல. அந்தச் சமயத்தில் ஜெர்மனியில் இயங்கிக்

கொண்டிருந்த மற்றொரு இயக்கமான 'The Bridge'ன் பாதிப்புதான் அது தோன்றக் காரணம். 'The Bridge'ன் அடிப்படைக் கொள்கைக் குழுவில் ஓவியர்களை ஒன்றிணைத்து ஓவியங்கள் படைப்பது. ஆனால், 'The Blue Rider'ன் அணுகுமுறை வேறானது. அது படைப்பாளிகளிடம் புதிய சிந்தனைகளையும், கருத்தாக்கங்களையும் வரவேற்று, அவற்றை ஓவியம், இசை, அரங்கு மூன்றிலும் ஏற்றி ஒருங்கிணைப்பதில் வெற்றி காண்பதுதான். அம்மூன்றும் ஒன்றுக்கொன்று துணையாகவும், அதனதன் வளர்ச்சிக்கு மற்றதை ஆதாரமாகவும் கொண்டிருந்தன. ஓவியர்கள் தம் படைப்புகளில் ஆன்மா பற்றின தமது கருத்துக்களையும் வெளிப்படுத்தினர். அவர்களின் பாதையும், இலக்கும் வெவ்வேறாக இருந்த போதிலும், ஆன்மிகம் எனும் பொது அணுகுமுறை அனைவரிடமும் இருந்தது. 1911,12களில் ஜெர்மனியின் பல நகரங்களில் குழு தன் உறுப்பினரின் ஓவியங்களைக் காட்சிப்படுத்தியது.

குழுவுக்கு Wassily Kandinskyன் பங்களிப்பு என்பது ஓவியங்கள் (Illustrations) விரவிய 'கலைக் களஞ்சியம்' (Almanac) தான். அதில் அன்று ஐரோப்பாவில் புகழ் பெற்றிருந்த ஓவியர்களின் படைப்புகள், அவர்கள் பின்பற்றின புதிய ஓவிய உத்திகள் பற்றின கட்டுரைகள், கிராமியம் சார்ந்ததும் தொன்மையானதுமான படைப்புகள், போன்றவற்றுடன் சிறாரின் ஓவியங்களும் இடம்பெற்றன. 'கலையில் ஆன்மிகம்' (On The Spiritual in Art) அவரது மற்றொரு நூல். அது ஓவியத்தில் இசையின் தாக்கத்தை மையப்படுத்துவதாக இருந்தது. அவர் எழுதுவதிலும் நாட்டம் கொண்டவராக இருந்தார். ஃபிரெஞ்ச், ஜெர்மன், ருஷ்ய மொழிகள் மூன்றிலும் ஓவியம் பற்றின கருத்துகள், கவிதைகள், நாடகங்கள் பலவற்றை எழுதினார். 'மஞ்சள் ஒலி' (Yellow Sound) எனும் நாடகம் அவற்றில் புகழ்பெற்றது. 'ஒலிகள்' (sounds) எனும் அவரது வசனக் கவிதை நூல் 1912ல் பதிப்பிக்கப்பட்டது. அதில் அவரது 56 மரச் செதுக்கல்கள் (Wood cuts) இணைக்கப்பட்டன. 1911ல் Wassily Kandinskyம் குழுவின் வேறு சில ஓவியர்களும் 'அர்னால்டு ஷொயென்பெர்க்' (Arnold Schoenberg)ன் இசை நிகழ்ச்சிக்குச் சென்றனர். அது அவர்களைப் பெரும் தாக்கத்துக்கு உள்ளாக்கியது. இசை இத்துணை அருப வடிவம் கொண்டிருக்க முடியுமா என்று வியந்தனர். ஓவியம் பற்றின ஒரு புதிய தளத்தை நோக்கிப் பயணப்படும் எழுச்சி அவர்களுக்கு அங்குதான் தோன்றியது. Wassily Kandinsky அதன் தாக்கத்தில் ஒரு ஓவியம் படைத்து அதற்கு 'இசை நிகழ்ச்சி' (Concert) என்றும் தலைப்பிட்டார். அதுதான் அவரது முதல் அருப ஓவியம் எனலாம். இசைக் கலைஞரும், ஓவியக் கலைஞரும் ஒருவரை ஒருவர் மிகவும் மதித்தனர். தங்களுக்குள் கருத்துப் பரிமாற்றங்களும் செய்துகொண்டனர்.

ஒருவரின் வளர்ச்சியை மற்றவர் கூர்ந்து நோக்கி ஊக்குவிப்பதும் நிகழ்ந்தது.

'Wassily Kandinsky' தமது நூலில், 'கலை தனது ஆழ்நிலை ஒத்திசைவின் (Hormony) வலிமையைக் காண்போரின் உள்ளுணர்வின் மூலம் வெளிப்படுத்துகிறது. வடிவங்கள், வண்ணங்கள், கோடுகள், பல வித அமைப்புகள் அனைத்துமே ஆழ் மனதில் பாதிப்பை ஏற்படுத்துகின்றன. எப்படி ஓர் இசை வல்லுநர் தாளத்தையும், ஒலியையும் இணைத்து இசையை உண்டாக்குகிறாரோ, அது போலவே ஓவியர் தமது அனுபவங்களுக்கு உருக்கொடுத்து ஓவியங்களைப் படைக்கிறார்' என்று கூறுகிறார். மேலும், 'வண்ணம் என்பது ஆத்மாவை நேரிடையாகப் பாதிக்கும் தன்மை கொண்டது வண்ணம், ஒரு சாவி, கண்கள் சுத்தியல் போன்றவை, ஆத்மா பல தந்திகளைக் கொண்ட ஒரு பியானோ' (Colour is a means to exert a direct influence on the soul... Colour is the key. The eye is the hammer. The soul is the piano with many strings) என்றும் குறிப்பிடுகிறார்.

'Wassily Kandinsky, Paul Klee' இருவருமே இசைக்கும் ஓவியத்துக்கும் உள்ள நெருக்கத்தை உணர்ந்தார்கள். இசை ஏற்படுத்தும் தாக்கம்போல விழிவழி கலை (Visual Art) மனிதனின் உள்ளுணர்வுகளைத் தொட்டு எழுப்பவேண்டும் என்று முனைந்தனர். அதன் தொடர்ச்சியாக, மேற்கத்திய மறுமலர்ச்சிக்குப் பின்னர் பெறப்பட்ட எண்ணங்களைத் தாண்டி ஜெர்மனி-ருஷ்ய கிராமியக் கலை, தொன்மையான ஆப்பிரிக்கக் கடல் சார்ந்த கலை வழிகள், சிறார் மற்றும் மனநிலை பாதித்தவர்களின் ஓவியங்கள் போன்றவற்றிலும் தமது தேடுதலை விரிவாக்கிக்கொண்டு சென்றனர். அப்போதைய கலைவழி மைய ஓட்டத்தில் இவையெல்லாம் இடம் பெற்றிருக்கவில்லை.

Red Balloon, 1922, oil on muslin primed with chalk, 31.8 × 31.1 cm. The Solomon R. Guggenheim Museum, New York

1914ல் தொடங்கிய முதல் உலகப்போர் இந்தக்குழு கலையக் காரணமாகியது. 'Franz Marc, August Macke' இருவரும் போரில் மாண்டுபோனார்கள். 'Kandinsky, மரியன் வான் வொரெஃப்கின், Marianne Von Werefkin, Alexej Von Jawlensky' மூவருக்கும் ருஷ்ய குடியுரிமை இருந்ததால் அவர்கள் ருஷ்யா திரும்ப நேர்ந்தது. 1911-1914 க்கு இடையிலான மூன்று ஆண்டுகளே இயங்கிய அந்தக் குழுவின் படைப்புத் தாக்கம் இன்றளவும் தொடர்கிறது.

## இயல்பு வாழ்க்கையில் கட்டடமும் வண்ணமும்

(BAUHAUS 1919-1933) (Bauhaus: Bau=Building {Bauen=To Build} + Haus=House)

1919ல் கட்டடக் கலைஞர் 'வால்டர் க்ரோபியஸ்' (Walter Gropius) ஓவியர்களையும், கைவினைக் கலைஞர்களையும் இணைத்து ஒரு சங்கம் நிறுவினார். (Guild of Craftsmen without class Distinction) இரு பிரிவினரிடமும் எவ்வித ஏற்றத்தாழ்வும் இல்லாத ஓர் அமைப்பாக அது இயங்கியது. De Stijl, Constructivism, Supermatism போன்ற கலையின் மைய ஓட்டத்திலிருந்து விலகிப் பயணித்தவர்களின் நோக்கங்கள், அணுகுமுறைகள், கோட்பாடுகள் போன்றவை அங்குப் பயிலும் பாடத்திட்டமாக அமைந்தன. உலகெங்கும் கட்டடக் கலையின் வளர்ச்சியும், அணுகுமுறையும் அதன் தாக்கத்தால் பெரும் மாற்றங்களை ஏற்றன.

## பள்ளியின் தொடக்கமும் குறிக்கோள்களும்

சமகாலக் கட்டடக்கலை ஜெர்மனியில் 20ம் நூற்றாண்டின் முதல் முப்பது ஆண்டுகளில் ஒரு புதிய பொலிவைப் பெறத்தொடங்கியது. வெய்மர் (Weimar) நகரில் 1919ல் நிறுவப்பட்ட பஹமஸ் (Bauhaus) பள்ளியின் தாக்கம் வலுவானதாக இருந்தது. 'லுட்விக் மெய்ஸ் வான்டு ரோஹ்' (Ludwig Mies Vandu Rohe) எனும் கட்டடக் கலைஞரின் வழிகாட்டுதலுடன் பள்ளியின் பாணி உலகின் மூலைகளுக்கும் பரவியது. இன்று அதன் அடையாளங்களை நாம் எங்கும் காணலாம். அப்பள்ளியின் லட்சியம் கட்டடக்கலையைப் புதுப்பிப்பது. அப்பள்ளியின் பயிற்று முறை முந்தைய முறைகளிலிருந்து முற்றிலும் மாறுபட்டு இருந்தது. கற்பித்தல் என்பது நவீன அனுபவம் சார்ந்த அறிவாற்றலைக் கொண்டதாக விளங்கியது. 'ஒரு கலைஞன் தனது சமூகம் சார்ந்த பொறுப்பை உணர்ந்தவனாக இருக்கவேண்டும். அவ்விதமே, சமூகமும் கலைஞனைப் போற்றி அவன் வளர்ச்சிக்கு உறுதுணையாக இருக்கவேண்டும்' என்பது அப்பள்ளியின் கோட்பாடாக அமைந்தது.

Poster for the Bauhausaustellung (1923)

இவற்றுக்கு மேலாக, அக்கல்வி கலைஞனின் படைப்புத் திறனை, தொழிலை வளர்க்கவும், கலையழகும், படைப்பு நுட்பமும் ஒருங்கிணைந்த பயன்பாட்டுப் பொருள்களை (Utensils) உற்பத்தி செய்யவும் தயார் செய்தது. பள்ளி வளாகம் நூதன அமைப்பு கொண்ட வீடுகள், அனைத்து விதமான பயன்பாட்டுப் பொருள்கள், விளம்பரக்கலைப் பகுதி, அரங்க நிர்மாணம், புகைப்படக்கலை, வரி வடிவக்கலை (Typography) போன்ற பலவித பயில் வளாகங்களைக் கொண்டிருந்தது. அங்கு 'Kandinsky, Paul Klee' போன்ற புகழ்பெற்ற ஓவியர்கள் ஆசிரியராகப் பணியாற்றினர்.

பள்ளியில் ஒவ்வொரு மாணவனும் தொடக்கநிலைக் கல்வியைக் கட்டாயம் முடிக்கவேண்டும். பின்னரே அவன் தான் விரும்பும் துறை சார்ந்த மேற்கல்வியைத் தொடரமுடியும். பள்ளியில் உலோக வேலைப்பாடு, மரச்சிற்பம் செதுக்குதல், கண்ணாடி ஓவியம், தறி நெய்தல், பானை வரைதல், தச்சகம், புடைப்புக்கலை, எழுத்துக்கலை, சுவர் ஓவியம் என்பதாக ஒவ்வொன்றுக்கும் தொழிற்கூடங்கள் இருந்தன. அவற்றில் ஒன்றைத் தனது விருப்பப்பாடமாகத் தேர்வுசெய்து, பயிற்சி பெற்று, வெளியேற முடிந்தது.

பள்ளியின் நோக்கம் பற்றிய புரிதலுக்கு நாம் Walter Gropius ன் உரையிலிருந்து சில பகுதிகளைப் பார்ப்போம்.

> 'அனைத்துப் படைப்பு இயக்கங்களும் முடிவில் கட்டடக் கலையில் சென்று சேர்கின்றன. கட்டடக்கலை ஒரு காலத்தில் நுண்கலையின் மதிப்புமிக்கப் பகுதியாக விளங்கியது. நுண்கலையும், கட்டடக் கலையும் பிரிக்க முடியாதவை. இன்று அவை தனித்துத் தொடர்பற்று, வெவ்வேறாகச் செயல்படுகின்றன. சிற்பிகள், ஓவியர்கள், கட்டடக் கலைஞர்கள் அனைவரும் மீண்டும் ஒன்றிணைந்து செயல்படவேண்டும். கட்டடக் கலையில் அவை

மூன்றும் எவ்வாறு இரண்டறக் கலந்துள்ளன என்பதைத் தெளிவாகப் புரிந்துகொள்ளவேண்டும். நாம் அனைவரும் கைவினைக் கலையில் நமது பார்வையைச் செலுத்தவேண்டும். நம்மிடையே எந்தவித வேறுபாடோ, ஏற்றத்தாழ்வோ கிடையாது. ஒரு ஓவியன் அல்லது சிற்பி சிறப்புமிக்கக் கைவினைக் கலைஞனும்கூட. எனவே நாம் ஒரு புதிய சங்கம் அமைப்போம். நம்மிடையில் எழுப்பப்பட்டிருக்கும் சுவரை உடைத்துத் தள்ளுவோம். ஒன்றிணைந்து எதிர்காலத்தை நோக்கிப் பயணப்படுவோம்.'

ஆனால், இவ்வித நவீன பாணிப் பள்ளியை நிறுவித் தொடர்ந்து செயல் படுத்துவது எளிதாக இருக்கவில்லை. தொடக்கம் முதலே அரசியல் குறுக்கீடு இருந்தது. 1925ல் அப்போதைய 'தெரென்சர் அரசு' (Thueringer Government) பள்ளிக்கு அளித்துவந்த உதவித்தொகையை நிறுத்திவிட்டது. பள்ளி தேசு (Dessau) நகருக்கு இடம்பெயர்ந்தது. நகர உறுப்பினர்கள் பள்ளிக் கட்டடத்துக்குத் தேவையான நிலம் கொடுத்து, கட்டடமும் தொழிற்கூடமும் கட்டிக்கொடுத்தனர். இன்றும் அது வரலாற்றுப் புகழ்மிக்கச் சுற்றுலாத் தலமாக விளங்குகிறது.

1926ம் ஆண்டில் பள்ளி நிலம் அரசால் முறையாகப் பதிவுசெய்யப்பட்டது. அங்குப் பயிற்றுவித்த ஆசிரியர்கள் பேருரையாளராகப் (Professors) பதவி உயர்வு பெற்றனர். பள்ளிக்கு 'ஸ்கூல் ஆஃப் டிசைன்' (School of Design) எனும் புதிய பெயர் சூட்டப்பட்டது. அதன் கல்விமுறை பல்கலைக்கழகத்துடன் இணைக்கப்பட்டு, தேர்வு பெற்றவருக்குப் பட்டயமும் வழங்கப்பட்டது.

தனிப்பட்ட உணர்வுகளின் காரணமாக, அங்குப் பயிற்றுவித்த கலைஞர்களுக்குள் கருத்து வேறுபாடுகளும், விரோதமும் வளர்ந்தன. Paul Klee போன்றோர் அங்கிருந்து விலகிக்கொண்டனர். Kandinsky, Albers போன்றோர் நிறுவனத்துக்கு விசுவாசமானவர்களாக 1933ல் அது மூடப்படும் வரை பணிபுரிந்தனர்.

Chair by Erich Dieckmann, 1925

## பள்ளியின் வீழ்ச்சியும் முடிவும்

1932ம் ஆண்டில் நடந்த தேர்தலில் ஹிட்லரின் நாஜி கட்சி Dessau நகரில் பெரும்பான்மை பெற்றதால் பள்ளிக்குச் சரிவு காலம் ஏற்பட்டது. அரசுப் பள்ளியின் இயக்குநரை நீக்கிவிட்டு புதிய தலைவரை அமர்த்தியது. பள்ளியில் அதுவரை பயிற்றுவித்து வந்த பன்முகக்கல்வி எனும் 'குப்பை'யை அகற்றி, பதிலாக 'கலப்பற்ற' ஜெர்மன் கலையை நிறுவுவதே அதன் நோக்கமாக இருந்தது. பள்ளிக்கு அளித்து வந்த உதவித்தொகையும் நிறுத்தப்பட்டுவிட்டது. வேறுவழியின்றி 1932ல் பள்ளியை பெர்லின் நகருக்கு எடுத்துச்செல்ல நேர்ந்தது. பள்ளியின் இயக்கம் செயலிழந்து அங்கு ஒரு தனியார் நிறுவனமாக ஆகிவிட்டிருந்தது. அப்படியும், நாஜி அரசாங்கத்தின் (National Socialist Government) வெறுப்புக் காரணமாக ஏப்ரல் 11, 1933ம் ஆண்டு காவல்துறை பள்ளியை ஒட்டுமொத்தமாக மூடிவிட்டது. 1937ல் அரசு 'தரம் குறைந்த படைப்புகள்' (Degraded Art) என்று அடையாளப்படுத்தி ஏராளமான ஓவியங்களை அருங்காட்சியகத்திலிருந்தும், ஓவியக் கூடங்களிலிருந்தும் அகற்றிக் காட்சிப்படுத்தியது. பின்னர் அவை அழிக்கப்பட்டுவிட்டன. அவற்றில் பல பள்ளியின் ஆசிரியர்களுடையவை.

ஆனால், பள்ளியின் செல்வாக்கையும், புகழையும் எவ்வளவு முயன்றும் நாஜி அரசால் அழிக்க முடியவில்லை. நாடு கடத்தப்பட்ட பல கலைஞர்கள் பாரிஸ், இங்கிலாந்து, நியூயார்க் போன்ற நகரங்களுக்குச் சென்று தொடர்ந்து பள்ளியின் புகழ் பரப்பினார்கள். 1937ல் சிகாகோ நகரில் அதே பெயருடன் ஒரு பள்ளி தொடங்கப்பட்டது. 1950களில் அது 'இல்லினாய்ஸ் தொழில்நுட்ப நிலையம்' (Illinois Institute of Technology) எனும் நிறுவனத்துடன் இணைந்தது. அவ்விதமே, 1939ல் பாரிஸ் நகரிலும், 1945ல் இங்கிலாந்திலும், அந்தக் கல்வி வழிப் படைப்புகளுக்குக் களம் ஏற்பட்டது. முதல் மற்றும் இரண்டாம் உலகப்போர்களின் விளைவாக அது வரை பாரிஸ் நகரில் நிலைகொண்டிருந்த கலை மையம் அங்கிருந்து இடம்பெயர்ந்து நியூயார்க் நகரில் நிலைகொண்டது. 1950களில் அந்நகரம் நவீனக் கலை உத்திகளுக்கும், அரூபக் கலை வெளிப்பாடுகளுக்கும் உகந்த களமாக உணரப்பட்டது. பாப் ஆர்ட், ஓப் ஆர்ட் (Pop Art, Op Art) போன்ற நவீன உத்திகள் தோன்றி மக்கள் கலையாக விரிவடைந்தன.

முதலாம் உலகப் போரும், சமூக அரசியல் விமர்சனமும்
DIE NEUE SAXHLICHKEIT (THE NEW OBJECTIVITY) 1923

மான்ஹெய்ம் (Mannheim) நகரக் காட்சிக்கூடத்தின் குன்ஸ்தால் (Kunsthalle) இயக்குநர் 'கஸ்டாவ் ஃப்ரெய்ட்ரிச் ஹாட்லாப்' (Gustav

Friedrich Hartlaub) *1923ல்* தனது மற்ற காட்சிக்கூட நண்பர்களுக்குத் தனது புதிய ஓவியக்காட்சியை விவரிக்கும் விதமாக, 'எக்ஸ்ப்ரெனிஷம் காலம் தொட்டு ஜெர்மன் ஓவியத்துறையில் புதிய குறிக்கோள் அறிமுகம்' ('Introdution to New Objectivity: German Painting since Expressionism') என்று குறிப்பிட்டார்.

முதலாம் உலக போருக்குப் பின்பு ஜெர்மன் நாட்டில் 'ஓட்டோ டிக்ஸ்', 'ஜார்ஜ் க்ரோட்ஸ்' (Otto Dix, George Grosz) என்ற இரு ஓவியர்களால் இந்த இயக்கம் தொடங்கப்பட்டது. இதை 'எக்ஸ்ப்ரெஷன்' (Experssion) பாணியின் போலி (Pseudo-Expressionist) என்று அடையாளப்படுத்தினர் அன்றைய கலை திறனாய்வாளர். கடுமையான சமூக விமர்சனம், குறைகூறி வெறுக்கும் அணுகுமுறை, தத்துவார்த்த நிலைப்பாடு, இவற்றுடன் தத்ரூபப் பாணி கலந்த ஒரு புதிய உத்தியாக அவர்கள் படைப்புகள் அமைந்தன. இந்த இயக்கத்தில் இரண்டு முக்கிய வழி அணுகல்கள் கவனம் பெற்றன.

Made in Germany (Den macht uns keiner nach), by George Grosz, drawn in pen 1919, photo-lithograph published 1920 in the portfolio God with us (Gott mit Uns). Sheet 48.3 × 39.1 cm. In the collection of the MoMA, New York.

'வெரிஸ்ட்ஸ்' (Verists)

(கலை என்பது அனைத்தையும் உள்ளடக்கியது. எனவே, அதில் அழகற்றதும் அசிங்கமும் கூட இடம்பெறும் என்ற கோட்பாட்டுடன் செயல்பட்டவர்கள்.) இந்த வழியில் சென்ற ஓவியர்கள் உலகப்போரின் எதிர் விளைவுகளையும், தனிமனிதன்

எதிர்கொள்ள நேர்ந்த பொருளாதார நெருக்கடி பற்றியும், வெறியாட்டம் போடும் தீமைகளையும், ஆட்சியில் அமர்ந்திருக்கும் கட்சியின் பொறுப்பற்ற செயல்பாடுகள் குறித்தும் அங்கதம் செய்தும் கடுமையாக விமர்சனம் செய்தும் தமது ஓவியங்களைப் படைத்தனர்.

Edvard Munch, 1893, The Scream, oil, tempera and pastel on cardboard, 91 x 73 cm, National Gallery of Norway

'மேஜிக் ரியலிஸ்ட்ஸ்'

'Magic Realaists' (தத்ரூப அணுகுமுறையில் மந்திர வித்தையின் விளைவுகளைத் தமது படைப்புகளில் கருப்பொருளாக்கியவர்கள்.) இந்த வழியில் ஒரு குழுவாகச் செயல்படாத பலர் அடையாளம் காணப்பட்டனர். Germen Expressionist Art என்று கருதப்பட்ட பாணியில் பின்பற்றப்பட்ட ஓவியனின் உள்ளுணர்வு சார்ந்த அனுபவங்களைக் கருப்பொருளாக்கிய போக்கைக் கண்டித்தும், அதை முற்றிலும் எதிர்த்தும், அதற்கு எதிராகச் செயல்பட்டும் அவர்கள் ஓவியங்களைப் படைத்தனர்.

இந்த இரு இயக்கத்திற்கும் இருந்த வேறுபாடு என்பது திடமானது அல்ல. இருவரிலும் Verists இயக்கத்தினர் அதிகப்புரட்சித் தன்மை உடையவர்களாக இருந்தனர். அவர்களது படைப்புகள் அழகியலை விலக்கியும், அருவருப்பை முதன்மைப்படுத்தியும், தத்ரூப உத்தியை முரட்டுத்தனமாகக் கையாண்டும், காண்போருக்கு அதிர்ச்சியையும், குழப்பத்தையும் தோற்றுவிக்கக் கூடியவனவாகவும் அமைந்தன. ஒரு புகைப்படத்தின் பிரதிபோல நுணுக்கங்களுடன் கூடிய தத்ரூப அணுகலுடன், அனுபவ உலகுக்கு அப்பாற்பட்டதை, புலனுணர்வுகளுக்குப் புரியாதவற்றை அறியும் முயற்சியும் உள்ளடக்கியதாக அது இருந்தது.

1925ல் கலைத் திறனாய்வாளர் 'பிரான்ஸ் ரோ' (Franz Roh) The New Objectivity, Expressionism இரண்டுக்கும் வெளிப்படையாகத் தெரியும் வேறுபாடுகளைப் பட்டியலிட்டு, 'The New Objectivity'யை 'Post Expressionism' என்றும் அழைத்தார்.

அவற்றில் சில

Expressionism Post Expressionism

அளவற்ற மகிழ்ச்சியை வெளிப்படுத்தும் வடிவத்தோற்றங்கள் சலனமற்ற வடிவத் தோற்றங்கள்.

மிகுதியான மதம் சார்ந்த கருப்பொருளைக் கொண்டவை. அவ்விதக் கருப்பொருளை மிகக்குறைவாகக் கொண்டவை.

மன உணர்வுகளை எழுப்பும் விதத்தில் அமைந்தவை. காண்போரின் முழுக் கவனத்தையும் ஈர்க்கும் வகையன.

வலிமைமிக்க இயக்கம் கொண்டவை, இயக்கமற்றவை, நிலையானவை உரத்துப் பேசுபவை, அமைதியானவை, வெம்மையை வெளிப்படுத்துபவை, குளிர்ந்து, இறுகிய விதமானவை.

திடமான வண்ணங்கள் கொண்டவை. நீர்த்த வண்ணங்கள் கொண்டவை.

சுரசுரப்பான பரப்பு கொண்டது. வழுவழுப்பான அணுகுதல் கொண்டது. பட்டை தீட்டப்படாத வைரம் ஒளிரும் உலோகம்.

உணர்வுகளை வெளிப்படுத்தும் உருவ மாற்றம் கொண்ட தோற்றங்கள் ஒத்திசைவு கொண்ட தூய்மைப் படுத்தப்பட்ட உருவத்தோற்றங்கள்.

பழமை சார்ந்தது நாகரிகம் நோக்கி நகர்வது.

Alvar Cawén, Sokea soittoniekka (Blind Musician), 1922

இந்த இயக்கம் மார்ச் 1933ல் வெய்மர் குடியரசு (Weimar Republic) ஹிட்லர் தலைமை வகித்த National Socialists யிடம் தோல்வி கண்டபோது முடிவுக்கு வந்ததாகக் கொள்ளப்படுகிறது. நாஜி தலைவர்கள் அப்படைப்புகளை 'தரம் குறைந்தவை' என்றுகூறி அவற்றைப் பறித்து அழித்துவிட்டனர். பல ஓவியர்கள் தமது படைப்புகளைக் காட்சிப்படுத்த அனுமதி மறுக்கப்பட்டனர். சில ஓவியர்கள் படைப்பதையே அரசு தடைசெய்தது. ஓவியர்கள் பலர் நாட்டைவிட்டு வெளியேறி வேறுநாடுகளுக்கு அடைக்கலமாகச் சென்றனர். சிலர் தங்கள் ஓவியப்பாணியையும் மாற்றிக்கொண்டனர்.

## 25. இங்கிலாந்து நாட்டில் ஓவியக்கலை நிகழ்வுகள்

ராபலைட்ஸ் சகோதரத்திற்கு முன் - 1848

### PRE RAPHAELITES-BROTHERHOOD (PRB)

19ம் நூற்றாண்டின் மைய ஆண்டுகளில் லண்டன் நகரில் இயங்கிய 'ராயல் அகாதமி ஆஃப் ஆர்ட்ஸ்' (Royal Academy of Arts) எனும் கலைப் பள்ளிதான் பயிற்றுவிப்பதில் முதன்மை பெற்றதாக இருந்தது. அதன் பயிற்றுவிக்கும் வழியைத்தான் மற்ற அமைப்புகளும் பின்பற்றின. மாணவர்கள் ஓவியத்திற்கான உடல் அமைப்புக்கூறு, ஒத்திசைவு, வடிவியல் போன்ற அடிப்படை அறிவைக் கற்றனர். ஆனால், ஓவியர் ராஃபேல் (Raphael) பின்பற்றிய நியோ கிளாஸிகல் (Neo-Classical) பாணியோ, அல்லது, ஓவியர் 'கான்ஸ்டபிள் (Constable), ஓவியர் டர்னர் (Turner)' போன்றோர் அமைத்துக்கொடுத்த ரொமாண்டிக் (Romantic) பாணியோ மட்டுமே கற்பிக்கப்பட்டது. அவை தவிர அங்கு மற்ற எந்தப் பாணியும் இடம் பெறவில்லை.

Proserpine, 1874, by Dante Gabriel Rossetti, with Jane Morris as model

கலைப் பள்ளியில் ஒரு ஓவியத்தில் பின்பற்றப்படவேண்டிய மூன்று முக்கிய நிலைகள் என்று பயில்விக்கப்பட்டவை:

1. உருவங்களை ஒரு கூம்பு வடிவத்தில் பொருந்தும் விதமாக ஓவியத்தில் கட்டமைக்க வேண்டும்.

2. ஓவியத்தில் ஒரு புறத்திலிருந்து அதிகஒளியும், எதிர்ப்புறத்திலிருந்து அதற்கு இசைவான மங்கலான ஒளியும் அமையவேண்டும்.

3. ஒளியால் உண்டாகும் உருவங்களின் நிழற்பரப்பு வண்ணம் குறைந்த இருள் பகுதியாக அமையவேண்டும்.

இக்கல்வி முறையில் சலிப்புற்ற சில மாணவர்கள் ஒன்றுகூடி ரகசியமாக ஒரு குழுவை 1848ல் தொடங்கினர். அதற்கு 'ராஃபலைட்ஸ் சகோதரத்திற்கு முன்' (Pre-Raphaelites Brotherhood) என்று பெயரிட்டனர். அந்தக்குழுவில் தொடக்கமாக ஏழு கலைஞர்கள் இருந்தனர். அவர்களில் வில்லியம் ஹால்மான் ஹன்ட், டாண்டே கேப்ரியல் ராசெட்டி, ஜான் எவரெஸ்ட் மிலாயிஸ்ட் (William Holman Hunt, Dante Gabrial Rossetti, Jhon Everett Millais) ஆகிய மூவரும் பின்னாட்களில் பிரபலமாகப் பேசப்பட்டனர். Pre-Raphaelites இயக்கத்தின் நோக்கம் ஓவியம், கவிதை இரண்டையும் மீண்டும் புதிய சக்தி கொண்டதாக மாற்றுவதுதான்.

அந்நாட்களில் 'ராஃபாயல்' (Raphael), 'மைக்கெல் ஏங்கிலியோ' (Michel-angelo) இருவரையும் தங்களது முன்னோடிகளாகக் கொண்டு ஓவியங்கள் படைத்த மறுமலர்ச்சிக் கால ஓவியர்களை இந்த இயக்கம் ஒப்புக்கொள்ளவில்லை. அதிலும் குறிப்பாக, ஓவியர் 'ராஃபாயலுடைய (Raphael) ஓவிய வழி, அவற்றில் உருவங்கள் அமையப்பெற்ற விதம், ஓவியங்கள் கட்டமைக்கப்பட்ட முறை போன்றவற்றை இக்குழு ஒதுக்கியது. இவ்வகைக் காரணங்களால் குழுவுக்கு 'ராஃபலைட்ஸுக்கு முன்' (Pre-Raphaelites) எனும் பெயரைத் தேர்ந்தெடுத்தனர்.

Christ in the House of His Parents, by John Everett Millais, 1850

ஓவியர்கள் தங்கள் ஓவியங்களில் உருவங்களைத் தத்ரூபமாக இயற்கைக்கு வெகு அண்மையான நுணுக்கங்களுடன் படைத்தனர். ஓவியங்களில் அனைத்துப் பொருட்களும் (உருவங்கள் / வடிவங்கள்) ஒரே விதமான அக்கறையுடனும், தெளிவுடனும் தீட்டப்பட்டன. முன்னர் ஓவியத்தின் கீழ்ப்பகுதியில் பெரும்பாலும் உருவங்கள் நிழலில் தெரியும் தெளிவில்லாத விதமாகவே படைக்கப்பட்டன. அதை மாற்றி அவற்றையும் தெளிவாகத் தெரியும் விதமாக ஒளிரும் வண்ணங்கள் கொண்டு அமைத்தனர். புழக்கத்தில் இருந்த முறைகளைப் பற்றி மறு ஆய்வு செய்து அவற்றில் மாற்றங்களைக் கொண்டுவந்தனர். ஒரு கலைஞன் ஓவியம், இலக்கியம் இரண்டிலும் திறமையை வளர்த்துக் கொள்ளவேண்டும் என்று ஊக்குவிக்கப்பட்டனர். அவர்களது படைப்புகள், 'ஓவியங்களின் கருப்பொருள் விவிலியக் கதைகள்' என்பதிலிருந்து விலகி சமகாலக் கவிஞர்களின் கவிதைகளைக் கருப்பொருளாகக் கொண்ட விதமாக அமைந்தன.

Ophelia, by John Everett Millais, 1851–52

தங்களது கருத்துக்களையும், கோட்பாடுகளையும், இலக்கியப்படைப்புகளையும், படைப்புச் சார்ந்த சர்ச்சைகளையும் 'ஜெர்ம்' (Germ) எனும் கலை இதழில் பதிவுசெய்தனர். அந்த இதழ் 1850 ஜனவரி முதல் ஏப்ரல் வரை நான்கு மாதங்கள்தான் வந்தது. இதழ் தொடர்ந்து வராததை நோக்கும்போது அதற்கு வாசகரிடையே வரவேற்பு இருக்கவில்லை என்பது தெரிகிறது. 'வில்லியம் ராசெட்டி' (Wiliam Rossetti) (இவர் டாண்டே கேப்ரியல் ராசெட்டி (Dante Gabrial Rossetti) யின் சகோதரர், கவிஞர்) இதழின் ஆசிரியராகச் செயல்பட்டார்.

குழுவின் முதல் ஓவியக்காட்சி 1849ல் 'ராயல் அகாதமி ஆஃப் ஆர்ட்ஸ்' (Royal Academy of Arts) வளாகத்தில் நிகழ்ந்தது. அதுவரை தங்களது இயக்கத்தை மிக ரகசியமானதாகவே வைத்திருந்தனர்

அவ்விளைஞர்கள். முன்பே முடிவு செய்யப்பட்ட விதத்தில் அனைத்துப் படைப்புகளும் ஓவியர்களின் கையெழுத்துடன் 'PRB' என்று அவர்கள் இயக்கத்தின் பெயரையும் கொண்டிருந்தன. ஓவியர் 'மில்லோயிஸின்' (Millois) ஓவியம் (அதன் கருப்பொருள் ஏசு தமது பெற்றோரின் இல்லத்தில் இருப்பது) விமர்சகர் மற்றும் பழமைவாதிகளிடையே கடும் அதிருப்தியை உண்டாக்கியது. எழுத்தாளர் 'சார்லஸ் டிகன்ஸ்' (Charles Dickens) வெளிப்படையாகவே, 'ஓவியத்தில் அளவுகடந்த நுணுக்கங்களில் கவனம் செலுத்தியிருப்பதும் வண்ணங்களின் தேர்வும் கண்களைக் கூசவைக்கிறது. மேலும் அதில் உருவங்கள் சமூகத்தில் வறுமைப்பிடியில் சிக்கிய குடிகாரக் குடும்பம் போலத் தோற்றமளிக்கின்றன' என்று விமர்சித்தார்.

ஆனால், சிந்தனையாளரும் எழுத்தாளருமான 'ஜான் ரஸ்கின்' (John Ruskin) அவ்வியக்கத்தின் இயற்கையை ஆராதிக்கும் ஈடுபாட்டையும், ஓவியம் கட்டமைக்கும் பழைய வழியைப் புறக்கணித்த அவர்களது உறுதியையும் பற்றிச் சிறப்பாகப் பேசினார். தமது எழுத்து மூலம் தொடர்ந்து அவர்களுக்கு ஊக்கமும் உற்சாகமும் கொடுத்தார். தேவையானபோது பொருளுதவியும் செய்தார். என்றாலும் விமர்சனங்கள் இயக்கத்தின் தன்னம்பிக்கையை ஆட்டம் கொள்ளச் செய்துவிட்டன. அதனால் ஏற்பட்ட சலசலப்பு குழு கலையக்காரணமாயிற்று. 1855ல் இரண்டாகப் பிரிந்த அவை எதிரெதிர் வழிகளில் பயணப்படத் தொடங்கின.

'ப்ரீ-ராஃபலைட்-ரியலிஸ்ட்ஸ்' (Pre-Raphaelite – Realists) என்று அறியப்பட்ட குழு ஓவியர்கள் 'ஹன்ட், மிலாஸ்' (Hunt, Millas) தலைமையில் பயணித்தது. அவ்விதமே, 'ப்ரீ-ராஃபலைட் மெடிவியலிஸ்ட்' (Pre-Raphaelite – Medivalist) குழு 'ராசெட்டி, வில்லியம் மோரிஸ்' (D.G.Rossetti, William Moriss) போன்றோரால் வழிநடத்தப்பட்டது. ஆனால் அந்தப் பிரிவு முழுமையானது என்று கூறிவிட முடியாது. ஏனெனில், இரு குழுக்களுமே 'கலை என்பது உள்ளம் சார்ந்த வெளிப்பாடு' எனும் கோட்பாட்டை ஒப்புக்கொண்டன. அதுபோலவே, க்யூபிசம், இம்ப்ரெஷனிசம் (Coubism, Impressionism) போன்ற உத்திப் படைப்புகளுடன் தொடர்புகொண்ட, பொருள்களைத் தத்ரூபமாகப் படைக்கும் வழியை ஏற்கவில்லை.

'ஓவியர் ராசெட்டி (Rossetti), எட்வர்ட் பர்ன் ஜோன்ஸ் (Edward Burne-Jones), ஃபோர்டு மாடாக்ஸ் ப்ரவுன் (Ford Madox Brown)' எனும் ஓவியர்களுடன் குழுவை மீண்டும் வடிவமைத்தார். இப்போது அது 'ஏஸ்தடிக் ப்ரீ ராஃபியலிட்டிஸம்' (Aesthetic Pre-Raphealitism) என்று பெயர் சூட்டிக்கொண்டது. அதன் கொள்கை

ரொமாண்டிக் (Romantic) பாணியைப் பின்தொடர்வதாயிற்று. பின்னர் மூவருமே வில்லியம் மாரிஸ் (William Morris) தோற்றுவித்த கலை கைவினை இயக்கத்துடன் (Arts and Crafts Movement) இணைந்தனர்.

ப்ரீ-ராஃபலைட் இயக்கத்தை (Pre-Raphaelites) கலையில் மாற்றங்களை அறிமுகப்படுத்திய முதல் அறிவுஜீவிக் கூட்டம் அவென்ட் கார்டு (Avent Garde) என்போரும், 'இல்லை' என மறுப்போரும் உண்டு. என்றாலும் இக்குழு கலை உலகில் ஏற்படுத்திய தாக்கத்தை மறுக்கமுடியாது.

கலை, கைவினை இயக்கம் (The Arts and Crafts Movement)

19ம் நூற்றாண்டின் பிற்பகுதியில் இங்கிலாந்து நாட்டிலும், அமெரிக்காவிலும் விக்டோரியன் பாணி (Victorian Style) கலைப்பண்டங்கள், இல்லப் பயன்பாட்டுப் பொருள்கள், அணிகலன்கள் போன்றவைதான் பரவலாக நடுத்தரப் பொருளாதாரக் குடும்பங்களிடையே புழக்கத்தில் இருந்தன. அந்தக் கலாரசனையைக் கேள்விக்குரியதாக்கித் தோன்றியது இவ்வியக்கம். சிந்தனையாளர்கள் 'வால்ட்டர் க்ரேன், (Walter Crane), ஜான் ரஸ்கின் (John Ruskin)' இருவரும் நவீன உத்திகளும் கலை சார்ந்த கோட்பாடுகளும் கொண்ட 'வில்லியம் மாரிஸ்' (William Morris) என்ற கட்டடக் கலைஞருடன் இணைந்து தொடங்கியதுதான் பின்னர் அமெரிக்கக் கலைஞர்களால் விரும்பிப் பின்பற்றப்பட்டது. சிற்சில மாற்றங்களுடன் மக்களிடையே பரவலாகச் சென்றடைந்த அது 'மிஷன் ஸ்டைல்' (Mission Style) என்றும் பின்னர் அழைக்கப்பட்டது.

William Morris' design for Trellis wallpaper, 1862

குறைபாடுகள் கொண்ட, வசதிகள் இல்லாத தொழிற்சாலையில் ஒரு தொழிலாளி அல்லல்படுவது என்றில்லாமல், அவனது கலைப்படைப்புக்களுக்கான சிறப்பைப் பிறர் போற்றும் ஒரு புதிய சமூகத்தை நோக்கியதாக அவ்வியக்கம் இருந்தது. இங்கிலாந்தில் தோன்றிய தொழில் புரட்சியின் காரணமாகப் பெரும் எண்ணிக்கையில் உற்பத்தி ஏராளமாகப் பெருகியதால், அவற்றில் கலைநயம் என்பது மிகவும் குறைவான அளவிலேயே இருந்தது. நுகர்வோரின் எண்ணிக்கை கணிசமாகக் கூடியதும் அதற்கு ஒரு காரணம்.

'ஜான் ரஸ்கின் (John Ruskin), வில்லியம் மாரிஸ் (William Morris)' மற்றும் இயக்கம் சார்ந்த அவர்கள் தேர்ந்த கலையியல் என்பது நல்லொழுக்கம் கூடிய சமூகம் சார்ந்தது எனும் பார்வையை முன்நிறுத்திச் செயல்பட்டனர். கைவினைக் கலைஞனின் கலைத்திறனை மீண்டும் மையப்படுத்தி, பொருள்களின் கலையழகை மேன்மையுறச் செய்யவேண்டும். மேலும், ஒரு கலைஞனுக்கு அது வருவாய் தரும் தொழிலாகவும், நடுத்தரவர்க்க நுகர்வோருக்கு (Middle Class Consumers) அவ்வழகுப் பொருட்களைக்கொண்டு தமது இல்லங்களை அலங்கரிக்கும் விதமாகவும் அது அமையவேண்டும் எனும் நோக்கில் இயக்கத்தினை நடத்திச் சென்றனர்.

உலக வரலாற்றில் இடைக்காலம் (Medivial Period) என்று சுட்டப்படும் பொ.யு.. 1100 முதல் பொ.யு.1500 வரையிலான காலகட்டத்தில் படைக்கப்பட்ட கலை வடிவங்கள் இப்போது மீண்டும் கலைஞர்களால் கையாளப்படத் தொடங்கின. அத்துடன், ஐரோப்பிய, அரேபிய நிலப்பகுதிகளில் இருந்த அப்போதைய கலையியல் சிந்தனைகளும், அவர்களுக்குக் கைகொடுத்தன. அவற்றுடன், ஐப்பான் நாட்டுக் கலைச்

Stained glass window, The Hill House, Helensburgh, Argyll and Bute

சிந்தனைகளும் சேர்ந்துகொண்டன. அந்தப் படைப்புகளில் கலை வடிவங்கள் சதுரம், கோணம் போன்ற அமைப்பு சார்ந்ததாகவும், இஸ்லாமியக் கலை வடிவங்களின் பாதிப்பு கொண்டதாகவும் இருந்தன. 'ஓவன் ஜோன்ஸ்' (Owen Jones) எனும் வடிவியல் கலைஞர் (Designer) தமது 'அணிகலன் இலக்கணம்' ('The Grammer of Ornament') எனும் நூலில், அணிகலன்கள் வடிவமைப்பது பற்றிப் பல புதிய உத்திகளை விளக்கியிருந்தார். பல கலைஞர்கள் அந்நூலைப் பின்பற்றி நூதன அணிகலன்களைப் படைத்தனர்.

என்றாலும் காலப்போக்கில் இந்த இயக்கத்தில் கலைஞனின் படைப்புத் திறனுக்கு முக்கியத்துவம் கூடிவிட்டது. அதனால் பொருள்களின் விலைகூடி, பொது மக்களுக்காக எனும் நோக்கம் அடிபட்டுப் போயிற்று. செல்வந்தர் மட்டுமே அவற்றை வாங்கமுடிந்தது. கலைஞர்களின் எண்ணிக்கையும் கணிசமாகக் குறைந்து போயிற்று. அதன் பின்னர் இந்த இயக்கம் 'ஏஸ்தடிக் ஸ்டைல்' (Aesthetic style) எனும் புதிய பெயருடன் தொடர்ந்தது. அச்சமயம் பிரான்ஸ், பெல்ஜியம் போன்ற நாடுகளில் பிரபலமாக இருந்த 'ஆர்ட் நோவோ' (Art nouveau) எனும் இயக்கத்துடன் அது பெரிதும் ஒத்துப்போயிற்று.

மிஷன் ஸ்டைல் (Mission Style)

ஐக்கிய அமெரிக்காவில் (U.S.A.) பிரபலமடைந்த இவ்வித இயக்கத்துக்கு 'Mission Style' எனும் பெயர் சூட்டப்பட்டது. அங்கு 'கலை மக்களுக்காக' எனும் நோக்கம் நிறைவேறியது. ஆனால் கலைஞனின் அடையாளம் காணாமல் போயிற்று. நியூயார்க் நகரில் 'குஸ்டவ் ஸ்டிக்லி' (Gustav Stickly) எனும் கலைஞர் நடுத்தர (வருவாயின் அடிப்படையில்) நுகர்வோருக்கு

Adjustable-Back Chair No. 2342, Gustav Stickley, ca.1902.

ஏற்ற விதத்தில் கலையம்சம் கூடிய, அதிக விலை இல்லாத இருக்கைகள், கட்டில்-அலமாரிகள், திரைச் சீலைகள், மேசை விரிப்புகள் போன்ற இல்லப் பயன்பாட்டுக்கான பொருள்களை (Household meterials) உற்பத்தி செய்ய விழைந்தார். பொருள்களின் உதிரிப் பாகங்களை மொத்தமாகத் தொழிற்சாலைகளிலிருந்து வாங்கி, கைவினைக் கலைஞர்களைக் கொண்டு அவற்றை ஒருங்கிணைத்து அவற்றில் சிடுக்கும் நுணுக்கமும் இல்லாத சதுரம் / கோணம் போன்ற அமைப்புகளை அடிப்படையாகக் கொண்ட வடிவங்களைக் கொண்டதாகச் சந்தைக்குக் கொண்டு சென்றார். அது மக்களிடையே பெரும் வரவேற்பைப் பெற்றது.

ஆங்கில நிலப்பகுதிக் கலைவடிவங்களுடன் பெரிதும் ஒத்திருந்த தென்மேற்கு அமெரிக்க நிலப்பகுதிக் கலை வடிவங்கள் அவற்றில் அதிக அளவில் இடம்பெற்றன. அத்துடன், அமெரிக்க நிலத்தின் பழங்குடி மக்களின் கலை வடிவங்களும் பெரிதும் இடம்பெற்றன. அதன் பயனாக, அங்கு ஒரு புதிய கலைவடிவம் தோற்றம் கண்டது. தரை விரிப்பு, பலவித மண்பாண்டங்கள், கூடை வகைகள், உடைகள் அணிகலன்கள் போன்றவற்றில் காணப்பட்ட அவை காண்போரை மிகவும் ஈர்த்தன.

'ப்ளூம்ஸ்பரி' (Bloomsbury) குழுவினரின் படைப்பாற்றலும் செயல்பாடும்

'ப்ளூம்ஸ்பரி' இயக்கத்தின் உறுப்பினர் பற்றிய, அதன் பெயர் பற்றிய அனைத்துமே இன்று சர்ச்சைக்குள்ளாகின்றன. 'ப்ளூம்ஸ்பரி' இயக்கத்தின் தொடக்கக் காலத்தில் எழுத்தாளர் 'வெர்ஜீனியா வுல்ஃப் (Virginia woolf), E.M. போர்ஸ்டர் (E.M.Forster)', (எழுத்து துறையில் -புதினம், வாழ்க்கை வரலாறு, பொதுக்கட்டுரைகள் என்பதாக அறியப் பட்டவர்) 'ஜான் மேனார்ட் கெயின்ஸ் (John Maynard Keynes) (பொருளாதாரச் சிந்தனையாளர்), ஓவியர்கள்

Blue plaque, 50 Gordon Square, London

வனெசா பெல் (Vanessa Bell), ரோஜர் ஃப்ரை (Roger Fry), டன்கன் க்ரான்ட் (Duncan Grant), கலை இலக்கிய, அரசியல் விமர்சகர்கள் லிட்டன் ஸ்ட்ராச்கே (Lytton Strachey) டெஸ்மோன்ட் மெகார்த்தி (Desmond MacCarthy), க்ளெய்வ் பெல் (Claive Bell), லியொனார்ட்வுல்ஃப் (Leonard Woolf)' ஆகியோர் இணைந்து செயல்பட்டது இன்று உறுதியாகியுள்ளது.

'ப்ளூம்ஸ்பரி' இயக்கம் பெரும்பாலும் ஒரு குடும்பத்தையே சுற்றியிருந்தது. உறுப்பினர் பலரும் அக்குடும்பத்துடன் நெருக்கமான உறவு கொண்டிருந்தனர். அவரவர் தேர்ந்தெடுத்த துறையில் பின்னர் அவர்கள் பெரும் புகழ் பெற்றாலும் தொடக்கத்தில் அங்கு நிலவிய உறவு என்பது சமுதாய ஒழுக்கங்களுக்குக் கட்டுப்படாத, எப்போதும் கண்டனங்களுக்கு உட்பட்டதாகவே இருந்தது. ஓரினச் சேர்க்கையும், கட்டுப்பாடில்லாத படுக்கைப் பகிர்வும் அவர்களிடையே இயல்பானதாக இருந்தது.

'வனெசா பெல்' (Vanessa Bell), 'வெர்ஜீனியா வுல்ஃப்' (Virginia woolf) இருவரும் சகோதரிகள். 'தோபி ஸ்டீஃபன்' (Thoby Stephen) 'ஆட்ரியன் ஸ்டீஃபன்' (Adrien Stephen) இருவரும் அவர்களின் தம்பிகள். இந்தக் கலை இலக்கிய இயக்கமும், சிந்தனையும் தோன்றக் காரணமான குடும்பம் அது. பெற்றோரின் மறைவுக்குப் பின்னர் அக்குடும்பம் லண்டனில் ப்ளூம்ஸ்பரி பகுதிக்கு இடம்பெயர்ந்து வசிக்கத் தொடங்கியது. இரு சகோதரிகளுக்கும் கல்வி என்பது இல்லத்திலேயே அமைந்தது. தனது கல்லூரி நாட்களில் (1899) தோபி ஸ்டீஃபனுக்கு (Thoby Stephen) 'லிட்டன் ஸ்ட்ராச்சி (Lytton Strachey) க்ளெய்வ் பெல் (Claive Bell), லியொனார்ட்வுல்ஃப் (Leonard Woolf)' போன்றோருடன் நெருக்கமான நட்பு உருவாயிற்று. அனைவருமே வசதியான நடுத்தர வருவாய்க் குடும்பங்களிலிருந்து வந்தவர்தான்.

Roger Fry Vanessa Bell

Woolf in 1902

'தோபி' தனது சகோதரிகளை நண்பர்களுக்கு அறிமுகப்படுத்த, அதன் தொடர்ச்சியாக அவர்கள் நண்பனின் இல்லத்துக்கு வருவது என்பது தொடர் நிகழ்வாயிற்று. அவர்கள் இல்லத்தில் ஒவ்வொரு வாரமும் வியாழன் மாலையில் 'தோபி'யின் பொறுப்பில் இலக்கியப் படைப்பாளிகளும், வாசகர்களும் கூடி இலக்கியச் சர்ச்சைகளில் ஈடுபட்டனர். அவ்விதமே வெள்ளிக் கிழமைகளில் வெனசாவின் பொறுப்பில் ஓவிய நண்பர்கள் அங்குச் சந்தித்தனர். 'தோபி'யின் அகால மரணம் அவர்களிடையே நிலவிய நட்பையும் நெருக்கத்தையும் மேலும் ஆழமாக்கியது. அதன் விளைவாக, வனெசா, க்ளைவ் பெல்லையும் (1907), வர்ஜீனியா, லியொனார்ட் வுல்ஃப்ஜையும் (1912) திருமணம் செய்துகொண்டனர்.

1910ல் ஓவியரும் கலை வரலாற்று வல்லுநருமான 'ரோஜர் ஃப்ரை' (Roger Fry) அந்தக் கூட்டத்தில் இணைந்தது அதன் நிகழ்வுகளை விரிவாக்கியது. அவர் 'ஓமேகா ஓர்க் ஷாப்ஸ்' (omega workshops) எனும் கைவினை படைப்புகளுக்கான கடையை வனெசா, டனகன் க்ரான்ட் இருவரையும் பங்குதாரராக இணைத்துக் கொண்டு தொடங்கினார். அவர்கள் கலைநயம் கூடிய விதத்தில் ஆடை, அணிகலன், இருக்கை விரிப்புகள், மேசை, அமர்வுகள், மர இருக்கைகள், பூக்கிண்ணங்கள் போன்றவற்றை உருவாக்கி விற்பனை செய்தனர். இயக்கத்தின் ஓவிய உறுப்பினர் ஒப்பந்த முறையில் அவற்றைப் படைத்தனர். வருமானத்தின் லாபம் சமமாகப் பிரித்துக்கொள்ளப்பட்டது.

கல்லூரி நாட்களிலேயே அவர்களில் பலர் 'கேம்பிரிஜ் அபோஸ்தல்' (Cambridge Apostles) என்ற பெயர்கொண்ட மாணவர்களின் ரகசிய அமைப்பில் உறுப்பினர்களாக இருந்தனர். ஒழுக்கம் சார்ந்த கோட்பாடுகளில் உள்ளார்ந்த அணுகுமுறை

என்பதே சரியானது என்றும், சமுதாயம் பின்பற்றும் மதம் சார்ந்த அர்த்தமற்ற பழமைகளை ஒதுக்கவேண்டும் என்றும், சீர்திருத்தச் சிந்தனைகளை உள்வாங்கிக் கொண்டனர். முதலாளித்துவமும் அரசு ஈடுபட்ட போர்களும் அவர்களுக்கு உடன்பாடாக இருக்கவில்லை. மனச்சாட்சிப்படி நடப்பது என்பதும் பின்பற்றப்பட்டது. பெண்களுக்கு ஓட்டுரிமை என்று குரலெழுப்பி அரசுடன் விரோதத்தை ஏற்படுத்திக் கொண்டது 'ப்ளூம்ஸ்பரி' இயக்கம்.

இவ்விதம் பல தளங்களில் தங்கள் சிந்தனைகளைக்கொண்டு சென்ற அந்த இயக்கத்தை முதல் உலகப்போர் உடைத்துப் போட்டது. அவர்களில் யாரும் போரில் பங்கேற்கவில்லை. அவர்களிடையே தாராளமயம், பொதுவுடைமை சார்ந்த கொள்கைப்பிரிவுகள் இருந்தன. என்றாலும் போரும் அதனால் தோன்றிய அமைதியின்மையும் தங்கள் மீது வலிந்து திணிக்கப்பட்டதை எதிர்ப்பதில் ஒன்றாக இருந்தனர். 1916ல் வெனசா குடும்பம் 'ப்ளூம்ஸ்பரி' யிலிருந்து 'சஸெக்ஸ்' பகுதியில் உள்ள சார்ல்ஸ்டன் (Charleston) பண்ணை வீட்டிற்குக் குடிபெயர்ந்தது.

போர் அவர்களது இயக்கத்தைச் சிதைத்தபோதும் அதன் சிந்தனை என்பது உறுப்பினர்களால் தனித்தனியே எடுத்துச் செல்லப்பட்டது ' E.M.ஃபார்ஸ்டர்' (E.M. Forster) தனது புதிய புதினத்தை 'மௌரிஸ்' (Maurice) ஓரினச் சேர்க்கையை மையமாக வைத்துப் படைத்ததால் அச்சேற்ற முடியாமல் அவதிப்பட்டார். அவரது மரணத்துக்குப் பின்பே அது பதிப்பிக்கப்பட்டது. வெர்ஜீனியா வுல்ஃப் தனது முதல் நாவலை 1915ல் கொணர்ந்தார். 1917ல் 'வுல்ஃப்' தம்பதியர் 'ஹோகார்ர் ப்ரஸ்' (Hogarth Press) என்ற பெயரில் அச்சகம் ஒன்றைத் தொடங்கினர். அதில் 'டி.எஸ். எலியட் (T.S.Eliot), காத்ரின் மான்ஸ்ஃபீல்டு (Katherine Mansfield)' போன்றோரின் புதினங்களும் எஸ்.ஃப்ராய்ட் (S.Freud)ன் ஆங்கில மொழியாக்கங்களும் பதிப்பிக்கப்பட்டன.

1920ம் ஆண்டு மார்ச் மாதம் 'மோலி மகார்த்தி' (Molly MacCarthy), 'டெஸ்மொண்ட் மகார்த்தி' (Desmond MacCarthy) இருவரும் தங்கள் இளமைக்கால ப்ளூம்ஸ்பரி நினைவுகளை வரலாற்று நூலாக்க முற்பட்டனர். அதன் தொடர்ச்சியாக 'மெமுவார் க்ளப்' (Memoir Club) எனும் பெயரில் ஓர் அமைப்பைத் தொடங்கினர். அது 'ப்ளூம்ஸ்பரி' இயக்கத்தின் மற்ற நண்பர்களையும் ஒன்றிணைக்கவும் உதவியது. தாங்கள் எழுதியதை ஒருவருக்கொருவர் படித்துக்காட்டிக்கொண்டு இளம் பிராயத்து நினைவுகளை அசைபோடுவது ஒரு சுகமான அனுபவமாக இருந்தது. அடுத்த முப்பது ஆண்டுகள் அவர்களின்

சந்திப்பு இடைவெளிகள் கொண்டதாக இருந்தபோதும் 1964ல் 'க்லீவ் பெல்' (Claive Bell) காலமாகும்வரை தொடர்ச்சியாக நிகழ்ந்தது. வெர்ஜீனா அவ்வப்போது மனநிலை பிறழ்வதும், மீள்வதுமாகவே வாழ்ந்தார். அதுவே அவர் நீரில் மூழ்கித் தற்கொலை செய்துகொள்ளக் காரணமுமாயிற்று.

இன்றும் 'ப்லூம்ஸ்பரி' படைப்பாளிகளின் உறவு, விமர்சனம், படைப்பு உத்தியில் புதுமை, அரசியல் நோக்கு, அரூபம் சாராத ஓவியப் படைப்புகள் போன்றவை சர்ச்சைக்குள்ளாகின்றன. எனினும், இந்த இயக்கம் கலை / இலக்கிய உலகிற்கு அளித்திருக்கும் பங்களிப்பு மிகவும் சிறப்பானது என்பதில் சந்தேகமில்லை.

'ப்லூம்ஸ்பரி' ஓவியர்களில் மூவரைப் பற்றிக் குறிப்பிடுவது அந்த இயக்கத்தின் செயல்பாடு பற்றின தெளிவைக் கொடுக்கும்.

## வனெசா பெல் (Vanessa Bell)

ஓவியர், இல்லங்களின் உட்புறத்தை அலங்கரிப்பவர் (Interior Designer) 'ப்லூம்ஸ்பரி' குழுவின் தோற்றத்துக்குக் காரணமானவர்களில் ஒருவர். புகழ்பெற்ற நாவல் ஆசிரியை, பெண்ணியச் சிந்தனையாளர், வாழ்க்கை வரலாறு எழுதுபவர், விமர்சகர் என்பதாகப் பல தளங்களில் இயங்கிய 'வெர்ஜினியா வுல்ஃப்' (Virginia woolf) இவரது இளைய சகோதரி. இருவருமே தொடக்கப் பாடங்களை வீட்டிலேயே கற்றனர். வனெசா ஓவியப் படிப்பை 'ராயல் அகாடமி' (Royal Academy) பள்ளியில் முடித்துப் பட்டம் பெற்றார்.

பெற்றோரின் மறைவுக்குப் பின்னர் குடும்பம் 'ப்லூம்ஸ்பரி' பகுதிக்குக் குடியேறியது. அதன் பின்னர்தான் அவர்களுக்கு எழுத்தாளர், ஓவியர், சிந்தனையாளர் போன்றோருடன் தொடர்பு கிடைத்து உறவாக மலர்ந்தது. இயக்கம் தோன்றவும் அதுதான் காரணமாயிற்று.

அவரது திருமணம் 1911ல் க்ளெய்வ் பெல்லுடன் (Claive Bell) நிகழ்ந்தது. ஆனால் இருவரும் மற்றவரின் ஒப்புதலுடன் வாழ்நாள் முழுவதும் வெவ்வேறு காதலர்களுடன் வாழ்ந்தனர். இரண்டு ஆண் குழந்தைகளுக்குப் பிறகு அவர்கள் பிரிந்து வசிக்கத் தொடங்கினர். என்றாலும் க்ளெய்வ் வாரம் ஒருமுறை தனது பிள்ளைகளைக் காண வந்துகொண்டிருந்தார், தேவையானபோது பொருளுதவியும் செய்தார். இருவரின் நட்புக்குத் தடையேதும் இருக்கவில்லை. 'டன்கன் க்ரான்ட்' (Duncan Grant) எனும் ஓவியருடன் 'வனெசா'வுக்கு ஒரு பெண் பிறந்தது. அதை 'பெல்' தம் பிள்ளைபோல் சீராட்டி வளர்த்தார். அவளுக்கு 19 வயதாகும் வரை உண்மையான தந்தை யார் என்பது அவளிடமிருந்து மறைக்கப்பட்டது. வனெசாவின் காதலர்களில் ஓவியரும் கலை

வரலாற்று ஆசிரியருமான 'ரோஜர் ஃப்ரை' (Roger Fry) ஒருவர். ஆங்கிலக் கலை உலகில் 'வனெசா' வின் பங்களிப்பு மிகவும் சிறப்பித்துப் பேசப்படுகிறது.

## ரோஜர் ப்ரை (Roger Fry)

ஓவியரும் கலை வரலாற்று ஆசிரியரும், விமர்சகருமான 'ரோஜர் ஃப்ரை' 'ப்ளூரம்ஸ்பரி' வளர்ச்சியில் முக்கியப் பங்கு வகித்தவர். லண்டன் நகரில் பிறந்த அவர் கல்லூரிப் படிப்பை 'கிங்ஸ் கல்லூரி - கேம்பிரிட்ஜில் (Kings College - Cambridge) முடித்தபின் இத்தாலி, பாரிஸ் நகரம் சென்று ஓவியப் படிப்பை முடித்து ஒரு 'நிலக்காட்சி' (Landscape) ஓவியராகப் பரிமளித்தார். 'ஹெலன்' எனும் ஓவியரை 1896ல் மணம் புரிந்து இரண்டு ஆண் குழந்தைகளுக்குத் தந்தையானார். ஆனால் அவர் மனைவி ஒரு மனநோயாளியாகி விட அவரை மனநல இல்லத்தில் சேர்க்க நேர்ந்தது. ஹெலன் தனது வாழ்நாள் முழுவதும் அங்கேயே இருந்தார். குழந்தைகளின் எதிர்காலம் 'ரோஜர்' பொறுப்பாயிற்று.

'வனெசா பெல்' இல்லத்தில் வெள்ளிக்கிழமை கூட்டத்தில் அவர் ஓவிய வரலாறு பற்றி உரை நிகழ்த்தினார். தொடர்ச்சியாக அவர் அந்தக் கூட்டங்களில் கலந்து கொண்டார். இயக்கத்தின் உறுப்பினராகவும் இடம்பெற்றார். 'வனெசா'வின் பார்வை அவர் மீது விழவே இருவரும் நெருக்கமாகப் பழகத் தொடங்கினர். ஆனால், விரைவில் 'வனெசா'வின் மனம் ஓவியர் 'டன்கன் க்ரன்ட்' வசம் திரும்பிவிட்டது. என்றாலும் அவர்களது நட்பு இறுக்கமாகவே இருந்து வந்தது. அது அவரது மரணம் வரை தொடர்ந்தது.

ஒரு படைப்பில் கருப்பொருள், அது அமையும் விதம் பற்றிய அவரது பார்வை தெளிவாக இருந்தது. அவர், 'ஓவியன் தனது படைப்பில் வண்ணக் கோர்வை, கட்டமைப்பு இரண்டுக்கும் அதிக முக்கியத்துவம் கொடுத்து, கற்பனையை வெளிப் படுத்தவேண்டும். ஓவியம் இயற்கையை மட்டும் பிரதிபலிக்கும் விதமாக இருந்து விடக்கூடாது. அதை வைத்து ஓவியத்தின் சிறப்பை முடிவு செய்யவும் கூடாது' என்று வலியுறுத்தினார்.

அவர் ஓவியம் பற்றித் தொடர்ந்து பல புத்தகங்கள் எழுதினார். அவற்றில் 'விஷன் அண்டு டிசைன்' (Vision and Design) 1920, 'ரிஃப்லெகூஷன்ஸ் ஆன் பிரிட்டிஷ் ஆர்ட்' (Reflections on British Art) 1934 இரண்டும் மிகவும் சிறப்பாகப் பேசப்படுபவை. 'மந்த்லி ரிவ்யு' (Monthly Review), 'த ஆத்தனேயம்' (The Athenaeum) போன்ற இதழ்களில் அவரது கலைக் கட்டுரைகள் தொடர்ந்துவந்தன. 1903ல் நுண்கலைகளுக்கான மாத இதழ் 'பர்லிந்டன் மேகஸைன்' (Burl-

ington Magazine) தோன்றக் காரணமானவர்களில் அவரும் ஒருவர். *1909/18* களுக்கு இடையில் அதன் இணை ஆசிரியராகவும் பணி புரிந்தார். அதன் பரவலான புகழுக்குக் காரணமானார். 1900களில் அவர் கலை வரலாற்று ஆசிரியராக 'ஸ்லேட் ஸ்கூல் ஆஃப் ஃபைன் ஆர்ட்ஸ்' (Slade School of Fine Arts-London) பள்ளியில் பணிபுரிந்தார். 'ஓமேகா வொர்ஷாப்ஸ்' அவரது மற்றொரு படைப்புத் தளத்துக்கு எடுத்துக்காட்டு. 1933ல் கேம்ப்ரிஜ் பல்கலைக் கழகத்தில் அவருக்குப் பேராசிரியர் பதவி கிடைத்தது. மாணவர்களுக்குக் கலை / வரலாறு தொடர்பான கட்டுரைகளை எழுதினார். ஆனால் அது முற்றுப்பெறும் முன்னரே அவருக்கு மரணம் சம்பவித்து விட்டது. பின்னர் அவை 'கடைசி சொற்பொழிவுகள்' (Last Lectures) எனும் தலைப்பில் நூலாக வெளிவந்தது. அவரது சவப்பெட்டியை 'வெனசா' ஓவியங்களால் அலங்கரித்தார்.

## டங்கன் க்ரான்ட் (Duncan Grant)

ஓவியர், அரங்க வடிவமைப்பாளர், ஓவியங்களைப் பிரதியெடுத்தல் (Print making), புத்தகங்களுக்கான கோட்டோவியம் (Illustrations) என்பதாகப் பல துறைகளில் புகழ் பெற்று 93 வயது வாழ்ந்தவர் 'டங்கன் க்ராண்ட்'. தனது இளமைக்கால பாரிஸ் வாழ்க்கையில் 'வனெசா', 'வெர்ஜீனியா' தம்பதிகளை அவர்களது சகோதரர்களுடன் சந்தித்த அவர் லண்டன் நகரம் மீண்டபின் 'ப்ளூம்ஸ்பரி' வாராந்திர மாலைக் கூட்டங்களில் தொடர்ந்து கலந்துகொண்டார்.

ஓரினச் சேர்க்கையில் ஈடுபாடு கொண்ட அவர் 'டேவிட் கார்னெட்' என்பவருடன் வாழ்ந்து வந்தார். 'வனெசா'வின் அன்பு கிட்டிய பின்னரும் அது தொடர்ந்தது. மூவரும் ஒரே இல்லத்தில் வசித்தனர். அவர்களிடையே எந்த முரண்பாடும் இருக்கவில்லை. 'டன்கன், வனெசா' (Dunkan, Vanessa) உறவு ஐம்பது ஆண்டுகள் அறுபடாமல் தொடர்ந்தது. அவர்களுக்கு ஒரு பெண் குழந்தை *(1918)* பிறந்தது. அவளது 19வது வயது வரை அவளது உண்மையான தந்தை யார் என்பது அவளிடமிருந்து மறைக்கப்பட்டது. 'க்ளைவ் பெல்' (Cleave Bell) தான் தனது தந்தை என்று நம்பிய அவளுக்கு உண்மை தெரிந்தபோது பெரும் மனஅதிர்ச்சி ஏற்பட்டது. அவள் தனது 'அன்புடன் ஏமாற்றப்பட்டேன்' (Deceived with Kindness) என்ற வரலாற்றுக் கட்டுரை நூலில் (Memoir) அவற்றைப்பற்றி விரிவாக எழுதுகிறாள். பின்னர் பெற்றோர்களைப் பழிவாங்கும் நோக்கத்தோடு 'டேவிட் கார்னெட்'டைத் தனது கணவனாகத் தேர்ந்தெடுத்தாள்.

அவர் 'ஓமேகா ஒர்ஷாப்ஸ்' நிறுவனத்தில் கூட்டுப் பங்குதாரராகச் செயல்பட்டார். இப்போது சௌத் பேங்க் யுனிவெர்சிடி (South

Bank University) என்று அறியப்படும் கட்டடத்தில் ஓவிய நண்பர்களுடன் இணைந்து சுவர் ஓவியங்கள் படைத்தது அவரது முதல் ஓவியப் பொறுப்பாகும், அவரது தனி மனிதர் ஓவியக்காட்சி (Solo show) 1920ல் வைக்கப்பட்டது. அதுமுதல் அவரது ஓவியங்கள் தொடர்ந்து குழுக் காட்சிகளில் இடம்பெற்றன. 'வெனசா' 'டன்கன்' இருவரும் இணைந்து சுவரோவியங்கள் படைத்தனர். அது மிகவும் சிறப்பாகப் பேசப்பட்டது. தனது மரணம் வரை (1978) அவர் ஓவியங்கள் படைத்த வண்ணம் இருந்தார்.

## உணர்வுச் சூழலில் அரூப வெளிப்பாடு (Vorticism)

முதல் உலகப்போருக்கு முந்தைய ஆண்டுகளில் ஐரோப்பிய நாடுகளில் மேற்கொள்ளப்பட்ட கலை சோதனை முயற்சிகளின் பயனாக ஓவியம் பற்றிய சித்தாந்தமே புரட்டிப் போடப்பட்டது. லண்டன் நகரில் நிகழ்த்தப்பட்ட ஐரோப்பிய நாடுகளின் ஓவியக்காட்சிகள் (Post Impressionists show in 1910, Paul Cezanne and Paul Gauguin show in 1911, Italian futurist's show in 1912 and second Post Impressionists show in 1912) ஆங்கிலக் கலைச் சிந்தனையை நவீனப் பாதையில் திருப்பும் உந்துசக்தியாக விளங்கின. அதன் பயனாகத் தோன்றியதுதான் 'Vorticism' இயக்கம். முன் சொன்ன நிகழ்வுகள் இல்லாமல் அவ்வியக்கம் உருவாயிருக்க முடியாது. (Vortex எனும் ஆங்கிலச் சொல்லுக்கு 'சுழல்' என்று அகராதி பொருள் கூறுகிறது.) ஆங்கில ஓவியர் 'Wyndham Lewis' என்பவர் அந்த இயக்கத்தைத் தோற்றுவித்தார். அது 'futurism, Cubism' ஆகிய இரண்டு பாணிகளின் தாக்கமும் கலந்த ஒன்றாக மலர்ந்தது.

Edward Wadsworth, Vorticist Study, 1914, Museo Thyssen-Bornemisza, Madrid

தாங்கள் 'Anglo-Saxon' வழிவந்த அறிவுஜீவிகள் எனும் அகந்தையுடன் அவ்வியக்கம் கொஞ்சம் முரட்டுத்தனம் வெளிப்படும் விதமாகவே செயல்பட்டது.

விமர்சகரும், ஓவியரும் Omega workshops என்ற கலைப்பொருள் அங்காடியின் முதலாளியுமான 'Roger Fry' உடன் பல ஓவியர்கள் தொடர்பு கொண்டு இருந்தனர். கலை, கைவினைப் பொருள்களை ஓவியர்களைக்கொண்டு செய்வித்து அங்காடி விற்பனை செய்தது. ஓவியர் யார் என்பது இல்லாதபடி Omega எனும் பெயருடன் பொருள்கள் விற்கப்பட்டன. ஓவியர் Wyndham Lewisயும் அவர்களில் ஒருவர். ஆனால் விரைவில் Roger Fryயிடம் தோன்றிய மனவேறுபாடு காரணமாக அதிலிருந்து விலகி 'Rebel art center' (கிரைக்கடைக்கு எதிர்க்கடை) எனும் பெயரில் அங்காடி ஒன்றைத் தொடங்கினார். இரு அங்காடிகளின் கருத்து வேறுபாடு என்பது கடுமையாகி சர்ச்சைகள் தீவிரமடைந்தன.

தங்களை Futurists என்று அடையாளப்படுத்துவதை Wyndham Lewis ஏற்கவில்லை. அதற்கு எதிர்வினையாக அவர் ஓர் அறிக்கையை வெளியிட்டார். அவரது நெருங்கிய நண்பரும் கவிஞருமான 'Ezra Pound' தேர்ந்தெடுத்த பெயரான Vorticism எனும் பெயருடன் இயக்கம் முறைப்படி நடத்திய வார இதழான 'Blast'ல் வெளியாகியது. 'Wyndham Lewis' தொடர்ந்து அதில் ஓவியம் சார்ந்த பல கட்டுரைகளை வெவ்வேறு புனைபெயர்களில் எழுதினார்.

The Dancers Wyndham Lewis, 1912

இத்தாலிய Futurist இயக்கத்தைத் தொடங்கிய ஓவியர் 'F.Marinetti' யின் புதிய சிந்தனையால் Vorticism பெரிதும்

ஈர்க்கப்பட்டது. தனது வார இதழில் Futurism கொள்கைகளை வெளிப்படையாக முன்வைத்தது. இவ்விரண்டு இயக்கங்களும் தொழிற்புரட்சி மக்களுக்கு அறிமுகப்படுத்திய இயந்திரச் சக்தியால் பெரிதும் ஈர்க்கப்பட்டிருந்தன. அவர்களது படைப்புகளில் அதன் தாக்கம் பரவலாகக் கருப்பொருளாகக் கையாளப்பட்டது. Futurist உத்தியில் ஓர் உருவத்தின் தொடரசைவு என்பது கித்தானில் அதன் வேகம் வெளிப்படும் விதத்தில் ஓவியமாயிற்று. Vorticism அதிலிருந்து மேலும் பயணப்பட்டு அறிமுகமற்ற இருண்மை மிகுந்த ஒரு சூழலில் பார்வையாளனைக் கொண்டு சென்றது. Futurist இயக்கம் இயந்திரப் பயன்பாட்டால் நிகழவிருக்கும் வருங்கால நன்மைகளென்று கணித்தவற்றில் மனித சக்தியின் மெத்தனம் என்பது நீக்கப்பட்டு, மனித இனம் புதிய எல்லைகளைத் தொடும் என்பது முக்கியமானது. அக்கருத்தை ஏற்றுக்கொண்ட Vorticism இயக்கம் அத்துடன் நின்றுவிடாமல் எதிர்காலத்தில் இவ்வகை இயந்திரச் சக்தியின் ஆதிக்கம் மனிதக் குலத்துக்கு எவ்விதம் அழிவு தரக்கூடும் என்றும் சிந்தித்தது. அது பற்றிய அச்சம் கொண்டது. மனித உறவுகளையும், உணர்வுகளையும் சிதைத்துவிடும் அபாயம் பற்றிய கவலைகளை ஓவியக் கருப்பொருளாக்கியது. இயந்திர ஆதிக்கம் பற்றிய அச்சமும் அதேசமயம் அவற்றின் மேல் அவர்களுக்கிருந்த மரியாதையும் ஓவியர்களுடைய படைப்புகளில் வெளிப்பட்டன. ஆனால் அவற்றில் ஒரு தெளிவற்ற குழப்பம் மிகுந்து காணப்பட்டது. Wyndham Lewis ஒரு சுயநலவாதி என்றும், அவ்வியக்கத்தின் முதன்மையானவர் இல்லையென்றும், எப்போதும் தனது படைப்புகளையே முன்னிறுத்தி செயல்பட்டவரென்றும் பின்னாள் கலை வல்லுநர்கள் விமர்சித்தனர்.

வெறும் மூன்றே ஆண்டுகள் உயிர்த்திருந்த அது முதல் உலகப்போரின் காரணமாகக் கலைந்து போயிற்று என்றபோதும், Vorticism இயக்கம் Futurist இயக்கத்துக்குப் பின்னர் 20ம் நூற்றாண்டு ஐரோப்பியக் கலை சிந்தனையை முன்னெடுத்துச்சென்ற வகையில் வரலாற்றில் ஒரு முக்கிய இடம்பெறுகிறது.

சுதந்திர உதிரிகள் (Independent Group)

லண்டன் நகரில் 1952-55களில் 'Institute Of Contemporary Arts' என்றழைக்கப்பட்ட அமைப்பின் வளாகத்தில் இங்கிலாந்து தேசத்து ஓவியர், சிற்பி, கலை விமர்சகர், கட்டடக் கலைஞர் என்பதாக ஒரு கூட்டம் ஓவியர் 'Richard Hamiton', சிற்பி/ஓவியர் 'Eduardo Paolozzi' இருவரின் உந்துதலில் தொடர்ந்து சந்தித்து வந்தது. அந்தச் சந்திப்புகளின் போது விஞ்ஞானம், தொழில்நுட்பம், இசை, அரங்கம், கலைகள் போன்றவற்றைச் சார்ந்த கருத்துப் பரிமாற்றங்கள், அவை சார்ந்த விவாதங்கள் போன்றவை விரிவான

விதத்தில் நிகழ்ந்தன. எனினும் படைப்பதில் அக்கலைஞர்கள் எந்தவிதக் கட்டுப்பாடும் இல்லாத விதமாகவே செயல்பட்டனர். எழுத்தாளரும், கட்டடக் கலை விமர்சகருமான 'Rayner Banham' குழுவின் தலைமைப் பொறுப்பில் இயங்கினார்.

Richard Hamiton

லண்டன் நகரில் Whitechapel Art Gallery எனும் கலைக்கூடத்தில் குழுவினர் ஒரு படைப்புக் கண்காட்சியை 1954ல் நடத்தினர். 'This is Tumorrow' என்று காட்சிக்குத் தலைப்பிட்டனர். அந்தக் காட்சி இங்கிலாந்தின் நவீனக் கலை வளர்ச்சியில் ஒரு மைல்கல்லாக அமைந்தது. ஓவியர்கள், சிற்பிகள், கட்டடக் கலைஞர்கள், இசைக் கலைஞர்கள், க்ராஃபிக் அச்சுக் கலைஞர்கள் அனைவரும் இணைந்து 12 தனித் தனிக்குழுவாகத் தங்களை அமைத்துக்கொண்டு படைப்புகளை உருவாக்கினார்கள். அவற்றில் 'Richard Hamilton, John voelcker, John McHale' மூவரும் கூடிப்படைத்த 'அறை' (Room) எனும் படைப்பு என்றும் நினைவில் இருக்கக்கூடிய ஒன்றாக அமைந்திருந்தது. அக்காட்சி மூலம் அவர்கள் மக்கள் அதுவரை அதிகம் அறிந்திராத புதிய கலாச்சாரம் பற்றியும், பொதுஜன ஊடகம் குறித்தும், அவர்களின் சமகால வாழ்க்கையைப் பற்றியும், கலையில் அவை பற்றின புதிய அணுகுமுறை சார்ந்த செய்தியையும் சொன்னார்கள். அந்தக் காட்சி பின்னர் 'Pop Art' எனும் கலை இயக்கம் தோன்றுவதற்குக் காரணமாயிற்று.

1955களில் குழுவினர் அமைப்புரீதியாகச் சந்தித்துக்கொள்வதென்பது நின்றுவிட்டது. எனினும், 1962-63 வரை தனிப்பட்ட முறையில் அவர்கள் சந்திப்பது என்பது நின்றுவிடவில்லை. படைப்பதும் தொடர்ந்து நிகழ்ந்தபடி இருந்தது.

## குழுவில் இருந்த சிலர்

Lawrence Alloway - கலை விமர்சகர்

Richard Hamilton - கட்டடக் கலைஞர்

NigilHenderson - ஓவியர், புகைப்படக் கலைஞர்

John McHale - ஓவியர்

Eduardo Paolozzi - ஓவியர், சிற்பி

Alison, Peter Smithson - இருவரும் கட்டடக் கலைஞர்.

## கிட்டும் சாதனம் கொண்டு வாழ்க்கை விமர்சனம்

### New British Sculpture Group

1980 களின் தொடக்கத்தில் லண்டன் நகரில் இருந்த Lisson Gallery யுடன் சிற்பிகள் சிலரைக்கொண்ட குழு தொடர்பு கொண்டு இயங்கி வந்தது. அவர்களுக்கென்று பொதுவான அணுகுமுறையோ, எண்ண ஓட்டமோ, பாணியோ அல்லது கொள்கையோ ஏதும் இருக்கவில்லை. என்றாலும் அவர்கள் ஒன்றாகவே தங்கள் கலைப்படைப்புகளைச் செய்தார்கள். பழைய மரபுரீதியான உத்திகள், சாதனங்கள் இவைகளைக் கொண்டு படைப்புகளை உருவாக்கினார்கள். தங்களின் தினசரி வாழ்க்கையுடன் இவற்றைத் தொடர்புப்படுத்தினார்கள்.

## 26. ஐக்கிய அமெரிக்காவில் ஓவிய/கலை நிகழ்வுகள்

அரூப உணர்வு வெளிப்பாடு (Abstract Expressionism)
(action painting/Gestural Abstraction)

1940களின் மையக் காலத்தில் ஐக்கிய அமெரிக்காவின் தலைநகரான நியூயார்க் நகரில் ஒரு புதிய ஓவிய இயக்கம் தோன்றியது. அடுத்த பன்னிரண்டு ஆண்டுகளில் அது ஊன்றி தழைத்து வளர்ந்து அந்நாட்டின் ஓவிய பாணி எனும் அடையாளம் பெற்றது. அதுவரை ஐரோப்பியக் கலைச் சிந்தனை வழியையே பின்தொடர்ந்த அந்நாடு அதிலிருந்து விலகித் தனக்கென்று ஒரு புதியவழியில் பயணிக்கத் தொடங்கியது. மேலும் மற்ற நாடுகளையும் அவ்வுத்தி பாதிக்கத் தொடங்கியது. அதுநாள் வரை பாரிஸ் நகரில் மையம் கொண்டிருந்த கலைப்படைப்புச் சிந்தனைத் தளம் வலுவிழந்து நியூயார்க் நகருக்கு இடம் பெயர்ந்தது.

இந்தப் படைப்புச் சிந்தனை 1950களில் அமெரிக்கக்கலை மைய ஓட்டமானது விவாதத்திற்கு உரியது. 1930களில் அங்கு அமெரிக்க சோஷியல் ரியலிஸப் பாணிதான் கலை மைய ஓட்டமாக இருந்தது. மெக்சிகோ நாட்டுப் படைப்பாளிகளின் பாதிப்பால் அங்கு இந்தச் சிந்தனை சார்ந்த படைப்புகளை ஓவியர்கள் தீட்டிவந்தனர். 2ம் உலகப்போர் முடிவுக்கு வந்த பின்னர் தங்களது சிந்தனையைத் திசை திருப்பிப் புதிய உத்தியில் படைக்கத் தொடங்கினர் அமெரிக்கக் கலைஞர்கள். பாராளுமன்ற செனடராக இருந்த 'McCarthy'யின் கலை தணிக்கைத் தீவிரத்திலிருந்து தப்பிப்பதற்காகவும் படைப்பாளிகள் இப்பாணியை வரித்துக்கொண்டனர். கலைஞர்கள் தங்கள் படைப்புகளில் அரசியலைத் தவிர்த்தனர். கலை மதிப்பிடு செய்யும் 'Robert Coates' என்பவர் இந்தக் கலை

சிந்தனைக்கு ஒரு பெயரைத் தேர்ந்தெடுத்தார். அதுதான் 'Abstract Expressionism'. ஜெர்மனி நாட்டுக் கலைஞர்கள் தோற்றுவித்த Expressionism, ஐரோப்பிய 'அரூப பாணி' (Futurism) இரண்டும் இணைந்த விதமாக இந்த ஓவிய இயக்கம் இருந்ததால் அவர் இப்பெயரைத் தேர்வு செய்தார். அமெரிக்கா முழுவதும் விரைவில் பரவிய இப்பாணி நியூயார்க் நகரத்திலும், சான்பிரான்சிஸ்கோ கடற்கரைப் பகுதியிலும் ஊன்றி வளரத்தொடங்கியது.

'Abstract Expressionism' ஓவியர்கள் ஓவியத்தைக் காட்டிலும் அதைப் படைக்கும் அனுபவத்துக்கு முதன்மை தந்து பழைய வழியிலிருந்து விலகினார்கள். படைப்பது என்பது ஒரு 'நிகழ்வாக'வே உணரப்பட்டது. கித்தானுடன் போராடுவதுபோல அளவில் பெரிய கித்தானைத் தரையில் பரப்பி வண்ணங்களைத் துளையிட்ட பெட்டிகளில் நிரப்பி பூவாளி மூலம் நீர் ஊற்றுவதுபோல ஊற்றியும், வண்ணங்களை டப்பாக்களிலிருந்து கித்தானில் விசிறி அடித்தும், அளவில் பெரிய தூரிகைகொண்டு மெழுகியும் ஓவியங்களைப் படைத்தனர். ஒரு ஓவியத்துக்கு உண்டான மதிப்பு இந்த நிகழ்வுகளுக்கும் கொடுக்கப்பட்டது. கருப்பொருள் ஏதுமில்லாத, எவ்வித முன் சிந்தனையும் இல்லாமல் வெற்று மனத்துடன் மனம் போன போக்கில் வண்ணங்களைக் கித்தானில் முன்னர் சொன்னாற்போலத் தெளித்தும், ஊற்றியும், பூசியும் கிட்டும் முடிவாக ஓவியங்கள் அமைந்தன. ஓவியர்கள் கித்தானைச் சுற்றிவந்தும் தேவைப்பட்டபோது அதன் மீதே நின்றவாறு ஓவியம் படைத்தனர். உருவம், வடிவம், கோணங்கள், கோடுகள் அனைத்தும் அவற்றிலிருந்து விலக்கப்பட்டன. கித்தான் பரப்பில் மையப் பகுதிக்குக் கவனத்தைக் கூட்டியும் விளிம்புகளில் கவனத்தைக் குறைத்தும் படைக்கும் முந்தைய வழியிலிருந்து விலகி, கித்தான் முழுவதிலும் ஒரே விதமான சிந்தனைக் குவியல் கொண்டவாறும் சிதறாத அக்கறையுடனும், திண்மையும் அடர்த்தியும் கொண்ட வண்ணங்களால் ஓவியங்களைப் படைத்தனர். இவர்கள் ஒருவகையென்றால், மற்றொரு வகையினர் அரூப வெளிப்பாட்டு ஓவியத்தை அமைதி நிறைந்த, மாயத்தன்மை (Mistical) கொண்டதாகப் படைத்தனர். ('Willeam de Kooning, Guston' படைப்புகள் அரூபத்துக்கும், 'Barnet Newman, Mark Rothko' போன்றோரின் படைப்புகள் உணர்வு வெளிப்பாட்டிற்கும் எடுத்துக்காட்டு) இவ்வித அணுகுமுறை ஓவியனின் ஆழ்மனதின் உணர்வுகளைப் படைப்பாற்றல் மூலமாகக் கட்டற்று வெளிக்கொணருவதாகப் பொதுவான நம்பிக்கை இவர்களுக்கு இருந்தது. பார்வையாளனின் உணர்வுகளைத் தூண்டுவதற்கானவை அல்ல அவை. மாறாக அவனது ஆழ்மன உணர்வுகளை ஓவியன் தானறியாமல் கிளறுவதாகக் கருதினர்.

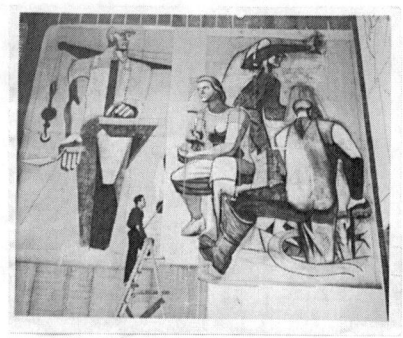

Guston sketching a mural for the WPA Federal Art Project in 1939.

Mark RothkoUntitled (Black on Grey) (1970)

பரவலாக அறியப்பட்ட ஓவியர் 'jackson Pollock'ன் படைப்புகள் கலை விமர்சகரிடையே எப்போதும் எதிர் துருவக் கருத்துக்களைத் தோற்றுவித்தன. விமர்சகர் 'Herold Rosenberg' 'அது ஒரு ஓவியம் படைக்கும் தருணமாக இல்லாமல் படைப்பதே ஓர் உன்னதமான நிகழ்வாக அமைந்தது. ஓவியம் படைப்பது என்பதற்கு 'ஓவியம் படைப்பது' என்பது தவிர வேறு எவ்வித நோக்கமும் இருக்கவில்லை. முடிக்கப்பட்ட ஓவியத்தைக் காட்டிலும் அதற்கு ஓவியனின் ஓவியமாக்கும் நிகழ்வையே முதன்மைப் படுத்தினார். அந்த நிகழ்வு என்பது கலைஞன் அரசியல், கலை, சமுதாய ஒழுக்கம் சார்ந்து என்று அனைத்திலிருந்தும் தன்னை விடுவித்துக்கொள்ளும் சுதந்திரமாகும்' என்று விமர்சித்தார். அடுத்து வந்த இருபது ஆண்டுகளுக்கு இந்தச் சிந்தனை வலுப்பெற்று புதிய கலை சிந்தனைக்கு வழிவகுத்தது.

Photographer Hans Namuth extensively documented Pollock's unique painting techniques

இந்த ஓவியர்கள் உலகம் முழுவதற்குமான காலத்தையும், நேரத்தையும் விலக்கிய ஒரு பொதுப்படைப்புப் பாணியை உருவாக்க விழைந்தனர். அது குறித்த புரிதல் சார்ந்த பட்டறையோ, அல்லது அதன் தத்துவம் சார்ந்த விளக்க வகுப்புகளோ இல்லாமல், பார்வையாளர் அதில் மூழ்கவேண்டும் என்று விரும்பினார்கள். அடையாளம் காணக்கூடிய பொருள்களை விலக்கி குப்பையிலிருந்து கிட்டும் எதையும் நேரிடையாகப் படைப்புடன் இணைத்து ஓவியங்களை உருவாக்கினர். உலகில் அனைவரும் ஒரே குடும்பம் எனும் உணர்வை அதன்மூலம் கொண்டுவர முயன்றனர். உலகப்போர்கள் ஏற்படுத்திய அழிவும் துயரமும் பீடித்த கலை, கலாசாரம், மண், மதம் சார்ந்த அனைத்து வேறுபாடுகளையும் அகற்றிவிட முயன்றனர்.

ஆனால், தனது அங்கதம் கலந்த நகைச்சுவையால் பெரும் புகழ்பெற்ற ஆங்கில எழுத்தாளர் 'Craig Bhown' அலங்காரமான சுவர்தாள் போல் (Like a wall paper) அறிவுக்குத் தொடர்பே இல்லாத இவ்வித ஓவியங்களை 'Giotto, Titian, Velazquez' போன்ற ஓவிய மேதைகளுக்கு இணையாக வைத்துக் கலை வல்லுநர்கள் மதிப்பீடு செய்வது தமக்குப் பெரும் வியப்பளிப்பதாகக் குறிப்பிடுகிறார். 'கலை என்பது என்ன?' 'இதுதான் கலையா?' (what is art? is that art?) என்பது போன்ற சர்ச்சைகளும் பரவலாகத் தோன்றின.

தொடக்கத்தில் இந்த ஓவியப் படைப்புகள் குழந்தைத்தனமாக உள்ளதாக் கூறி பொதுமக்கள் அவற்றை ஓவியம் என்று ஏற்க மறுத்தனர். என்றபோதும், இரண்டாம் உலகப்போருக்குப் பின் தோன்றிய புதிய கலாசாரச் சிந்தனையின் வெளிப்பாட்டினைப் பிரதிபலித்த இந்த இயக்கம் ஊன்றி வளர்ந்து பரவத் தொடங்கியது.

இந்தப் புதிய சிந்தனை தோற்றம் அமெரிக்காவின் உளவுத்துறையை (CIA) அதன்பால் திருப்பியது. ஐக்கிய அமெரிக்கத் திறந்தவெளி வர்த்தகம், சுதந்திர சிந்தனை ஆகியவற்றுக்கு உற்சாகம் கொடுத்து அவை வளரும் பாங்கை உலகுக்கு விளம்பரப்படுத்த இந்தச் சிந்தனையை CIA கையிலெடுத்துக் கொண்டது. அத்துடன் ருஷ்யா போன்ற கம்யூனிச நாடுகளில் பின்பற்றி வந்த 'அரசுவழி கலை' (Socialist realism) தாக்கம், கலை வர்த்தகத்தில் ஐரோப்பிய நாடுகளின் ஆதிக்கம் போன்றவற்றை வலுவிழக்கச் செய்யவும் இதை ஒரு கருவியாகப் பயன்படுத்தியது. 'CIA and Cultural Cold War' எனும் நூல் உளவுத்துறை எவ்வாறு இந்த ஓவிய இயக்கத்துக்குப் பொருளாதார உதவிகள் செய்து அதை வளர்த்தது என்பது பற்றி விவரங்களைச் சொல்கிறது. ஆனால், ஐம்பதுகளின் பிற்பகுதியிலேயே இளைய படைப்பாளிகளுக்கு இந்த இயக்கம் சார்ந்த சிந்தனை தோற்றுவிட்டதாகத் தோன்றியது. அப்போது எழுந்த பெரும் இரைச்சலும் கூச்சலும் எந்தவித மாற்றத்தையும் உண்டாக்கிவிடவில்லை என்று உணரத் தலைப்பட்டனர்.

'Jean Paul Riopelle' எனும் கனடா நாட்டு ஓவியர் பாரிஸ் நகரில் 1950களில் இந்தப் பாணிப் படைப்புகளை அறிமுகப்படுத்தினார். அடுத்த பத்து ஆண்டுகளில் அதன் தாக்கதால் ஐரோப்பிய ஓவியர்கள் அவ்வித ஓவியங்களைத் தாமும் படைக்கத் தலைப்பட்டனர். அதன் பின்னர் 50/60களில் தோன்றிய 'Op Art, Tachisme, Lyrical Abstraction, Fluxus, Pop art, Minimalisim, Neo Expressionism Hard edge painting' போன்ற இயக்கங்களும் இதன் நிறம் கொண்டவையாகவே அமைந்தன.

1960களின் முடிவிலும் 1970களிலும் 'Land art, Performance art, instalations, conceptual art' என்று தூரிகை, கித்தான், வண்ணம் அனைத்தையும் ஒதுக்கிய முயற்சிகள் கலைப்படைப்புகள் என்று வலம் வரத்தொடங்கின. கலை வல்லுநர்கள் அதை 'ஓவியத்தின் முடிவுகாலம்' (The end of Painting the title of a provocative essay written by Douglas Crimp in 1981) என்று பேசத்தொடங்கினர். ஆனால், 1980கள் 90களில் ஓவியம் மறுபடியும் 'Neo expressionism, Figurative Painting' போன்ற இயக்கங்களினால் புத்துயிர் பெற்றது.

கித்தானின் மீது வண்ணக் கறைகள்

Post-Painterly Abstraction-1962

அரூப உணர்வு சார்ந்த ஓவியங்கள் படைப்பவரிடம் ஒரு புதிய உத்தி தோன்றுவதை முதலில் அமெரிக்க எழுத்தாளரும், கலை விமர்சகருமான 'Clement Greenberg' என்பவர் அடையாளம் காட்டினார். முதல் தலைமுறையினர் என்று குறிப்பிடப்படும்

மூத்த ஓவியர்களிடமிருந்துதான் அவை முதலில் வெளிப்படத் தொடங்கின. இந்தக் காலகட்டத்தில் இளைய ஓவியர்களும் மெதுவாக அரூப உணர்வு பாணியிலிருந்து விலகத் தொடங்கினர். புதிய உத்தியைக் கையிலெடுக்கும் விதமாக 'வண்ணமே அனைத்தும்' எனும் சித்தாந்தக் கோட்பாட்டு சிந்தனையைப் பின்பற்றி ஓவியங்களைப் படைக்கத் தொடங்கினர். Abstract Expressionism எனக் குறிப்பிடும் ஓவியங்களில் கையாளப்பட்ட உத்திகளான உணர்வு சார்ந்த, உடல் இயக்கம் கூடிய ஓவியங்களைப் படைக்கும் விதத்திலிருந்து விலகினார்கள். வண்ணத்தை மட்டுமே மையமாகக்கொண்ட கோடு, வடிவம், கட்டுமானம், அனைத்தையும் விலக்கி உருவாகும் உத்தியை நிராகரித்தனர். ஓவியத்தில் கோடுகள் உண்டாக்கும் அசைவுகளைவிட வண்ணங்களின் அதிர்வுகளே முதன்மையானது எனும் புரிதலுடன் செயல்பட்டனர். அளவில் பெரிய கித்தான் பரப்பில் அடர்த்தியும் திண்மையும்கொண்ட வண்ணக் கலவையைச் சீராகவும் தூரிகைத் தடம் இல்லாத விதத்தில் உருளைகொண்டு பூசியும், கித்தானையே வண்ணத்தில் தோய்த்தெடுத்தும் ஓவியங்களைப் படைத்தனர். சலனமற்ற அவை பார்ப்போரை தம்முள் இழுத்துச்சென்றன.

விமர்சகர் 'Clement Greenberg' இந்த உத்திக்கு சிறந்த எடுத்துக்காட்டாக 'Mark Rothko' எனும் ஓவியரை குறிப்பிட்டார். ஆனால் ஓவியருக்கு இதில் உடன்பாடு இருக்கவில்லை. தன்னை இவ்விதம் வகைப்படுத்துவதை அவர் மறுத்தார். இந்த இயக்கத்தை முன்மாதிரியாகக் கொண்டு 'Color-Field Painting, Minimalisism' போன்ற புதிய உத்திகளுக்கு அடுத்த வரிசைப் படைப்பாளிகள் வழி அமைத்துக் கொண்டனர்.

மிதமானதைக் கொண்ட அரூப வெளிப்பாடு

Minimalism-1960s/70s

தனது பெயருக்குத் தகுந்தாற்போல் இந்த இயக்கத்தின் நோக்கமே பொருள் சார்ந்தது, உருவம் சிதைக்கப்பட்டது, தனித்தன்மை வாய்ந்தது, அலங்காரமற்றது, உணர்வு சாராதது. குறிப்பாக, 1950களில் கலை உலகுக்குப் புதிய தோற்றம் கொடுத்த உணர்வு வகை சார்ந்த Abstract Expression வகைப் படைப்புகளின் சிந்தனைக்கு எதிரானது. இந்தச் சிந்தனையாளரின் படைப்புகள் அனேகமாக ஒற்றை வர்ணம் சார்ந்ததாக (Monochromatic) இருந்தன. கட்டங்கள், கோடுகளின் அடுக்குகள், கட்டுமானங்கள் போன்ற ஜியொமிதி கணிதத்தை அடிப்படையாகக் கொண்ட விதத்தில் ஓவியங்கள் உருவாயின. உணர்வுகள், நிகழ்வுகள் போன்றவை அவற்றில் இருக்கவில்லை. என்றாலும், அமைப்பு ரீதியாகப் பார்வையாளருக்குக் கம்பீரம் பற்றின அனுபவத்தைக்

கொடுத்தன. 'Minimal Art' என்றும், 'Literalist art' என்றும், ABC என்றும் கூட அறியப்பட்ட இவ்வுத்தியில் இசையும் இலக்கியமும் கூடப் படைக்கப்பட்டன.

'டாடா' வில் புதிய பாணி

Neo Dada

ஐம்பதுகளின் தொடக்கக் காலத்தில் Abstract Expressionism இயக்கத்தில் பிளவு தோன்றி 'Action Painters' என்றும் 'Color field Painting' என்றும் இரு வழி படைப்பாக்கம் நிகழத்தொடங்கியது. பின்னர், மெல்ல மெல்ல அதன் தாக்கம் தணிந்து 'Neo Dada' சிந்தனை தோன்றி வளர்ந்தது. 'டாடா' இயக்கம் செய்த கலை உடைப்பைப் போலவே இதன் நோக்கமும் 'நவீனம்' எனும் சிந்தனைத் தாக்கத்தையும் 'Hi Art' என்று அழைக்கப்பட்ட அழகியல் சார்ந்த கலையை உயர்த்திப் பிடிப்பதையும் உடைத்து வீழ்த்துவதுதான். மனிதன் தனது அன்றாட வாழ்க்கையில் சந்திக்கும் துயரங்கள், மகிழ்ச்சி, அச்சம், போன்றவற்றைப் பிரதிபலிப்பதுதான் உண்மையான கலை சிந்தனை எனும் வாதத்தை முன்னெடுத்துச் சென்றது அவ்வியக்கம்.

Robert Rauschenberg, 1963, Retroactive II;
combine painting with paint and photos

அறுபதுகளில் கலைப்படைப்பு என்பது தொலைக்காட்சி, விளம்பரப் பலகைகள், நியான் ஒளிவிளக்குகள், பத்திரிகைகள் போன்றவற்றின் அடர்த்தி மிகுந்த கலவைகளின் ஆளுமையால் ஒரு புதிய தோற்றம் கொண்டது. ஓவியரும் சிற்பியுமான 'Robert Rauschenberg' என்பவர்தான் 'கலை என்பது இறை நம்பிக்கை சார்ந்த பயணம் அல்ல என்றும் வாழ்க்கையின் அனைத்துமே கலைக்கான தளம்தான்' எனும் வாதத்தைத் தூக்கிப்பிடித்தார். ஒரு கலைப்படைப்பு என்பது எந்த உருவத்திலும் (அடைக்கப்பட்ட ஆட்டுத் தோலிலும், மனித உடலிலும்) எங்கு வேண்டுமானாலும் (தொலைக்காட்சிப் பெட்டியின் முன்னால், அரங்கத்தின் மேல், ஒட்டப்பட்ட ஒரு காகித உறையினுள்) எதற்காகவும் (மகிழ்ச்சி, அச்சம், மன ஒருமைப்பாடு) இருக்கலாம் என்றும் அருங்கலைக்கூடத்திலிருந்து குப்பைத்தொட்டி வரை எங்கு வேண்டுமானாலும் அது தனது இருப்பிடத்தைத் தேர்ந்தெடுத்துக் கொள்ளும் என்றும் உரக்கக் கூறினார். அது மற்ற இளம் படைப்பாளிகளுக்குத் தடையாயிருந்த கதவைத் திறப்பது போலானது.

அமெரிக்கக் கலையுலகில் மிகவும் நிலையற்ற உத்தி சார்ந்த படைப்பாளி என்று அவர் விமர்சிக்கப்பட்டார். தொடர்ந்து ஒரு பாணி அல்லது சிந்தனை சார்ந்த படைப்புகள் அவரிடமிருந்து உருவாகவில்லை. தளம் மாறி மாறி உத்தியை மாற்றிப் படைத்தார். வழக்கத்தில் நைந்துபோன கருத்து, தன்னையே பகடி செய்துகொள்ளும் குணம் இரண்டும் கலந்தவை அவை. அதனால் 60களின் கலை விமர்சகர்களால், 'நிலையற்ற சிந்தனையாளர், தன்னைப்பற்றியே பேசுபவர், படைப்பதில் சிரத்தையற்ற, மேம்போக்கான கலைஞர்' என்பது போன்ற விமர்சனங்களுக்கு உள்ளானார். ஆனால், அறுபதுகளில் 'Johns' எனும் படைப்பாளியும் அவரும் மிகுந்த போற்றுதலுக்கு உள்ளானார்கள். 'Art Mart' எனும் கலைச்சந்தையில் அவ்விதப் படைப்புகளுக்கு மிகுந்த வரவேற்பு உண்டானது. மேலும், அருங்கலைக் கூடங்களிலும், கலைப்பொருள் சேகரிக்கும் அமைப்புகளிலும் அவை இடம்பெற்றன.

கலை வரலாற்று வல்லுநரும் கலை விமர்சகருமான 'Barbara Rose' என்பவரால்தான் இந்தப் பெயர் 1960களில் பரவியது. அப்போதைய படைப்பாளிகளின் குழுவைத்தான் அது குறிப்பிட்டது என்றாலும் பின்னர் அப்பாணியைப் பின்பற்றியவருக்கும் அது பொருந்தியது.

## பாப் ஆர்ட் (Pop Art) நுகர்வோரின் உருவமொழி

1950களில் ஐரோப்பிய நாடுகள் இரு உலகப்போர்களின் காரணமாக உருக்குலைந்து வீழ்ந்து கிடந்தன. அடுத்து வந்த இருபத்து நான்கு ஆண்டு காலத்தில் அங்குக் கலை சிந்தனை என்பது ஐக்கிய அமெரிக்காவில் தோன்றிய புதிய பாணிச் சிந்தனைகளைப்

பிரதிபலிப்பது தவிர வேறு எதுவுமாக இருக்கவில்லை. ஆனால், 'பாப் ஆர்ட்' சிந்தனை என்பது ஓர் உயிர்த்துடிப்புக் கொண்டதாக வளர்ந்தது. இவ்வியக்கம் இங்கிலாந்து நாட்டில் தோன்றினாலும் அதன் பெருவளர்ச்சி என்பது ஐக்கிய அமெரிக்காவில்தான் நிகழ்ந்தது. உண்மையில் அமெரிக்காவில் தோன்றி வளர்ந்த புதிய சமூக, நாகரிக, கலைச் சிந்தனைகளின் தாக்கம்தான் இங்கிலாந்து கலைஞர்களை உசுப்பி இந்த இயக்கத்தை உருவாக்க வைத்தது.

Eduardo Paolozzi, I was a Rich Man's Plaything (1947). Part of his Bunk! series, this is considered the initial bearer of "pop art" and the first to display the word "pop".

'நியூயார்க் நகரில் 14வது வீதியை ஒருமுறை நடந்து கடந்தால் கிட்டும் கலை அனுபவம் ஒரு ஓவியனின் மிகச்சிறந்த படைப்பு தரும் அனுபவத்தைவிடப் பன்மடங்கு கூடியதாக உள்ளது' என்று 'பாப் ஆர்ட்' ஓவியர் 'அலான் கப்ரொ' (Allan Kaprow) குறிப்பிடுகிறார். 'கலை'யின் கலைத்தன்மை, 'சிறந்த படைப்பு' 'பிறவிக் கலைஞன்' போன்ற சொல்லாட்சிகள் இப்போது இல்லை. உலகப் போர்களுக்குப் பின்னர் பிறந்து இப்போது இளைஞர்களாகியிருந்த படைப்பாளிகளுக்கு மரபு சார்ந்த சிந்தனையோ, அப்போதைய கலை பற்றின அறிவோ அனுபவமோ இருக்கவில்லை. அவர்கள் முற்றிலும் ஒரு புதிய உலகில் புதிய சிந்தனையுடன் படைக்க முனைந்தனர். மனிதச் சமுதாயம் சார்ந்த பழக்க வழக்கங்கள், மதம், வாழ்க்கை சார்ந்த நம்பிக்கை,

போன்றவற்றைப் பற்றின ஆய்வுகள் செய்த 'Margaret Mead' (Anthopoleogist) எனும் பெண்மணி பெற்றோருக்கும் பிள்ளைகளுக்கும் அப்போது தோன்றிய 'கலாச்சார', 'சமூக' இடைவெளி பற்றி, 'இந்தத் தலைமுறைப் படைப்பாளிகள் 'ராக் 'ன்' ரோல்', 'ஸாக்', 'ஹாப்ஸ்', 'டிரைவ் இன் திரைப்படங்கள், 'காமிக்' புத்தகங்கள், வெகுஜன விளம்பரம் போன்ற அனுபவங்களை உள்வாங்கி வளர்பவர்கள்' என்று குறிப்பிடுகிறார்.

Charles Demuth, I Saw the Figure 5 in Gold 1928, collection of the Metropolitan Museum of Art, New York City

இந்தப் படைப்பாளிகள் வளர்ந்து வரும் உலகமயமாக்கப்பட்ட வர்த்தகம் சார்ந்த உலகில் அருபச் சிந்தனை சார்ந்த படைப்பாக்கம் என்பது உலர்ந்து வலுவிழந்து போய்விட்டதாக உணர்ந்தனர். 'நெறிப்படுத்திய கலை' (Academy art) எனும் பூதத்தின் பிடியில் சிக்கி விட்டதாகக் கருதினர். எனவே இனி அந்த வழிச்சிந்தனை தங்களுக்கு உடன்பாடானதாக இருக்கமுடியாது என்று முடிவு எடுத்தனர். தமது முந்தைய தலைமுறைக் கலைஞர்களைப் போல மனமொன்றி அமிழ்ந்து படைப்பது என்பதற்கான பொறுமை அவர்களிடம் இருக்கவில்லை. 'உயர் கலை' (High art) எனும் அணுகுதலும் அங்கில்லை. கலைக் கூடங்களிலும், அருங்காட்சியகங்களிலும், காட்சிப்படுத்தப்பட்ட கற்பனை செறிந்த, ஓவியனின் படைப்புத் திறனை வெளிப்படுத்தும் விதமாய்ப் படைக்கப்பட்ட அறிவுஜீவிகளுக்கானதாய் கட்டுத்திட்டம் செய்யப்பட்ட சிந்தனையைத் தூக்கி ஒருபுறம் வைத்தனர்.

தங்களைச் சுற்றி நிகழ்ந்தவற்றையும், நுகர்வோர் சமூகம், பலராலும் பின்பற்றப்பட்ட ஆடம்பரமிக்க நாகரிகம், சாலைகள், அங்கு ஒளிர்ந்த விளம்பர வரிகள் கொண்ட பலகைகள், பெருமளவில் உற்பத்தி செய்யப்பட்ட அன்றாடப் பயன்பாட்டுப் பொருள்கள், தாங்கள் பேசிய வட்டாரமொழி என்று அனைத்தையும் தங்கள் படைப்புகளுக்குப் பயன்படுத்திக்கொண்டனர்.

படைப்பாளி, மக்களை 'நவீனக் கலை' (Modern Art) எனும் சிந்தனையை ஏற்றுக்கொள்ளச் செய்த முயற்சிகள் முடிவுக்கு வந்துவிட்டன. வர்த்தகக் கலை சிந்தனை அந்த இடத்தைப் பிடித்துக்கொண்டது. ஓவியர் John Pollackன் மரணத்துக்குப்பின் Abstract Expressionism இயக்கமே முடங்கிவிட்டது. புதிய தலைமுறைக்கு 'புதிய' கலைக்கான தளம் அதில் இருக்கவில்லை. 'கலை' என்பது சந்தைக்கு இடம் பெயர்ந்தது. நுகர்பொருளின் வடிவம் பெற்று மக்களை ஈர்த்தது. அங்குப் படைப்பாளி காணாமல் போயிருந்தார். அவரது அடையாளம் அந்தப் படைப்புகளில் இருக்கவில்லை.

ஆனால், வரையறுக்கப்பட்ட பழைய கலைக்கோட்பாடுகளை இன்னமும் பற்றிக் கொண்டிருந்த விமர்சகர் கூட்டம் வடிவம் என்பது மக்களுடைய ஓவியத்திலிருந்து முற்றிலுமாக நீக்கப்பட்டுவிட்டது என்று கூச்சலிட்டது. இளைய தலைமுறை கலை விமர்சகர்களோ இந்த இயக்கத்தை மிகவும் புகழ்ந்து மேலானது என்று கொண்டாடினர். இளைய கலை வர்த்தகர்கள் அவற்றை மனோதிடத்துடன் சந்தைக்குக் கொண்டுசென்றனர். பழைமை விரும்பிகள் இதை இளைய தலைமுறையின் புதிய கலைப்பயணம் என்பதை ஏற்க மறுத்துப் பிடிவாதமாக ஒதுங்கி நின்றனர். கொச்சையான தளத்திலிருந்து அது உருவானதாகச் சொல்லி முகம் சுளித்தனர். ஆனால், அதைத் தமது சமகாலக் கலை சிந்தனை சார்ந்த இயக்கமாக விரும்பி ஏற்றனர் பார்வையாளர்கள்.

அருப வெளிப்பாடு இயக்கம் தோற்றுவித்த கோடும், வடிவமும், கருப்பொருளும் நீக்கப்பட்ட, வண்ணம் மட்டுமே இடம்பெற்ற சிந்தனை வழியை ஒதுக்கி, மீண்டும் படைப்புகளில் வடிவங்களைப் பாப் ஆர்ட் கொண்டு வந்தது, High Art சிந்தனையை மறுத்து வெகுஜனக் கலையாக மாற்றியது போன்றவற்றைக் கொண்டு 'பாப் ஆர்ட்' இயக்கத்தை ஒரு புரட்சி சிந்தனை இயக்கம் என்றுகூட அடையாளப்படுத்தலாம்.

கலைஞர்கள் தமது படைப்புகளை மறுபதிப்புச் செய்தார்கள். ஒரு படைப்பையே நகலெடுத்து மீண்டும் படைத்தனர். வெவ்வேறு உத்திகளை ஒன்றிணைத்தும் படைத்தனர். அவற்றைச் செறிவூட்டக் கலக்கப்படாத வண்ணம், முப்பரிமாணம் நீக்கப்பட்ட தட்டையான

படைப்புகளை அழுத்தமான எல்லைக் கோடுகளால் கட்டினர். தமது படைப்பாற்றலை மேம்படுத்தத் திரைப்படம், புகைப்படம், காமிக் புத்தகம், தெரு விளம்பரம், சாலை விளக்குகள் என்று தம்மைச் சுற்றியிருந்த அனைத்தையும் உள்வாங்கிக்கொண்டு அவற்றைத் தமது படைப்புகளில் புகுத்தினர். தத்ரூபத்துக்கு வெகு அருகில் வந்தபோதும் அவை 'ஆயத்தப் படைப்புகள்' (Ready made) அல்ல, நகலெடுக்கப்பட்ட மறுபடைப்புகள். அவற்றில் படைப்பாளி காணாமற் போயிருந்தார். அவரது அடையாளம் அவற்றில் இருக்கவில்லை.

பாரிஸ் நகரில் அறுபதுகளில் ஓவியர்களால் பின்பற்றப்பட்ட பாப் ஆர்ட் இயக்கம் என்பது அமெரிக்க வழியிலிருந்து வேறுபட்டது. டாடா, சர்ரியலிஸ இயக்கப் படைப்பாளிகளைப் போலவே அவர்களும் தமது கலை சிந்தனை பற்றிய கோட்பாடுகளைச் சுற்றறிக்கை போலக் கொடுத்துப் பிரகடனம் செய்தனர். ஒரே காலகட்டத்தில் இயங்கிய போதும் இங்கிலாந்து, அமெரிக்கப் படைப்பாளிகளிலிருந்து பாரிஸ் கலைஞர்கள் முற்றிலும் வேறுபட்டனர். பாப் ஆர்ட் என்பது அங்கு 'Le Nouveaux Realisme' எனும் பெயருடன் வளர்ந்தது.

வண்ணம் செய்யும் கண் மாயம்

ஆப் ஆர்ட் (Op Art)

ஓவியன் பார்வையாளனுடன் ஒரு கண்கட்டு விளையாட்டு நிகழ்த்தினான். அசையாத கித்தான் பரப்பில் அவன் படைத்த அரூப ஓவியங்கள் அசைவது போலவும், துடித்து நெளிவது போலவும், நெளிந்து ஓடுவது போலவும், வீங்கிச் சுருங்குவது போலவும் தோன்றிக் காண்போரைத் திகைப்பில் ஆழ்த்தின. இதை ஓவியன், கோடு, வண்ணம், ஜியோமிதி வடிவங்கள், ஒளி ஆகியவை கலந்த ஒரு புதிய தளத்தில் நிகழ்த்திக் காட்டினான். மனிதனின் பார்வை சார்ந்து ஏற்படும் மாயத் தோற்றத்தினை அடிப்படையாகக் கொண்டு 'ஆப் ஆர்ட்' பாணி ஓவியங்கள் படைக்கப்பட்டன.

1964ம் ஆண்டில் அக்டோபர் மாத அமெரிக்க டைம் (Time Weekly) வார இதழில் நியூயார்க் நகரில் வைக்கப்பட்ட ஓவியக்காட்சி ஒன்றை விமர்சித்துக் கட்டுரை ஒன்று வந்தது. அதற்கு 'Op Art: Pictures that attack the eye' (ஆப் ஆர்ட்: கண்களைத் தாக்கும் ஓவியங்கள்) என்று தலைப்பிடப்பட்டிருந்தது. ஆப் ஆர்ட் எனும் சொல்லாட்சி முதல் முதலாக அப்போதுதான் தோன்றியது. 'ஆப் ஆர்ட்' என்பது 'ஆப்டிகல் ஆர்ட்' என்பதன் சுருக்கம். இந்தப் பாணி ஓவியங்களை 'Geometric Abstraction' என்றும், 'Hard-Edge

Painting' என்றும் கூடப் பெயரிட்டுப் பேசுவர். ஜெர்மனி நாட்டில் தோற்றுவிக்கப்பட்டு அருபப் பாணி படைப்புகளைப் படைத்துப் புரட்சி செய்த Bauhaus பள்ளிதான் இந்தப் பாணிக்கு ஊற்றுக்கண்.

நியூயார்க் நகர அருங்காட்சியகத்தின் (Museum of Modern art) உதவிக் காப்பாளர் (Assistant Curator) பொறுப்பிலிருந்த 'William C.Seitz' என்பவர் பல ஓவியக் காட்சிகளை அமைத்தார். 'The Responsive' எனும் தலைப்பில் 1965ல் அவர் அமைத்த காட்சியில் எண்ணிக்கையில் கூடிய ஆப் ஆர்ட் பாணி படைப்புகள் இடம்பெற்றிருந்தன. அப்படைப்புகளைப் பார்வையாளர் வியந்து பாராட்டினர். எந்தவிதக் குழப்பமுமின்றி அவை பார்வையாளரைச் சென்றடைந்தன. ஆனால் கலை மதிப்பீட்டாளர் இந்த மாயத்துக்கு மசியவில்லை. 'இப்படைப்புகளில் பார்வையை ஏமாற்றிக் காண்போரை முட்டாளாக்கும் தந்திரம்தான் உள்ளது' என்று ஒதுக்கினர். அதனால் எந்தவிதப் பாதிப்பும் இல்லாமல் இந்தப்பாணி வளர்ந்து மற்ற நாடுகளுக்கும் பரவியது.

Jesús Soto, Caracas

ஆப் ஆர்ட் பாணி ஓவியங்கள் இரண்டு வகையில் படைக்கப்பட்டன. ஒன்று, கோடுகளையும், ஜியோமிதி வடிவங்களையும் நெருக்கமாகவும், நுணுக்கமாகவும் கட்டுமானம் செய்து இவ்விதி மாயத் தோற்றதைக் கொணர்வது. பெரும்பாலும் கருப்பு வெள்ளை சார்ந்ததாகவே அவை இருக்கும். காண்பவரின் கண்களைத் தாக்கும். மற்றது, பயன்படுத்தும் வண்ணங்கள் ஒன்றுடன் ஒன்று இணையாமலும் பொருந்தாமலும் அருகருகே இடம்பெறும். இருண்மை வண்ணமும் ஒளிரும் வண்ணமும் சந்திக்கும் எல்லைகளில் ஏற்படும் அதிர்வுகள் காண்போரின் விழியை வருத்திச் சலனிக்கச் செய்யும். வண்ணங்கள் கலப்படம் (un mixed and pure) செய்யாததாகவும், திடமானதாகவும் இருக்கும்.

Movement in Squares, by Bridget Riley 1961

ஆப் ஆர்ட் படைப்புகளில் வண்ணங்கள் ஒன்றை ஒன்று பாதிப்பதைப் பெரும்பாலும் மூன்றுவிதமாகப் பிரிக்கிறார்கள்.

1. Simultaneous Contrast

    ஓவியத்தில் உள்ள வண்ணங்கள் ஒரேவிதமாக ஒளிர்வது. விட்டுக் கொடுக்காதது. பொருதும் யானைகள்போல முட்டிக்கொண்டு நிற்கும்.

2. Successive Contrast

    இரு வண்ணங்களில் ஒன்று ஒளிரும்போது மற்றது மங்கும். காண்போரைச் சார்ந்து இது நிகழும். எந்த வண்ணத்தை உற்றுப்பார்க்கிறோமோ அது ஒளிரும். மற்றது ஒடுங்கும்.

3. Reverse Contrast

    ஒரு வண்ணம் அருகிலிருக்கும் வேறொரு வண்ணத்தில் கரைவதுபோல மாயம் நிகழும். வண்ணங்கள் முறைத்துக்கொண்டு நிற்காது. ஆனால், எந்த வண்ணமும் தனது நிலையை இழக்காது.

புகைப்படக் கலைஞரும் இப்பாணியை உள்வாங்கிக்கொண்டு புகைப்பட ஓவியங்களைப் படைக்கின்றனர். விளம்பரங்களில் அதிக அளவில் பயன்படுத்தப் பட்டது இவ்வகைப் படைப்பு. தனது ஓவியம் ஒன்றை அமெரிக்க நிறுவனம் விளம்பரத்துக்குத் தன் அனுமதியின்றிப் பயன்படுத்திவிட்டதாகப் பிரபலப் பெண் ஓவியர் 'Bridget Riley' நிறுவனத்தின் மீது சட்டப்படி வழக்குத் தொடுத்தார். ஆனால் தீர்ப்பு அவருக்கு எதிரானதாகவே அமைந்தது.

An optical illusion by the Hungarian-born
artist Victor Vasarely in Pécs

ஆப் ஆர்ட் பாணி அறுபதுகளில் பரவலாக மக்களை ஈர்த்தது என்றாலும் கலை வரலாற்று வல்லுநர் 1938ல் ஓவியர் 'Victor Vasarely' யின் 'Zebra' எனும் தலைப்பிடப்பட்ட ஓவியம்தான் இப்பாணியின் தொடக்கம் என்பதை மறுக்கவில்லை. ஆப் ஆர்ட் பாணி மூன்று ஆண்டுகள்தான் நடைமுறையில் இருந்ததாக 'அதிகாரப்பூர்வமான' கருத்துக் கணிப்புச் சொல்கிறது.

## Photorealism

பத்தொன்பதாம் நூற்றாண்டில் கண்டுபிடிக்கப்பட்ட புகைப்படக்கலை ஓவியக்கலை மீது பெரும் பாதிப்பைத் தோற்றுவித்தது. அதுவரை மனித முகம் (portrait) நிலக்காட்சி (Landscape) போன்றவைகளை ஓவியமாக்கிய கலைஞர்கள் அதிலிருந்து விலகி, புகைப்படக் கலையைக் கையிலெடுத்துக் கொண்டனர்.

John's Diner with John's Chevelle, 2007 John Baeder,
oil on canvas, 30×48 inches

பல படைப்பாளிகள் 19/20ம் நூற்றாண்டிலேயே புகைப்படக்கலை உத்தியை, படைப்புக்கு ஒரு துணைக் கருவியாகப் பயன்படுத்தத் தொடங்கி, தங்களது படைப்புத் தளத்தில் பல புதிய உத்திகளைக் கையாளத் தொடங்கினர். ஆனால், தமது படைப்புகளைப் போலி/நகல் என்று பிறர் முத்திரை குத்திவிடக்கூடும் எனும் அச்சத்தால் புகைப்படக் கருவியைப் பயன்படுத்துவதைத் தவிர்த்தனர்.

1960களின் இறுதியிலும், 1970களின் தொடக்கத்திலும் ஐக்கிய அமெரிக்காவில் இவ்வியக்கம் பாப் ஆர்ட் சிந்தனையிலிருந்து தோன்றிய முழு வளர்ச்சியுற்றதாக இருந்தது. அப்போது தோன்றிய பல்வேறு புதிய பாணிகளுக்கு இடையே தத்ரூபப் பாணியில் படைத்தல் என்பதும் தொடர்ந்து நிகழ்ந்து கொண்டுதான் இருந்தது. ஆனால், 1950களில் அருபச் சிந்தனை படைப்புத் தோற்றம் கண்டபின் தத்ரூபப் பாணி கிட்டத்தட்ட அழியும் நிலைக்கே தள்ளப்பட்டது.

புகைப்படக்கலை உத்தி, தத்ரூப பாணி இரண்டையும் ஒருங்கிணைத்து ஓவியங்கள் படைக்கும் பாணியைத் தோற்றுவித்தனர் சில ஓவியர்கள். இது அருபச் சிந்தனைக்கு எதிராகத் தத்ரூபச் சிந்தனையைத் தூக்கிப் பிடிக்கும் செயல்தான் என்பதில் சந்தேகம் இல்லை.

Dream of Love (2005), oil on canvas. Example of Photorealist Glennray Tutor's work

பாப் ஆர்ட் பாணியும், புகைப்படத் தத்ரூபப் பாணியும் வளர்ந்தது புகைப்படத் துறையின் பெருவளர்ச்சியின் பாதிப்பின் விளைவுதான். ஓவியங்களில் உருவங்களை இணைப்பதை ஏளனம் செய்யும் விதமாகவே செயல்பட்டது பாப் ஆர்ட் இயக்கம்.

புகைப்படத் தத்ரூபப் பாணியோ அதைக் கலைநேர்த்தியுடன் கையாண்டு அது இழந்த பெருமையை மீட்டுத்தரும் விதமாகவே செயல்பட்டது. இந்தப்பாணிக் கலைஞர்கள் புகைப்படக் கருவியின் மூலம் பதிவு செய்யப்பட்ட பல படங்களை ஒருங்கிணைத்து அதில் தமது படைப்புத் திறமையைப் புகுத்தி ஓவியத்துக்கு ஒரு புதிய தோற்றத்தைக் கொண்டு வந்தனர். புகைப்படக்கலை என்பது அனைவருக்கும் உகந்த உத்தியாக இருந்தபோதும், தொடக்கத்தில் இப்பாணி ஓவியப் படைப்புக்குப் பெரும் எதிர்ப்பு கிளம்பியது.

புகழ்பெற்ற எழுத்தாளரும் இந்த இயக்கத்தைத் தொடங்கியவருமான 'லூயிஸ் கே. மிஸெல்' (Louis K. Meisel) 1969ல் 'Photorealism' எனும் பெயரைச் சூட்டினார். 1970ல் விட்னெய் (Whitney Museum) அருங்காட்சியக வளாகத்தில் பார்வையிடப்பட்ட 'Twenty Two Realists' எனும் காட்சிக்கு வந்திருந்தோரிடம் கொடுக்கப்பட்ட காட்சி விவர அட்டையில் 'Photorealism' எனும் பெயர் அச்சில் இடம்பெற்றது. இரு ஆண்டுகளுக்குப் பின்னர் 'Stuart M. Speiser' என்பவர் பல ஓவியர்களின் இந்தப்பாணிப் படைப்புகளைச் சேகரித்து 'Photorealists-1973' என்று பெயரிட்டுப் பல நகரங்களுக்குப் பயணித்துக் காட்சிப்படுத்தினார். அவரது வேண்டுகோளுக்கு இணங்க 'லூயிஸ் கே. மிஸெல்' இந்த இயக்கத்துப் படைப்பாளிக்கான ஐந்து அடையாளங்களை வெளியிட்டார். அவையாவன:

1) கலைஞன் இங்குத் தனக்குத் தேவையான காட்சிகளைப் புகைப்படக்கலையின் உதவியுடன் சேகரிக்கிறான்.

2) அவன் அவற்றைத் தனது கித்தானில் இயந்திரச் சாதனத்தின் உதவியுடன் இடப்பெயர்ச்சி செய்கிறான்.

3) இக்கலைஞனுக்குத் தனது முழுமையடைந்த படைப்பைப் புகைப்படத் தத்ரூபம் கொண்டதாக ஆக்கும் தொழில்நுட்ப ஆளுமை இருக்கவேண்டும்.

4) அவன் கடந்த ஐந்து ஆண்டுகளாக இந்தப் பாணி ஓவியங்களைப் படைப்பவனாக இருத்தல் வேண்டும்.

5) மேலும் அவன் அந்த ஐந்து ஆண்டுகளில் ஓவியக் காட்சிகளில் பங்கெடுத்துத் தன்னை அதில் ஈடுபடுத்தியவனாக இருத்தல் வேண்டும்

ஓவியனுக்குப் புகைப்படங்கள் இன்றி இந்தப் பாணியில் படைப்பது இயலாது. முதலில் தனது படைப்பு சார்ந்த தேவைக்கேற்ப புகைப்படங்களை அவன் சேகரித்துக் கொள்வான். பின்னர் கித்தான் பரப்பில் அவற்றைப் பெரிதாக்கி புகைப்பட

ஸ்லைடு மூலம் விழவைத்து, அவற்றை வரைந்துகொண்டு புகைப்படத்தின் உதவியுடன் வண்ணங்களைக்கொண்டு ஓவியமாக்குவான். புகைப்படத்தினைக் காட்டிலும் அளவில் பலமடங்கு பெரிதாக்கப்பட்ட அவை காண்போருக்குப் பெரிதாக்கப்பட்ட புகைப்படம் போலவே தோன்றும். ஆனாலும் அது ஓவியம் எனும் தோற்றத்திலிருந்து வேறுபடாது. ஓவியனின் திறமையை வியக்கவைக்கும். படைப்பாளிகள் அவரவர்க்கு ஏற்ற விதத்தில் இவ்வகை ஓவியங்களைப் படைத்தனர். அவர்களது ஓவியங்களுக்கான கருப்பொருள் பெரும்பாலும் நகர்ப்புற, அன்றாட இயல்பு வாழ்க்கை சார்ந்ததாகவும், மக்களின் முகங்கள், நுகர்வோர் பண்டங்கள், அசையாப் பொருட்களின் தொகுப்பு (Still Life) என்பதாகவும் அமைந்தன.

பெரும்பாலும் ஓவியர்களை கொண்ட இந்த இயக்கத்தில் ஒரிரு சிற்பிகளும் தங்களை இணைத்துக் கொண்டனர். (Duane Hanson, John Deandrea) தாங்கள் புகைப்படத் தத்ரூபத் தன்மையில் படைக்கும் சிற்ப உருவங்களுக்கு உண்மையான உடைகளை அணிவித்துக் காண்போரைத் தமது படைப்புத் திறத்தால் அசத்தியவர்கள் அவர்கள். இவ்விதச் சிற்பிகளை 'Verists' என்று அழைத்தனர்.

உலக நாடுகள் பலவற்றுக்கும் பரவிய இந்தப்பாணி மக்களிடம் மிகுந்த வரவேற்பைப் பெற்றது. இன்று துணிக்கடைகளின் வாயிலில் காணப்படும் உடையணிந்த இவ்வகை உருவங்கள் உயர்ந்த கலை நேர்த்தி கொண்டவை அல்ல என்பது அனைவரும் அறிந்த ஒன்று. காலத்துக்கு ஏற்றவிதமாக நவீனத் தொழில் நுட்ப சாதனங்களின் உதவியுடன் இன்றும் இப்பாணி உறுதியாக நடைமுறையில் செழிக்கிறது.

உணர்வு ஊடகங்கள்

Concepual Art-1960s

ஒரு படைப்பில் பயன்படுத்தப்படும் திறனான உத்திகளைக் காட்டிலும் எடுத்துக் கொண்ட கருப்பொருள்தான் முக்கியமானது என்பது 'Conceptual art' பாணியின் நோக்கம். கலைஞன் இங்குத் தூரிகைக்கும், வண்ணத்துக்கும் மாற்றாக மொழி, எழுத்துரு ஆகியவற்றைப் பயன்படுத்திப் பார்வையாளனுக்கு ஒரு புதிய தளத்தை அறிமுகம் செய்தான். மொழியும், எழுத்துருவும் ஒரு புதிய கோணத்தில் இங்கு இடம்பெற்றன. ஓவியத்தில் எழுத்துருவையும், மொழியையும் படைப்பாளிகள் க்யூபிசப் பாணியிலேயே பயன்படுத்தியிருந்த போதிலும், அவை இங்குப் படைப்பை மேம்படுத்தும் விதமாக வண்ணம், கோடு, கட்டமைப்புடன்

இடம்பெற்றன. மரபு சார்ந்த கலைச் சிந்தனை ஏதுமில்லாமல் உருவானது இந்த உத்தி. பன்முகம் கொண்ட இவ்வியக்கம் 1960களில் உலகின் பல பகுதிகளில் பரவலாகப் பின்பற்றப்பட்டது.

'MarcelDuchamp' எனும் பிரெஞ்சு ஓவியர்தான் இந்தச் சிந்தனைக்குப் பாதை அமைத்தார். 'Ready Made' எனும் தலைப்பில் அவர் படைத்தவை இந்த இயக்கத்துக்குப் பெரும் உரமாக அமைந்தன. இத்தகைய உணர்வுகள் பலவிதமான ஊடகங்களின் வழியாகப் பார்வையாளரைச் சென்றடைய முடியும் எனக் கலைஞர்கள் கருதினார்கள். எனவே படியெடுத்தல் (prints) நில வரைபடங்கள், (maps) காட்சி நாடாக்கள், புகைப்படங்கள், நிகழ்கலைகள் போன்ற உபகரணங்களைப் பயன்படுத்தித் தாம் படைத்தவற்றை ஒரு காட்சியகத்திலோ அல்லது தேர்ந்தெடுத்த திறந்தவெளிப் பரப்பிலோ வடிவமைப்பது (Instalation) போன்ற உத்திகள் கையாளப்பட்டன. இன்னும் சில காட்சிகளில் நிலப்பரப்புக் காட்சி (Landscape) ஓவியனின் படைப்பில் ஒரு பகுதியாகவே கையாளப்பட்டது. படைப்பாளிகள் பெரும்பாலும் தத்துவம், பெண்ணியம், மனவள ஆராய்ச்சி, திரைப்படக்கலை, அரசியல் சார்ந்த மதிப்பீடுகள் போன்றவற்றிலிருந்து தமது படைப்பிற்கான கருப்பொருளைத் தேர்வு செய்தனர். இதுவே பின்னாளில் வெவ்வேறு தளங்களில் பல்வேறு படைப்புகளுக்கான தளமாக அமைந்தது என்பது கவனத்துக்குரியது.

Barbara Kruger installation detail at Melbourne.

முறைப்படுத்துவது (Formalism), கலையை நுகர்வுப் பொருளாக்குவது (commodification in art) எனும் இருவகைச் சிந்தனைகளையும் இயக்கம் ஏற்கவில்லை. விமர்சகர் 'Greenberg'ன் பார்வையில் நவீனக்கலை என்பது ஓர் ஒழுக்கம் கூடிய, தன்னைப் படைப்பில் கரைத்துக்கொண்டு ஓர் ஆழ்நிலையை

நோக்கிப் பயணப்படுவதுதான் என்பதையும், எது கலைப்பொருள் என்பதை அருங்காட்சியகங்களும், காட்சிக்கூடங்களும் மட்டும் முடிவு செய்வதில்லை, அது எங்கும் எந்தச் சூழலிலும் முடிவு செய்யப்படும் எனும் கருத்தை முன்வைத்து இவ்வியக்கம் வளர்ந்தது. இயக்கத்தின் உறுதியும், வளர்ச்சியும் 70களின் நடுவில் தடைப்பட்டன. பின்னாட்களில் அது ஒரு தனிப்படைப்பாளியின் உத்தியாக மாறியது. இன்றளவும் உலகெங்கும் படைப்பாளிகள் உற்சாகமாக, இந்தப் பாணியில் படைத்துக் கொண்டேதான் இருக்கிறார்கள்.

## திறந்தவெளியே கலைப்படைப்பாய்

### Land Art or Earth Art and Environmental Art

*1960களின் இறுதியில் கலை இயக்கம் என்பது அமெரிக்காவில் முற்றிலுமாக வணிகமயமானதையும், மனிதகுலம் மேற்கொண்ட இயற்கை அழிப்பையும் எதிர்த்துக் குரல் கொடுக்கும் விதமாய்த்தான் 'லேண்ட் ஆர்ட்' (Land Art) இயக்கத்தை நாம் அணுகவேண்டும்.*

நியூயார்க் நகரில் த்வான் கலைக்கூடத்தில் (Dwan Gallery) 'ராபர்ட் ஸ்மித்சன்' (Robert Smithson) உள்ளிட்ட பத்துச் சிற்பிகளின் படைப்புகளை ஒருங்கிணைத்து ஒரு காட்சி 1968ம் ஆண்டு அக்டோபர் மாதத்தில் வைக்கப்பட்டது. சிற்பி ராபர்ட் ஸ்மித்சன் காட்சிக்கு இந்தப் பெயரைத் தேர்ந்தெடுத்தார். அப்போது தொடங்கியதுதான் இந்தப் படைப்புப் பாணி. 1969ல் 'எர்த் ஆர்ட்' ('Earth Art') எனும் ஒரு குழுக்காட்சியை இதாகா (Ithaca) நகரிலுள்ள கலை வளாகத்தில் (Andrew Dickson White Museum of Art) அதன் பொறுப்பாளர் நடத்தினார்.

'லேண்ட் ஆர்ட்' சிந்தனைப் படைப்பாளிகள் முற்றிலும் இயற்கை சார்ந்த மண், கல், பாறை, பெரிய மரத்துண்டுகள், கிளைகள், இலைகள், நீர், உலோகம், கனிமம் மற்றும் காங்கிரீட் கட்டட இடிபாடுகள் போன்ற பொருள்களைக் கொண்டு கலைப் படைப்புகளை 1960-70களில் நியூயார்க் நகரில் உருவாக்கத் தொடங்கினர். இப்போது கலைப்படைப்பு என்பது முற்றிலுமாகத் திறந்தவெளிக்கு வந்துவிட்டது. இங்கு மனிதன் படைத்த சிற்பங்களுக்கு இடமில்லை. இயற்கையே சிற்பமாகத் தோற்றம் கொண்டது. சிலர் நிலத்தை விலை கொடுத்து வாங்கி இயந்திரம் கொண்டு பள்ளங்கள் தோண்டியும், மேடுகளை அழித்தும், புதிய மேடு பள்ளங்களைத் தோற்றுவித்து, தங்கள் படைப்பை உருவாக்கினர். ஆனால் இவ்விதப் படைப்புகள் இயற்கையால் ஏற்படும் சீற்றத்திலிருந்து பாதுகாக்கப்படவில்லை. அவை நிரந்தரமானவையும் அல்ல. எனவே, வெப்பம், மழை, காற்று, குளிர்

போன்ற இயற்கைச் சீற்றங்களால் விரைவிலேயே அவை உருமாற்றம் பெற்றுக் காணாமல் போயின. அவற்றைப் படைத்தபோது பதிவு செய்த புகைப்பட, திரைப்படங்களின் பிரதிகள்தான் அவற்றின் அடையாளங்களாகப் பாதுகாக்கப்பட்டன. பின்னர் காட்சிக்கூடங்களிலும் இடம்பெற்றன.

Alberto Burri, Grande Cretto, Gibellina, (1984-1989)

மனித இனம் இயற்கையிலிருந்து விலகுவதையும், அதை அழித்து நாசப்படுத்துவதையும் கண்டிக்கும் விதமாக, நகரத்தின் இறுக்கத்திலிருந்து விடுவித்துக்கொண்டு இயற்கையின் அழகோடு கூடிய அமைதியுடன் தங்களை இணைத்துக்கொண்டனர். சிற்பிகள் (தங்களைச் சிற்பிகள் என்றுதான் படைப்பாளிகள் கூறிக்கொண்டனர்) இயற்கை சார்ந்த பொருட்களைச் சேகரித்துக் காட்சிக்கூடங்களில் அவற்றைத் தங்கள் கற்பனைக்கு உகந்தவாறு கட்டமைத்து உருவாக்கினர்.

South Bank Circle by Richard Long, Tate Liverpool, England. (1991)

'ரிச்சர்ட் லாங்' (Richard Long) எனும் படைப்பாளி ஒரு நீண்ட புல்வெளியில் மேலும் கீழும் நடந்து, நடந்து ஒற்றையடிப்பாதை ஒன்றை உருவாக்கினார். சிற்பி 'ராபர்ட் ஸ்மித்சன்' அமெரிக்காவில் உள்ள பெரிய உப்பு ஏரியில் (Grate Salt Lake) 1970ல் படைத்த 'ஸ்பைரல் ஜெட்டி' (Spril Jetty) இவ்வகைப் படைப்புகளில் மிக அதிக அளவில் சிறப்பாகப் பேசப்படுகிறது.

இவ்வகைக் கலைப்படைப்பை உருவாக்குவதில் ஆண் படைப்பாளிகளே அதிக அளவில் ஆர்வம் காட்டினர். பலரும் அமெரிக்க நாட்டவராகவே இருந்தனர். எழுபதுகளில் தோன்றிய கடுமையான பொருளாதார நெருக்கடியும், 1973ல் சிற்பி ராபர்ட் ஸ்மித்சன் இறந்ததும் இந்த இயக்கம் சோர்வுற்றுத் தளர்ந்தது. இந்தப் பாணிப் படைப்பாளிகளை உலகம் முழுவதும் இன்றைக்கும் காணமுடியும்.

# 27. இத்தாலி, ஹாலந்து, இந்தியா, ஜப்பான், கானடா நாடுகளில் ஓவிய/கலை நிகழ்வுகள்.

இத்தாலி

வேகம், அசைவு, வெளிப்பாடு

Futurism 1909

இத்தாலியில் உள்ள மிலன் நகரில் சில அறிவுஜீவிகளால் 1909ல் தோற்றம் கண்டது ஃபியூச்சரிஸம் இயக்கம். இத்தாலியக் கவிஞர் 'Filippo Marinetti' என்பவர் இதற்குக் காரணமாயிருந்தார். இயக்கத்தை முன்னின்று வழிகாட்டினார். தங்களது கலாசாரச் சிந்தனைகளை எழுத்து வடிவில் (Futurisa Manifesto) 5-2-1909ல் இத்தாலியச் செய்தித்தாளிலும் பின்னர் பிரெஞ்சு மொழி நாளிதழிலும் வெளியிட்டார். படைப்பாளிகள் அனைவரும் கடந்தகால அனுபவங்களை மறுத்து ஒதுக்கவேண்டும். வேகம், இயந்திரமயமாதல், வன்முறை, இளமை, தொழில் ஆகியவற்றைப் போற்றவேண்டும். இத்தாலியின் கலைச் சிந்தனை, சமுதாயச் சிந்தனை போன்றவற்றை முற்றிலுமாக மாற்றிவிட வேண்டும். என்று முழங்கினார்.

Poem of Marinetti on a wall in Leiden

தங்களுடைய ஓவியங்களிலும், சிற்பங்களிலும் வீரியம் மிக்கக் கோடுகளையும், வளைந்த உருவங்களையும் அறிமுகப்படுத்தி வேகம் மிகுந்த ஓர் உணர்வைத் தோற்றுவிக்க முயன்றனர். இப்படைப்பாளிகளின் முக்கிய நிலைப்பாடு வேகத்தையும், அசைவுகளையும், சலனங்களையும் வெளிப்படுத்துவதாக இருந்தது. ஓவியத்தில் ஓர் உருவத்தை அடுத்து அடுத்து வரைந்து (பெண் மாடிப்படிகளில் இறங்கி வருவது, சீமாட்டி அழைத்துச் செல்லும் நாயின் கழுத்து சங்கிலியின் அசைவுகள் போன்றவை சில எடுத்துக்காட்டுகள்) இதைச் சாத்தியப்படுத்தினார்கள்.

1914ல் தனிமனித சச்சரவுகள் காரணமாக மிலன் நகரக் குழுவுக்கும், ஃப்ளாரன்ஸ் (Florance) நகரக் குழுவுக்கும் பிணக்கு உண்டானது. குழுவின் வளர்ச்சிக்கு அது குந்தகமானது. முதல் உலகப்போரில் பல கலைஞர்கள் ஆர்வத்துடன் படையில் சேர்ந்துகொண்டனர். போர் இயக்கத்தைச் சிதைத்துவிட்டது. போர் முடிவுக்கு வந்தபின் 'Filippo Marinetti' இயக்கத்தை உயிர்ப்பித்தார். 'Second Futurism' (இரண்டாம் ஃபியூசரிஸம்) என்று அது பெயர்கொண்டு செயல்பட்டது.

மாயக் கனவுச் சூழல்

## METAPHYSICAL PAINTING 1917

இயல் கடந்த ஆராய்வு (Metaphysicis) என்று அறியப்படும் மேலைநாட்டு ஆய்வுமுறை அனுபவ உலகிற்கு அப்பாற்பட்டதை, புலன் உணர்வுக்கு எட்டாத சூட்சமத்தை நாடி அறியும் முயற்சியைக் குறிக்கும். அவ்வகையில், அது சமயத்துடனும், கற்பனை சார்ந்த இலக்கியத்துடனும் பிணைந்து புறத்தோற்ற மண்டலத்துக்கு அப்பால் சென்று அவற்றின் அடிப்படை மெய்மையின் உட்பொருளைக் கண்டறிய முயல்கிறது.

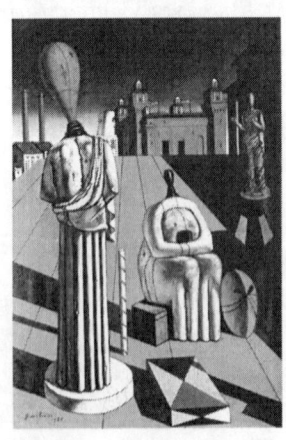

The Disquieting Muses by Giorgio de Chirico, 1947

இவ்வகைச் சிந்தனைத் தாக்கத்தில் இத்தாலி நாட்டில், Ferrara எனும் நகரில் 1917ல் 'Carlo Carra, Giorgio de Chirico' எனும் இரு ஓவியர்களால் தோற்றுவிக்கப்பட்ட ஓவிய உத்திதான் 'Pittura Metafisica' என்று அழைக்கப்படுகிறது.

முன்பே ஒருவரை ஒருவர் அறிந்திருந்த இவ்விரு ஓவியர்களும் அந்நகரின் இராணுவ மருத்துவமனையில் தற்செயலாகச் சந்தித்துக்கொண்டனர். அதன் தொடர்ச்சியாக அவர்களின் ஒத்த கருத்து ஓவியங்களாக உருப்பெறத்தொடங்கின. கவிஞனும், ஓவியனுமான (ஓவியம் அவ்வப்போதுதான்) ஓவியர் 'Alberto Savinio'வின் சகோதரர் 'Giorgio de Chirico' இவர் தமது கவிதைகளின் மூலம் இந்த ஓவியப் பயணத்திற்கு மிகுந்த வலிமை சேர்ப்பவராகச் செயல்பட்டார்.

Carlo Carrà, 1918, L'Ovale delle Apparizioni (The Oval of Apparition), oil on canvas, 92 x 60 cm, Galleria Nazionale d'Arte Moderna, Rome

ஓவியர் இருவரும் அவ்வாண்டின் வசந்தம் கோடை மாதங்களில் மட்டுமே ஒன்றாக இயங்கினர். 'Giorgio Morandi, Mario Sironi, Filippo de pisis' போன்ற ஓவியர்களும் இவ்வியக்கத்தில் இணைந்து பயணித்தனர். ஆனால், 1920ல் அக்குழு கலைக்கப்பட்டாலும் அதன் தாக்கமும் அதிர்வும் தடையின்றிப் பயணித்தன. கவிதைத் தளத்தில் அதன் பாதிப்பு ஆழமாகப் பதிந்தது.

இயற்கை சார்ந்த உருவங்களையும், உயிரற்ற வடிவங்களையும் காண்போர் மனதில் இனம் புரியாத குழப்பத்தையும், அச்சத்தையும் எழுப்பும் விதமாக இவர்கள் தமது ஓவியங்களைப் படைத்தனர். முதற்பார்வைக்கு உருவங்கள், வடிவங்கள் எனக் காணப்படும்

தோற்றங்கள் இடையில் மாறி தம்முள் புதைந்திருக்கும் அமானுஷ்யக் கற்பனையுள் காண்போரை உள்ளிழுத்துக் கொண்டன. காண்பவருக்குத் தாம் ஒரு கனவுலகில் பயணிக்கும் உணர்வைக் கொடுத்தன. மதத்திற்கும், நம்பிக்கைகளுக்கும் இடையில் இருக்கும் இறுக்கமான ரகசிய உறவுகளைப் பற்றிய செய்திகளையும் அவை காண்போர் முன்வைத்தன. நடைமுறை வாழ்க்கையில் ஒருவன் பயன்படுத்தும் அற்பமான பொருள் ஒன்று, ஓவியத்தில் இடம்பெறும்போது ஓர் அருபத் தன்மை அடைந்து மன இருளை, அதன் புதிர்களை முன்னிறுத்தி அச்சுறுத்தியது. தன் சுய உணர்வு இல்லாத, மனம் சார்ந்ததாக இருக்கும் மாற்று உண்மை ஒன்றினைக் காணும் காட்சியை, சிந்தனையை அவர்கள் ஓவியமாக்கினார்கள். தினமும் காணக்கிடைக்கும், பயன்படுத்தும், அற்பமான, ஒன்றுக்கொன்று தொடர்பற்ற பொருள்கள் ஓவியங்களில் அடுத்தடுத்துப் பொருத்தப்பட்டன. அவை ஒரு புதிய கோணத்தில் ஆழ்மன உளைச்சல்களைப் பற்றிச் சொல்லத் தொடங்கின.

ஓவியர் 'Giorgio de Chirico'ன் படைப்புகளில் முதல் பார்வையில் உறைந்து கிடக்கும் கட்டடமும், அதன் நீளும் நிழலும், ஓடும் சிறுமியும், பெரும் ஆழம்கொண்ட பின்புலமும், வெறிச்சிடும் ஒலியற்ற வெறுமையும், அங்குப் பொருத்தமற்றுக் காணப்படும் பழைய சிலையின் உடைந்த தலையும், அதில் தொங்கும் தோல் கையுறை போன்றவையும் நமக்குக்கூறும் செய்திகள் ஏராளம். அவை காண்பவருக்குக் குழப்பத்தையும், புதிர்களையும் எழுப்புகிறது. அவருக்கு 'Mystery' எனும் சொல் தந்த பொருள் மிகுந்த தாக்கம் கொண்டதாக அமைந்தது. 'சூரிய ஒளி வீசும் பகலில் நடக்கும் ஒருவனின் நீண்ட நிழலில் பொதிந்திருக்கும் புதிர்கள் உலகின் பல்வேறு மதங்களில் உள்ளதைக் காட்டிலும் இறுக்கம் கூடியவை' என்று அவர் எழுதினார்.

பின்னாளில் தோன்றிய 'Dada, Surrealism' ஆகிய இரண்டு சோதனை உத்திகளுக்கும் இது பெரும் உந்துசக்தியாக விளங்கியது. 'ஒரு நிகழ்வின் அல்லது பொருளின் அடிப்படை சாரம் என்பது நமது உள்ளுணர்வைப் பயன்படுத்துவதால் மட்டுமே கிட்டும்: வறட்டுப் பகுத்தறிவால் என்றுமே பெறப்படாது' (The essence of things can be conceived not by reason but only using intuition.) என்பது அவர்களின் கொள்கைக் குரலாக இருந்தது.

## சிதைத்த கித்தானும் புதிய தளமும்

Spazialismo (Art Space) 1946

இத்தாலியில் சிற்பியும், ஓவியருமான 'Lucio Fantona' என்பவர் சக கலைஞர்கள் சிலருடன் 1946ல் இந்த இயக்கத்தைத்

தொடங்கினார். ஓவியம் படைப்பதில் அப்போது நடைமுறையில் இருந்த இருபரிமாண உத்தியை உடைத்து, புதிதாக ஒரு ஓவியப் பாணியை உருவாக்க விரும்பினார். தமது ஓவியத்தில் நிஜவெளியை (Space) உருவாக்கக் கித்தானைக் கிழித்தும், அதில் துளையிட்டும் ஓவியங்களைப் படைத்தார். ஆங்கிலத்தில் இதனை 'Spatialism' என்று கூறுவர்.

Gianni Dova [it]. Photo by Paolo Monti, 1960.

1947ல் இவர் ஒரு பெரிய அறை முழுவதும் வெறும் கருப்பு வண்ணம் மட்டும் கொண்டு பூசி 'Black Spatial Environment' என்று தலைப்பிட்டு ஒரு படைப்பை உருவாக்கினார். பின்னாளில் தோன்றிய 'Installation' என்ற பாணி இயக்கத்துக்கு இதை முன்னோடியாகக் கொள்ளலாம்.

பார்வையாளர்களை இட்டுச் செல்லும் புதிய வழி

Situationism 1957

முற்போக்கு அல்லது இடதுசாரிகள் என்று குறிப்பிடக்கூடியவர்கள் 1957ல் தொடங்கிய இயக்கம் இது. மேல்தட்டு நாகரிகம், முதலாளித்துவம் சார்ந்த சமுதாய அமைப்புகளுக்கு எதிர்ப்புக் குரல் எழுப்பும் விதத்தில் இந்த ஓவியர்களின் இயக்கம் அமைந்தது. இவ்வித வாழ்க்கை முறை மக்களைத் திசை திருப்பி, கலையைப் பற்றின தவறான பார்வையை அவர்களுக்குக் கொடுத்து விடுவதாகக் கருதியது இவ்வமைப்பு.

அதற்கு எதிராகப் புரட்சிகரமாகத் திட்டமிட்டுக் கலைப் படைப்புகளைப் புதிய கோணத்தில் மக்களிடம் எடுத்துச்சென்றனர். இந்த அணுகுமுறை பழைய சம்பிரதாயம், மரபு, பாணி ஆகியவற்றை மறுபரிசீலனைக்கு உட்படுத்திக் கேள்விகள் கேட்பதாகவும்,

அவைகளை நிராகரிப்பதாகவும், அமைந்தது. இயக்கத்தின் கோட்பாடுகள் என்பது 'Guy Debord' எனும் பிரான்ஸ் எழுத்தாளரின் கட்டுரைகள் மூலம் பரவலாக மக்களைச் சென்றடைந்தது. அவர் 1968ல் நடந்த பிரெஞ்சு பொதுவேலை நிறுத்தத்தில் ஈடுபட்டிருந்தார். இயக்கத்தில் இருந்த ஓவியர்கள் தங்கள் படைப்புகளில் சமுதாய மாற்றத்துக்கும், அரசியலுக்கும், ஓவியக் கோட்பாடுகளுக்கும் இடையே நிலவும் உறவை வெளிப்படுத்தினார்கள்.

## எளிமைக் கலை வெளிப்பாடு

Arte Povera-1969 (also called as 'poor art' and 'Improvisied Art')

ஐம்பதுகளில் கலையுலகைக் குறிப்பாக ஐரோப்பியக் கலையுலகை ஆக்கிரமித்துக் கொண்டிருந்த நவீன பாணி படைப்பு சிந்தனைக்கு மாற்றாகத்தான் 'எளிமைக் கலை' இயக்கம் உருவாகி அருபப் படைப்பாக்கம் இருந்த இடத்தைப் பிடித்துக்கொண்டது. இதன் தோற்றத்துக்கும், அதற்குக் கிடைத்த பரவலான வரவேற்புக்கும் காரணமானவர் இத்தாலிய எழுத்தாளரும் கலை விமர்சகருமான 'Germono Celant' என்பவர். 1967ல் இந்த கலைப்பாணியைப் பற்றின ஓர் அறிமுகத்தை 'Arte Povera - IM Spazio' எனும் பெயரில் ஜெனோவா நகரில் Galleria La Bertesca எனும் காட்சிக் கூடத்தில் நிகழ்த்தினார். 'Arte Povera- IM Spazio' (Immagine Spazio) என்று ஒரே நிகழ்வில் இரண்டு பிரிவாகக் காட்சிப்படுத்தப்பட்ட இத்தாலியப் படைப்பாளிகள் சிலரது படைப்புகளை விமர்சனம் செய்யும் விதமாக 'Arte Povera' எனும் சொல்லாட்சியைப் பயன்படுத்தினார். காட்சி நடந்துமுடிந்த இரு வாரங்களில் 'Arte Povera-Notes for a Guerilla war' எனும் தலைப்பில் இயக்கம் பற்றிய ஓர் அறிக்கையை வெளியிட்டார் 'Germono Celant'. மேலும் சில படைப்பாளிகள் இயக்கத்தில் தங்களை இணைத்துக் கொண்டனர்.

sculpture Igloo di pietra (1982) by Mario Merz in KMM sculpturepark/The Netherlands

நவீனத்துவச் சிந்தனை மக்களின் பழைய அடையாளங்களின் தடத்தை அழித்துவிடக்கூடும் என்று அச்சம்கொண்ட அக்குழுவினர் புதியவற்றுடன் பழமையையும், அறிவு சார்ந்த புரிதலுக்குத் தடை செய்பவற்றை, மனத்தை உறுத்தும் விதமாகவும், வேடிக்கையான விதத்தில் ஒருங்கிணைத்துத் தங்கள் படைப்புகளை உருவாக்கினார்கள்.

1950—60களில் பரவலாகக் கலைஞர்களை ஈர்த்த 'Assemblage' (அசம்பிலேஜ்) எனும் உத்தியை இதற்குச் சமகாலப் படைப்பு இயக்கமாகக் கூறலாம். இந்த இரு இயக்கங்களும் அரூப உணர்வு சார்ந்த குறுகிய, தனிமனித உணர்வின் வெளிப்பாடாக ஓவியம் படைக்கும் வழியை ஒதுக்கி அதிலிருந்து விலகினார்கள். அதற்கு மாற்றாகப் பரந்த தளத்தைக் கையாளும் விதமாக எளிதில் கிட்டும் பொருள் (Found Objects) தம்மைச் சுற்றிலும் காணக்கிடைக்கும் தினசரிக் காட்சிகள் போன்றவற்றைத் தேர்ந்தெடுத்துக்கொண்டனர். முப்பரிமாணச் சிற்பத் தன்மையை உள்ளடக்கியதாக இவர்களது படைப்புகள் இருந்தன. மண், சுள்ளி, துணி, கிழிந்த சாக்கு, காகிதம், முடி, சிமெண்ட் இவ்வாறான பொருட்கள் உபயோகிக்கப்பட்டு இயற்கையையும், பண்பாட்டையும் கலந்து இன்றைய வாழ்க்கை முறையை உணர்வுபூர்வமாகப் பிரதிபலிப்பதாக இவ்வகைச் சிற்பங்கள் அமைந்திருந்தன.

1970களின் பிற்பகுதி வரை இவ்வியக்கம் இத்தாலிய கலாசாரத்தையே பிரதிபலித்தது. இயக்கத்தின் வளர்ச்சி நீடிக்கவில்லை. ஓவியர்களின் வளர்ச்சி மற்றும் படைப்புத் திறத்தில் மாற்றங்கள் தோன்றின. அவர்கள் குழுவிலிருந்து விலகித் தனித்துப் படைக்க முற்பட்டனர். 1972ல் குழு கலைக்கப்பட்டுவிட்டது. என்றாலும் கலை வரலாற்றில் 'Arte Povera' இயக்கத்துக்கு நிரந்தர இடம் ஏற்பட்டுவிட்டிருந்தது.

ஹாலந்து

சிக்கலற்ற கோடுகளும், முதன்மை வண்ணங்களும்

De Stijl (Also known as Neo-Plasticism 1920 to 1940)

இம்ப்ரஷனிச புரட்சிக் கலைப் பாணியின் பயணத்திலிருந்து கிளைத்துப் புறப்பட்ட பல்வேறு இயக்கங்களில் க்யூபிசம் பாணி வேகமும் வீரியமும் கொண்டதாக வளர்ந்தது. அவ்வளர்ச்சி ஐரோப்பிய நாடுகளிலும் புதிய கலை அணுகலை விதைத்தது. அந்தப் 'புதிய கலை' அலை நெதர்லாந்து எனப்படும் ஹாலந்து நாட்டுக் கலைஞர்களிடமும் பெரும் தாக்கத்தைத் தோற்றுவித்தது. ஆனால், முதல் உலகப்போரில் அந்நாடு நடுநிலையாய் இருக்க முடிவெடுத்தது. அதன் காரணமாக அந்நாட்டுக் கலைஞர்களுக்குப் போரில் பங்கேற்றிருந்த மற்ற நாடுகளுக்குப் பயணிக்க

இயலவில்லை. அவர்கள் உலகளாவிய கலை நடப்புகளிலிருந்து முக்கியமாக பாரிஸ் நகரிலிருந்து (அப்போது அதுதான் கலைகளின் மையமாகத் திகழ்ந்தது) துண்டிக்கப்பட்டனர்.

அவ்விதக் குழப்பமான ஆண்டுகளில் அந்நாட்டு எழுத்தாளரும், விமர்சகரும், கவிஞரும், கட்டடக்கலை கலைஞருமான 'Theo Van Doesburge' ஓவியர்களை ஒருங்கிணைத்து ஒரு குழுவாக இயங்க ஆவல் கொண்டார். மிகுந்த சாதுர்யமும் பிறரை எளிதில் வசீகரிக்கும் பேச்சுத்திறன் கொண்டவர் அவர். மற்ற கலைஞர்களுடன் தொடர்புகொண்டு அதுபற்றி ஆலோசித்தார். பாரிஸ் நகரில் தங்கி வசித்து வந்த 'Piet Mondrian' எனும் டச்சு ஓவியர் தன் நாடு வந்திருந்தார். போர் காரணமாக அவரால் திரும்பச்செல்ல இயலவில்லை. ஆகவே அவரும் 'Theo Van Doesburge' இருவரும் இணைந்து தொடங்கிய ஓவியர் குழு 'DeStijl' எனும் பெயருடன் தனது கலைச் சோதனைகளை மேற்கொண்டது. அதேபெயர் தாங்கிய கலைக்கான இதழும் தொடங்கப்பட்டது. Piet Mondrian தான் மேற்கொண்ட பாணிக்கு 'New-Plasticism' என்று பெயரிட்டு அது சார்ந்த பன்னிரண்டு கட்டுரைகளை 'neo-Plasticism in Painting' எனும் தலைப்பில் அவ்விதழில் தொடர்ந்து எழுதினார். DeStijl சிந்தனையெனின் New-Plasticism அதன் செயல்பாடாக இருந்தது. அவர்களின் படைப்புக்களம் கட்டடக் கலை, அரங்க அமைப்பு, இல்லப் பயன்பாட்டுப் பொருள்கள் என்று விரிந்தது.

Red and Blue Chair, designed by Gerrit Rietveld,
version without colors 1919, version with colors 1923

'New-Plasticism' பாணியில் ஓவியனின் கற்பனையும் மனிதன், மிருகம், பறவை, தாவரம் போன்ற அனைத்து உருவங்களும் முற்றிலுமாக நீக்கப்பட்டன. ஓவியப் பரப்பு செங்குத்துப் படுக்கைக் கோடுகளால் மேலும் கீழும், குறுக்கு நெடுக்காகவும் பிரிக்கப்பட்டது. அவ்விதம் தோற்றுவித்த கட்டங்கள் செவ்வகங்கள்

சிவப்பு, மஞ்சள், நீலம், கருப்பு, வெளுப்பு, சாம்பல் வண்ணம் கொண்டு திடமாகவும் சீராகவும் திட்டப்பட்டன. Piet Mondrian க்யூபிசம் பாணியால் பெரிதும் கவரப்பட்டார். பாரிஸ் நகரில் ஓவியம் கற்பது என்பது அவருக்கு அவரது நாற்பதாவது வயதில்தான் முடிந்தது. ஃபாவிஸம், பாயிண்ட்லிசம் போன்ற உத்திகளை உள்வாங்கிக் கொண்டபின் தனக்கென ஒரு பாணியை உருவாக்கி ஓவியங்களைப் படைத்தார். அப்பாணியை New-Plasticism என்று அழைத்தார். ஆத்மானுபவத்தால் தெய்வீக அருளைப் பெறமுடியும் எனும் வேதாந்த வழியிலே ஈடுபாடு கொண்ட அவரது அழகியல் தத்துவம் அவருக்கு ஓவியம் படைப்பது என்பது உபாசனை போன்றதாயிற்று.

Piet Mondrian Tableau I, 1921, Kunstmuseum Den Haag

New-Plasticism பாணியின் கோட்பாடுகளாக DeStijl குழு அறிவித்தவை:

(The Tenets of Neo plasticism)

- சிவப்பு, நீலம், மஞ்சள் ஆகிய முதன்மை வண்ணங்கள் ஆகியவற்றுடன் வண்ணம் அல்லாத கருப்பு, வெண்மை மற்றும் சாம்பல் நிறங்களை மட்டுமே ஓவியங்களில் பயன்படுத்தவேண்டும். அவை ஒன்றுடன் ஒன்று கலக்காமல் இருத்தல் அவசியம்.

    (Coloration must be in the Primary colours of red, blue and yellow or the non colours of blace, gray and white.)

- செவ்வகம், மூன்று அல்லது அதற்கும் மேற்பட்ட தட்டையான பக்கங்களைக் கொண்ட கன உருவம் (Su-

faces must be Rectangular Planes or Prisms) ஓவியப் பரப்பாக இருக்கவேண்டும்.

- ஓவியப் பரப்பு செங்குத்துப் படுக்கைக் கோடுகளால் குறுக்கும் நெடுக்குமாகக் கட்டமைக்கப்பட வேண்டும் (Compositional elements must be straight lines or rectangular areas).

- ஒன்று போலவே மற்றதும் இருப்பது தவிர்க்கப்படவேண்டும் (Symmetry is to be Avoided)

- சரியான அளவு விகிதமும், தேர்ந்தெடுக்கும் பொருத்தமான இடமும் கொண்ட ஒத்திசைவு படைப்பின் சமன்பாட்டையும் சந்தத்தையும் மெருகூட்டும்.
(Balance and rhythm are enhanced by relationship of propotion and location)

அப்படைப்புகள் எளிமைப்படுத்தப்பட்ட, எந்த ஒரு நிலத்துக்கும் தொடர்பில்லாத பொதுத்தன்மை கொண்டதாக இருந்தன. அனைவரின் படைப்புகளும் சற்றேக் குறைய ஒரேவிதமாகக் காணப்பட்டன. அறிக்கைகள் உறுப்பினர் அனைவரின் கையெழுத்துக்களுடன் வெளியிடப்பட்டன. அப்போதைய சமூக, பொருளாதார மாற்றங்கள் குழுவினரின் செயல்பாடுகளுக்கு உந்துசக்தியாக இருந்தன.

குழுவின் செயல்பாடுகளில் 1921 முதல் மாற்றம் தோன்றத் தொடங்கியது. Theo Van Doesburgeக்கு Bauhaus இயக்கத்துடன் தொடர்பு ஏற்பட்டதுதான் அதற்கு முதல் காரணம். அந்த மாற்றத்தைப் பல உறுப்பினர்கள் ஏற்கவில்லை. Piet-Theo இருவருக்கும் இடையே படைப்புச் சார்ந்த கொள்கையில் கருத்து வேற்றுமை தோன்றியது மற்றொரு காரணம். அத்துடன் புதிய உறுப்பினர்களின் மாற்றுச் சிந்தனைகளும், DeStijl கலை இதழில் தொடர்ந்து வெளிவந்த Dada சார்ந்த சிந்தனைக் கவிதைகளும், (I.K.Bonset) எதிர் வேதாந்தக் கட்டுரைகளும் (Aldo Camini) இந்தக் கருத்து வேற்றுமையை வளர்க்கும் விதத்தில் அமைந்தன. Piet/ Theo இருவரும் ஒருவருடன் ஒருவர் பேசுவதையும், சந்திப்பதையும் அறவே நிறுத்திக் கொண்டனர்.

'Theo Van Doesburge' 1931ல் காலமானார். அதன் பின்னரே 'K.Bonset, Aldo Camini' என்று உண்மையில் யாரும் கிடையாது என்றும் அவை அவரது புனைபெயர்கள் என்பதும் வெளி உலகிற்குத் தெரியவந்தது. அவரது மரணத்திற்குப் பின் குழுவின் இயக்கம் தொடர இயலாமல் போனது. ஆனால், குழு என்பது ஒன்றும்

நெருக்கமான பிணைப்பு கொண்டதல்ல. உறுப்பினர் ஒருவருடன் ஒருவர் பெரும்பாலும் கடிதங்கள் மூலமே தொடர்புகொண்டனர். 'Piet / Rietveld' இருவரும் சந்தித்துக் கொள்ளவேயில்லை. குழு கலைந்து போனாலும் அதன் உறுப்பினர் அந்தப் பாணியில் தொடர்ந்து தனித்துப் பயணித்தனர். அவர்களது தலையாய நோக்கம் கலை அனைத்துலகிற்கும் பொதுவானதாக மாற்றப்படவேண்டும் என்பதுதான். ஆனால், DeStijl பாணி என்பது கலையுலகிற்கு எப்போதும் ஹாலந்து நாட்டின் பங்களிப்பு என்பதுதான் உண்மையாகி உள்ளது.

கனடா

எழுவர் குழு

## GROUP OF SEVEN (The Canadian Group of Painters)

*1910 - 1933* களுக்கு இடைப்பட்ட காலத்தில் கனடா நாட்டில் நிலவிய ஓவியக் கலை இயக்கத்தை 'இறுக்கமும் சிக்கலும்' கொண்டதாகக் கலை வரலாற்று வல்லுனர்கள் பதிவு செய்துள்ளனர். அதற்கு அந்த நாட்டின் காலனி ஆதிக்கமும் ஒரு காரணம். கனடா நாட்டுக் கலைப் படைப்புகளைக் காட்டிலும் ஐரோப்பா சார்ந்த படைப்புகள் எப்போதுமே மேன்மையானவை எனும் மனோபாவம்தான் அப்போதைய நடைமுறைக் கலை அனுபவம். கலைச் சந்தைப் பொறுப்பாளரும், அவற்றை வாங்கிய கலை நுகர்வோரும் மிகவும் கட்டுப் பெட்டித்தனமாக நடந்துகொண்டனர். கனடா ஓவியர்களின் படைப்புகள் வெறுத்துப் புறம் தள்ளப்பட்டன. எனவே, *1924*ல் அங்கு விற்ற ஓவியங்களில் இரண்டு விழுக்காடுதான் கனடா ஓவியர்களுடையதாக இருந்தது. மற்ற வட அமெரிக்க நகரங்களைக் காட்டிலும் அங்குதான் ஹாலந்து நாட்டின் ஓவியங்கள் அதிக அளவில் விலைபோயின என்று மாந்திரியல் நகரக்கலை வர்த்தகர்கள் தற்புகழ்ச்சி பேசினார்கள்.

கனடா நாட்டுக் கலைக்கூடம் *1926*ல் ஓவியர் 'Arthur Lismer' படைப்பு ஒன்றை வாங்கிவிட அது ஒரு பெரும் பரபரப்பை மக்களிடையே தோற்றுவித்தது, அதனை எதிர்த்து ஒட்டாவா நகரில் பொதுக்கூட்டங்கள் கூட்டப்பட்டன. மேடையில் மக்களின் வரிப்பணம் இவ்விதம் வீணடிக்கப்படுவது கடும் கண்டனத்துக்குரியது என்று தலைவர்கள் முழங்கினார்கள். மனம் பேதலித்தவரின் குழப்பம் மிகுந்த செயல்பாடுதான் அந்த ஓவியம் என்று பழித்தார்கள். ஐரோப்பிய நிலக்காட்சிகளை மட்டுமே ஓவியங்களாக ஏற்கும் மனோபாவம் கொண்ட கலை விரும்பிகளிடமிருந்து நாம் வேறு எவ்விதமான எதிர்வினையைக் காண இயலும்?

ஆனால், பின்னாட்களில் குழுவாகச் செயல்படவிருந்த கனடா நாட்டின் ஓவியர்கள் இந்த நிலைப்பாட்டை ஏற்க மறுத்தனர். ஐரோப்பியப் பாணியிலிருந்துத் தங்களை விடுவித்துக்கொண்டு தங்கள் நாட்டின் நிலக்காட்சிகளைத் தங்களுக்கான உத்தியில் ஓவியங்களாக்குவது எனும் முடிவுடன் தொடர்ந்து செயல்பட்டனர். உண்மையில் அவர்கள் அப்போது 19ம் நூற்றாண்டின் ஐரோப்பியப் பாணியில்தான் ஓவியங்களைத் தீட்டிக்கொண்டிருந்தனர். அந்த நேரத்தில் ஐரோப்பாவில்தான் பெரும் ஓவியப் புரட்சி தோன்றி மரபைப் பெயர்த்தெடுத்துக் கொண்டிருந்தது.

The Jack Pine, 1916–17, by Tom Thomson, National Gallery of Canada, Ottawa

ஐரோப்பியக் கலைப் புரட்சி அவர்களையும் விட்டு வைக்கவில்லை. இம்ப்ரெஷனிசம் (Impressionism) பாணியில் ஓவியங்களைக் குழுவில் பலரும் படைத்தனர். ஆனால் விரைவில் அதிலிருந்து விலகி வண்ணத் தேர்வும், தூரிகைக் கையாளலும் மாறுபட்டு (Post Impressionism) Art Nouveau வழியில் ஆர்வம் காட்டத்தொடங்கினர். அவர்களில் பலர் விளம்பரத்துறை சார்ந்த தொழிலில் இருந்ததால் தங்கள் படைப்புகளில் அதுசார்ந்த உத்திகளை இயல்பாகக் கலக்க முடிந்தது. குழுவினர் தங்களது படைப்புகளில் வெளிநாட்டு உத்திகளின் தாக்கம் என்பது தவிர்க்கப்படுகிறது என்று கூறிக்கொண்டபோதும் 'Art Nouveau' பாணி அவற்றில் தூக்கலாகத்தான் இருந்தது. ஆனால், அதன் கருப்பொருள் கனடா நாடு சார்ந்ததாகவே இருந்தது.

1900களின் தொடக்கத்தில் பல ஓவியர்கள் தங்களுக்குள் இயல்பாக இருந்த படைப்பு ஒற்றுமையைப் புரிந்துகொண்டனர். அதுதான் 'எழுவர் குழு'வுக்கு வழி வகுத்தது. டொராண்டோ நகரில் இயங்கிய

'The art and Letters club' எனும் நிறுவனம் அவர்கள் தொடர்ந்து சந்தித்துக் கொள்ளும் இடமாக விளங்கியது. உறுப்பினர்கள் ஒன்றாக ஒரு கூரையின் கீழ் ஓவியங்கள் படைக்கவேண்டி, பணம் திரட்டி ஒரு கலைக்கூடத்தை அவர்கள் டொராண்டோ நகரில் கட்டுவித்தனர். (Studio Building for Canadian Art)

1913ல் நியூயார்க் மாநிலத்தில் பெரிய நகரமான பஃபலோ (Buffalo)வில் ஸ்கான்டினேவிய நிலப்பகுதி ஓவியர்களின் படைப்புகள் காட்சிப்படுத்தப்பட்டன. குழு உறுப்பினர்களில் சிலர் அதைக்காணச் சென்றனர். அந்த அனுபவம் அவர்களுக்குத் தமது நில இயற்கையழகை ஒரு புதிய அணுகுமுறையில் ஓவியமாக்கப் பெரும் உதவியாக அமைந்தது. 1917ம் ஆண்டில் ஓவியர் 'Tom Thomson' டொராண்டோ நகரில் உள்ள ஏரியில் மீன்பிடிக்கும்போது மர்மமான சூழ்நிலையில் நீரில் மூழ்கி இறந்தார். குழு அமைப்பது என்பது அப்போது உருவாக்கத்தில் இருந்த நேரம். அவர்தான் அதன் மையமாக இயங்கினார். எனவே, அவரது மரணம் சக ஓவியர்களை அதிர்ச்சியில் உலுக்கியது. முதல் உலகப்போரும் அவர்களது இயல்பு வாழ்க்கையைப் பெரிதும் பாதித்தது.

1920ம் ஆண்டு குழு முறைப்படி அமைக்கப்பட்டது. தன்னை 'எழுவர் குழு' என்று அழைத்துக்கொண்டு தனது முதல் ஓவியக் காட்சியைப் பார்வைப்படுத்தியது. குழுவின் உறுப்பினர்கள் நாட்டின் உட்புறப் பகுதிகளுக்குப் பயணம்செய்து இயற்கை எழிலை ஓவியங்களாக்கினார்கள். அன்று அவ்விதம் பயணம் செய்வது என்பது எளிதான ஒன்றல்ல. அவர்கள் ரயிலிலும், படகுகளிலும் பயணித்தும், அவை இல்லாத பகுதிகளுக்குக் கால்நடையாகச் சென்றும் இயற்கைக் காட்சிகளை கோடுகளில் பதிவு செய்துகொண்டனர். அதற்கான கித்தான் பரப்பை 8.1/2' X 10' என்ற அளவு கொண்டதாக, எடுத்துச் செல்ல கையடக்கமானதாக அமைத்துக் கொண்டனர். குளிர்காலம் தொடங்கியதும் அவர்கள் டொராண்டோ வந்து தங்களது கலைக்கூடத்தில் அவற்றைப் பெரிய கித்தான் பரப்பில் ஓவியங்களாக்கினார்கள். வட ஆர்டிக் பகுதியின் இயற்கை எழிலை ஓவியங்களில் அவர்கள் பதிவு செய்தது பின்னர் வரலாற்றில் முக்கியமான நிகழ்வாகப் பதிவு செய்யப்பட்டது.

குழு, அதன் இயக்கம் பற்றின ஊக்கம் தரும் விமர்சனங்களைக் காட்டிலும் அதன்மீது வைக்கப்பட்ட குறைபாடுகளைப் பற்றித்தான் பெரிதும் கவனம் செலுத்தியது என்று வரலாற்று வல்லுநர் கூறுவது உண்மையாகவே இருக்கட்டும். ஆனால், 1920களில் குழுவின் இயக்கத்திற்கு எதிராக வைக்கப்பட்ட கண்டன விமர்சனங்கள் என்பது பொய்யல்ல. 'எழுவர் குழு' அமைந்ததே

ஓவியர்கள் தங்களை அவற்றினின்றும் தற்காத்துக்கொண்ட ஓர் செயல்தான். இது பிரான்ஸ் நாட்டில் 'Impressionist' ஓவியர்களுக்கு நேர்ந்தது போன்ற ஒன்றுதான். பின் தொடர்ந்த 13 ஆண்டுகளும் விமர்சகர், கலை ஆர்வலர் போன்றோரிடமிருந்து புறப்பட்ட கண்டனங்களையும், கடும் விமர்சனங்களையும் எதிர்கொள்வதும் அவற்றுக்குத் தக்க பதிலளிப்பதும், தங்களை மக்களிடையே கலப்படமற்ற கனடியக் கலைஞர்கள் என்று கொண்டு செல்வதும் குழுவின் முதன்மைச் செயல்பாடாக இருந்தது.

குழுவின் அங்கத்தினர்களின் எண்ணிக்கை சில நேரங்களில் எட்டாகவோ, அல்லது ஆறாகவோ ஏற்ற இறக்கம் கொண்டதாகவே இருந்தது. உறுப்பினர் அல்லாத படைப்பாளிகளையும் குழு தனது பொதுக்காட்சிகளில் இணைத்துக் கொண்டது. அவர்கள் நிலக்காட்சி ஓவியர்களாக இருக்கவேண்டிய கட்டாயமில்லை. கனடா நாட்டின் கலையியலைப் புதிய பாணியில் படைப்பவராக இருந்தால் போதும். அந்த நாட்களில் வழக்கத்தில் இல்லாத விதமாகப் பெண் ஓவியர்களுக்கும் குழுவின் காட்சியில் இடம் ஒதுக்கப்பட்டது.

குழுவின் கடைசிக் காட்சி நிகழ்ந்தது 1933 டிசம்பர் மாதம். 1932ல் ஓவியர் 'MacDonald' மரணமடையவே 1933ல் குழு கலைந்தது. ஆனால் அது மற்றொரு குழு தோன்றுவதற்கு வழிவகுத்தது. 'Canadian Group of Artists' எனும் பெயருடன் செயல்படத் தொடங்கியது. 'எழுவர் குழு' உறுப்பினர் பலரும் அதில் தம்மை இணைத்துக் கொண்டனர். அதன் முதல் காட்சி 1933ல் நிகழ்ந்தது. கனடாவின் ஓவியர் குழுவாக அது தொடர்ந்து விளங்கிவருகிறது. ஆனாலும், 'எழுவர் குழு'வின் கலைப்பங்களிப்பு என்பது மிகுந்த போற்றுதலுக்குரியது அதுதான் தங்களை இனம்காட்டும் இயக்கம் என்று அவர்கள் இன்றளவும் உறுதியாக நம்புகிறார்கள்.

'எழுவர் குழு' உறுப்பினர்கள்
   1. Franklin Carmichael: 1890 - 1945
   2. Lawren Harris: 1885 - 970
   3. A.Y.Jackson: 1882 - 1972
   4. F.H.Johnston: 1888 - 1949
   5. Arthur Lismer: 1885 - 1969
   6. J.E.H.MacDonald: 1873 - 1932
   7. F.H. Varley: 1881 - 1969

ஓவியர் 'Tom Thomson' குழு முறையாக அமைவதற்கு முன்பே இறந்துபோனாலும் குழுவுடன் சேர்த்தே அவரும் பேசப்படுகிறார்.

# தளையற்ற உள்ளுணர்வு வெளிப்பாடு

## CoBrA Movement 1948

பெல்ஜியம், டென்மார்க், ஹாலந்து ஆகிய மூன்று நாடுகளின் தலைநகரங்களில் {(முறையே ப்ருசெல்ஸ் (Brussels) கோபென்ஹகன் (Copenhagen) ஆம்ஸ்டர்டாம் (Amsterdam)} இயங்கிக்கொண்டிருந்த பெல்ஜியம் புரட்சிகர சர்ரியலிஸ குழு, (Belgian Revelutionary Surrealist Group) ரெஃப்லெக்ஸ் (Reflex) எனும் நெதர்லாந்து குழு, டேனிஷ் குழு (The Danish Group Host) ஆகிய மூன்று குழுக்களின் உறுப்பினர்களும் 1948-நவம்பர் மாதம் எட்டாம் தேதி பாரிஸ் நகரில் நோடர்டாம் கேளிக்கை விடுதியில் ஒன்றாக இணைந்தனர். தங்கள் நகரங்களின் பெயர்களைக்கொண்டு 'CoBrA' எனும் பெயரைத் தேர்வு செய்து கூட்டறிக்கையில் அனைவரும் கையெழுத்திட்டனர்.

இவர்களது குழுவின் ஓவியக்காட்சி 1949ல் ஹாலந்து நாட்டில் ஆம்ஸ்டர்டாம் நகரிலும், 1951ல் பெல்ஜிய நாட்டில் லீக் (Liege) நகரிலும் நடந்தது. ஓவியர்கள் மனத்தின் அடித்தளத்தில் இருக்கும் உணர்வுகளுக்குச் சுதந்திரமான வடிவம் கொடுத்தனர். அவற்றைத் தங்கள் ஓவியங்களில் தடித்த வண்ணக் கோடுகளையும், தூரிகையின் வண்ணப்பட்டைகளையும், பளிச்சிடும் வண்னங்களில் வெளிப்படுத்தினர். இதன்மூலம் தங்கள் படைப்புகளுக்குக் கூடுதல் வேகத்தையும் வீரியத்தையும் கொண்டுவந்தனர். அருப வடிவத்தைக் கையாள்வதைவிட நார்டிக் கிராமியக் கலையின் (Nortic Folklore) மாய உலகம் சார்ந்த கற்பனைகளையும், குறியீடுகளையும் உள்வாங்கிச் சிறாரின் தன்னிச்சையான வரைதலின் வழியில் ஓவியங்களைப் படைத்தனர். ஓவியர்கள் 'ஜான் மிரோ, பால் க்ளி' ஆகியோர் இக்குழுவின் உந்துசக்தியாக இருந்தனர். அமெரிக்காவில் தோன்றிய 'அமெரிக்கன் ஆக்ஷன் பெயின்டிங்' (American Action Painting) இவர்களது படைப்புத்தி இரண்டுமே ஒன்றையொன்று பிரதிபலித்தன.

இயக்கத்துக்கு உறுப்பினரைச் சேர்ப்பதும் நிகழ்ந்தது. இயக்கத்தின் பெயரிலேயே ஒரு கலை இதழும் தொடங்கப்பட்டது. அவ்வப்போது தொடர்பின்றி இடைவெளிகளுடன் வெளிவந்த அந்த இதழ் டென்மார்க், ஜெர்மனி, ஹாலந்து, பெல்ஜியம் நாடுகளில் மாறி, மாறி அச்சிடப்பட்டது. இது அல்லாமல் குட்டி இதழ் ஒன்றும் (le petit cobra) அவ்வப்போது வெளிவந்தது. பத்து இதழ்கள் வெளியிடுவதற்கான முயற்சிகள் மேற்கொள்ளப்பட்டன. என்றாலும் இரண்டாவது இதழ் 1961வரை அச்சேறவில்லை. 8-9 இதழ்கள் வரவேயில்லை. 1961ல் குழுவும் கலைக்கப்பட்டுவிட்டது. என்றாலும் ஓவியர்கள் சந்திப்பதும், அவர்களது நட்புறவும்

அதனால் தடைப்படவில்லை. ஐரோப்பிய அரூப வெளிப்பாட்டுப் பாணியின் வளர்ச்சிக்கு இவ்வியக்கம் ஒரு மைல்கல் என்று குறிப்பிடலாம்.

## இந்தியா

### வங்காளம் - சுதேசி எழுச்சியும், நவீன ஓவிய அறிமுகமும்

இருநூறு ஆண்டு வெள்ளையர் ஆட்சியில் வங்கத்தில் கலை பலதரப்பட்ட, ஒன்றுக்கொன்று தொடர்பற்ற வழியில் வளரத்தொடங்கியது. அந்த வளர்ச்சி பெரும்பாலும், ஆட்சி செய்த வெள்ளையர்களின் தேவைக்கேற்றவாறும், விருப்பம் சார்ந்ததாகவுமே இருந்தது. ஆனாலும் அப்போது பல்வேறு பாணிகளும், அவற்றுக்கான தடங்களும் தோன்றித் தெளிவாக வளரத்தொடங்கின.

இந்திய நிலப்பகுதியில் ஆங்கிலேயர் ஆட்சி வேரூன்றி நிலைகொண்டபின், இங்கிலாந்திலிருந்தும், ஐரோப்பிய நாடுகளிலிருந்தும் கலைஞர்கள், குறிப்பாக ஓவியர்கள் மற்றும் சிற்பிகள் இந்தியாவுக்குப் புதிய வாழ்வு தேடிப் பெரும் செல்வந்தராகிவிடும் கனவுகளுடன் பயணப்பட்டனர். அவர்களுள் தோராயமாக அறுபது கலைஞர்களை நாம் இனம்காணமுடியும். அந்தக் கலைஞர்கள் மூன்று உத்திகளில் படைப்புக் கலையில் ஈடுபட்டனர்.

கித்தானில் தைல வண்ண ஓவியங்கள் தீட்டுதல்,

தந்தப் பரப்பில் நீர்வண்ணம் கொண்டு கையடக்க ஓவியங்கள் படைத்தல்,

தாளில் நீர்வண்ண ஓவியங்கள் படைத்தல் மற்றும் பிரதி எடுத்தல்

(BY ENGRAVING PROSESS)

அவர்களுள் தொழில்முறை கலைஞர்களுடன், உரிய பயிற்சியில்லாத பகுதி நேரக் கலைஞர்களும் இருந்தனர். அவ்வித ஓய்வு நேர ஓவியர்களின் படைப்புக்களைக் கலை முதிர்ச்சி கொண்டதாகக் கூறமுடியாத போதிலும் 18-19ம் நூற்றாண்டு வங்கத்தின் வாழ்க்கை விதம், மற்றும் இயற்கைத் தோற்றம் ஆகியவை மிகவும் இயல்பும் தெளிவும் கொண்ட விவரங்களுடன் அப்படைப்புக்களில் காட்சிப்படுத்தப் பட்டன. அவை பின்னாட்களில் ஒரு வரலாற்றுப் பதிவாகப் போற்றப்பட்டன.

### மேற்கத்திய பாணி அறிமுகம்

20ம் நூற்றாண்டின் ஆரம்ப ஆண்டுகளில் வங்காளத்தில் தொடக்கத்தில் நடுத்தரக் குடும்பங்களிலிருந்த கல்வி கற்றோரின்

எழுச்சி, அவர்களிடமிருந்த உட்பிரிவுகளைத் தாண்டி தேசத்தின் ஒரு கலாச்சார உந்துதலாக இனம் கண்டது. அவ்வாறு உண்டான எழுச்சியின் பயனாய், ஒன்றாய் இணைந்த அறிவுஜீவிகள் நவீனத் தொழில்நுட்ப அறிவியல், மற்றும் உள் தொடர்புகளின் விரிவாக்கத்தால் தமது நில மக்களிடமிருந்து மறைந்துவிட்ட (அல்லது தொலைந்துவிட்ட) கலாச்சார உன்னதத்தையும் அதன் எச்சத்தையும் தேடத்துவங்கினர். இவ்விதத் தேடல் அவர்களிடையே ஒரு புத்துணர்ச்சியைத் தோற்றுவித்தது. அதன் பயனாய், அவர்களிடமிருந்த படைப்பாற்றல், பாடல்கள், கவிதை, வீதி நாடகங்கள், ஓவியம் என்று பல்வேறு முகங்களாய் வெளிப்படத் தொடங்கியது. அது ஒரு புத்தியக்கமாக விரிவாக்கம் கொண்டது.

இதற்கு ஊற்றுக்கண் என்று பின்னாளில் வல்லுநர் கூறியபடி, ஒரு வங்காள அறிவுஜீவிக் குடும்பம் அதற்கு அடிக்கோலியது. வசதிகள் கொண்ட வாழ்க்கை வாழ்ந்த தாகூர் குடும்பம்தான் அது. அக்குடும்பத்தில் பலரும் ஓவியம், கவிதை, நாடகம், புதினம், இசை, என்று பல துறைகளில் ஈடுபட்டு வெற்றி கண்டனர். அக்குடும்பத்தின் மிகவும் புகழ்ச்சிக்குரிய இரவீந்திரநாத் தாகூர் இதற்கு முதற் காரணமாய் இருந்தார். வெள்ளை இனம் அல்லாத இலக்கிய நோபல் பரிசு பெற்ற முதல் மனிதரும் அவர்தான்.

ஓவியப் பயிற்சி என்பது 1839ல் கொல்கத்தாவில் 'மெக்கானிகல் இன்ஸ்டிட்யூட்' (MECHANICAL NSTITUTE) தொடங்கிய பின்புதான் அறிமுகமாயிற்று. என்றாலும் முறையான பயிற்சி என்பது 1864ல் 'கல்கட்டா ஸ்கூல் ஆஃப் இண்டஸ்ட்ரியல் ஆர்ட்' (CALCUTTA SCHOOL OF INDUSTRIAL ART) நிறுவப்பட்ட பின்னர்தான் ஒழுங்குபடுத்தப்பட்டது. பின்னர் அது அரசாங்க ஓவியப் பள்ளியாக உருமாற்றம் கண்டது. இளம் இந்திய மாணவர்கள் பலரும் அங்குக் கற்றுத் தேர்ந்து மேலைப் பாணி ஓவியம் தீட்டுவதிலும், சிற்பம் வடிப்பதிலும் சிறந்து விளங்கினார்கள். அவர்கள்தான் இந்தியாவின் முதல் நவீன ஓவிய-சிற்பக் கலைஞர்கள் எனலாம். 'ஆனந்த பிரஸாத் பாக்சி (ANANDHA PRASAD BAGCHI), ஸ்யாம் மிஷ்ரன் ஸ்ரீமணி' போன்றோர் தொடக்ககாலக் கலைஞர்கள். 'பாம சந்திர பானர்ஜி' எனும் இளைஞர் இந்திய புராண/இதிகாசங்களிலிருந்து காட்சிகளைத் தேர்ந்தெடுத்துத் தைலவண்ணத்தில் ரவிவர்மாவுக்கு முன்பே ஓவியங்களாக்கியவர். பின்னர் ஜெர்மனியில் அவற்றைப் பிரதிகளாகப் பதிப்பித்துச் சாதனை படைத்தார். இன்னும் சிலர் இத்தாலி நாடு சென்று ஓவியத்தில் உயர் படிப்புப் படித்துத் தேர்ந்த ஓவியர் எனும் பெருமையும் பெற்றனர். பின்னர் தோன்றிய சுதேசி இயக்கம் சார்ந்த புரட்சியின் நடுவிலும் மேற்கத்திய பாணிக்குத்தான்

முதன்மை இடம் இருந்தது. 20ம் நூற்றாண்டின் முதல் பாதி வரை அதுதான் எல்லோராலும் ஏற்றுக்கொள்ளப்பட்டது. அப்போது 'ஜமினி பிரஸாத் கங்குலி, ப்ரொஹலாத் கர்மார்கர், தேவி பிரஸாத் ராய் சவுத்திரி' போன்றோர் முன்னிலையில் இருந்தனர்.

"Ganesh-janani" by Abanindranath Tagore

## திருப்பு முனை

1896ல் 'கொல்கத்தா ஆர்ட் ஸ்கூல்' என்ற ஓவியப்பள்ளிக்கு 'ஹேவல்' (E.B.HEVAL) எனும் ஆங்கிலேயர் முதல்வராகப் பொறுப்பேற்றார். இதுதான் இந்திய ஓவிய நிகழ்வுகளில் மிகமுக்கியமான திருப்பத்துக்குக் காரணமாயிற்று. 'E.B.ஹேவல்' இந்திய மரபு ஓவியங்களின் மீது பெரும்பற்றும், மதிப்பும் கொண்டவர். இந்திய மக்களுக்கு மேலை பாணி ஓவியக் கல்வி தேவையற்றது என்றும், ஓர் இந்தியன் அடிப்படையில் இந்திய ஓவிய உத்திகளையும், வழிகளையும் அவசியம் கற்றுத் தேரவேண்டும் என்றும் வலியுறுத்தியவர். அவர் 1905ல் ஓவியர் அபிநேந்திரநாத் தாகூரை பள்ளியின் துணை முதல்வராக நியமித்தார். ஆனால் இதற்கு தாகூர் முதலில் எளிதில் இணங்கவில்லை. இருவரும் இணைந்து பள்ளியில் இந்தியப் பாரம்பரியக் கலை உத்திகளை முறையாகக் கற்க வழி செய்தனர். 'நந்தலால் போஸ், சுரேந்திரநாத் கர், அசிட் குமார் ஹால்தார், K. வெங்கடப்பா, சமரேந்திரநாத் குப்தா, சிஷ்டிந்திரநாத் மஜும்தார், சைலேந்திரநாத் டே' போன்றவர் அங்கு ஓவியம் பயின்றனர். தாகூரும் அவர்களுக்கு மறுமலர்ச்சி

ஓவியப் பாணியை அறிமுகப்படுத்தினார். தேசியச் சுதேசி இயக்க ஓட்டத்துடன் இணைந்த அது, பெரும் வரவேற்பைப் பெற்றதுடன், நாடெங்கும் பரவியது. 'வங்க பாணி' (BENGAL SCHOOL) என்று பின்னர் அழைக்கப்பட்டது. அதுதான் இந்தியாவின் முதல் நவீன ஓவிய முயற்சி. ஆனால், உடல்நலக் குறைவால் தமது நாடு திரும்பிய ஹேவல் மீண்டும் இந்தியாவுக்கு வரவே இல்லை. 1915ல் அபிநேந்திரநாத் தாகூரும் தமது உதவி முதல்வர் பதவியை விட்டு விலகினார்.

Nandalal Bose Kirat-Arjuna, 1914

'வங்க பாணி'யில் அஜந்தா, மொகல், ஐரோப்பிய முப்பரிமாண அணுகல்முறை, ஜப்பானிய நீர்வண்ண உத்தி (WASH TECNICQUES) அனைத்தின் தாக்கமும் விரவியிருந்தது. அவை, நீர்வண்ணம் கொண்டுதான் படைக்கப்பட்டன. பெரும்பாலும், இந்தியப் புராணம், இதிகாசம், வரலாறு, இலக்கியம் போன்றவற்றிலிருந்து தேர்ந்தெடுத்த நிகழ்வுகள் ஓவியங்களாயின. அபிநேந்திரநாத் தாகூர் புராண இதிகாசங்களைவிடவும் வரலாறு, இலக்கியம் போன்றவற்றிலிருந்து காட்சிகளைத் தமது ஓவியங்களின் கருவாக்குவதில் அதிக நாட்டம் கொண்டிருந்தார். ஓவியம் படைப்பதில் ஒரு புதிய அணுகுமுறையை அவர் தோற்றுவித்தார். ஆனால், அவரது சீடர்களில் ஒரிருவர் தவிர மற்றவரிடம் அது படியவில்லை. காலப்போக்கில், 'வங்க பாணி' ஓவியம் ஒரு படைப்பு சார்ந்த முயற்சியாகவே உறைந்து, பின்தங்கிப்போனது.

பாதை விலகிய பயணிகள்

20ம் நூற்றாண்டின் ஆரம்ப ஆண்டுகளில், 'வங்க பாணி' காண்போரிடம் பெரும் ஆர்வத்தை ஏற்படுத்தினாலும், சில

இளைஞர்கள் அந்தப் பாணியிலிருந்து விலகி பல்வேறு முயற்சிகளில் ஈடுபட்டனர். அது அவர்களது தனித் தன்மையை வெளிக்கொணரவும், ஒரு கட்டிலிருந்து விடுபடவும் உதவியது. இந்த முயற்சியில் வெற்றிகண்டவருள் ககேந்திரநாத் தாகூர், ஜாமினிராய், ரவீந்திரநாத் தாகூர் மூவரும் மிக முதன்மையானவர்கள்.

ககேந்திரநாத் ஒரு கேலிச் சித்திரக்காரராக இருந்தவர். முதன்முதலாக ஓவியத்தில் கோடு, வண்ணம், ஒளி இவற்றைத் திறமையுடன் அடுக்கினார். அவரது ஓவியங்களில் கட்டடங்களும், அவற்றின் உட்புறங்களும் ஒளி/நிழல் சார்ந்த க்யூபிஸத் தன்மை கொண்டதாக இருக்கும். அரூபம் சார்ந்ததாகவும் அவரது ஓவியங்களை வகைப்படுத்த முடியும்.

கிராமியக் கலைகளை மீட்டெடுக்கும் ஆர்வம் மேலோங்கி, பலரும் அதில் ஈடுபட்டிருந்தபோதிலும், ஓவியர் ஜாமினி ராய்தான் தமது ஓவியங்களில் அந்தப் பாணியைப் புகுத்தி வெற்றி கண்டார்.

Jamini Roy painting - Boating

மேலைநாட்டுப் பாணியாகிய ஒளி சார்ந்த முப்பரிமாண அணுகுமுறையை அறவே ஒதுக்கி, வங்க கிராமிய ஓவியங்களில் இருந்த தட்டை பரிமாணத்தைத் தமது ஓவியங்களில் கொண்டு வந்தார். வண்ணங்களைச் சீராக, சம திண்மையுடன் தடித்த உருவக்கோடுகளுக்கு இடையில் விரவினார். உருவங்கள் கிராமிய உருவகம் சார்ந்ததாக இருந்தபோதும் ஒரு புதிய அணுகுமுறையையும் கொண்டிருந்தன. சக ஓவியர்களிடமிருந்து பெரும் எதிர்ப்பை அவர் எதிர்கொள்ள நேர்ந்த போதிலும் தமது பாதையில் உறுதியாகப் பயணித்தார். காலப்போக்கில் அவரது ஓவியங்களுக்குக் கலை உலகில் பெரும் வரவேற்பு கிடைத்தது.

ரவீந்திரநாத் தாகூர் 1920களில் (அவரது வயது 60ஐ எட்டியிருந்த சமயத்தில்) ஓவிய உலகில் புகுந்தார். ஆனால், 12 ஆண்டுகளுக்குப்

பின்னரே அவர் ஒரு குறிப்பிடத்தக்க நவீன பாணி ஓவியராக அறியப்பட்டார். தமது கவிதை, புதினங்கள் போன்றவற்றில் வங்க மண்ணின் மணத்தை விரவிய அவர் தமது ஓவியங்களில் முற்றிலுமாக அதைத் தவிர்த்தார். அந்த ஓவியங்கள் அவரின் கற்பனைத் தோற்றங்களின் பதிவுகள் எனவும், முழுவதும் தனியான அணுகுமுறை கொண்டவை எனவும் விமர்சிக்கப்பட்டன. அதன்மூலம் அவருக்கு உலக ஓவிய அரங்கில் நிகழும் புதிய பரிசோதனைகள் பற்றின முழு ஞானமும் இருந்தது தெரியவந்தது.

Primitivism: a pastel-coloured rendition of a Malagan mask from northern New Ireland, Papua New Guinea.

### அச்சகமும், பிரதி ஓவியங்களும்

ஓவியங்கள் பிரதி எடுக்கப்பட்டது என்பது, கும்பினி ஆட்சிக்காலத்தில் இந்தியாவில் அறிமுகப்படுத்தப்பட்டு ஓவியத்துறையில் ஒரு முக்கிய உத்தியாக வளர்ந்தது. 1786—88 களில், டானியல் இரட்டையர் (தாமஸ், வில்லியம்) 'கொல்கத்தாவின் 12 கோணங்கள்' (TWELVE VIEWS OF CALCUTTA) ஓவியங்களைப் பிரதியெடுத்தனர். ராமச்சந்திர ராய் வங்கத்தின் முதல்பிரதி ஓவியர் ஆவார். 1816ல், அவர் 'அன்னதா மங்கல்' எனும் வங்கமொழி நூலைப் பிரதி ஓவியங்களுடன் பதிப்பித்தார். ஆரம்பக் காலங்களில் அச்சகங்கள் ஆங்கிலேயர் வசம் இருந்த போதிலும், 19ம் நூற்றாண்டில் வங்க மக்கள் மெதுவாகத் தங்கள் சொந்த அச்சகங்களை நிறுவி, அச்சுத் தொழிலில் ஈடுபட்டனர். தாங்கள் பதிப்பித்த நூல்களில் மரப்பலகை, உலோகத்தகடுகள் ஆகியவற்றின் பரப்பில் உருவங்களைக் கீறி, அவற்றிலிருந்து பிரதி

எடுத்து இணைத்தனர். அவ்வகை நூல்கள் 'பட்டாலா' (BATTALA) என்று அழைக்கப்பட்டன. விலை மலிவான அந்த நூல்களில், இதிகாச, புராணம் சார்ந்த, அல்லது மக்களிடையே பரவலாக அறியப்பட்ட கதைகளும், சிறுவர்களுக்கான உரைநடையும் இருந்தன. சுமார் ஐம்பது ஆண்டுகளுக்கு முன்னர், தமிழில் 'பெரிய எழுத்து விக்கிரமாதித்தியன் கதைகள்', 'மரியாதை ராமன் கதைகள்', 'மதன காமராஜன் கதைகள்' போன்ற நூல்களில் மரப் பாலைகளில் கீறி உண்டாக்கிய உருவங்களைப் பிரதி எடுத்துப் பிரசுரித்ததை நாம் அறிவோம். அவற்றில் நாயக்கர் காலப் பாணியின் தாக்கம் மிகுந்திருக்கும். 'பட்டாலா' நூல்கள் பொதுமக்களிடையே பெரும் வரவேற்பைப் பெற்றன. அந்தக் கோட்டுருவங்களைப் படைத்தவர்கள் தச்சுத்தொழில் சார்ந்த மற்றும் உலோகத் தகடுகளில் உருவங்களை உருவாக்கும் கைவினைக் கலைஞர்களின் வழிவந்தவர்கள். 'காளி காட்' ஓவியங்கள் அவர்களுக்கு மிக ஈர்ப்புடையதாக இருந்ததால் அதன் பாதிப்பைக் கொண்டவையாகவே அவை அமைந்தன.

'லிதோகிராஃபி' எனும் மற்றொரு அச்சு உத்தியும் மக்களிடம் வரவேற்பைப் பெற்றது. அந்த உத்தி, ஓவியப் பள்ளியில் மாணவர்களுக்குப் பாடமாக இருந்தது. 'ஆனந்த பிரஸாத் பாக்சி' (ANANDHA PIRASAD BAGCHI) தமது குழுவுடன் 1876ல், 'கல்கத்தா கலைக்கூடம்' (CALCUTTA ART STUDIO) எனும் 'லிதோகிராஃப்' அச்சுக்கூடத்தைத் தொடங்கினார். புராணிய, இதிகாசங்களிலிருந்து தேர்ந்தெடுக்கப்பட்ட கருப்பொருள் கொண்ட ஓவியங்கள் அங்குப் பிரதியெடுக்கப்பட்டு, சந்தையில் விற்பனைக்கு வந்தன. தனிமனித உருவங்கள் (PORTRAITS), எழுத்துருக்கள் போன்றவை பொருளாதாரம் சார்ந்த இடைத்தட்டு மக்களிடையே பெரும் வரவேற்பைப் பெற்றன. அவர்கள் அவற்றைச் சுவர்களில் தொங்கவிட்டு தமது இல்லங்களை அலங்கரித்தனர். இந்த அச்சுத் தொழிலில் பெரும் வெற்றி கண்டவராகக் கேரள ஓவியர் ரவிவர்மா அறியப்படுகிறார். அவர், 1894ல் தமது சொந்த அச்சகத்தை நிறுவி ஜெர்மன் அச்சுக்கலை வல்லுநர்களின் உதவியுடன் தமது ஓவியங்களைப் பிரதி எடுத்தார். அதன் புகழ் நாம் நன்கு அறிந்த ஒன்றுதானே?

புதிய உத்திகள்

20ம் நூற்றாண்டின் தொடக்கங்களில் (LATE 30s AND EARLY 40s) இரண்டாம் உலகப் போரின் காரணமாக உலகம் பொருளாதார நெருக்கடி, மற்றும் பேரழிவுகளினால் ஒரு பெரும் சோதனையை எதிர்கொண்டது. அது எழுத்தாளர், ஓவியர், சிற்பி, திரைப்படம் என்று அனைத்துக் கலைத்துறையிலும் ஒரு விழிப்புணர்வைத்

தோற்றுவித்தது. ஓவிய/சிற்பக் கலைஞர்கள் அதுவரை பின்பற்றிவந்த பழைய சலிப்பூட்டிய முறைகளை ஒதுக்கித் தள்ளிவிட்டு, குழுக்களாக இணைந்து புதிய சித்தாந்தங்களைப் படைப்புலகிற்கு அறிமுகப்படுத்தினர். அவை கலை உலகை உலுக்கின. அந்தத் தாக்கம் இந்தியாவிலும் மாற்றங்களை நிகழ்த்தியது. அதன் பலனாக, 1905ல் 'பங்கிய கலா சம்ஸத்' (BENGAL SOCIETY OF ART) எனும் ஓவியர் குழு தொடங்கப்பட்டது. 1907ல் 'இந்தியன் சொசைட்டி ஆஃப் ஒரியெண்டல் ஆர்ட்' (indian society of oriental art) அமைக்கப்பட்டது. ஆனால் அதன் தொடக்ககால 30 உறுப்பினர்களில் ஐந்து பேர் மட்டுமே இந்தியர்கள்.

1920ல் ரவீந்திரநாத் தாகூர் தமது கல்விக்கூடமாகிய 'சாந்தி நிகேதன்' வளாகத்தில் 'கலா பவன்' எனும் கலைப் பள்ளியை ஓவியர் நந்தலால் போஸை முதல்வராகக் கொண்டு துவங்கினார். போஸின் பொறுப்பில் அங்குக் கிழக்கும் மேற்கும் இணைந்து கலந்த ஒரு பாணி தோற்றம் கொண்டது. ஜப்பானிலிருந்து ஓவியர்கள் அங்கு வந்து மாணவர்களைத் தமது பாணியில் பயில்வித்தனர். நந்தலால் போஸின் இரு முக்கிய மாணவர்கள் 'பினோத் பிஹாரி முகர்ஜியா, ராம் கிங்கர் பெய்ஜி'. இருவரும் இரண்டு வழிகளில் பயணித்துப் பிரபலமாயினர்.

1933ல் 'யங் ஆர்டிஸ்ட் யூனியன்' 'ஆர்ட் ரெபெல் ஸென்டர்' என்ற இரண்டு குழுக்கள் செயல்படத் தொடங்கின. 'கோபர்தன் ஆஷ், அபானி சென், அன்னதா டே, போலா சட்டர்ஜீ, அதுல் போஸ், கோபால் கோஷ்' போன்றோர் அவற்றில் குறிப்பிடப்பட வேண்டியவர்கள்.

1942-43ல் இரண்டாம் உலகப் போரின்போது ஏற்பட்ட பஞ்சம் வங்கத்தை உலுக்கியது. லட்சக்கணக்கான மனித உயிர்களுடன், கணக்கிலடங்காத மிருகங்களும் உணவின்றிப் பசிக்குப் பலியாயின. பல ஓவியர்கள் அந்தத் துயரங்களைத் தமது ஓவியங்களில் பதிவு செய்தனர். அரசாங்க ஓவியக்கல்லூரி ஆசிரியர் 'ஜெய்னுல் அபெதின்' (ZAINUL ABEDIN), சித்திர பிரஸாத் எனும் இடதுசாரி இயக்கத்தைச் சேர்ந்த தொண்டர் இருவருடைய படைப்புகளில் அவை அழுத்தமாகப் பதிவாயின.

தனித்துப் பயணித்த ராஜா ரவிவர்மா

ஓவியர் 'ராஜா ரவிவர்மா' பற்றித் தெரியாதவர் இருக்கமாட்டார்கள். அநேகமாக எல்லோருடைய வீடுகளிலும் அவரது ஓவியம் மாட்டப்பட்டிருக்கும் என்பதிலும் சந்தேகமில்லை. இந்தியக் கலையுலகம் புறந்தள்ளிய ஓவியர் ஒருவர் உண்டு என்றால் அது 'ராஜா ரவிவர்மா' என்பதில் இரண்டு கருத்துக்கள்

இருக்கமுடியாது. தமது வாழ்நாளில் புகழும், செல்வமும் ஈட்டிய அவரது படைப்புகளைத் தரம் குறைந்தது என்றும், அவரை ஒரு நாட்காட்டி ஓவியர் (Calander Painter) என்றும் அடையாளப்படுத்தி உரிய இடத்தைத் தரமறுத்தது.

ஓவியர் ராஜா ரவிவர்மா 1848 ஏப்ரல் 29ம் தேதி கேரள மாநிலத்தில் கிளிமானூர் எனும் ஊரில் நீலகண்ட பட்டத்திரிபாட் என்பவருக்கும் உமாம்பா தம்புராட்டி என்பவருக்கும் மகனாகப் பிறந்தார். சிறுவயதிலேயே அவருக்கு ஓவியத்தில் இருந்த ஆர்வத்தைக் கண்ட அவரது மாமன் ராஜராஜ வர்மா (அவரும் ஓவியர்தான்) மருமகனை திருவனந்தபுரம் மன்னரிடம் கூட்டிச்சென்று அவரின் ஓவிய பயிற்சிக்கு ஒப்புதல் பெற்றார். முறையான பயிற்சிக்கெனப் பள்ளிகள் அப்போது இருக்கவில்லை. தமது 14ம் வயதுவரை அங்கு ஆங்கில ஓவியர் 'தியோடர் ஜென்சன்' (Theodore Jensen) என்பவரிடமும் அரசவை ஓவியர் அளகிரி நாயுடு என்பவரிடமும் பயிற்சி பெற்றார். மேலைநாட்டு தைலவண்ண ஓவிய உத்தியும் அவருக்கு அறிமுகமாயிற்று, என்றாலும் அவரது வளர்ச்சி யாருடைய உதவியும் இல்லாமலேயே நிகழ்ந்தது.

1870களில் தைல வண்ண ஓவியம் தீட்டுவதில் திறமையும், நேர்த்தியும் கைவரப் பெற்று ஒரு தொழில்முறை ஓவியராகச் செயல்படத் தொடங்கினார் ரவிவர்மா. வண்ணங்களைக் கலப்பதிலும், மனித உருவங்களில் தோலின் வெவ்வேறு நிற பேதங்களைத் தெளிவாகத் தீட்டுவதிலும் உடைகளின் இயல்புத் தன்மையை நுணுக்கமாக ஓவியங்களில் கொண்டு வருவதிலும் அவர் நிபுணரானார். தைல வண்ணத்தில் ஓவியங்கள் தீட்டுவது என்பது ஒரு பெருமையான விஷயமாக அப்போது சமூகத்தில் நிலவியது.

Raja Ravi Varma on a 1971 stamp of India

அவரதுகலைப்பயணம்தொடங்கியதிலிருந்துமுப்பதாண்டுக்காலம் மன்னர்களும், செல்வந்தர்களும் போட்டி போட்டுக்கொண்டு

அவரது ஓவியங்களை விலைகொடுத்து வாங்கித் தங்கள் மாளிகைகளை அழகு படுத்தினார்கள். 1885ல் பரோடா மன்னர் தமது மாளிகையை அலங்கரிக்கவென்று ஓவியரை வரவழைத்தார். புராண, இலக்கியங்களிலிருந்து தேர்ந்தெடுத்த காட்சிகளில் பதினான்கை ஓவியமாக்கினார் ரவிவர்மா. அதற்கான சன்மானத் தொகையாக ரூ.50,000/- கொடுக்கப் பெற்று மன்னரால் சிறப்பிக்கப்பட்டார். ஓவியர் தனது ஓவியங்களில் பெண்களை எப்போதும் மிகவும் எழில்மிக்கவராகவே காட்டினார். செல்வக் குடும்பத்தினராகவும் அவர்கள் இருந்தனர். 'ரவிவர்மா ஓவியம்' போல என்று பெண்ணின் எழிலை வர்ணிப்பது வழக்கமாயிற்று. அவரது ஓவியப் பெண்களை மராட்டியர் உடுத்தும் புடவையுடனேயே காணப்பட்டனர். அவரது நாடான கேரளத்தில் புடவை உடுத்துவது அந்நாளில் வழக்கத்தில் இருக்கவில்லை. புடவையின் வண்ணங்களும் பெண்கள் உடுத்தும்போது அவற்றில் உண்டாகும் மடிப்புக்களும் அதன் முனைகள் காற்றில் படபடப்பதும் அவரைப் பெரிதும் ஈர்த்தன.

1887ல் மைசூர் மகாராஜாவின் அழைப்பை ஏற்றுச் சில ஆண்டுகள் அங்குத் தங்கி ஓவியங்கள் படைத்தார். 1891ல் அவர் இரண்டாம் முறையாகப் பரோடா மன்னரின் அழைப்பை ஏற்று அங்குத் தங்கினார். மேலைநாட்டு ஓவியர்களைப் போலவே தமது ஓவியங்களுக்குக் கேரள, மராட்டியப் பெண்களை மாதிரியாகப் பயன் படுத்தினார். அவர்களைத் தேவையான நிலைகளில் அமைத்து ஓவியங்கள் தீட்டினார் தமது வாழ்வின் பெரும்பகுதியை அவர் மும்பாயில்தான் கழித்தார். அங்குதான் 1894ல் அவர் தமது அச்சகத்தை நிறுவினார். 1896ல் அவரது அச்சகத்தில் முதல் பிரதி ஓவியம் தமயந்தி / அன்னம் அச்சிடப்பட்டது. 1899ல் அச்சகத்தை 'ஸ்லிஷர்' (Slisher) நகரத்துக்கு மாற்றினார். அக்டோபர் 2, 1906ல் தமது 58வது வயதில் அவர் காலமானார்.

அந்தச் சமயத்தில் அவர் இந்தியாவின் மிகச்சிறந்த, உலகப் புகழ்பெற்ற ஓவியராக விளங்கினார். 'Modern Review' எனும் ஆங்கில இதழ் அவரை இந்தியாவின் மிகச்சிறந்த ஓவியர் என்று சிறப்பித்து எழுதியது. நிவேதிதா அம்மையாரும், தாகூரும் அவரைப் புகழ்ந்தார்கள். அவரது ஓவியங்கள் இந்தியாவெங்கும் அரச மாளிகைகளிலும், தனியார் சேகரிப்புகளிலும் விரவிக் கிடந்தன. பல குடும்பங்கள் அவரது ஓவியங்களின் காரணமாகத் தமக்குள் சண்டையிட்டுக் கொண்டு நீதிமன்றத்தை நாடின. அவரது பாணியில் தீட்டி அவரது போலிக் கையொப்பம் இட்ட ஓவியங்களும் கலைச்சந்தையில் பெரும் தொகைக்கு விலைபோயின.

ஆனால் அவரது மறைவுக்குப் பின் சில ஆண்டுகளிலேயே விமர்சன உலகம் அவருக்கு எதிராகச் செயல்படத் தொடங்கியது.

ஓவியர்களில் பொறாமை கொண்ட சிலரும், கலை விமர்சகர்களும் அவரது ஓவியங்களில் வெறும் கதை சொல்லும் (illustrative) தன்மையும், உணர்ச்சி மேலோங்கிய தன்மையும்தான் காணப்படுகின்றன. அவர் கற்பனை வறட்சி மிக்க, மேலை நாட்டுப் பாணியை நகல் செய்யும், இந்தியக் கலையியலைப் புறக்கணித்த ஓவியர் என்றெல்லாம் குறை கூறத் தொடங்கினார்கள். அவரது அச்சகத்தில் அச்சிடப்பட்ட பிரதி ஓவியங்கள் 'கேலண்டர் ஓவியர்' என்று அவரைக் கொச்சைப்படுத்தப் பயன்பட்டன. மேலைநாட்டு உத்தியான தைலவண்ணத்தைப் பயன்படுத்தி இந்திய வண்ண உத்தியை அவர் அவமதித்ததாகக் கூடக் குறிப்பிட்டார்கள். ஆனால் இந்திய மக்கள் அவரை எப்போதுமே நிராகரிக்கவில்லை.

'இந்திய ஓவியம்' என்றவுடன் மேலைநாட்டு மக்களுக்கு, கண்களை உறுத்தும் வண்ணங்கள் மிகுந்த இந்துக் கடவுளர்களின் பிரதி ஓவியங்கள்தான் நினைவுக்கு வரும். பல ஆண்டுகளாக இவை இந்துக்களின் இல்லங்களில், பூஜை அறை சுவர்களில் மலர் மாலைகளால் அலங்கரித்து, வணங்கப்பட்டு வருகின்றன. இந்தப் பிரதி ஓவியங்கள் அவர்களை ஈர்த்தற்குக் காரணமானவரைத் தேடினால் நமக்கு ரவிவர்மா எனும் ஓவியர் கிடைப்பார். தமது ஓவியங்களை அவர் எல்லோருக்கும் கொண்டு சேர்க்க விரும்பினார். அதுவே பிரதி ஓவியங்களுக்கு வழிவகுத்தது. தனது ஓவியங்களை ஒரு பரந்த தளத்துக்கு இதன்மூலம் அவர் கொண்டு சென்றார். 19ம் நூற்றாண்டின் பிற்பகுதியில் அவரது ஓவியங்கள் அவர் நிறுவிய அச்சகத்தில் லட்சக் கணக்கில் பிரதிகளாக அச்சடிக்கப்பட்டு நாடு முழுவதும் மக்கள் மத்தியில் பெரும் வரவேற்பைப் பெற்றன. இவற்றின் அறிமுகத்துக்குப் பின் இந்திய மக்களிடையே மரபு சார்ந்த ஓவியங்கள் அவர்களின் மனதிலிருந்து விலகி ரவிவர்மாவின் ஓவியங்கள் அந்த இடத்தைப் பிடித்துக்கொண்டன. இவற்றின் விலை குறைவாக இருந்ததால் நடுத்தர, ஏழை மக்களும் கூட வாங்க முடிந்தது. மற்ற ஓவியர்களும் அவரைப் பின்பற்றிக் கடவுள்களின் உருவங்களை ஓவியமாக்கத் தொடங்கினர்.

தைல வண்ணத்தை ஓவியங்களில் பயன்படுத்திய முதல் இந்திய ஓவியர் எனவும் இவரைக் குறிப்பிடலாம். மேலைநாட்டு முப்பரிமாண ஓவியங்களைக் கூர்ந்து கவனித்து, உள்வாங்கிக்கொண்டு அதனுடன் இந்தியப் புராண, வரலாற்று நிகழ்ச்சிகளைக் கருவாக அமைத்து ஓவியங்கள் தீட்டுவதில் ஒரு புதிய உத்தியை ஓவியர் ரவிவர்மா உண்டாக்கினார். நமது மரபு ஓவியங்களான சுவர் ஓவியங்களில் காணப்படும் நாடகத் தன்மையையும் அவர் தமது ஓவியங்களில் கொண்டு வந்தார். நாட்டின் பல பகுதிகளுக்கும் பயணித்துத் தமது ஓவியங்களுக்கான புராண / இதிகாசங்களை

அறிஞர்களிடம் கேட்டுத்தெளிந்து அவற்றுடன் பல இந்திய அணிகலன், உடையலங்காரம் போன்றவற்றைத் தேர்ந்தெடுத்து அவற்றைத் தமது ஓவியங்களில் பயன்படுத்தினார்.

அவரது ஓவியங்களை மூன்று வகையாகப் பிரிக்கலாம்:

1. மனித முகங்கள் (Portraits)
2. மனிதமுகம் சார்ந்த வடிவமைப்புகள் (Portraits based Compositions)
3. வரலாறு, இதிகாசங்களினின்றும் எடுக்கப்பட்ட நாடகத்தன்மை கொண்ட நிகழ்ச்சிகளின் வடிவங்கள் (Thearical compositions based on myths and legends)

அவரது மூன்றாவது வகை ஓவியங்கள் அவருக்குப் பெருமையையும் செல்வத்தையும் ஈட்டித்தந்தனவென்றாலும் அவரைப்போல மேலைநாட்டு ஓவியங்களுக்கு ஒப்பான திறமை மிகுந்த மனித முகத்தை (Portrait) இதுவரை வேறு இந்திய ஓவியர் எவரும் படைத்ததில்லை. புராணம், வரலாறு, இலக்கியம் சார்ந்த ஓவியங்களில் அவர் அந்த நிகழ்வுகளின் உறைவு நிலையைப் பதிவு செய்தார். அவரது ஓவிய உத்தி என்பது மேலைநாட்டினுடையதாக இருந்த போதிலும் ஓவிய மொழி கலப்படமற்ற தென்னிந்திய அடையாளத்துடனேயே இருந்தது. இது ஒரு தென்னிந்தியன் நமது புராணத்தை ஆங்கிலத்தில் கூறுவதற்கு ஒப்பிடலாம். ஆனால் கலைத் தூய்மையைப் போற்றும் பண்டிதர்கள் இதைப் பெரிய குற்றமாக முன்வைக்கின்றனர். ரவிவர்மா எந்தக் காலகட்டத்தில் இதைச் செய்தார் என்பதை நாம் மறந்துவிடக்கூடாது. இருபதாம் நூற்றாண்டில் ஓவியர்களும், சிற்பிகளும் மேலைநாட்டு நவீன பாணி முறைகளை அப்பட்டமாகப் பின்பற்றியதை விட இது ஒன்றும் மோசமான செயல் அல்ல. சரியாகச் சொல்வதென்றால், இலக்கியத்தில் நிகழ்ந்த அதே உத்திதான் இவராலும் இந்தியாவில் தொடங்கி வைக்கப்பட்டது.

பட்டு, டிஷ்யு, ஆர்கான்ஸா, மல் போன்ற துணி வகைகளை அவர் தமது ஓவியங்களில் தெளிவாக வேறுபடுத்திக் காட்டினார். எம்பிராய்டரி (Embroidery), துணியில் இழை அமைப்பு (Texture) உடைகளின் ஓரங்களில் (Border) காணப்படும் சரிகை வேலைப்பாடுகள் ஆகியவை வெகு நேர்த்தியாக அவரால் ஓவியமாக்கப்பட்டன. பெர்ஷிய, முகலாயத் தங்கநூல் இழைகள் அவரது தூரிகைகளால் நுணுக்கத்துடன் தீட்டப்பட்டன. உடைகளை வடிவமைப்பது தொடர்பான பல புதிய உத்திகளை ஆடை வடிவமைப்புக் கலைஞர்கள் கற்க ஏராளமான வாய்ப்பு அவரது ஓவியங்களில் இருந்தது. 'மஹாராஷ்டிரா டைம்ஸ்' (Ma-

harashtra Times) 1977ல் பால் கந்தர்வா (Bal Gandarva) சிறப்பு மலர் வெளியிட்டது. அதில் மராட்டிய நாடகக் கலைஞர், பாடகர் (S.G.கிட்டப்பா போல) பால் கந்தர்வா நெசவாளர்களை அழைத்து ரவிவர்மாவின் ஓவியங்களிலிருந்து உடைகளுக்கான வடிவங்களையும் திரைச் சீலைகளையும் நெய்யப் பணித்தார் என்ற குறிப்பு உள்ளது. பரோடா கவின்கலை கல்லூரி கலை மற்றும் வரலாறு பகுதியின் பொறுப்பாசிரியர் திருதீபக்கனால் இதை உறுதிப்படுத்துகிறார்.

இரண்டு நூற்றாண்டுகளைத் தமது ஓவியங்கள் மூலம் அவர் இணைத்ததை இந்தியக் கலை வரலாற்றுப் பாதையில் ஒரு முக்கியமான நிகழ்வு என்று சொல்லவேண்டும். மரபை நவீனத்துடன் பொருத்தி அவர் ஒரு புதிய பாணியைப் பின்பற்றினார். இங்கு நவீனம் என்பதை மேலைநாடுகளின் கலைப்புரட்சியுடன் ஒப்பிடக்கூடாது. அவரது பாணி ஒரு புதிய பார்வை தொடர்பானது. அதற்கு முந்தைய காலங்களில் கலை நிகழ்ச்சிகள் அரசவை அல்லது மதம் சார்ந்த சடங்குகள், விழாக்கள் இவற்றுடனேயே தொடர்பு கொண்டதாக இருந்தன. கலைஞர்கள், (ஓவியர் / சிற்பி) கைவினைக் கலைஞர்கள், அணிகலன் செய்பவர்கள் அது தொடர்பான தொழில் செய்பவர்கள் என்று அனைவரும் ஒரு சமூகமாக இணைந்தே செயல்பட்டனர். ஆனால், ஆங்கிலேயர் ஆட்சியில் மேலைநாட்டுக் கல்வி முறையில் தேர்ந்து, அரசப் பணிகளில் இடம்பெறத் தொடங்கிய இந்திய மேல்தட்டு வர்க்கம் அவர்களிடமிருந்து கலைகளை ஒரு புதிய தளத்தில் புரிந்துகொள்ளக் கற்றுக்கொண்டது.

Woman Holding a Fruit - Raja Ravi Varma

ஓவியர் ரவிவர்மா தமது மேலைநாட்டுச் சமகாலக் கலைஞர்களை அடியொற்றிப் பயணம் செய்யவில்லை. அங்கிருந்து, தமக்கு வேண்டிய முறைகளை மட்டுமே உள்வாங்கிக் கொண்டார். ஆங்கில அரசு நிறுவிய கலைப்பள்ளிகளில் தங்கள் கல்வித்திட்டத்தை (Syllabus) செயல்படுத்த முயன்று கொண்டிருந்தபோது ரவிவர்மா தன்னை ஒரு தொழில்ரீதியான ஓவியன் என்ற நிலைக்கு உயர்த்திக்கொண்டார். அவர் மக்களின் கலை ரசனையைத் தனக்குச் சாதகமாக்கிக்கொண்டது உண்மைதான். அவரது ஓவியங்களில் நாடகத் தன்மை மேலோங்கி இருப்பதும் நாம் அறிந்துதான். ஆனால், இவையெல்லாம் அவரது மற்ற சிறப்புக்களுக்கு முன் கரைந்துவிடுகிறது.

அண்மைக் காலங்களில் கலை வல்லுநர்களும், ஆர்வலர்களும், ரசிகர்களும் அவரது ஓவியங்களை மறுபரிசீலனை செய்யத்தொடங்கியதன் விளைவாக நமக்கு அவரைப் பற்றின பல செய்திகளும் படைப்புலகில் அவர் தொட்ட எல்லைகளும் தெரியவருகின்றன. அவர் அரசகுமாரர்களில் ஒரு ஓவியராகவும் ஓவியர்களில் ஓர் அரச குமாரராகவுமே எப்போதும் விளங்கினார்.

ராஜா ரவிவர்மா அவர்களின் வாழ்க்கையின் முக்கிய நிகழ்வுகள் ஆண்டு வரிசையில்:

1828 தோற்றம் 29 ஏப்ரல்.

1862 திருவனந்தபுரம் செல்வது.

1870 மூகாம்பிகா செல்வதும் பல முக ஓவியங்கள் (PORTRAITS) படைப்பதும்.

1873 வியன்னா ஓவியக்காட்சியில் பங்குகொண்டு பரிசுபெறுதல்,சென்னை ஓவியக் காட்சியில் தங்கப்பதக்கம் பெறுதல்.

1874 சென்னை ஓவியக்காட்சியில் தங்கப்பதக்கம் பெறுதல்.

1880 பூனா ஓவியக்காட்சியில் கெய்வாட் தங்கப்பதக்கம் பெறுதல்.

1881 பரோடா அரசவைக்குச் செல்லுதல்.

1885 மைசூர் அரசவைக்குச் செல்லுதல்.

1887 தாய் உமா அம்மாபாய் காலமான ஆண்டு.

1888 இந்தியாவின் பல இடங்களுக்கும் பயணித்தல்.

1891 மனைவியின் மரணம். இரண்டாம் முறை பரோடா பயணம்.

1893 சிகாகோ நகரில் ஓவியக்காட்சியில் இரண்டு பரிசுகளும், ஸ்வாமி விவேகானந்தரைச் சந்திப்பது.

1894 மும்பை தனது பிரதி அச்சகத்தை நிறுவுதல். 'சகுந்தலையின் பிறப்பு' ஓவியம் முதல்பிரதி ஓவியம் கொணர்தல்.

1896 இந்தியாவின் பல வடபகுதி நகரங்களுக்குப் பயணித்தல்.

1899 தனது அச்சகத்தை ஸ்லிஷர் (SLISHER) எனும் நகரத்துக்கு இடமாற்றம் செய்தல், உதயபூர் விஜயம்.

1903 சென்னை லலிதகலா சங்கம் ஏற்பாடு செய்த ஓவியக்காட்சியில் பங்கேற்றல்.

1904 உடன்பிறப்பு ராஜ வர்மாவின் மரணம்.

1906 அக்டோபர் 2ம் தேதி தனது பிறந்த ஊர் கிளிமானூரில் மரணித்தல்.

ஜப்பான் - பல ஊடகங்களும், உடல் ஊடகமும்

## Gutai Group (Concrete Art Association)

இரண்டாம் உலகப்போரில் முழுவதுமாக நிலைகுலைந்துபோன நாடு ஜப்பான். அதிலிருந்து மீண்டு எழுந்து இழந்த வேகத்தையும், இயல்பு வாழ்க்கையையும் பல ஆண்டுகளுக்குப் பின்னரே பெறமுடிந்தது. கலைகளில் நீண்ட பாரம்பரியம் உள்ள ஜப்பானில் மேலைநாட்டின் கலை சார்ந்த புதிய சிந்தனைகள் படியத் தொடங்கின. குறிப்பாக ஐக்கிய அமெரிக்க நாட்டில் தோன்றிய அருஞ் சிந்தனைப் பாணி அதன் பின்னர் அதிலிருந்து கிளைத்த மற்ற பாணிகள் வெகமாக ஜப்பான் நாட்டுக் கலைஞர்களைப் பற்றிக்கொண்டது.

மேலைநாடுகளில் நிகழ்ந்தது போலவே இவர்களும் ஜப்பானில் அதுவரை இருந்த கலை, கலாசாரம் சார்ந்த வாழ்க்கையின் மேல் நம்பிக்கை இழந்து அதை முற்றிலுமாகப் புறம்தள்ளி அதுநாள் வரை ஜப்பானில் இல்லாத ஒரு புதிய கலை எழுச்சிக்கு வித்திட்டனர். 1954ம் ஆண்டில் ஜூலை மாதம் ஒசாகா நகரில் 'யோஷிஹரா' (Yoshihara) எனும் ஓவியர் ஓர் இயக்கத்தைத் தொடங்கினார். 'Gutai Bijusta Kyokai' என்ற பெயர்கொண்ட இவ்வியக்கம் பன்முகம் கொண்டதாக இருந்தது. கலைஞர்களையும், கலை ரசிகர்களையும் இயக்கத்தின் செயல்பாடு வெகுவாக ஈர்த்தது. படைப்பாளிகள் தங்கள் எண்ணங்களையும், கருத்துக்களையும் 'நிகழ்கலை', அரங்கம், சுற்றுச்சூழல் இவற்றினூடாகப் பெரிய அளவில் மக்களிடம் எடுத்துச் சென்றனர். 'Happening' என்று அறியப்படும்

இயக்கத்தின் முன்னோடிகளான இவர்கள் (1950களின் இறுதியில் நியூயார்க் நகரில் happening இயக்கம் துவக்கப்பட்டது என்பதை முன்னரே பார்த்தோம்.) தங்கள் தீவிர உடல் நிகழ்வாகக் குழுக்களாக இணைந்து வெளிப்படுத்தினார்கள்.

ஓவியர் 'யோஷிஹரா' Gutai குழுவின் குறிக்கோளாகவும் கொள்கைகளாகவும் ஓர் அறிக்கையை வெளியிட்டார். அதன் சில பகுதிகளை இங்குத் தருவது ஒருங்கிணைந்த இயக்கத்தின் உறுதியை அறிய உதவும்.

'எங்களுக்கு முன்னரே நாட்டில் புழக்கத்தில் இருந்த கலைப்படைப்புச் சிந்தனை என்பது இப்போது, போலியானது என்பது உறுதியாகிவிட்டது. வெறும் குப்பையும், கூளமுமான அவற்றைப் போற்றிப் புகழ்பாடி மேடையேற்றிக் கொண்டாடியதும் விளங்கிவிட்டது. இதுவரை அவை போலியான பகட்டுடன் நம்மை ஏமாற்றியது போதும். முற்றிலுமாக இறந்து விட்ட அது நம்முடன் பேசாது. இந்த இறந்துவிட்ட கலைவழியைச் சவப்பெட்டியில் போட்டு மூடி கனமான பூட்டிடுவோம்.

நமது இயக்கம் படைப்பு சார்ந்த பொருள்களின் உண்மையான வலுவையும், ஒளியையும் பார்வையாளரிடம் கொண்டு சேர்க்கும். கலையின் ஆன்மாவின் ஒளியை வெளிக்கொணரும். பெரும் குரலில் அதன் உன்னதம் பற்றிப் பேசத்துவங்கும். நாங்கள் ஒரு புதிய சக்தியுடன் தூய, படைப்பு சார்ந்த தேடலைத் தொடங்கிவிட்டோம். இக்குழுவில் யாருக்கும் எந்தவிதச் சிந்தனைக் கட்டுப்பாடும் இருக்காது. அவரவர் தாங்கள் தேர்ந்தெடுக்கும் வழியில் தமது படைப்பாற்றலை வெளிப்படுத்த முழுச் சுதந்திரம் உண்டு.

எங்கள் கலைப் படைப்பு என்பது எப்போதும் அதன் ஆன்மாவை முன்னிறுத்தியே நிகழும்.'

1955-65 களுக்கு இடையில் இயக்கத்தின் பெயரில் ஒரு கலை இதழும் வெளிவந்தது. இந்த அறிக்கை அதில் அச்சேறியது. 'பிறரைப் பிரதிபலிக்காதே புதுமையை கடைப்பிடி' ('Don't imitate others' 'Engage in the newness') என்பது இயக்கத்தின் பொதுக்குரலாக ஒலித்தது. ஓவியர் யோஷிஹராவின் மரணம் இக்குழு 1972ல் கலையைக் காரணமாயிற்று. குழுதான் கலைந்ததே தவிரப் படைப்பியக்கம் இன்றும் தடையற்றுப் பயணிக்கிறது.

## மாயத் தத்ரூபம்

Magical Realism (also Magic Realism)

ஓவியம், இலக்கியம், இசை எனும் மூன்றிலும் தோன்றிய படைப்புகள் ஐரோப்பிய, லத்தீன் அமெரிக்க நாடுகளில்

கையாளப்பட்டு வெற்றிகரமாக இன்றளவும் உலகை வலம்வரும் பாணி இது. எளிமையாகச் சொல்வதென்றால், நடைமுறை வாழ்க்கை சார்ந்த சூழலில் அதற்குச் சிறிதும் ஒவ்வாத மாயாவாதம் கூடிய வெளிப்பாடு அனுபவம் போன்றவற்றை இணைத்து கருப்பொருளாக்கிப் படைக்கும் உத்திதான் மாயத் தத்ரூபம்

Fountain, 1950 egg tempera on gesso panel

24 x 24 inches, signed and da

'Die Neue Sachlichkeit' பாணி படைப்புகள் பற்றி ஜெர்மன் கலை விமர்சகர் 'Franz Roh' குறிப்பிடுகையில் 'Magic Realism' எனும் சொற்றொடரைப் பயன்படுத்தினார். பின்னர் 1940/50களில் ஐக்கிய அமெரிக்க ஓவியர்களின் படைப்புகளை விமர்சித்தபோதும் இந்தச் சொற்றொடர் பயன்படுத்தப்பட்டது. இலக்கியப் படைப்புகளில் கையாண்ட விதத்திலிருந்து முற்றிலும் வேறு ஓர் அணுகுமுறையில் ஓவியர்கள் இந்த உத்தியைக் கையாண்டனர். உலக இயல்பு வாழ்க்கை காட்சிகளைத் தத்ரூபத்துக்கு வெகு அருகில் கொண்டு சென்று ஓவியமாக்கினார்கள்.

1920-30களில் ஐரோப்பிய நாடுகள் பலவற்றிலும் இந்தப் பாணி ஓவியங்கள் பரவலாகப் படைக்கப்பட்டன. குறிப்பாக, நெதர்லாந்து நாட்டில் இப்பாணி சார்ந்த ஆழமான படைப்புகள் தோன்றின. இங்கிலாந்து ஓவியர்களும் ஆர்வத்துடன் இவ்வகை ஓவியங்களைத் தொடர்ந்து படைத்தனர். முதலாவது உலகப் போருக்குப்பின் இத்தாலியில் 'பியூசரிஸம்' சிந்தனை தோன்றிப் பரவியது. 1947ல் ஓவியர் 'Pietro Annigoni' 'Modern Painters of Reality' எனும் பெயரில் ஒரு குழுவைத் துவக்கினார். ஆனால் விரைவிலேயே குழு கலைந்தது. ஃபிரான்ஸிலும் டாலி போன்ற பல சர்ரியலிஸ்டு இயக்க ஓவியர்களை இப்பாணியுடன்

அடையாளப்படுத்துவது உண்டு. ஆனால் கலை விமர்சகர்கள் ஃப்ரான்ஸில் இவ்விரண்டையும் பிரித்துப் பார்க்கவே இல்லை. Magic Realism ஒரு படைப்பியக்கமாகவே ஏற்கப்படவில்லை. ஜெர்மனியில் வெய்மர் குடியரசின் ஆட்சி முடிவுக்கு வந்த 1933ல் National Socialist கட்சி ஆட்சிக்கு வந்தபின்னர் அவர்களது அச்சுறுத்துதல்களுக்குப் பயந்து பல படைப்பாளிகள் ஜெர்மனியை விட்டு வெளியேறி அகதிகளாக அமெரிக்க, ஐரோப்பிய நாடுகளில் தஞ்சம் புகுந்தனர்.

முறைப்படுத்துதலுக்குள் அடங்காத கலைப் படைப்புகள்

## OUTSIDER ART

முறைப்படுத்தப்பட்ட மையக்கலை ஓட்டத்திலிருந்து விலகிய, அதன் எல்லைக்கு வெளியே படைக்கப்பட்டவற்றை 1972ல் 'Outsider Art' என்று வகைப்படுத்தினார் கலை விமர்சகர் 'Roger Cardinal'. பிரான்ஸ் நாட்டு ஓவியர் 'Jean Dubuffet' என்பவர் 1948ல் தொடங்கிய 'Art Brut' என்பதன் நேர்ப்பொருள் தரும் ஆங்கிலச்சொல் இது. ஆனால் பின்னர் அதன் பொருள் Art Brut போல இல்லாமல் அதன் பயன்பாட்டில் இறுக்கம் தளர்ந்து, தாமே முனைந்து கற்றவரையும் (Self-Taught) அல்லது கைவினைக் கலைஞர்களையும் (Naive Art) அது குறிப்பிட்டது. இந்த வகைப் படைப்பாளிகள் நிறுவனத்தின் வட்டத்திற்குள் இணைக்கப்படாதவர்கள். மைய ஓட்டக் கலையைப் பேணிய நிறுவனங்களுக்கும் அவர்களுக்கும் எப்போதும் தொடர்பு

Adolf Wolfli's Irren-Anstalt Band-Hain, 1910

இருக்கவில்லை. புனைந்து உருவாக்கும் உத்திகள், நூதனப் பொருள்களின் பயன்பாடு போன்றவை அவர்களிடம் இயல்பாய் இருந்த படைக்கும் ஆர்வத்தை வளர்த்தன. உள்மனம் சார்ந்த, மாயலோகக் கற்பனை பற்றின விவரங்கள் கூடிய அப்படைப்புகள் வழக்கத்திலிருந்து விலகிய சிந்தனை கொண்டவை.

இவ்வித வகைப்படுத்துதலுக்குள் கிராமியக்கலை (Folk Art), பழங்குடியினரின் கலை, (Primitive Art), சிறார் கலை (Children Art), மருத்துவமாகப் பயன்படுத்திய கலை (Art Therapetic Studios), எளிய கலை (Naive Art), புதிய கண்டுபிடிப்பு (Neuve Invention), தனித்த கலை (Art Singular), பார்வை சார்ந்த சுற்றுச்சூழல் கலை (Visionary Environments) சார்ந்த கலைஞர்களும் இணைக்கப்பட்டனர். இந்தப் பின்னணியில் கட்டுரையைத் தொடர்வோம்.

## மனம் பிறழ்வுற்றவரின் கலைப்படைப்பு

### Art of Insane

மனநோய்க் காப்பகத்தில் சிகிச்சை பெற்று வந்த நோயாளிகளின் கலை வெளிப்பாடுகள் பற்றின அக்கறை 1929களில் தோன்றத் தொடங்கியது. 1921ல் மனநோய் மருத்துவர் 'Dr. Walter Morgenthaler' 'மனநோயும் கலைப்படைப்பும்' (Madness and Art-The Life and Works of Adolf Wolfli) எனும் தமது நூலில் அவ்வித நோயாளி Adolf Wolfli என்பவன் பற்றின பதிவுகளைச் செய்தார்.

(பிறப்பு Bern February 29, 1864 - இறப்பு Waldau November 6,1930)

தனது குழந்தைப் பருவத்தில் உடல் சார்ந்தும் பாலியல் ரீதியாகவும் துன்புறுத்துதலுக்கு உள்ளான Adolf Wolfli என்ற அந்தச் சிறுவன் தனது பத்தாவது வயதில் அநாதையானான். அதைத் தொடர்ந்து பல ஆண்டுகள் அரசு பொறுப்பில் இருந்த சிறார் காப்பகங்களில் அவனது இளமைப்பருவம் கழிந்தது. அதிலிருந்து வெளியே வந்த அவன் போர்ப்படையில் சேர்ந்தான். ஆனால் அது தொடரவில்லை. சிறுமியர்களைப் பாலியல் துன்புறுத்தல் செய்ததாகக் குற்றம் சாட்டப்பட்டு சில ஆண்டுகள் சிறைத் தண்டனை அனுபவித்தான். தண்டனைக் காலம் முடிந்து சிறையிலிருந்து வெளியே வந்தவன் விரைவிலேயே மீண்டும் அதே குற்றத்திற்காகப் பிடிபட்டான். மருத்துவப் பரிசோதனைக்குப் பின் 1895ல் சுவிட்சர்லாந்து நாட்டின் Bern நகரில் Waldau Clinic எனும் மனநலக் காப்பகத்தில் சேர்க்கப்பட்டான். தொடக்கத்தில் மன உளைச்சல் காரணமாக வெறி மிகுந்து பிறரிடம் முரட்டுத்தனமாக நடந்து கொண்டதால் தனிமைப்படுத்தப்பட்டு தனது மரணம் வரை நோயாளியாகவே மனநோயகத்திலேயே வாழ்ந்து மறைந்தான்.

ஒரு காலகட்டத்தில் அவன் வரையத் தொடங்கினான். 1904-06களில் அவனது ஐம்பது பென்சில் படைப்புகள் அவனிடம் இருந்த படைப்பாற்றலைப் பிறர் அறிய உதவியது.

Skt-Adolf-Thron Flühe-Blume

அப்போதுதான் மருத்துவமனையில் பணியில் சேர்ந்திருந்த இளைஞர், மனநோய் மருத்துவர் 'Dr.Walter Morgenthaler' அவனைக் கூடுதல் அக்கறையுடன் கவனிக்கத் தொடங்கினார்.

அவனது படைப்புகள் மிகுந்த சிக்கல் கொண்ட, எண்ணிலடங்கா பின்னிப்பிணைந்த உருவங்கள் நிறைந்ததாக இருந்தன. தாளின் எல்லைவரை அவன் ஓவியங்களைக் கட்டமைத்தான். அவற்றுக்குக் கட்டமும் கட்டினான். இடைப்பட்ட சில இடங்களைத் தேர்ந்தெடுத்து அருகருகே அமையுமாறு இரண்டு துளைகளைத் தோற்றுவித்தான். அதைச்சுற்றி வரைந்த உருவங்களைப் பறவைகள் என்று விளக்கினான். அவனைப்பற்றி மருத்துவர் தமது நூலில் 'ஒவ்வொரு ஞாயிறு அன்றும் அவனுக்கு ஒரு புதிய பென்சிலும் அளவில் பெரிய இரண்டு வெற்றுத் தாள்களும் (Newsprint paper) கொடுக்கப்பட்டன. முதலிரண்டு நாட்களிலேயே பென்சில் கரைந்துவிடும். தான் முன்னரே சேர்த்து வைத்திருக்கும் துண்டு பென்சில் கொண்டு வரைவதைத் தொடர்வான். உடைந்த ஊக்கை நகங்களால் பற்றிக் கோடுகளை இழுப்பான். அந்தக் காகிதங்களும் விரைவில் தீர்ந்துபோகும். கிழிந்த அட்டைகள், பயனற்ற தாள்கள், வருவோரிடம் யாசித்துப்பெற்ற துண்டுத்தாள் போன்றவை

ஓவியங்களாகும். வருடம் ஒருமுறை கிறிஸ்மஸ் அன்று அவனுக்கு ஒரு வண்ணப் பென்சில் பெட்டி கொடுக்கப்படும். ஓரிரண்டு வாரங்களில் அது தீர்ந்துபோகும். அவன் தாளின் முன் அமர்ந்து வரைய முனையும்போது பிறருடைய இருப்பை ஒரு தடையாக உணர்ந்தான். தனக்கு மற்றவருடன் பேச நேரமில்லை எனவும் தன்னை விட்டு விலகிப்போகுமாறும் சிடுசிடுப்பான். தனது படைப்புகள் எதுவும் தான் சார்ந்தது கிடையாது என்றும் ஏதோ ஒரு தூயசக்தியின் தூண்டுதல்தான் அதற்குக் காரணம் என்பான்.' என்று பதிவு செய்கிறார்.

1908ல் அவன் தனது வாழ்க்கை வரலாற்றைப் படைப்புகளில் பதிவு செய்யத் தொடங்கினான். ஆனால், அதில் ஏராளமான கற்பனை, மாயாஜாலக் கதைகள், வீரதீர சாகசங்கள் கூடிய நிகழ்ச்சிகள் நிறைந்திருந்தன. தன்னை ஓர் எளிமையான சிறுவன் என்பதில் தொடங்கி 'Knight Adolf' என்றும், 'Emperor Adolf' என்றும், 'St.Adolf-II' என்றும் சிறப்பித்துக் கொண்டான். அவ்விதமே ஓவியங்களில் கையொப்பமும் இட்டான். உரைநடை விரவிய அது 25000 பக்கங்கள், 1600 கோட்டுச் சித்திரங்கள், 1500 ஓவியங்களை உள்ளடக்கிய 45 தொகுதிகள் கொண்டது.

இசைக்கான பாடல் குறிப்புகளையும் அவன் எழுதினான். தானே அவற்றைக் காகித ஊது குழலில் இசைக்கவும் செய்தான். 1978,1987களில் அவை முறையாக இசை வடிவம் தாங்கி மேடைகளில் பாடப்பட்டன. கிராமஃபோன் தகடுகளும் வந்தன. (Necropolio, Amphibians and Reptiles /The Music of Adolf Wolfli)

'Madness and Art' எனும் நூல்தான் ஒரு மனநோயாளியை அவனது உண்மையான பெயரைக் குறிப்பிட்டுப் படைப்பாளி எனும் தளத்துக்கு உயர்த்திப் பேசிய முதல்நூல். பரவலான எதிர்ப்பைச் சந்தித்தது அந்நூல். மனநோய் மருத்துவர்களால் எள்ளி நகையாடப்பட்டது. ஆனால், கலைஞர்கள், எழுத்தாளர்கள், இசைப்பாடகர்கள், இசையமைப்பாளர்கள் ஆகியோரால் பெரிதும் வரவேற்கப்பட்டது.

அவனது மரணம் புற்றுநோய் காரணமாக 1930ல் நேர்ந்தது. அவனது படைப்புகள் அருங்கலையகத்தில் பாதுகாப்பாகச் சேமிக்கப்பட்டன. இன்று அவை Bern நகரில் பார்வையிடப்பட்டுள்ளன. அவனோ ஒரு மனநோயாளி ஆனால் அவன் விட்டுச் சென்றதோ ஏராளமான ஓவியங்கள்.

Art Brut

இதைத்தொடர்ந்து 1922ல் ஸ்விட்சர்லாந்து நாட்டைச் சேர்ந்த 'Dr.Hans Prinzhorn' எனும் மனநோய் மருத்துவர் தமது மனநோய்

இல்லத்திலிருந்து நோயாளிகள் படைத்த ஆயிரக்கணக்கான ஓவியங்களை ஒன்று சேர்த்து, 'Artistry of the mentally ill' எனும் நூல் ஒன்றை வெளியிட்டார். ஏராளமான விளக்கப் படங்களைக் கொண்ட அந்நூல் அப்போதைய ஓவியர்கள் பலரையும் வெகுவாகப் பாதித்தது.

குறிப்பாக, 1948ல் பிரான்ஸ் நாட்டு ஓவியர் 'Jean Dubuffet' என்பவர் அந்த நூலினால் பெரிதும் ஈர்க்கப்பட்டு மனநோயாளிகளின் ஓவியப் படைப்புகளைத் திரட்டத் தொடங்கினார். தனது அந்த இயக்கத்துக்கு 'art brut' என்று பெயரிட்டார். 'தாதா' சிந்தனை ஓவியர் 'Andre Breton' போன்றவரின் உதவியுடன் இது பெரும் வேகம்கொண்டது. மனநிலை பாதித்த நோயாளிகளின் படைப்பு பற்றிக் கூறும்போது, 'இவர்களது படைப்புகளில் போலிக்கு இடமில்லை. கலையுலகம், கலாசாரம் எதையும் அவர் அறியார். அவர்களுக்குக் கலை அகந்தையும் கிடையாது. கருப்பொருள், உத்தி, கற்பனை, படைப்புச் சாதனங்கள், போன்றவை அனைத்தும் அவரது தனிச்சொத்து. வேறு எங்கிருந்தும் வராதவை' என்று குறிப்பிடுகிறார். அத்தகைய ஓவியர்கள் முறையான பயிலுதல் இல்லாதவர்கள். ஓவியக்கூடம் பற்றியோ, அதன் பயன்பாடு பற்றியோ அறியாதவர்கள். எந்த விதமான கலைத்தாக்கமும் இல்லாதவர்கள்.

'Jean Dubuffet' தனது இயக்கத்தின் மூலம் மனித அறிவின் மர்மங்கள், அதன் குணாதிசயம் பற்றிய ஆய்வில் ஒரு புதிய சிந்தனையைத் தோற்றுவித்தவர் எனும் பெருமையையும் பெறுகிறார். முரண்பாடு போல் தோன்றும் இந்தச் சிந்தனை பற்றி எவ்வித அச்சமுமின்றிப் பெரும் எதிர்ப்புக்களுக்கு இடையில் எடுத்துரைக்கிறார். அதன் மூலம் படைப்பாளியையும், மருத்துவமனையையும் அதன் ஆதிக்க சக்தியான மருத்துவரையும் பிணைக்கும் கயிறை அறுத்து எறிகிறார், வெளி உலகத்திலிருந்து ஒதுக்கப்பட்டு, மருத்துவமனைகளில் காலம் கழிக்கும் இவ்விதப் படைப்பாளிகளை வெளிச்சமிட்டு உலகுக்கு அறிமுகப்படுத்துகிறார். அதன் மூலம், முறைப்படுத்திய சிந்தனையாக உலகம் கருதும் கலைப் படைப்பாற்றல், அழகியல் போன்றவற்றுக்கான அடிப்படை சிந்தனையையே கேள்விக்கு உட்படுத்துகிறார். இவ்விதப் படைப்பாளிகளின் சிந்தனை எல்லையைப் பற்றிய கருத்துகளை முதல்முதலாக வகைப்படுத்தியவரும் இவர்தான்.

மனநோயாளிகள் தங்களது சொந்த மன உளைச்சல். அது சார்ந்த உந்துதல் காரணமாகவே படைப்புலகுக்கு ஈர்க்கப்படுகின்றனர். அப்படைப்புகளில் அதுதான் அப்பட்டமாக வெளிப்படுகிறது. மனிதன் பேணும் பொதுக்கலாசாரம் இவர்களை எப்போதுமே

View inside the Collection de l'art brut museum, Lausanne

பாதிப்பதில்லை. அவர்கள், பேணி வளர்க்கும் கல்விக்கூடங்கள், சமூகச் சூழல்கள், நிறுவனங்கள் எதையும் அறியார். கலை நிகழ்வுகள், புதிய உத்திகளின் அறிமுகம், கலை அடையாளங்கள் அனைத்தும் அவர்களால் ஒதுக்கப்பட்டவை. தங்களுடைய படைப்பைப் பற்றின ஆர்வம், கிட்டும் புகழ், எதிர்காலம் பற்றின எதிர்பார்ப்பு, அச்சம் ஏதும் அவர்களுக்கு இல்லை. அவை யாருக்காக எனும் கேள்வியும் அங்கில்லை. அடையாளம் இல்லாமல் மன நல காப்பகங்களில் தனித்தே வாழும் அவர்கள் ஒருவரும் அறியாமல் அழிந்து போகிறார்கள். சில சமயம் அவரது மறைவிற்குப் பின்னரே அப்படைப்புகள் பிறர் பார்வைக்கு வந்து உண்டு.

அவரால் திரட்டப்பட்ட கலைப்படைப்புகள் ஸ்விட்சர்லாந்தில் உள்ள Lausanne நகரில் 'Collection de l Art Brut' எனும் பெயரில் நிரந்தரக் காட்சிக்கூடமாக மிகச்சிறப்பாகப் பேசப்படுகிறது.

## Neuve Invention

மனநிலை பிறழ்ந்தவரின் படைப்பு தவிர வாழ்க்கையின் பல தளங்களில் உள்ளவர்களின் படைப்புகளும் Dubuffetன் கவனத்தைக் கவர்ந்தன. இவ்வகைப் படைப்பாளிகள் கிட்டும் நேரத்தில் மிக எளிமையான விதத்தில் தமது படைப்புகளை உருவாக்கினார்கள். முறையான கலைக்கல்வி அறிமுகம் இல்லாதவர்கள் அவர்கள். தமது படைப்புகளைக் கலைக்கூடத்தில் கொடுத்துக் கிட்டும் பணத்தில் வாழ்ந்தவரும் உண்டு. Dubuffet தமது de l'Art Brut அமைப்புடன் இணைந்த விதமாக 'Annex Collection' எனும் பெயரில் மற்றொரு அமைப்பினை உருவாக்கி இவ்வகைப் படைப்புகளை ஒருங்கிணைத்தார். 1982ல் அது Neuve Invention என்று பெயர்மாற்றம் கொண்டது.

## Art Singular/Marginal Art

முறையான நுண்கலைக் கல்லூரிகளில் பயிலாத, தாமே முனைந்து தமது கலைத் திறனை வளர்த்துக் கொண்டவரின் படைப்புகளில் காணப்படும் சிந்தனை, வெளிப்பாடு, படைப்பாற்றல் போன்றவை ஏறத்தாழ Art Brut, Outsider Art படைப்புகளுக்கு வெகு நெருக்கமானவை. கலை வல்லுநர்கள் இவ்வகைப் படைப்பாளிகளை மையக்கலை ஓட்டம், Outsider Art இரண்டுக்கும் இடைப்பட்ட இடத்தில் வைத்துப் பேசுகிறார்கள். ஆனால், இவ்வகை வகைப்படுத்துதலை விரும்பாத, ஏற்கமறுக்கும் படைப்பாளிகளும் உள்ளனர். தங்களை மையக் கலை சிந்தனை ஓட்டத்திலிருந்து வேறுபடுத்திச் சொல்வது அவர்களைக் கோபமடையச் செய்கிறது.

இன்று உலகளாவிய புரிதல் காரணமாக இவ்வகைப் படைப்புகளைப் பாதுகாப்பதும், முறையாகக் காட்சிப்படுத்துவதும், மக்களிடம் கொண்டு செல்வதும் பரவலாக நிகழ்கிறது. பலன் தரும் கலைச்சந்தையின் நிலையை அடைந்து 1992 முதல் நியுயார்க் நகரில் ஆண்டுதோறும் 'வெளியார் கலைப்படைப்பு' கலைச்சந்தை (Annual Outsider Art Fair) கூடுவது வழக்கமாகியுள்ளது. 20ம் நூற்றாண்டின் தொடக்கத்தில் நுண்கலை கல்லூரிகளில் முறையாகக் கற்ற கலைஞர்களும் அதில் ஆர்வம் காட்டி தங்களது நெறிப்படுத்திய சமூகம் ஏற்றுக்கொண்ட கலாசாரச் சிந்தனைகளை, கலை உத்திகளை நவீனச் சிந்தனைகளின் மூலம் நிராகரித்தனர். கலை மதிப்பீடு செய்வோரிடமும் 'Outsider Art' எனும் மனோபாவம் படிந்திருப்பதைக் காணலாம். க்யூபிசமும், டாடா சிந்தனையும், சர்ரியலிஸமும் இன்னும் பல நவீனப் படைப்பு சிந்தனைகளும் கலைபற்றிய புதிய சித்தாந்தத்தைத் தோற்றுவித்தன. அக்கலைஞர்கள் அன்று நிலவிய கலை சிந்தனையிலிருந்து விலகி 'வெளியிலிருந்து' உத்தி, கட்டமைப்பு, அணுகுமுறை போன்றவற்றைத் தமது படைப்புகளில் புகுத்தி வெற்றி கண்டனர்.

ஆயின் இவ்விதப் படைப்புகளுக்குக் கிட்டியிருக்கும் விளம்பரம் அதன் அடிப்படை நோக்கத்தையே சாய்த்து, கலை மையப் பெரு ஓட்டத்தில் கலந்து கரைந்து காணாமல் போகும் நிலையும் ஏற்படுத்த வாய்ப்புண்டு.

## Visionary Environments

சுற்றுச்சூழல், கட்டடங்கள், சிலைப் பூங்காக்கள் போன்றவற்றை எவ்விதக் கலை முன் அனுபவமும் இல்லாத மிகச்சாதாரணமான எளிய வாழ்க்கையைக் கொண்டவர் படைத்து உலகை வியப்புறச் செய்துள்ளனர். உண்மையில் முழுமையான கலைக்கல்லூரியிலிருந்து

வந்த கலைஞனின் படைப்பாற்றலைக் காட்டிலும் பன்மடங்கு சிறந்து விளங்கும் இவ்வகைப் படைப்பாளிகளை இந்தத் தலைப்பின் கீழ் வைப்பது அவர்களுக்குச் செய்யும் அவமானம் என்றும் பலர் கருதுகிறார்கள். நமது நாட்டில் அவ்வகைக் கலைஞன் ஒருவன் வாழ்ந்து படைத்துள்ள அதிசயத்தைப் பற்றிப் பார்ப்போம்.

The Rock Garden *(கல் தோட்டம்)*

அறுபத்து ஐந்து ஆண்டுகளுக்கு முன் ஒருநாள். நேக் சந்த் (Nek Chand Saini) என்பவர் காட்டில் ஒரு சிறு பகுதியைச் சீர்செய்து தனக்கென்று ஒரு பூங்கா அமைக்கத் தொடங்கினார். அவர் குர்தாஸ்பூர் எனும் பகுதியில் பிறந்தவர். 1947ல் இந்தியா பாகிஸ்தான் பிரிவினையின்போது குடும்பத்துடன் அகதியாய் சண்டிகர் நகருக்கு இடம்பெயர்ந்தவர். அப்போது ஸ்விட்சர்லாந்து நாட்டில் பிறந்து பிரான்ஸ் நாட்டின் குடிமகனான கட்டடக் கலைஞர் 'Le Corbusier' என்பவரின் மேற்பார்வையில் சண்டிகர் நகரை நவீன வடிவம் கொண்டதாக மாற்றும் பணி நடந்து கொண்டிருந்தது. 1951ல் அவருக்குப் பொதுப்பணித்துறையில் (Public works Department) சாலை அமைப்பதை மேற்பார்வை செய்யும் பணி கிட்டியது.

கட்டடம் எதுவும் அமைவதற்கு வாய்ப்பில்லாத நிலப்பகுதி என்று அடையாளப் படுத்தப்பட்ட காட்டில் தான் தேர்ந்தெடுத்த பகுதியில் பழைய கட்டடங்களின் உடைபாடுகளைத் தினசரி அலுவல் முடிந்தபின் சிறிது சிறிதாகத் திரட்டினார். அவற்றைக் கொண்டு மனம் போனபோக்கில் சிற்பங்களை வடிக்கத் தொடங்கினார். பணிவிதிகளுக்கு அது தடையானதால் இரவில், தனிமையில் தனது படைத்தலைத் தொடர்ந்தார். இவ்விதம் பதினெட்டு ஆண்டுகள் அவரது சிற்பம் படைத்தல் தொடர்ந்தது. நிலப்பரப்பின் எல்லையும் விரிந்து கொண்டே சென்றது. *(பன்னிரண்டு ஏக்கர் நிலம்)*

The garden is most famous for its sculptures made from recycled ceramic

1975ம் ஆண்டில் அதிகாரிகளின் கண்டுபிடிப்புக்கு உள்ளாகி, அரசின் ஒப்புதல் இல்லாத அந்தப் படைப்பை முற்றுமாய் அழித்துவிட முடிவெடுத்தது அரசு. ஆனால், மக்கள் ஆதரவு கலைஞனின் பக்கமே இருந்தது. எனவே 1976ல் அந்தப் பகுதியை பார்வையாளர்கள் காண அரசு வழி செய்தது. அத்துடன் அவரது படைப்புக்கு முழு நேரமும் செலவு செய்ய உத்தரவு பிறப்பித்து, அதற்கு ஊதியமும் கொடுத்தது. ஐம்பது பேரை அவருக்கு உதவியாகவும் அமர்த்தியது. 1983ல் இந்தியத் தபால்தலையில் அவரது படைப்பு இடம்பெற்றது. 1984ல் அவருக்கு 'பத்மஸ்ரீ' பட்டமும் கிட்டியது. 'The Rock Garden' என்று அழைக்கப்படுகிற அந்தப்பகுதி இன்று 25 ஏக்கர் நிலத்தை உள்ளடக்கியது. இன்றைய உலகின் அதிசயங்களில் ஒன்றாகக் கருதப்படுகிறது. தினந்தோறும் 5000ம் மேற்பட்ட சுற்றுலாப் பயணிகள் அப்படைப்பைக் கண்டுகளிக்கிறார்கள்.

## 28. இன்றைய நாளில் கலை, ஓவிய உலகில் பெண்ணியமும், ஓரினச் சேர்க்கையும்

ஓவிய உலகில் பெண்கள் பெண்ணியவாதிகளாகவோ அல்லது 'Gay Libaration' என்று பேச்சுவழக்கில் குறிப்பிடப்படும் ஓரின வாழ்க்கை முறையைப் பின்பற்றும் பெரும்பாலான பெண் கலைஞர்கள் தங்களை அது சார்ந்தவராக அடையாளப் படுத்திக்கொள்வது என்பது மேலைநாடுகளில் தெரிந்து எடுக்கப்பட்ட தீர்மானமான முடிவு தானென்றாலும், தொடக்கத்தில் அவர்கள் தங்களுடைய பெண்மை, பாலியல் தொடர்பான வெளிப்பாடுகள் போன்றவற்றைப் பற்றி நேரடியாகச் சொல்லாமல் பெண்ணியச் சிந்தனை வெளிப்பாட்டின் மூலமாகவே தங்களது படைப்புகளில் வெளிப்படுத்தி வந்தார்கள். ஆயின், ஆண் கலைஞர்களோ தயக்கமேதுமின்றித் தங்கள் ஓரினச்சேர்க்கை சார்ந்த எண்ணங்களையும், கோட்பாடுகளையும் வெளிப்படையாகத் தங்கள் படைப்புகளில் இடம்பெறச் செய்தனர்.

முன்னேறிய நாடுகளில் 1970களின் தொடக்கத்திலிருந்து தற்கால ஓவிய உலகில் நிகழ்ந்த மாற்றங்களில் வீரியமுள்ள சக்தியாகப் பெண்ணியவாதம் மலர்ந்தது. அமெரிக்க ஓவிய உலகில் இது பெருந்தாக்கத்தை ஏற்படுத்தியது. ஆனாலும், இதைப்பற்றிய முரண் விவாதங்களும் நிறைய இருக்கவே செய்தன. 1970 களிலும் பின் வந்த ஆண்டுகளிலும் அறிவுஜீவிகளான சில ஓரினச்சேர்க்கையாளர்கள் ஒன்று கூடிக் கலைஞர்கள் தங்களுணர்வுகளை வெளிப்படையாகப் படைப்பதற்கான கருத்துக்களையும், ஆலோசனைகளையும் வழங்கினர். இவ்வகைப் படைப்புகள் இதற்குமுன் வந்ததில்லையெனலாம். ஏனெனில், இது போன்ற வாழ்க்கை முறை சமுதாயத்தில்

ஏற்றுக் கொள்ளப்படாததாகவும், இவ்வகை அமைப்பு ஒழுக்கக் கேடானது என்ற மனோபாவமும் மேலோங்கியிருந்தது. எனவே இவர்கள் ஒரு குற்ற உணர்வுடன் மகிழ்ச்சியை மறைத்துக்கொண்ட வாழ்க்கையையே வாழ்ந்து வந்தனர்.

எழுபதுகளில் இவ்வகைக் கலைஞர்கள் தங்களை அச்சமின்றி வெளிப்படுத்திக் கொண்டனர். 'மகிழ்ச்சியே எல்லாம்' என உரத்துக்கூறிய ஆண் கலைஞர்கள், பெண் கலைஞர்களிடமிருந்து மிகவும் மாறுபட்டிருந்தனர். 1980களின் தொடக்கத்திலிருந்து இவர்களின் படைப்பு வெளிப்பாடு அதிகரித்தது. ஆனால், அதனுடன் மற்றொன்றும் பரவலாகப் பேசப்பட்டது. அது 'AIDS' எனும் ஆட்கொல்லி நோய். ஒரினச்சேர்க்கை சார்ந்தவரிடமிருந்தே இந்நோய் பரவுகிறது என்பதாகக் கருதப்பட்டு, இந்த வகை வாழ்க்கை முறையைத் தடைசெய்யும் வகையில் குறுக்கீடும் தொடர்ந்தது. அதன் காரணமாக, இக்கலைஞர்களின் படைப்புக்கரு படைப்புத் தளத்திலிருந்து விலகி வேறுதளத்திற்குச் சென்றுவிட்டது. எனவே, இவ்வகை ஒரினச்சேர்க்கை எனப்படுவது பாலியல் சுதந்திரம் என்ற நிலைப்பாட்டைக் கொண்டதா, அல்லது AIDS போன்ற உயிர்க்கொல்லி நோய் பரப்பும் சாதனமா எனும் குழப்ப நிலையை உருவாக்கியது.

பெண்ணியவாத ஓவியர்களுக்கு ஓவியம் படைப்பதில் மரபுரீதியான பழைய முறைகள் என்பது சலிப்பையும், தொய்வையும் ஏற்படுத்துவதாக இருந்தன. கித்தானில் வண்ணம் சேர்ப்பது, முன்னரே கையாண்ட பழைய முறைகளையே கையாள்வது போன்றவை அலுப்பைக்கொடுத்தன. பல பெண்ணிய ஓவியர்கள் வீடியோ எனும் உத்தியைத் தங்களது படைப்புச் சாதனமாகத் தேர்ந்தெடுத்துக் கொண்டனர். நிகழ்த்துதலை அடிப்படையாகக் கொண்டு சுற்றுச்சூழலைப் பதிவு செய்தனர். அவர்கள் அழகியலை நிராகரித்தனர். வரலாற்றில் பெண்களைச் சித்தரித்தது பற்றியும், இன்றைய உலகில் பெண்களின் நிலை பற்றியும் ஆழ்ந்த கவலைகொண்டனர். இவ்வகை அணுகல் அவர்களுக்குத் தங்கள் படைப்பாற்றலை எடுத்துச்செல்லச் சிறந்த புதிய திறப்பாகத் தென்பட்டது.

1980களில் இவ்வகைப் படைப்பாளிகளின் படைப்புகளில் AIDS பற்றின தாகம் பெரிதும் காணப்பட்டது. பாலியல் சுதந்திரம் எனும் சிந்தனை பின்னுக்குத் தள்ளப்பட்டு, இந்த நோய் தொடர்பான செய்திகளே கருப்பொருளாயின. அவற்றில் நோய் பற்றிய அவர்களது அச்சமும் வெளிப்பட்டது. 'AIDS ARTISTS' என்று அறியப்பட்ட ஓவியர்களின் படைப்புகளின் கருப்பொருளாகவே இது அமைந்தது. பொதுவாக, பெண்களை ஆண்கள் ஓவியம்/சிற்பம்

இரண்டிலும் கவர்ச்சிப் பொருளாகவோ, போகப் பொருளாகவோ மட்டும்தான் கண்டு வந்திருக்கின்றனர். ஆனால், எழுபதுகளின் தொடக்கத்தில் இத்தகைய பெண்ணியவாதம் என்பது ஓவியம்-சிற்பம் மூலம் வெளிப்பட, வெளிப்பட, பெண்களைப் பற்றி வேறொரு தளத்தில் சிந்திக்கும் நிலை ஏற்பட்டது.

அப்போது இன்னொரு வகையான சிந்தனையும் கலையுலகில் தோன்றியது. அதுதான் பெண்களின் பார்வையில் உடலுறவு என்பதாகும். அதை அவர்கள் போற்றினார்கள். புராணங்களில் அல்லது வரலாற்றில் முன்னரே கூறப்பட்ட பெண்களைத் தங்கள் படைப்பின் கருப்பொருளாக எடுத்துக்கொண்டு அவர்களுக்குத் தற்கால வடிவம் தந்தனர். பெண்ணிய ஓவியம் என்பது வரலாறு சார்ந்ததாக இல்லாமல் சமுதாயத்தில் ஒரு பெண்ணின் இடம் என்பது பற்றியதாகவே இருந்தது. மிக அண்மைக் காலமாகப் பெண்ணியவாதிகள் தனக்கும் தனுடலுக்கும் உள்ள உறவை வெளிப்படுத்துவதான ஓவியம் மற்றும் சிற்பங்களைப்படைக்கிறார்கள். அவற்றைப் பெண் என்பவள் இறைவனால் ஆணுக்காகப் படைக்கப்பட்ட அழகான கவர்ச்சிமிக்கப் போகப்பொருள் என்பன போன்ற கற்பனைகளைத் தகர்க்க வேண்டியே படைக்கிறார்கள். இனி பெண், ஆணின் பார்வையில் சித்தரிக்கப்பட தேவையில்லை எனும் கருத்தில் உறுதியாக உள்ளனர். ஒரு பெண்ணுக்கு ஏற்படும் உடல், மனம் சார்ந்த வலிகளைச் சொல்கிறார்கள். சமுதாயத்தின் மேல் தங்கள் கோபங்களை வெளிப்படுத்துகிறார்கள். ஆண் என்பவன் அவர்களிடத்தில் காணமறுக்கும் சில விஷயங்களைப் படைப்பில் கொண்டு வருகிறார்கள்.

ஓவிய உலகில் இன்றைய நாளில் ஓரினச்சேர்க்கை, பெண்ணியவாதம் எனும் வாழ்க்கை முறையைப் பின்பற்றிய இவ்வகைக் கலைஞர்களில் (பெண்) சிலரையும், அவர்களது படைப்புகளையும் பற்றி இனி பார்க்கலாம்.

## JUDY CHICAGO

20 ஜூலை 1939ம் ஆண்டு ஐக்கிய அமெரிக்க நாட்டில் பிறந்தவர். சிற்பி, ஓவியர், எழுத்தாளர், கல்வியாளர் மற்றும் பெண்ணியவாதி என்பதாகப் பலதளங்களில் இயங்கியவர். 1979ல் இவர் படைத்த 'THE DINNER PARTY' எனும் தலைப்புக்கொண்ட சிற்பம் இவருக்குப் பெரும் புகழைத் தந்தது. 'வடிவமைத்து நிறுவுதல்' (Instalation) எனும் உத்தியில் படைக்கப்பட்டது அது.

48 அடிகள் கொண்ட சமபக்க முக்கோண வடிவமுள்ள ஒருமேடை. அது திறந்த வெளியிலமைக்கப்பட்டுள்ளது. அதன் மீது வரிசையாக 39 பீங்கான் தட்டுகள் முப்புரமும் உள்ளன. அவற்றில் நேரடியாகவும், பூடகமாகவும் வடிவமைக்கப்பட்ட

பெண்குறி, பெண்களின் உடலுறவு தொடர்பான உறுப்புகள் சிற்பங்களாகப் பரிமாறப்பட்டுள்ளன. பார்வையாளர் அந்த முக்கோண வடிவச் சிற்பத்தைச் சுற்றி வந்து தட்டுகளில் உள்ள சிற்பங்களில் உள்ள கலைநயத்தைக் காணும் விதமாய் உள்ளது. அந்த 39 பீங்கான் தட்டுகள் வரலாற்றிலும், கலைகளிலும் சிறப்புறப் பங்களித்தும் இருட்டிக்கப்பட்ட முப்பத்து ஒன்பது பெண்களுக்கான உணவாகப் படைக்கப்பட்டு உள்ளன. அவர்களின் பெயரும் இணைக்கப்பட்டுள்ளன. இவை ஏசுவுக்குப் படையலாக அளிக்கப்பட்ட உணவின் பிரசாதமாக வினியோகிக்கப் பட்டதாகச் சிற்பி குறிப்பிடுகிறார். உடலுறவைப் பெண்களின் பார்வையில் கொண்டாடும் விதமாகவும் கூட இச்சிற்பம் அமைந்துள்ளதாகவும் கூறுகிறார்.

சிற்பி 'LOUISE BOURGEOIS' பிறப்பு 25-12-1911 பாரிஸ். இறப்பு 31-5-2010

மற்ற பெண்ணியவாத கலைஞர்களிலிருந்து இவர் மாறுபட்டு இருந்தார். தனது படைப்புகளில் பெண்ணியம் பற்றிப் பூடகமாக வெளிப்படுத்தினார். உடல் உறுப்புகளில் முக்கியமாகக் கருதப்படுபவை ஆனால், வெளிப்புறத் தோற்றத்துக்குத் தென்படாத இதயம், நுரையீரல், சிறுநீரகம், கர்ப்பப்பை போன்றவை அவரது படைப்புகளில் கருப்பொருளாக விளங்கின. இவரது படைப்புகள் காண்போரை குறிப்பாக ஆண்களை அச்சுறுத்துவதாக விளங்கின. ஏனெனில், இவரது பாலியல் தொடர்பான எண்ணங்கள் ஆண்களின் அணுகு முறையிலிருந்து வேறுபட்டு இருந்தன. பாலுறவு என்பது காலங்காலமாக ஆண்களின் பார்வை சார்ந்ததாகவே இருந்து வந்துள்ளது. இனி அவர்களின் இடையூறு இல்லாத பாலியல் எண்ணங்களைப் பெண்கள் வெளிப்படுத்த வேண்டுமென்று அவர் விரும்பினார்.

Bourgeois's Maman sculpture at the Guggenheim Museum in Bilbao

பள்ளி நாட்களில் தனது ஆங்கில ஆசிரியையாகவும், தனது செவிலியராகவும் பணிபுரிந்த பெண்ணுடன் தந்தைக்கு இருந்த தொடர்பு தெரிந்து தந்தையை வெறுக்கத் தொடங்கினார். 1990களில் சிலந்திப்பூச்சி அவரது படைப்புகளில் முதன்மைப்படுத்தப்பட்டது. 'MAMAN' எனும் தலைப்பிடப்பட்ட சிற்பம் அளவில் பெரியது எ·கு, பளிங்குக்கல் போன்றவை கொண்டு உருவாக்கப்பட்டது. அதன் உயரம் ஒன்பது மீட்டருக்கும் மேலேயிருக்கும். திறந்த வெளியில் அமையப்பெற்ற அதன் கால்களின் ஊடே நடந்து சென்று மக்கள் சிற்பத்தைக் கண்டுமகிழ்ந்தனர். அவரையே 'சிலந்திப் பெண்' (SPIDER WOMAN) என்றும் குறிப்பிட்டுச் சிறப்பித்தனர். தனது தாயின் அரவணைப்பது, காப்பது, நூற்பது, நெய்வது போன்ற உயர் பண்புகளின் குறியீடுதான் சிலந்தி என்கிறார் சிற்பி. 'Tapestry' எனப்படும் துணியில் படைக்கும் வடிவங்களைப் பழுது பார்த்துப் புதுப்பிப்பதுதான் அவரது தந்தை செய்து வந்த பணி.

தமது எழுபது வயது வரை பரவலாக அறியப்படாத இவர், "உன்னைப்பற்றிக் கூறு; பிறர் சுவையாக உணர்வர். பணமும் புகழும் கண்டு முட்டாளாகாதே. உனக்கும் படைப்புக்கும் இடையே எதையும் நுழைய அனுமதியாதே" என்று இளம் படைப்பாளிகளுக்குக் கூறுகிறார். "என் படைப்பைக் கண்டு பிறர் கவலையும் கலக்கமும் பெறுவதையே நான் விரும்புகிறேன்" என்றும் ஒரு பேட்டியில் சொல்கிறார்.

Mary Jane Kelly sketch in The Penny Illustrated Paper (November 24, 1888).

## MARY KELLY ஐக்கிய அமெரிக்கா. பிறப்பு-1941

பெண்ணியவாத ஓவியரான இவர் *1973—79களில்* 'POST-PARTUM DOCU-MENT' *(தாய் எதிர் கொள்ளும் குழந்தைப் பேற்றிற்குப் பிற்பட்ட காலம் பற்றிய பதிவு)* எனும் பொருளில் தனது உணர்வுகளைப் படைப்புகளில் பதிவு செய்தார்.

ஒரு தாயாகத் தனக்கு மகனிடம் ஏற்பட்ட உறவை அவனைப் பெற்ற நாளிலிருந்து படிப்படியாகப் பதிவு செய்து கொண்டே வருகிறார். மகன் வளர்ந்த பிறகு சமுதாயமும், கலாசாரமும் எவ்வாறு தாயிடமிருந்து மகனைப் பிரித்து விடுகிறது என்பதை வலியுறுத்தி உரத்துச் சொல்லும் படைப்புகள் இவை. இந்தப் படைப்புகள் அனைத்துமே இவரால் ஒழுங்கற்ற சிறிய கித்தான்களில் பழைமைத் தோற்றம் கொண்ட எழுத்து வடிவில் படைக்கப்பட்டுள்ளன.

இவை பற்றி அமெரிக்கக் கலைத்திறனாய்வாளர் 'Lucy R.Lippard' என்பவர் 'இவை ஒரு கலாச்சாரக் கடத்தலின் பதிவுகள்' என்கிறார். மேலும், 'காட்சி மூலமாகவும், மொழி மூலமாகவும் ஒரு பெண் தனது எதிர்ப்பைத் தீவிரமாகப் பதிவு செய்துள்ளார்' என்றும் சிறப்பிக்கிறார்.

## BARBARA KRUGER ஐக்கிய அமெரிக்கா பிறப்பு Newjersey-1945

இவரும் தனது பெண்ணியவாதக் கருத்துக்களை எழுத்துவடிவம், புகைப்படம், குறும்படம், அச்சுக்கலை, போன்றவை நிரவிய உத்தி கொண்டு வெளிக் கொணர்கிறார். இவை 'வடிவமைத்து நிறுவுதல்'

Belief+Doubt (2012) at the Hirshhorn Museum and Sculpture Garden

(Instalation) எனும் உத்தியில் அமைந்துள்ளன. காட்சிக்கூடத்தில் பெரிய அரங்கில் மேற்கூரை, சுற்றுச்சுவர், தரை என்று எங்கும் பூதாகாரமான கண்களைப் பறிக்கும் வண்ணங்கள் கொண்டு காண்பவர் அதனுள் புதையும்படி சொற்றொடர்களைக் கொண்ட படைப்புகளை ஓவியர் அமைத்துள்ளார். வாழ்வு பற்றிய வினாக்கள், அச்சுறுத்தும் சமூகக் கட்டமைப்பு, பாலியல் ஒழுக்கம் சார்ந்த நம்பிக்கை குறித்த மறு ஆய்வு போன்றவை அவற்றில் சில. ருஷ்யப் புரட்சியின்போது புரட்சியாளர் பயன்படுத்திய 'AGITPROP' (agitation and propaganda) எனும் சுவரொட்டி உத்தியால் கவரப்பட்டு அதையே தனது வெளிப்பாட்டுத் தளமாகக் கொண்டுள்ளார்.

'சொற்களுடனும், படங்களுடனும் படைப்பது 'நாம் யார், நாம் யாரில்லை' என்பதை முடிவு செய்கின்றன' என்பது தனது படைப்பு உத்தி பற்றி இவர் விளக்கமளிக்கிறார். அவரது படைப்புகளில் 'I shop because I am' 'Your body is a battle-ground' போன்ற அச்சடிக்கப்பட்ட சொற்கள் மையப்படுத்தப்பட்டுப் பளீரிடும் வண்ணத்தில் இடம்பெறுகின்றன. அவை பெண்ணியவாதம், நுகர்வோர் வாதம் (Consumerism) பற்றிய தாக்கங்களைக் காண்போரிடம் தோற்றுவிப்பதாக உள்ளன. கருப்பு, வெளுப்பு, சிவப்பு நிறங்கள் மட்டுமே கொண்டவை அவை. வரைதல் என்பது அங்கு இல்லை. வெட்டி ஒட்டுதல், ஒருங்கிணைத்தல் மட்டுமே உள்ளன.

BARBARA BLOOM ஐக்கிய அமெரிக்கா. பிறப்பு-1951

இந்த ஓவியருக்குப் பெண்ணியவாதப் படைப்பாளிகளில் ஒருவராக அங்கீகாரம் கிடைத்ததே தற்செயலான ஒரு நிகழ்வுதான் எனக்கூறலாம். இவரது படைப்புகள் எப்போதுமே பூடகத்தன்மை கொண்டவையாகவே இருக்கும். ஏனெனில், பெண்ணியம் பேசும் படைப்புகளில் தீவிரமான அழுத்தத்துடன் கூடிய, போர்க்குணம் கொண்ட அணுகுமுறை தேவையில்லை என்பது இவரின் கருத்து.

'THE REIGN OF NARCISSIM' (படைத்த ஆண்டு 1989) என்பது இவரது ஒரு படைப்பின் தலைப்பு. தமிழில் இதை 'சுய உடலை மோகித்தலின் ஆட்சி' என்று சொல்லலாம். இங்கு ஓவியர் ஒரு கண்ணாடியின் முன்பு உடையின்றி நிற்கிறார். அதில் தெரியும் தனது உடலைக் கண்டு, லயித்து, அதை மோகித்து அனைத்தும் மறந்த நிலையில் இருக்கிறார். அவரைச் சுற்றியுள்ள அனைத்துப் பொருட்களிலும் ஏதாவது ஒரு வகையில் அவரைப் பிரதிபலிக்கும் விதமாக ஓவியம் உள்ளது. இதில் ஒருவித ஏளனமும் உள்ளது. இவருடைய உருவத்தின் இருபுறமும் கிரேக்கப் பாணியில் வடிவமைக்கப்பட்ட தூண்கள். அவற்றின் மேல் இவரது முகம் சிலாரூபமாக, நகையலங்காரங்களுடன் காண்படுகிறது.

விரவியுள்ள மேசை, நாற்காலிகள் எல்லாம் 16ம் லூயி மன்னன் பயன்படுத்தியது போன்றவை. மேஜை விரிப்பின் மீது ஓவியரின் கையெழுத்திடப்பட்ட தாள்கள், அவரது ஜாதகக்குறிப்புக் காகிதம், பல்லின் xRay புகைப்படம் போன்றவை பரப்பி வைக்கப்பட்டுள்ளன. அங்குக் காணப்படும் சாக்லேட் பெட்டியின் மீது கூட ஓவியரின் பக்கவாட்டு முகம் கருமை நிறத்தில் உள்ளது. அவருக்குப் பரவலான புகழைத் தந்தப் படைப்பு இது.

## IDA APPLEBROOG நியூயார்க் நகரம். பிறப்பு 1929

பொதுவாக 'இடா'வின் படைப்புக்கரு பெரும்பாலும் பெண் நோயாளிகளின் மீது ஆண் மருத்துவர்களின் அக்கறையின்மை பற்றியதாகவும், மருத்துவத்துறையில் ஆணாதிக்கம் பற்றியும் பேசும்.

'EMITIC FIELDS' எனும் தலைப்புடைய ஓவியம் அவரால் 1989ல் படைக்கப்பட்டது. 'அருவருப்பால் வாந்தி வரவழைக்கும் சூழல்' என்பதாகப் பொருள் கொள்ளலாம். ஓவியத்தளம் இருபகுதியாகப் பிரிக்கப்பட்டிருக்கும். ஒரு பகுதி பெண் நோயாளிகளின் பல நிலைகளை உருவகப்படுத்தும். மற்றொரு பகுதியில் சிவப்புப் பின்புலத்தில் 'நீ நோயாளி நான் முழு மனிதன்' எனும் சொற்றொடர் திரும்பத் திரும்ப எழுதப்பட்டிருக்கும். ஓவியர் எப்போதும் கூறுவது, பெண் நோயாளியால் தன்னை ஒரு முழுமையானவளென்று நிரூபிக்க முடிவதில்லை. நோயையும் தாண்டி ஒரு பெண் முழுமை பெற்றவள் என்று ஆண் மருத்துவர் கருதுவதில்லை. தாங்கள் மட்டுமே முழுமையானவர் என்ற கருத்தோடும், நோயாளியின் நோய்ப்பகுதி மட்டுமே தங்களது எல்லை என்பதான இயந்திரத்தன்மை உடையவர்களாக உள்ளனர் என்பதுதான்.

## NANCY FRIED ஐக்கிய அமெரிக்கா. பிறப்பு 1945

இவர் ஒரு சிற்பி ஓரினச்சேர்க்கையை வாழ்க்கை முறையாகக் கொண்ட பெண் கலைஞர்களில் முக்கியமானவர். ஓரினச்சேர்க்கை பற்றின பிரச்சினைகளைத் தனது படைப்புகளில் பிரதிபலித்தார். மார்பகப் புற்றுநோயால் பாதிக்கப்பட்ட இவரது வலது மார்பகம் அறுவை சிகிச்சை முறையில் நீக்கப்பட்டது. தனது நோய், அது சார்ந்த உடல்வலி அதனால் தோன்றிய மனவலி பற்றியே இவரது படைப்புகளின் கருப்பொருளாக அமைந்தது. சுடுமண் சிற்பங்களாகவே அமைந்தன. 'EXPOSED ANGER' (1988) என்று தலைப்பிடப்பட்ட இவரது சிலை படைப்பு, ஒரு பெண்ணின் உருவம். இடுப்புக்கு கீழ்ப்பகுதியும் தலையும் இல்லாதது. வலது கொங்கையும் இல்லை. இருகைகொண்டு கிழித்த மார்பின் உள்ளே நோயின் வேதனையை வெளிப்படுத்தும் விதமாக வாய் பிளந்த

நிலையில் ஒரு முகம். அது சிற்பியினுடையதுதான். அவரது பல சிலைகளில் இந்த உருவாக்கத்தைக் காணமுடிகிறது. தன் வலியைச் சொல்ல சிற்பி உபயோகித்த உத்தி மிகவும் புதியகோணம் கொண்டது. வித்தியாசமான வெளிப்பாடு. நூதனமான கற்பனை.

Nancy Fried | The Blindfold was her Lover

## BHIMJI ZARINA

உகாண்டா நாட்டில் 1963ம் ஆண்டு பிறந்தவர். புகைப்படக் கலைஞர், திரைப்படத் தயாரிப்பாளர். கட்டமைத்து நிறுவுதல் உத்தியில் அமைக்கப்பட்ட '1822-Now' எனும் படைப்பில் கலைஞர் கையாண்ட கருநிற வேற்றுமை பற்றியது. காட்சிக்கூடத்தின் ஒருதளத்தில் இருபுறமும் இரு புத்தக அலமாரிகள் உள்ளன. ஒன்றில் ஒழுங்கற்ற விதத்தில் கருப்பு வெள்ளைப் புகைப்படங்களில் விதம் விதமான மனித முகங்கள். எதிர்புறத்தில் உள்ள அலமாரியிலோ அதே விதமாக அமைந்துள்ள வண்ணப் புகைப்படங்கள். அவையும் மனித முகங்கள்தான். ஆனால் வெவ்வேறானவை, தொடர்பற்றவை.

இக்காட்சிக்காக இவர் இருநூற்றுக்கும் மேற்பட்டவர்களைப் புகைப்படம் எடுத்துள்ளார். ஒரு விஞ்ஞானி தனது ஆராய்ச்சி சார்ந்த சான்றுகளை ஆதாரப் பூர்வமாக எடுத்துரைக்கப் பாடுபடுவது போன்று உழைத்திருக்கிறார். எந்த விதத்திலும் இவை அச்சில் வார்க்கப்பட்டது போன்ற ஒற்றுமையுடன் இருந்துவிடக்கூடாது என்பதில் கவனம் கொண்டு புகைப்படங்களை எடுத்திருக்கிறார்.

மரபுரீதியான உத்திகளான ஓவியம் சிற்பம் போன்றவற்றைத் தவிர்த்துவிட்டு இந்த முகங்களின் சுவரை எழுப்பியிருக்கிறார்.

எந்தவொரு அமைப்பையோ அல்லது நிறுவனத்தையோ சார்ந்தவர்கள் கால மாற்றங்களினால் அடையாளமற்றுப் போய் வெறும் புகைப்படங்களாகச் சுவர்களில் மட்டுமே மாட்டப்பட்டுத் தொங்க விடப்படுகிறார்கள். இதைச் சிற்பி இடுகாட்டில் இருக்கும் அடையாளம் அற்றுப்போன பிணங்களுக்குச் சமமாகக் கூறுகிறார். இந்தத் தலைப்பிற்குப் பின் ஒரு வரலாற்று ரீதியான உண்மையும் உள்ளது. 1822ல் 'SCIENCE OF EUGENICS' என்ற ஆராய்ச்சி தொடங்கியது இது டார்வின் வகுத்த 'பரிணாம வளர்ச்சி' என்பதுடன் இணைக்கப்பட்டு மனிதனின் உடல், மனம் சார்ந்த அமைப்பின் வேறுபாடுகள் கருப்பு/வெள்ளை நிறத்தவர்க்கு ஒப்பிடப்பட்டுக் கறுப்பர்கள் தாழ்ந்தவர்கள் என்று நிருபிக்கும் சித்தாந்தம். இன்று அது முற்றிலும் மறுக்கப்பட்டு அடிபட்டுப் போயிற்று. கறுப்பர் இனத்தில் தோன்றிய சிற்பி இந்தச் சிந்தனையை இங்கு வெளிப்படுத்துகிறார். 2003-07களில் இவர் காலனிய நாடுகளான இந்தியா, கிழக்கு ஆப்பிரிக்கா, ஜான்ஸிபார் பகுதிகளுக்குப் பயணித்து ஆங்கில ஆட்சிக்கால அரசு அறிக்கைகளை ஆராய்ந்தும், அப்போது பணிசெய்த பலரையும் நேர்காணல் செய்தும், புகைப்படங்கள் எடுத்தும் அந்த அனுபவங்களைப் பயன்படுத்தித் தனது பல படைப்புகளை உருவாக்கியுள்ளார்.

## WILKE HANNAH (நியூயார்க் நகரம் பிறப்பு-1940 - மரணம்-1993)

இவர் பெண்ணியவாதக் கலைஞர்களில் முக்கியமானவராகப் பேசப்படுகிறார். ஓவியம், சிற்பம், புகைப்படக் கலை, நிகழ்கலை (Performance), வடிவமைத்து நிறுவுதல் (Instala-tion) என்பதாகப் பல உத்திகளில் படைத்த இவர் தமது வாழ்நாள் முழுவதும் சர்ச்சைகளைத் தொடர்ந்து சந்தித்து வந்தார். தனது சமகாலப் பெண்ணியப் படைப்பாளிகளில் சிலரைப் போலவே இவரும் உடையற்றதனதுஉடலையேபடைப்புக்கருவாகவும்,கித்தானாகவும் பயன்படுத்தியிருக்கிறார். இதன் மூலம் சமுதாயத்தில் பெண்களைக் குறித்த முன்முடிவுகளை, அடையாளத்தைக் கேள்விக்குறியாக்கி முறியடிக்கிறார். சமூகத்தில் தடை செய்யப்பட்ட விஷயங்களைப் பற்றித் தனது எதிர்க் கருத்துக்களை வெளியிட ஒருபோதும் இவர் அஞ்சியது இல்லை.

எழுபதுகளின் முடிவிலும், எண்பதுகளின் தொடக்கத்திலும் தனது தாய் புற்று நோயால் அடைந்த துயரங்களையும், வலியையும் புகைப்படங்கள் மூலம் பதிவு செய்தார். 1987ல் இவரும் அதே நோயால் தாக்கப்பட்டார். நோயின் படிப்படியான தீவிரத்தையும்

தன் உடலை அது எவ்வாறு சிதிலப்படுத்தியது என்பதையும் பெரிய அளவில் பற்றற்ற நிலையில் நோயை எள்ளும் விதமாகப் புகைப்படங்கள் மூலம் பதிவு செய்துள்ளார்.

இவரது படைப்பு ஒன்றில் ஒரு வெள்ளைப் பரப்பில் இடை வரை தெரியும் விதமாக ஆறு கருப்பு/வெள்ளைப் புகைப்பட உருவங்கள் (அவருடையதுதான்) அடுத்தடுத்து உள்ளன. அவற்றில் அவர் உடையின்றியே தோற்றமளிக்கிறார். கடித்துச் சுவைக்கப்பட்ட சுயிங்கத்துண்டுகள் (chewing gum) பல்வேறு வடிவங்களில் ஒழுங்கற்ற விதமாக உடலை அலங்கரிக்கின்றன. அவை இவரது உடல் மீது இருப்பது தோலின் மீது அதிகப்படியாக வளர்ந்துவிட்ட சதை பிதுங்கித் தொங்குவதுபோலத் தோன்றுகிறது. இவ்வாறு கடித்தும், சிதைத்தும் பெண்குறியாகப் பயன்படுத்தப்பட்டுள்ள சுயிங்கம் (chewing gum) பாலுறவில் ஏற்படும் மனச்சிதைவைப் பகுத்தாராயும் நோக்கோடு ஒட்ட வைத்திருப்பதாகப் பொருள் கொடுப்பதாகக் கலை விமர்சகர் கருதுகின்றனர்.

Wilke-Starification

தனது படைப்புகளில் அவர் ஒரு விளம்பர அழகி போலவே காணப்படுவார். அவ்வகைப் புகைப்படங்களை ஆண் புகைப்படக் கலைஞரைக் கொண்டே படம் பிடிக்கச் செய்வார். அதற்குக் காரணம் அவர்கள்தான் பெண்ணின் உடலை அவளது முகம், கை, கால்களைக் காட்டிலும் நுட்பமாகப் படம்பிடிப்பார்கள் என்பதால்தான். வாழ்ந்தபோது அருங்காட்சிக் கூடங்களில் அவரது படைப்புகள் இடம்பெறவில்லை. அவற்றை எந்தக் கலைப்படைப்பு வகையில் சேர்ப்பது என்று பொறுப்பாளர்கள் குழம்பினர். இவரது மரணத்திற்குப் பின் 'VILLAGAE VOICE' எனும் நியூயார்க் இதழில்

'படைப்பாளி தனது தோலின் மூலம் வெளிப்படுத்த எண்ணிய துணிவு நம்முள்ளும் சென்று தைக்கவேண்டுமென்பதே அவற்றின் உண்மையான கருப்பொருள்' என்று குறிப்பிடப்பட்டுள்ளது.

## SMITH KIKI

சிற்பியான இவர் 1954ல் ஜெர்மனி நாட்டில் பிறந்தவர். பின்னர் அமெரிக்கக் குடியுரிமை பெற்றவர். ஸ்மித் ஒரு பெண்ணிற்கு ஏற்படும் வலிகளை, அவற்றுக்கு அவள் தரவேண்டியுள்ள விலையை அவளது உள்ளுறுப்புகளைச் சிற்பமாக வடித்து அதன்மூலம் உணர்த்துகிறார். இதயம், கர்ப்பப்பை, சிறுநீரகம், இரைப்பை, முதுகுத் தண்டு, தோல் போன்றவற்றைத் தனித்தனியே சிற்பமாக்கி உள்ளார். காலம் காலமாகச் சமுதாயத்தில் பின்பற்றப்படும் 'பரிசுத்தமான பெண்' என்பதற்கான கோட்பாடுகளை இவர் கேள்விக்குறியாக்குகிறார். எனவே சிறுநீர் பிரிதல் எனும் செயலையும் சிற்பமாக்கியுள்ளார்.

1993ம் ஆண்டில் இவர் காட்சிக்கு வைத்த சிற்பம் ஒன்றின் தலைப்பு 'TRAIN' தமிழில் 'ஒழுக்கு' என்று பொருள் கொள்ளலாம். ஓவியக் கூடத்தில் ஒரு பெரிய அறை முழுவதும் நிறைந்த விதமாக அமைக்கப்பட்டது இது. அறையின் ஒரு மூலையில் பார்வையாளருக்கு முதுகைக் காட்டியவாறு நிறுத்தி வைக்கப்பட்டுள்ளது ஒரு பெண்ணின் நிர்வாணச்சிலை. குனிந்த தலையுடன் தனக்கு நிகழ்வதைப் பார்க்கும் நோக்கில் உள்ளது. ஒரு நிஜமான பெண்ணையே அச்செடுத்து அந்த அச்சில் பிளாஸ்டிக்கை உருக்கி ஊற்றிப் படைக்கப்பட்ட சிலை அது. அதன் கால்களுக்கு இடையிலிருந்து சிவப்பான திரவம் கெட்டியாக

Rapture, 2001 bronze

ஒழுகி வழிந்து தரையில் பரவி வருவது போன்று தோன்றும் வண்ணம் சிவப்பு பிளாஸ்டிக் மணிகளைக் கோர்த்து நிலத்தில் அமைக்கப்பட்டு உள்ளது. இது ஒரு பெண்ணின் மாதவிலக்கு உதிரம் என்பது சொல்லாமலேயே விளங்குகிறது.

பெண்ணின் உடல் என்பது சமுதாய ரீதியாக எப்போதுமே ஆண் படைப்பாளிகளுக்குக் கிளர்ச்சியூட்டும் கருப்பொருளாகவே இருந்து வருகிறது. சிற்பி தமது படைப்புகள் மூலம் அவரது சமகாலப் பெண்ணியக் கலைஞர்கள் போலவே பெண்ணின் உடலுக்கு ஏற்பட்ட அவமரியாதை, இழிவு இவைகளிலிருந்து மீட்டு சரியான மரியாதையை ஏற்படுத்த முயல்கிறார். பெண்ணிற்கு உரிய பெருமையைப் பறை அறிவிக்கும் தளமாகத் தன் சிற்பங்களை வடிக்கிறார். ஒரு தனிமனிதனாலும், சமுதாயத்தாலும் பெண் எப்படிப் பார்க்கப்படுகிறாள், அவளின் உணர்வுகள், மனம் போன்றவற்றை ஏன் காண மறுக்கிறார்கள், அதற்கான காரணம் எது, அது எங்கிருந்து தொடக்கம் கண்டது என்பன போன்றவற்றை ஆராயும் நோக்குடன் இவர் தொடர்ந்து செயல்பட்டு வருகிறார்.

PANE GINA பிரான்ஸ். பிறப்பு 1939 - மரணம் 1990

மற்ற பெண் கலைஞர்களைப் போலவே இவரும் பாலுறவில் ஆண்களின் ஆதிக்கத்தையும், அதில் பெண்களின் ஈடுபாடு பற்றி அவர்களின் அக்கறையற்ற உணர்ச்சிகளையும் அதிகம் அலசியுள்ளார். 1970களில் 'BODY ART' என்று சொல்லப்படும் உத்தியில் தனது உடலையே நிகழ்கலையின் களமாக அமைத்து நிகழ்த்துவதில் மிகவும் பிரபலமாக இருந்தார். இவருடைய எண்ணங்களைப் பற்றிய விளக்கங்களை இவரது ஒரு நிகழ்கலை காட்சியின் புகைப்படம் மூலம் தெரிந்துகொள்வோம். நிகழ்கலை நிகழ்ச்சியின் பெயர் 'PSYCHE' பாரிஸ் நகரில் ஒரு கலைக்கூடத்தில் பார்வையாளர் முன் நிகழ்த்தப்பட்டது.

மேடையின் மீது அமர்ந்துகொண்டு PANE GINA தன்னை ஒப்பனை செய்து கொண்டிருக்கிறார். எதிரில் முகம் பார்க்கும் கண்ணாடி. அதில் தன்னையே உற்று நோக்கியவாறு உள்ளார். இதனிடையே தன் வயிறு, முகம் இங்கெல்லாம் பிளேடு கொண்டு கிழித்துக்கொள்கிறார். சதை கிழிந்து உதிரம் பீரிட்டு வழிகிறது. ஆனால் அதனால் ஏற்படும் வலியை இவர் முகம் பிரதிபலிக்காமல் கண்ணாடியில் தன் உருவத்தைப் பார்த்தபடியே உள்ளது. பிடிவாத குணம் கொண்ட ஒரு குழந்தையைப் போலத் தொடர்ந்து தன்னைத் துன்புறுத்திக்கொள்கிறார். காண்போரை அதிர்ச்சியில் உறைய வைக்கிறது இக்காட்சி.

இந்த நிகழ்ச்சியின் மூலம் கலைஞர் முன் நிறுத்தும் செய்தி, தினசரி வாழ்க்கையில் பெண்களுக்கு எதிராக நடைபெறும்

பலவிதமான வன்முறை பற்றியது. உடல்ரீதியாக மட்டுமல்லாமல், மனரீதியாகவும் பலப்பல வன்முறைகள் சமுதாயத்தில் நிகழ்ந்து கொண்டேயிருக்கின்றன. ஆனால் இந்தச் சமுதாயமோ அரைமயக்கத்தில், உணர்வற்ற நிலையில் அவ்வித வன்முறைகளுக்கு எந்தவிதமான எதிர்வினையும் காட்டாமல் அறுவை சிகிச்சைக்கு ஆட்பட்ட நோயாளிபோல வெறுமே கிடக்கிறது என்கிறார்.

மேலும், 'இந்த என் நிகழ்கலை என்பது ஏதோ தோலுக்கு அடியில் இருக்கும் உள் உறுப்புகளை வெளிக்காட்டுவதும் பின்பு மூடுவதும் என்பதானது அல்ல. அது உலகின் எங்கோ ஒரு விளிம்பில் நடைபெற்றுக் கொண்டிருக்கும் வன்முறைகளை மூடி எடுத்து வந்து உங்கள் முன் திறந்து காட்டி அதன் ஆழத்தைப் புரிய வைப்பதற்கானது' என்கிறார் 'பெனெ'.

BODY ART எனும் உத்தி சார்ந்த இந்த நிகழ்கலை நிகழ்ச்சி 1960/70களில் மிகவும் பரவலாகக் கையாளப்பட்டது. சூலம் கொண்டு தன்னைக் குத்திக்கொள்ளும் கல்லுளி மங்கனும், காளிக்குத் தன் தலையைக் கொய்து பலியிட்ட காபாலிகனும், புனித வெள்ளியில் சிலுவையில் அறையப்படும் மனிதனும், முகரம் பண்டிகை ஊர்வலத்தில் கத்தியால் தன்னையே வெட்டிக்கொள்ளும் ஒருவனும் தனது மத நம்பிக்கையைப் பறைசாற்றுகின்றான். ஆயின் இங்கு மதம் எனும் தளம் இல்லை. 'பெனெ' தனது நிகழ்வின் மூலம் சமுதாயத்தின் குறைகளைச் சுட்டிக் காட்டுகிறார். VITO AC-CONIC, CHRIS BURDEN (இருவரும் ஆண்) போன்றோர் இவ்வகை நிகழ்கலையில் பேசப்படுவோரில் சிலர்.

SCHNEEMANN CAROLEE ஐக்கிய அமெரிக்கா. பிறப்பு 1939

பட்டம் பெற்ற பின்னர் 1950களின் இறுதி ஆண்டுகளில் ஒரு ஓவியராக இயங்கத் தொடங்கினார் 'CAROLEE'. 'புதிய டாடா' (neo-dada) பாணி அவரைப் பெரிதும் ஈர்த்தது. ஆனால், பின்னர் அதிலிருந்து மெல்லமெல்ல விலகிப் பயணிக்கத் தொடங்கினார். தனது சர்ச்சைக்குரிய கருத்துக்களைச் சொல்ல நிகழ்கலை உத்தியைத் தேர்ந்தெடுத்தார். தனது படைப்புக் கருவாக, பெண் சமூகத்தில் ஒடுக்கப்படுவதையும் கொடுமைக்கு உள்ளாக்கப்படுவதையும் கூறாமல், பெண் விழையும் பால் இச்சையையும் அதற்கு ஆண் சமூகம் எழுப்பியுள்ள சிறையிலிருந்து வெளி வந்து சுதந்திரமாக உலாவுவதையும் தேர்ந்தெடுத்தார். 'இதன் மூலம் நான் எனது உடலைப் பிற பெண்களுடன் பகிர்கிறேன் அவ்விதம் பகிரும்போது அவர்களுக்கே உரியதாக்குகிறேன்' என்கிறார்.

இவருக்குப் புகழ் சேர்த்த படைப்புகளில் சில:

    1963 - eye body *நிகழ்கலை*

1964 - meat joy நிகழ்கலை

1968 - plumb line குறும்படம்

1975 - interior scrool நிகழ்கலை

'eye body' எனும் நிகழ்கலை மூலம் தன் உடலை ஒரு தளத்திலிருந்து வேறொரு தளத்திற்கு நகர்த்திச் செல்வதாக இவர் கூறுகிறார். 36 நிலைகளில் இதை நிகழ்த்திக் காட்டுகிறார். வண்ணம், மாவு, கயிறு, பிளாஸ்டிக் போன்ற பொருள்களைக் கொண்டு தனது உடையற்ற உடலைப் பார்வையாளரிடமிருந்து மறைத்துக்கொள்கிறார். அவ்விதம் மறைத்துக் கொள்ளும்போதே தானும் அதில் ஓர் அங்கமாகிறார். இது போன்ற தொங்கும், ஒழுகும் பொருட்களின் மூலமாகப் பெண்கள் பற்றிய தமது கவலைகளை வெளிப்படுத்துகிறார். தான் இந்நிகழ்கலையின் மூலம் பரிசுத்தமான பூமியின் கடவுளாகப் பரிமாற்றம் கொள்வதாகக் கூறுகிறார்.1964ல் இவரால் நிகழ்த்தப்பட்ட 'meat joy' எனும் நிகழ்கலை நிகழ்தளத்தில் சிதறுண்டு கிடக்கும் மீன், கோழி இறைச்சி, ஈரமான சிவப்பு வண்ணம் இவற்றின் நடுவே உடை களைந்த பங்கேற்பாளர் நிகழ்த்தும் களியாட்டம் என சதை இன்பத்தைப் பறையடிக்கும் பெரும் கொண்டாட்டமாக இருந்தது. இன்றளவும் கலை வல்லுநர்களால் மிகவும் உயர்வாகப் பேசப்படுகிறது. 'CAROLEE' பாலுறவையும், பெண்ணியத்தையும் பற்றிப் பல முக்கியமான கட்டுரைகளும் எழுதியுள்ளார் என்பது குறிப்பிடத்தக்கது.

## SHERMAN CINDY

விளம்பரப் பெண், இயக்குநர், நடிகர், 20ம் நூற்றாண்டின் பிற்பகுதியில் அறியப்பட்ட மிகச்சிறந்த பெண் புகைப்படக் கலைஞர்.

1954ல் ஐக்கிய அமெரிக்காவில் நியூஜெர்ஸி நகரில் பிறந்த இக்கலைஞரை visual art ஈர்த்தது Buffalo State Collegeல் சேர்ந்து ஓவியம் கற்கத் தொடங்கினார். விரைவிலேயே ஓவிய முறையில் இருந்த குறுகிய எல்லையால் சோர்வுற்ற அவர் ஓவியத்தை ஒதுக்கிவிட்டுப் புகைப்படக் கலையுடன் தன்னை இணைத்துக் கொண்டார். 'ஓவியம் மூலமாகச் சொல்வதற்கு என்னிடம் ஏதும் இல்லை. கல்லூரியில் நான் மிக நுணுக்கமாக உருவங்களைப் படியெடுத்துக் கொண்டிருந்தேன். அதற்குச் செலவிடும் நேரத்தைப் புகைப்படங்கள் எடுத்தலின் மூலம் பயனுள்ளதாக்க முடியும் என்று நம்பினேன்' என்கிறார் பின்னாளில். 1983ல் தொடராக எடுக்கப்பட்ட முன்னூறுக்கும் மேற்பட்ட புகைப்படங்களை 'தலைப்பில்லாதவை' (UNTITLED)

என்று குறிப்பிட்டாலும் எண்ணிக்கைப் படுத்துகிறார். அவை நான்கு ஆண்டுகள் உழைப்பில் உருவானவை. அவற்றில் தனது கலை வெளிப்பாடுகளைப் புகைப்படங்கள் மூலமாகவே பதிவு செய்கிறார். அப்புகைப்படங்களில் தானே விளம்பரப்பெண் போலத் தோன்றுகிறார். அவற்றில் மிகச்சிறந்த உடை கலைஞரால் உருவாக்கப்பட்ட ஆடைகளை அணிந்துள்ளார். ஆனால், நளினமற்ற தோற்றத்துடன் முகமும் உடலும் இறுகிக் காணப்படுகிறார். உடைகளும் ஒழுங்கற்றும், அணிவதற்கும் உடல் அசைவிற்கும் இடைஞ்சல் கொடுப்பதாயும் உள்ளன.

தன் தோற்றம் சார்ந்த இப்புகைப்படங்கள் மூலமாகப் பெண்களின் எண்ணங்களையும், உருவங்களையும் அடையாளப்படுத்துகிறார். இவற்றில் தன்னை அடையாளப்படுத்திக் கொள்ளாமல் காண்போருக்குத் தம்மையே அவை பிரதிபலிப்பதாக உணரவைக்கிறார். நாகரிகம் என்பது அழகையும், மகிழ்ச்சியையும் கொடுக்கக்கூடியது என்ற மாயையை இவர் இவ்வாறாக உடைத்தெறிகிறார். செயற்கையாய் பெண்ணை அழகுப்பதுமை எனச் சித்தரிக்கும் போக்கைக் கண்டித்துப் பெண்மையின் கவர்ச்சியற்ற மறுபக்கத்தையும் வெளிக்கொணர்கிறார்.

இவருடைய புகைப்படங்களில் இடம்பெறுவோர் 1950 முதல் 60 வரை புகழ்பெற்ற திரைப்படக் கதாநாயகியரிலிருந்து, அச்சம் தரக்கூடிய விதத்தில் உருவாக்கப்பட்ட, உடல் சிதைந்த, உருக்குலைந்த பெண் பொம்மைகள் வரை அடங்குவர். பின்னாளில் தோன்றிய பெண்ணியக் கலைஞர்களுக்கு அவரது சிந்தனையும் படைப்புகளும் பெரும் தாக்கத்தை ஏற்படுத்தின. நியூயார்க் நகரத்திலிருந்து வெளிவரும் இதழ் 'ART FORUM' தனது இதழின் நடுப்பக்கத்தில் தொடர்ந்து இவரது புகைப்படங்களை வெளியிட்டது. 'Centre folds' என்று பின்னர் அவை தொகுக்கப்பட்டன. 'The History of Portrait, The sex Pictures, The Clown Series' என இவரது புகைப்படங்கள் தொகுக்கப்பட்டுள்ளன.

இந்தியப் பண்பாட்டில் தோன்றிய மதங்கள் அனைத்துமே கலைக்கு முக்கியத்துவம் அளித்தன. பக்திக்காகவும் தங்கள் பெருமையைப் பறைசாற்றுவதற்காகவும் சிற்பக் கலையும் ஓவியக் கலையும் இன்ன பிற கலைகளும் அரசர்களால் பெரிய அளவில் ஊக்குவிக்கப்பட்டன. இன்றளவும் கம்பீரமாக உயர்ந்து நிற்கும் கோவில்களும் சிலைகளும் கண்கவர் ஓவியங்களும் மதங்கள் வளர்த்த கலைகளுக்குச் சான்றாக நம் கண் முன் நிற்கின்றன.